奈良大佛與重源肖像

日本中古時期佛教藝術的蛻變

PORTRAITS OF CHŌGEN

THE TRANSFORMATION OF BUDDHIST ART
IN EARLY MEDIEVAL JAPAN

奈良大佛與重源肖像

日本中古時期佛教藝術的蛻變

羅森福

石頭出版

奈良大佛與重源肖像——日本中古時期佛教藝術的蛻變

作　　　者	羅森福（John M. Rosenfield）
譯　　　者	顏娟英
執 行 編 輯	洪　蕊
美 術 設 計	李　晉

出 版 者	石頭出版股份有限公司
發 行 人	龐慎予
社　　長	陳啟德
副 總 編 輯	黃文玲
會 計 行 政	陳美璇
登 記 證	行政院新聞局局版台業字第 4666 號
地　　址	臺北市大安區敦化南路二段 34 號 9 樓
電　　話	(02)27012775（代表號）
傳　　真	(02)27012252
電 子 信 箱	rockintl21@seed.net.tw
網　　址	www.rock-publishing.com.tw
郵 政 劃 撥	1437912-5 石頭出版股份有限公司
製 版 印 刷	鴻柏印刷事業有限公司
出 版 日 期	2018 年 6 月　初版
定　　價	新台幣 2500 元

Portraits of Chōgen: The Transformation of Buddhist Art in Early Medieval Japan
Copyright 2011 by Koninklijke Brill NV, Leiden, The Netherlands, Koninklijke Brill NV
incorporates the imprints Brill | Nijhoff, Hotei and Global Oriental.
Chinese language edition © Rock Publishing International
All Rights Reserved

英文原版	博睿學術出版社（BRILL）
網址	www.brillchina.cn

9F., No.34, Sec. 2, Dunhua S. Rd., Da'an Dist., Taipei City 106, Taiwan
Tel 886-2-27012775
Fax 886-2-27012252
Price NT$ 2500
Printed in Taiwan

ISBN 978-986-6660-39-9
全球獨家中文版權　　有著作權　翻印必究

國家圖書館出版品預行編目 (CIP) 資料

奈良大佛與重源肖像：日本中古時期佛教藝術的蛻變 /
羅森福 (John M. Rosenfield) 作 ; 顏娟英譯 . -- 初版 . -- [臺北市] : 石頭, 2018.06
面 ; 公分
譯自：Portraits of Chōgen : the transformation of Buddhist art in early medieval Japan
ISBN 978-986-6660-39-9　（精裝）
1. 佛教藝術 2. 中古史 3. 日本
228.31　　　　　　　　　107003196

獻給 Ella, Sarah, and Paul Thomas

目錄

序

發掘藝術品內在的人文氣質

羅森福教授還沒展開全書的正文之前,自序的第一句話就抓住了讀者的注意力,並引導至一件藝術作品,約製作於八百年前的重源木雕像。緊接著,羅森福指出肖像不凡的美學成就:「傳達出一位老人堅毅的個性與躍動的生命力。」這樣單刀直入的論述,正是他的學生銘記在心的。他打開學生的眼睛與心靈,面對偉大的藝術作品,他教導學生感受作品的震撼力。他培養他們的敏感度,發掘出藝術品的內在人文氣質,他更把這樣的氣質厚植在他的學生身上。

羅森福也是以身作則的老師,他從來不會閃避日本古代美術研究者必須面對的深入哲理和閱讀古書的龐大挑戰,以及其他許多障礙。他執著地埋首解決所有難題,一心一意追求無懈可擊的學術標準。

顏娟英是羅森福的傑出學生。在她入學哈佛之前,已有相當穩固的歷史學基礎。因此,她可以非常有效率地吸收美國提供的藝術史訓練。身為羅森福的學生,她具備了東亞佛教藝術的淵博知識,與老師不同的是,她的研究主要集中在中國,在那裡進行了廣泛的田野調查,遍及大陸各地重要的佛教遺址。她開拓性的研究讓她成為世界上佛教藝術的頂尖權威。

表達對於老師的感恩,有什麼比得上以自己的母語翻譯他的重要著作?這就是顏娟英完成的事。羅森福最偉大的著作也是他生前最後一本書。這本書出版於 2011 年,在他逝世前兩年。這一生的代表作費盡他幾十年的歲月。1971 年我是他的學生時,他開了關於重源老和尚的討論課,熱情講述這位僧人以及他的肖像;當時他已經在鑽研這個課題。但是他一直等到自己也年高時才完稿,因此能夠以更深刻的同理心來描寫這位不屈不撓的老僧,重源。

如今,通過顏娟英堅毅的努力並增添註解,羅森福的學術成就優雅而專業地再現。我們對她的感謝無止盡。

———— 海德堡大學東亞藝術史資深教授

雷德侯

Preface

In the first sentence of the preface, before he has even started the main text of his book, John Rosenfield catches the reader's attention and directs them toward a work of art, a portrait of Chōgen carved in wood some eight hundred years ago. Immediately, Rosenfield points to the portrait's extraordinary aesthetic achievement: it conveys the "personality of a determined old man and the immediacy of life itself." This is the direct approach that his students remember. He opened their eyes and minds to great art works, and he taught them to allow themselves be touched by their impact. By installing in them a sense for art's inherent human quality, he furthered that very quality in his disciples.

Rosenfield was also a model teacher, in that he never shirked the immense philological, paleographic and many other obstacles that confront a researcher of ancient Japanese art. Doggedly he labored at surmounting all difficulties, and with intense dedication strove for an impeccable scholarly standard.

Yen Chuan-ying is her teacher's eminent disciple. Even before she arrived at Harvard, she had had a substantial grounding in history. This enabled her to absorb very effectively the art historical training that she was offered in America. As Rosenfield's student she developed a broad expertise in Buddhist art in East Asia, but, unlike him, she mainly concentrated on China, where she did extensive field work on Buddhist monuments in the mainland. Her path breaking studies there made her the leading authority on Buddhist art world wide.

What better token of gratitude toward your teacher can there be than translating his major work into your own language? This is what Yen Chuan-ying has done. Rosenfield's greatest book was also his last. It appeared in 2011, two years before his death. He spent decades on this magnum opus. When I was his student in 1971, he gave a seminar about Monk Chōgen, and spoke enthusiastically about the man and about his portraits; he was then working on the topic. But he waited, until he was an old man himself, so he could write with ever more empathy about the determined old man Chōgen.

Now, through Yen Chuan-ying's determined efforts, enriched with her notes and commentaries. Rosenfield's scholarly accomplishments are presented here in an expert and elegant new incarnation. Our gratitude to her has no limits.

Lothar Ledderose

導讀

浴火鳳凰：日本佛教藝術巔峰的再現
顏娟英

　　1999 年秋天，羅森福先生（1924–2013），也是我的博士論文指導教授，曾應邀訪問台北，進行五場不同的主題演講。在中央研究院歷史語言研究所演講題目是：「入宋僧人重源上人（1121–1206）與東大寺伽藍的復興」，這時他業已完成本書部分書稿，也發表過相關論文。[1] 甚至早在 1980 年代初，我尚在就學時，書中所討論的包括高僧重源、慶派雕刻佛師等人物，已經是主修日本佛教藝術同學口中的熱門話題。這本書若說是總結他漫長學術生涯中最傑出的代表作，也絕不為過。

　　首先，我們要代替中文世界的讀者提問，為何需要認識日本佛教美術史？這個問題早有賢者提出了對照的觀點：

> 基本上中國美術史家對自己本國以外的美術不感興趣。……此觀點往往導致他們對中國美術的誤解，甚至阻礙了美術史學的發展。現在學者們之所以不能掌握中國美術發展的全貌，主要原因在於可做為歷史見證的作品留傳得太少了。……（如果）我們可以借用中國周邊的美術作品做為佐證。……我想，中國美術史甚至東亞美術史可以更厚重，更正確了。[2]

　　這是 1997 年東京大學名譽教授，戶田禎佑（1934 年生）在《日本美術之觀察——與中國之比較》發表的一段話。書中他真誠地呼籲中國的美術史專家放棄門戶之見，重視境外的亞洲美術，特別是與中國文化關係密切的日本美術史。他指出，日本古代美術不但接受中國影響，而且長期保存古文物的狀況遠勝於中國，若能將兩者相互比較檢證，更能彌補許多中國美術史的空白。他諄諄告誡中國美術史學者，若想在研究上更上一層樓，勢必關心日本美術史的發展。德國海德堡大學資深教授雷德侯（1942 年生）也一再地強調，「日本藝術和中國藝術有很多的共通性。」或者說，日本藝術的學習對於他在研究中國藝術時，「多了一個積極有益的比較面。」[3] 我所熟知的多位研究中國美術史的日本學者，往往同時兼顧日本美術史的研究，因為研究中國文化的視野，有助於他們在回顧身邊的日本歷史文化時，深刻理解其跨國文化的意涵。

　　事實上，從東亞的歷史脈絡來看中國與其周邊國家的互動，已成為二十一世紀蓬勃發展的主流研究趨勢。[4] 在這樣寬闊的視野下，不論是透過陸路與海路的絲路貿易，佛教傳播，乃至於游牧民族的征戰，亞洲宛如幾個大小板塊在歷史的洪流下，彼此衝激、震盪，更互相影響。

例如，魏晉南北朝與隋唐史的日本學者，勇敢地將朝鮮、日本納入其討論東亞歷史的發展中，認為五胡十六國時期所形成的民族大移動深刻地影響了位於中國周邊國家文明的建設。他們認為，當時朝鮮與日本以邊陲小國的身分，藉由向中國朝貢、學習的過程中，不斷地努力建立以自己為中心，或自成「天下」的文化認同。[5]

中心與邊陲的關係是相對而不是絕對，變化而非固定；即使是邊陲也可能回饋、影響中心。唐代的高僧也曾經主張釋迦牟尼佛出生的印度才是法界的「中國」，相反地，中土雖是唐人的祖國，卻也是不幸的邊地。[6] 身處於台灣，更需要廣域的文化互動，才能深植文化傳統，以更寬容的眼光，涵養更豐富多元的藝術精華。

洛陽與京都——東亞佛教都城的兩種命運

本書的地理背景是日本的古都—奈良與京都，兩者在創建之初都參考了中國古都長安與洛陽的規劃。其中，京都較為幸運，沒有遭到毀滅性的戰火，維持著千年古都的魅力；不過奈良則保存更多八、九世紀以前的寺院建築與文化。在此不妨簡單地反思中國古代寺院與都城的悲慘生命史。中國目前保存十世紀以前的木造佛教寺院寥寥可數，尤其在長安（今西安）、洛陽、平城（北魏都城，今山西大同）、鄴城（東魏、北齊都城，今河北臨漳）以及南方的建康（今南京）等古代都城區，若排除地下考古發掘，地上遺存的中世紀佛教遺址，大概只有石窟、造像碑與極少數的佛塔吧！[7] 其主要原因為，古代中國在征戰屠殺之際，對前朝或敵方文化建設，毫不留情地破壞、焚燒之後罕見修復原貌。

北魏 495 年遷都洛陽，重修並擴大都城，費時十多年，發動數萬人，興建東亞第一大都城，並迅速地發展成包括永寧寺在內，一千三百多所寺院遍佈城內外的佛教聖地。[8] 然而，約莫半世紀後，543 年北魏滅亡，東魏北遷至曹魏故都鄴城，拆掉洛陽的宮室官署，運其材瓦修建鄴都宮殿，五年後，更採間壁清野的策略，放火燒掉寺院民宅，徹底毀滅洛陽城。547 年，楊衒之回到舊都洛陽，只見「寺觀灰燼，廟塔丘墟」，悲悼故城，遍地荒野。他憑個人記憶以及文獻，寫下《洛陽伽藍記》，做為歷史見證。[9] 其實，洛陽屠城記早在西晉末年永嘉之亂（311）已經發生。[10] 605 年，隋煬帝再度興建新洛陽城作為東都，橫跨洛水兩岸，氣勢非凡。以此為基礎，唐代高宗也以洛陽為東都，684 年，武后則天命名為神都，常駐在此。然而，玄宗末年，叛軍安祿山據洛陽稱帝，此地又淪為戰場，接著黃巢之亂的浩劫再度將都城的榮光歸於塵土。這樣的歷史悲劇不斷重演，古老的佛教都城文化遺跡有如過往雲煙，失落的記憶，再也無法重新映現在生活中。

相對的，在日本奈良與京都，古老的大小寺院處處可見，佛教文化在每日生活的實踐中，感覺既親切又踏實。這樣的京都風貌竟然依稀彷彿中國中古時期的洛陽故都，也難怪當初京都曾被暱稱為「洛陽」，一個理想的東亞佛教國家的都城。值得羨慕的是，這些寺院除了硬體古蹟的保存，更擁有豐富的相關文物與文獻史料收藏，提供我們發掘寺院文化豐厚的遺產。若不能借鑑日本的古代佛教寺院，深入踏查思考，便誠如戶田禎佑所指，無異於抱殘守缺，自我封閉心態。

修復大佛的意義

這本書以一位老和尚重源（俊乘房重源 1121–1206）奉獻二十多年餘生，全力投入重建奈良東大寺大佛像為敘述架構，勾勒出十二世紀末至十三世紀初，如何從戰火灰燼中再次誕生出日本佛教雕刻與建築嶄新的面貌，體現殘酷世間，有血有肉、有情感思想與執著的美術史。本書第四、五章毫無疑問是最精彩的部分，敘述重源接受天皇指定任務後，如何克服種種困難，重建八世紀奈良大銅佛像，又為安置龐大的佛像量身訂做了大佛殿，因而奠定他的一世英名。東大寺為紀念他對復興寺院所做的重大貢獻，至今在俊乘堂（重源紀念堂）仍供奉著這位老和尚圓寂前後製作的木雕肖像（圖 54 國寶），與他個人念持的阿彌陀佛立像（圖 120 重要文化財）等。俊乘堂平日閉鎖，每月五日例行由寺內長老在堂內誦經迴向，又每逢七月五日重源忌日舉行盛大法會（圖 56），法會後開放公眾入內禮拜瞻仰。[11] 2017 年（平成二十九年）7 月整月，東大寺特別開放參觀俊乘堂，筆者幸運地進入安靜的堂內，近距離拜見重源肖像。步出堂外後，又前往參觀老和尚製作的大湯屋，鑄鐵浴池。

日本政府指定東大寺的這尊大佛與大佛殿為國寶，並登錄為世界文化遺產。然而，最令人不可思議的是，重源修復的這尊大佛不見了！如本書圖 70 所示意，重源團隊費盡苦心所造的大佛，僅有腹部與大腿局部殘留在現今的大佛像裡，而超過一半的身體，特別是富有個性表情的頭、胸與雙手等，都已毀於戰國時代 1567 年的惡意戰火。經過兩次史上有名的奈良無情戰火，大佛莊嚴的風采已黯然失色，我們親眼看到的東大寺大佛是江戶時代，1692 年再度修復的銅像，表面粗糙（圖 78、78a），連作者也不得不承認：「有點難看，也沒有鎏金，這座十七世紀的大佛，無法重現消失的原貌。」（頁 140）

東大寺大佛殿的門前，每天都有成群結隊的日本民眾前往巡禮、拍照。我們不禁要問，大佛看不見的特殊神秘力量何在？重源老和尚修復大佛像究竟有何意義？何以他的成就至今依然令人懷念？

奈良東大寺是日本奈良時代，聖武天皇（701–756）為了鞏固、保護王朝而建設的寺院，他親自號召天下所有百姓一同捐獻財物，那怕是

一片瓦或一根草都歡迎。752 年奇蹟般地建造完成約 16 公尺高金銅佛像，象徵民眾信心與力量的奇蹟，更號稱是當時亞洲最大銅佛像。聖武天皇去世後，光明皇后將宮中重要財物，包括波斯與中國傳來珍奇寶貝，約九十件全部捐出，奉獻給東大寺大佛，這就是流傳至今，有名的正倉院寶物的由來。每年秋季奈良國立博物館展出正倉院寶物時，一大早觀眾就大排長龍，耐心等待一飽眼福。總之，日本天皇透過建造神聖的大佛，將皇權與全民信仰緊密結合，並鞏固以東大寺為核心組織的佛教政權體制。大佛殿自古以來，開放給各階層的民眾巡禮，見證日本國家精神文化的象徵，分享日本國家國民的文化共同記憶。

重源的銅鑄大佛像背後值得深思的是什麼？羅森福鉅細靡遺討論佛像重造的過程，勾勒出深層的文化意義，在此先簡單舉出四點。

一、**科技的提昇**。1181 年重源接受天皇臨危授命，主導東大寺勸募修復工程，四年後落成的巨大佛像顯示出超越前代的科技水準。[12] 原來，聖武天皇時代第一次鑄造的金銅佛像，因為經驗不足，擔心有傾倒危險，幾世紀以來一直依靠在佛像背後堆砌 10 公尺高的土丘支撐。這個隱藏在背後的龐大土丘，在重源修復工程中發揮功效，成為三個冶金熔爐的高大基座，方便為新佛像進行灌銅漿。然而，完工後重源獨排眾議，堅持去除掉這個佛殿內有礙觀瞻的障礙物，終於讓新佛像完美呈現，供信徒繞像禮拜。可見得重源對於這次鑄造技術的進步抱持絕大信心。

二、**使用新的中國技術**。重源宣稱自己是中國通，到過中國學習三次，這話是否能確信無關緊要。他確實勇於創新表現時代面貌，雖不是技術者，但他善用長才，綜合新舊技巧，高度信任來自中國的冶金匠師陳和卿與陳佛壽兄弟。此外，在建築大佛殿時，他也創下「大佛樣」的新風格。大佛殿是史上少見的龐大木構建築，平面面積超過 4500 平方公尺。在屋頂斗拱結構上，重源刻意使用新近從宋朝南方傳來的，所謂「天竺樣」印度風格，壯闊豪邁，此建築風格後世被傳稱為「大佛樣」，可見其獨特性。[13]

三、**雕刻師團隊的創新風格**。東大寺大佛殿整體重建工程，除了巨大的銅佛與建築體之外，還有十件大型木雕像，動員近百位大小佛師(雕刻師)完成。這包括大殿佛壇上，高 9 公尺的兩尊菩薩坐像，高 13 公尺的四天王立像，中門左右側兩天王像，以及南大門保存至今，兩尊「阿形」與「吽形」金剛力士，各高超過 8 公尺，都是氣勢雄偉的尊像。領導這些龐大工作團隊的大佛師往往在尊像的內部或腳下留下名字，其中不乏重源的親近弟子，彼此合作無間。他們的傑出作品凝聚成一股新氣象，也就是本書第六章討論的核心之一，逼真的敘述性寫實主義（descriptive realism）肖像風格，下文將再略加解釋。

四、**國家佛教的特質**。皇室、朝臣與幕府將軍高度支持東大寺的重建，不僅提供物資贊助並熱心參與。在隆重舉行的開光儀式中，打破由德高望重的僧人主持的慣例，後白河法皇（1127–1192）堅持親自擔任「取筆開眼師」，並且取出正倉院珍藏，752 年開光法會上印度僧人使用過的毛筆，艱難爬上鷹架，為大佛像開光。面對武家勢力高張，王室權威急速衰微的現實，後白河法皇無疑想利用重建奈良大佛，來喚起聖武天皇朝盛世輝煌的記憶，以提昇自己的聲望。[14]

傳聞愛唱流行詩歌，性格狡猾多變的後白河法皇，卻也是非常重要的佛教藝術贊助者、施主。根據本書，光是他前後訂製木雕佛像一項，就高達七千一百尊。（見頁 153）他究竟是怎麼樣的人物？在很多小說與戲劇裡都曾作生動的描繪，在此先按下不表。[15] 請容許我解釋更重要的佛教與皇室的關係。

日本佛教與國家、神道

佛教傳入日本的時間有兩種說法，一為宣化天皇三年（538）；一為欽明天皇十三年（552）。重點是聖德太子（574–622）擔任推古天皇的攝政王（593）時，開始積極建立國家體制與推動佛教文化，師事百濟、高麗僧人，並派出「遣隋使」，積極傳入佛法，建立寺院、佛像。[16] 聖德太子死後不斷被神化，廣受信仰，成為日本佛教史上的傳奇聖人。741 年（天平十三年）聖武天皇下令各令制國（相當於郡縣）成立國分寺為國祈福，而東大寺是這些官寺的最高統領——總國分寺。自此佛教成為日本皇室建立中央集權體制中，不可或缺的一部分。皇室與權貴朝臣競相投入佛教文化事業，熱心奉獻寺院精美的佛像、建築與豪華的經書，甚至於捐獻土地，成為大寺院經濟來源的莊園。

日本佛教信仰還有一個非常關鍵的特色，稱為「神佛習合」，也可以稱為「本地垂迹」。[17] 簡單說，這是佛教與日本本土民間信仰長期彼此適應、結合的現象。早自聖武天皇時代，為保護東大寺，特別將本土最高戰神——八幡神像安置在東大寺的領域內，暗示著本地神祇皈依佛教。十一世紀以後，在密教僧侶的推動下，佛教界與王權更進一步緊密聯繫，日本所有神靈逐漸被接納為源自印度的佛菩薩化身——在地（日本、神）垂迹（化現）。[18] 東大寺八幡神宮毀於 1180 年戰火，而鎌倉新政府指定八幡神為其保護神。[19] 重源的高徒也是備受推崇的佛師快慶，接下任務雕造一尊全新的僧形八幡神像，並且在像內留下1201 年的墨書題記（圖 128）。乍看下，這尊像頗為類似僧形地藏菩薩，羅森福在書中細膩的風格分析，請見第七章（頁 202–203）。

作者幾次刻意強調，「重源一生中最富戲劇性也最重要的事件是，

到伊勢神宮巡禮」四次（見第十章，132 行，頁 267；附錄頁 278）。1186 年二月，重源首次為祈求天照大神——日本天皇的祖先——支持東大寺修復工程，帶領信眾遠赴位於今三重縣伊勢市的伊勢神宮參拜。這正是佛教僧人與神道信仰的交涉，「神佛習合」的表現。奈良時期，傾全國上下之力建造奈良大佛像時，據說當時的勸進僧行基便曾到伊勢神宮參拜，傳說天照大神就是人口如來的垂迹化身。有趣的是，重源的參拜衍生出許多神蹟和靈驗故事，例如天照大神於夢中顯靈，要求重源先為祂誦讀《大般若經》供養，強化大神的威力，才能負起保護東大寺的重責。姑且不論此傳說的可信度如何，這類故事代表著神佛之間耐人尋味的互動。（頁 53）

此外，日本傳統很早就出現冤魂信仰，九世紀時開始出現御靈會，祈願安撫亡靈，避免冤魂攻擊國家與民眾。[20] 始自 1150 年代延續至 1185 年的源平爭戰，不僅導致東大寺燒毀，更有數以萬計的武士、百姓成為沙場枯骨。重源在其所主導的阿彌陀佛造像中，將這些無數冤魂導向寧靜的極樂淨土。最有名的例子是快慶為京都遣迎院（淨土真宗遣迎院派）所造的釋迦與彌陀二尊像（圖 107、108），其中阿彌陀佛像內發現重源親筆寫的發願與迴向文，還有咒語及一萬兩千位結緣者的名字，日文稱為「結緣交名」（圖 109）。[21] 這些人名包括當時佛教僧團各派重要的領導人，還有許多歷史上赫赫有名、壯烈犧牲的戰將，包括平重衡、源義經等等。如作者所言，重源藉著造阿彌陀像，廣募信徒結緣迴向，「用來平撫這塊土地數十年間殘酷內戰與宗教紛爭累積的怨怒，祈求眾生渡往彼岸。」（頁 180）

誓願修復大佛的僧人重源

以上介紹了整個重建工程的大背景，包括東大寺重要性，修復大佛工程的意義，以及日本佛教特色，接著再回來看看，重源如何在東大寺的灰燼前許願，並逐步艱辛地完成此挑戰極限的工程。

進入九世紀後，平安王朝（794–1185）停止官派「遣唐使」學習制度文化活動，轉而為建立日本文化特色的「國風」。十一世紀中葉，由於中央皇族與藤原氏為代表的上級貴族縱情享樂，不知民間疾苦，地方豪族與武士集團的聯盟興起，主要領袖為源氏與平氏。兩者為了爭奪中央朝廷的絕對控制權，結合朝廷勢力展開長期征戰。1159 年（平治元年）源氏大敗，一時平氏集團取得絕對霸權，透過與皇室聯姻掌控朝廷大權，並且管理（收租）大半的國土。自此古天皇制衰退，武士階級興起。接著，不堪被操控的後白河法皇連結朝臣對抗平家，未成功，反而被軟禁。1180 年，各地源氏殘餘勢力再起，或與親王結盟，或與

具備武力的寺院僧團結盟，聲討平家。同年底，平家武士集團南下，縱火焚燬支持皇室公卿的東大寺、興福寺與園城寺（三井寺）等，造成四、五千名僧人死亡，寺院一片灰燼，史稱此事件為「南都燒討」。這對於奈良古都的佛教傳統文化是莫大的侮辱與傷害，京都皇室朝臣以及僧團都為此寢食難安。重源親眼目睹大佛頭落地成灰，傷心悲泣，他當下發願，協助修復工作。

重源不是當時最有聲望、位階最高的名僧，也不是重要宗教思想家，卻是堅毅不拔、使命必達的實踐者。他出身於中階而非高階朝臣或貴族，這限制了他在僧團中擔任重要行政主管的可能性。重源幼年出家，在嚴格的僧團體系下，他先在醍醐寺與高野山受過完整的真言宗密教訓練，十七歲成為入山苦修、居無定所的遊歷僧（行腳僧）。遊歷僧人在體制外修行，深入鄉間弘法，得到民眾的尊敬，被稱為「聖」（hijiri）。1181 年八月，在他生涯最後二十五年，因緣際會下，重源接受後白河法皇任命，擔任東大寺大勸進一職，傾竭精力負責募款，並完成修復大佛與大佛殿的艱鉅工作。

「勸進僧」本意為勸人皈依佛教，後來才衍生為廣義的勸人做善事，如捐錢營造寺塔、修復及造佛像、寫經、救濟貧苦、修橋造路，或實際參與有益於社會的建設。[22] 勸進僧的任務艱鉅，被選任者通常是戒律嚴謹、德行高超的律僧、禪僧或念佛僧。他們為了積極募款必須走遍全國各地，接觸對象不分貴賤，有如社會改革運動者，遇到民間有災難也會隨時救援。例如，重源晚年（1202）曾修復大阪狹山池水庫，解決當地農田灌溉的困難，充分展現聖僧兼勸進僧的精神。同時，為了進行大型建築與修繕活動，勸進僧必須召集、組織工程技術團隊，包括聘用外籍顧問與匠師，協助克服鑄銅像與建築技術上的困難；還有雕刻木造佛像的資深佛師及其工房助手等。據說他所領導的工作團隊，陣容龐大，同時間在大佛殿工作人數最多時曾有二百人以上。檢視他漫長而艱辛的一生經歷，正足以譜出中世紀日本佛教社會的縮影。

日本已故學者小林剛（1903–1969）曾任奈良國立文化財研究所所長，窮其一生，致力於重源與其相關的佛教雕刻研究。自 1955 年，便主導南都（奈良）佛教研究會，推出《重源上人の研究》。後來又編輯鉅冊《俊乘房重源史料集成》，[23] 另有遺著《俊乘房重源の研究》。[24] 2006 年，為紀念重源逝世八百年，奈良博物館更推出《大勸進重源——東大寺的鎌倉復興與創作嶄新的美》大型特展，圖錄封面也是重源的肖像。[25]

跋涉山林—重建工作的困難

建築大佛殿工程歷時十年，比起修復銅佛像更為艱鉅，不僅需要

鉅額經費支出，更需要大量長達三十公尺左右的珍貴巨木。如作者所說，奈良地區可能也有豐富的森林，但不歸屬於東大寺，重源必須遠赴本州最西邊的周防國（今山口縣）或播磨國（今兵庫縣）與伊賀（今三重縣）砍伐建造大佛殿與佛像所需的木材，並募集其他工程材料，如瓦片、灰泥與繩索等，過程費時而艱辛。曾經參訪京都、奈良一帶山區寺院的讀者都知道，連續兩三天每天走兩三萬步，不到二十公里，已體驗體力耗竭，正如剛掙脫舊殼的夏蟬，全身發軟，近乎累癱趴地。然而，日本古代訓練有素的武士與僧人，擅長在「泥沼與綠樹覆蓋的國土上，像螞蟻般的奔跑疾行，每日可達數十公里。」[26]作者強調重源「瘦骨嶙峋，穿著粗棉僧袍與草鞋，重源跋涉崎嶇山路，不畏冰霜與酷暑，有時則坐在弟子手推的顛簸二輪推車上。」（頁29）在遙遠的深山取得木材後，從山口縣防府的海邊，將木材綁成木筏，通過瀨戶內海，用船拖行漂流到今天大阪的淀川河口，再經過支流運抵奈良，接著將木材拖上岸，才能到達東大寺。

重源一生至少共創建七處別所，有些純粹為修行用，如在高野山，有些建在偏遠的莊園山區。還有些別所位於海港，是船運木材的集散地，這是為提供東大寺重建所需的木材而經營的工作站兼修行所。透過別所的建設，作者交代出寺院如何經營莊園。十一世紀中葉以降，莊園成為普遍的土地生產形式，也是社會經濟的基礎。最初寺院的莊園來自皇室或貴族的賜予供養。寺院每年固定從所屬莊園收到定額數量的歲入。但是中世紀莊園管理趨於鬆弛，地方豪族、武士往往聯合當地莊園經營者，抗拒遠地領主的經濟剝削。作者在第一章〈生平事跡〉描述重源到周防國尋找建築木材時，發現當地因為長期源平戰亂而鬧飢荒，民不聊生。他只好一邊賑災、安撫民心；一邊指揮伐木並開闢運送木材的道路，同時還要苦惱伐木工人後勤補給的來源。（頁58）

天才藝術家—創造新時代風格的佛師

在皇室與幕府的護持下，重源率領龐大的工作團隊，其中最值得注目的是佛師——以雕刻佛像為專職的僧人。他們是遵守嚴謹師徒制的工作團隊，長期與重源合作，為東大寺以及各地的別所建造大約一百件重要佛像，有二十件左右保存下來，呈現出一致的特色，表現新時代的風格。不難想像，若缺少了重源這位超級佛教藝術經營規劃者，這群佛師藝術家就難以發揮長才，創造出許許多多國寶級的佛像。天才橫溢的青年藝術家快慶，同時也是重源親近的修行弟子，受其影響，以「安彌陀佛」為號。他為重源東大寺別所製作的阿彌陀像，「勻稱、沈穩而抒情，公認是所謂安阿彌樣的典型」，並成為後世淨土宗造佛像的典範（圖120，頁192）。

羅森福選擇生動逼真的重源木雕肖像，作為切入本書圖像核心以及重建精神的「楔子」。肖像目前共保存四件，除了一件原在東大寺院內的別所外，其餘三件按作品時間順序，分別在山口縣阿彌陀寺、三重縣新大佛寺與兵庫縣淨土寺。東大寺別所是他的營建工程事務所，也是個人修行地。我們不知道是誰雕刻了重源像，這個工匠必然也是重源經常委任的諸多佛師之一，或至少與重源任用的佛師分享同一套形式理想。

　　現存四件重源肖像中，作者特別推薦，等身大的東大寺肖像（圖54，約1206年）與山口縣阿彌陀寺雕像（圖53，約1196年完成，1201年安座），另外兩件較晚的作品顯得較形式化。作者認為阿彌陀寺的較早形象，顯得機敏而有活力，東大寺肖像應製作於重源生命最終階段，圓寂前後，「透露著生病與體力衰退，然而神情堅毅不拔……寫實的描繪出這位僧人心力交瘁的模樣。」（頁107）儘管肖像雕刻與畫作並非古代日本主流藝術，但作者藉此外表形式與內在精神世界融為一體的重源肖像，說明十二世紀末木刻雕像，擺脫平安時期的理想主義風格，新興起的描述性逼真的寫實主義。何謂描述性寫實主義？約一個世紀前，貴族建造的宇治平等院鳳凰堂阿彌陀像，優雅華麗，完美理想，超越人間的風格，可以說就是平安時期理想主義風格的至高表現（圖94）。相對地，描述性的寫實主義細膩地描繪現世艱辛的刻痕，逼真的個性緊緊地抓住觀眾的視線，有如作者形容重源的五官特徵：「半閉的左眼、雙眼下的眼袋、緊閉下垂如弦月的雙脣、內縮的下顎。……寫實的描繪出這位僧人心力交瘁的模樣。」

　　跟隨在重源身邊的慶派佛師們，轉戰各地寺院，創作出優秀佛像雕刻作品。如運慶與快慶等代表性雕刻師，他們的傳世傑作多為阿彌陀佛像。[27] 讓我們先理解鎌倉時期製作佛像的技術。日本傳統多木造佛像，最早使用一根粗壯的木材製作，稱為「一木造」，造形莊重宏偉，但缺點是笨重而耗材，年歲久後容易龜裂，而且限制了佛菩薩像的表現空間。[28]「寄木刳空造」技術大約在十一世紀中葉已經成熟，代表作品為定朝製作的前述平等院阿彌陀佛像（圖94、95）。此新技法使用多塊木頭組合，解決珍貴、巨大木材取得不易的製作問題，提供佛像創作延展的空間，同時佛像內部刳空成為納藏獻納品或文獻的密室。

　　前文提到的京都市遣迎院阿彌陀佛像（圖108），為安慰源平之戰犧牲的冤魂與家屬，以及亂世中不分階級的眾生提供往生阿彌陀佛淨土的救贖。由重源主導興建，快慶製作。上個世紀在修復此像時，發現許多珍貴的文獻，包括重源親筆的金剛界咒文、發願文等，以及七十三張薄紙，每張紙都蓋滿阿彌陀來迎立像印記。紙的背面，可以看見幾乎每一尊佛印記上都墨書人名，列出長達一萬兩千位以上施主

與祈求冥福者的名字，包括皇族、朝臣與武士等階層，是了解此時期佛教信仰社會的重要文獻（圖112）。由此可知，對於四處奔波募款，修復奈良大佛像的重源來說，這個佛像內部空間至關重要。他顯然說服了廣大群眾捐款供養，同時也藉由在佛像內留下名字，眾人共同參與造像活動，分享福報，更凝聚其對往生淨土的信念。

重源與阿彌陀佛像

　　重源不僅擅長折衝樽俎，大力向各方權貴爭取重建東大寺的工程資源，他更是與時並進、結合新思潮的實踐派。他雖然出身訓練嚴格的醍醐寺真言宗，但又修行修驗道，晚年更接受新興的淨土信仰運動，自號「南無阿彌陀佛」，他的追隨者包括許多佛師也以阿彌陀佛為號。平安末期，由於武士霸權興起，長期戰亂，促使末法思想廣被接受，以念阿彌陀佛為現世救贖，來世往生淨土，簡明易行的教義流行於大眾，甚至於貴族階級也被其吸引。當時奈良興福寺高僧貞慶（1155–1213），重源親近的同僚，強烈排斥在民間推動專修念佛法門的法然（1133–1212），致使後者一度被流放邊地。然而，據說重源與法然互有來往。[29] 他與快慶等佛師合作，在許多別所，包括他在東大寺的別所，建造他個人的念持佛像，阿彌陀佛（圖120）。這尊像內藏他個人獻納品，其風格奉為日本佛教雕刻的典範，如今被指定為重要文化財。事實上，作者進一步指出，在今日泰國曼谷大理寺，以及上海玉佛寺仍看得到近代上個世紀模仿此風格的銅佛像（頁190，註28）。

　　傑出的佛像離不開虔誠的信眾。作者借用重源所建立的兵庫縣小野市淨土寺，細膩重現淨土宗重要的彼岸會盛況。快慶所雕造的巨大阿彌陀佛三尊像「籠罩在夕陽的金黃光輝中」（圖116），虔誠的信徒一心念佛，觀想著淨土。同時，「來迎會」盛典時，寺院會搭建大舞台，有一尊輕盈的半裸形阿彌陀像（圖117），披上華麗的袍子，安置在小台車上，在信眾面前移動進入舞台，宛如台灣的媽祖出巡。伴隨阿彌陀佛降臨世間而出現的，是僧人及信眾扮演的菩薩、天人舞樂，意味著接引無邊的信徒往生淨土（頁118）。

灰燼中的魂魄—佛像再生的秘密

　　最後，日本重建佛像與佛殿的長遠歷史中，有一個很特別的傳統值得注意。東大寺重源肖像（圖54）經過 X 光照相檢測顯示，這尊雕像是十塊檜木刨空後組合構成。雕像內部中空，右肩膀的那塊木頭內面有燒焦痕跡，很可能取自燒毀的大佛殿，是重源修復此殿的象徵注

記。[30] 事實上，大佛殿灰燼中殘餘的木塊也被製作成新佛像，或者是佛經卷的軸心木。歷經劫難的佛像與佛殿殘料被視為神聖物，保留舊有佛像的魂魄，參與製作新的佛像，體現傳遞佛法的永續精神。

奈良大佛被評定為國寶的核心依據在大佛蓮花座下，是一般觀眾難以看到，但確實存在的珍貴圖像。由二十八瓣構成的蓮座有一小部分奇蹟般逃過 1180 年與 1567 年的大火劫難，儘管有些裂縫和破損，依舊嵌入重建的佛像台座（圖 73）。原來，每一瓣蓮瓣上都刻畫出寬肩、束腰、袒右肩的坐佛，這個圖像被公認為是天平時期，756–757 年也就是第一代原始奈良大佛的平面縮小圖。每一次重建新佛像的過程中，都盡可能地保留古佛殘片原來的樣貌。彷彿從灰燼中挖掘出古佛的魂魄，重新納入新佛像內放光，這可以說是日本保存古蹟的最高原則，歷代未曾改變。學者根據這些殘片，重繪出蓮瓣線刻的佛世界，也就是《華嚴經》蓮華藏海的世界（圖 71）。當初聖武天皇所造的大佛就是《華嚴經》教主盧舍那佛；從這個圖像直接聯繫至不到一百年前，672–675 年間，唐高宗與武后則天在洛陽龍門石窟造奉先寺盧舍那大佛像（圖 68）。這尊國寶級的初唐石造大佛像，曾經修復過，不過，殘破的蓮花座也留下珍貴的原樣。有心的讀者下次巡禮龍門時，不妨蹲下來仔細找找，每一瓣蓮瓣上也刻有相似的佛坐像，這正說明了天平時期佛像與唐代佛像的直接傳承關係（圖 68a）。

整體而言，作者在本書中所重現的日本佛教藝術，與佛教教團、宗教社會組織，乃至於傳統價值觀，思想與生活實踐緊密結合，值得再三回味。

作者介紹

羅森福教授出身美國德州達拉斯，父親（John Rosenfield, Jr.）是當地報紙頗具影響力的音樂與表演藝術評論家，這也是羅森福文風優雅生動的淵源之一。太平洋戰爭期間他受徵召，在加州大學受語言訓練後，被派往泰國三年多時間，因而實地展開對東南亞佛教寺院文化的探索。[31] 戰後退伍，先在德州取得藝術創作學位（1947），再進入愛荷華大學，兩年後獲碩士學位。其間曾跟從傳奇性藝術史學者 William Heckscher（1904–1999）學習，後者是圖像學大師潘諾夫斯基（Erwin Panofsky 1892–1968）的入門弟子兼至交。[32] 1950 年，韓戰爆發，羅森福又被徵調至韓國與日本。1952–1954 年，他曾回到愛荷華大學藝術系擔任講師。最後他接受潘諾夫斯基的建議，前往哈佛大學，投入印度佛教藝術的研究，1959 年取得博士，論文是印度貴霜王朝藝術。[33] 羅教授 1960 年起擔任哈佛大學博士後研究，並接受其指導教授的建議，從零開始學習日本語，並自學日本藝術史。1962–1964 年前往京都，調

查關西一帶的佛教寺院與神社。

哈佛大學以及鄰近的波士頓美術館原來是美國最早收藏、研究日本文化與藝術的基地。然而，1941 年底，日本偷襲珍珠港，兩國正式宣戰。美術館悄悄地將日本美術品從展示廳收藏入庫房，相關日本美術古董市場、美術史研究都陷入空前的低潮，東亞美術史學者多半被徵調入戰場或擔任情報工作。戰爭結束後，哈佛大學東亞美術史教授的職缺面臨世代交替困難，長期懸缺，直到 1965 年羅教授終於接下聘書，一肩挑起重新建立日本藝術史教學與研究領導中心的重大責任。

為改善在美國教授日本美術史，缺乏基礎資料與教科書讀本的困境，羅教授投入極大的精力在美國舉辦重要的日本美術展覽，出版近十本具有學術研究價值的圖錄，包括平安時期古典佛教美術、書法到江戶時期裝飾藝術與屏風畫等。另一重要工程是長期進行翻譯，從他自身於 1966 年翻譯日本美術通史開始，與日本國際講談社合作，出版將近十四冊，主要由他的博士研究生接手英譯並撰寫導論，介紹重要日本美術史家的著述。[34]

由於他長期奉獻推廣在美國學術界全方位的日本美術研究，1988 年獲頒日本政府旭日章榮譽；2001 年獲頒大阪府山片蟠桃賞（Yamagata Banto Prize），以表彰他對推廣日本文化的貢獻。2012 年獲頒史密森尼學會（Smithsonian Institution）查爾斯‧朗‧弗瑞爾獎章（Charles Lang Freer Medal）以表彰他對亞洲藝術史研究的貢獻。

我從羅森福學到最可貴的觀念是，佛教藝術不僅僅限於雕刻、繪畫或器物本身，更重要的是其背後的精神內涵，每件美術品都是代表歷史文化標的的重要紀念物（monument）。他是位劍及履及的研究者。他曾攜眷訪問京都兩年時，成天帶著翻爛的字典與書籍造訪古代寺院，反覆請教住持與美術館學者專家。他安靜而低調的夫人曾打趣地說，連她都得學著擦地板、曬被子、打被子，一如日本家庭主婦。

我就讀哈佛的後期，住宿公寓就在系館旁邊，早上七點鐘出門，前往五分鐘距離的科學館餐廳用餐，常常撞見他迎面直奔而來。他固定清晨五點起床，快走一小時，餐後開車半小時到學校。他是猶太人後裔，個子不高，但精力充沛甚至驚人。上大班課演講，拿著一根教鞭揮舞投影的布幕，一邊跳上跳下講台，戲劇性十足。小班討論課，突然一個問題丟下來，沒有人敢接答時，他會把我們丟下，奪門而出。我不知道哪來的勇氣，趕緊追出去，將他攔下來。事後心驚膽跳，只好自我安慰，幸虧不是他的同事，不需與他競爭體力，也不是主修日本美術史，不需時時刻刻證明我的專業知識。

羅森福在舊美術館（福格美術館）地下室研究室靠牆的檔案櫃上，曾經安置一對北齊時期的石雕菩薩坐像。新館沙可樂美術館未建前，

舊館庫房過於飽和，地下室的走廊處處可見各地來的石雕像。我曾注意過這組石雕，心裡將它排除在最優美的山東或河北北齊風格之外，卻難以決定是山西或河南的，因此常視而不見。有一次，在和他談話時，他突然從座位上跳起來，轉身說：「你知道嗎？看佛像時要考慮原來的觀看角度，比方說這兩尊像，我們應該在這個位置，……」說時遲那時快，他鮪魚肚微挺的身子彎下，雙腳落下長跪，兩手合十，我也只能趕緊跟隨他的身後，有樣學樣，再次嚴肅的與這一對菩薩相望。

重建藝術品最初被觀看、使用的情境或環境，並不是羅森福爆發式的衝動，而是他不斷地努力、揣摩的理想目標。我記得曾經跟著他帶領的一群大學生進入波士頓兒童博物館（Boston Children's Museum），參觀展廳中的一間京都街屋（京の町屋）。學生們都跟著老師脫鞋，低頭跨入玄關，跪在榻榻米上，近半個小時，聽老師解說京都的一天作息。他俯身輕聲耳語：「尤其京都人一舉一動都要靜悄悄，柔聲細語，唯恐干擾了鄰居。」作者在本書以將近三頁的篇幅介紹，罕為人知的兵庫縣小野市淨土寺，令人有身歷其境的感覺。他不僅介紹佛師快慶的傑作，此寺院供奉的阿彌陀三尊像，更為了描述在春分與秋分舉行的，莊嚴華麗的「彼岸會」法事。透過介紹此淨土宗的演藝活動，作者希望讀者也能揣摩出一般民眾真實而趣味十足的宗教信仰。（頁183–187）

作者在研究歷程中，從仔細觀察核心作品文物或建築出發，找出撼動人心的藝術表現，接著探討文物創造或形成的過程，包括參與的人物——製作者、指導者與贊助者等，貼近他們參與創作的心境，發掘相關的歷史、地理與政治背景，乃至於更深層的文化、思想與宗教信仰——教義與實踐。過程中需要耐心考證外，也需要研究的想像空間，誠如作者在自序中所說，試圖在書中「重建八百年前一位佛教高僧的精神淬煉與內在生命」。若缺乏想像力根本無法理解古代僧人內在無形的精神世界；然而，作者也謙卑承認能力的限制，畢竟重源「三餐是冷飯、醃蘿蔔和味噌湯，花長時間禪坐、抄經和持續持咒。」而據筆者親眼觀察作證，作者一向全心貫注在研究工作，經常以極短時間將牛肉漢堡與咖啡吞進胃裡。重源滿臉風霜、瘦削凹陷、緊閉雙唇的肖像裡，最能吸引作者的應該是面對艱鉅的挑戰，始終不退轉，如同不動明王般，守護日本佛教命脈，正如同作者守護學術研究的個人內在精神吧！

一位評論者指出，本書清晰交代鎌倉時期佛教藝術的最新研究成果，吸收消化許多枯燥的日文專著，提供學界非常有價值的教學用書。同時，羅森福的寫作手法生動，吸引讀者，適合包括業餘愛好者，或者是日本藝術與宗教的研究者。[35]

回想就學期間，很遺憾只有跟從羅森福修過兩門課，「亞洲佛教藝術遺跡」與「江戶藝術」。我曾經在開學時走進「室町時期藝術」課堂，休息時間就被老師勸阻，「此課程太過於『日本的』（にほんてき nihonteki）。」只好放棄一窺日本古典藝術的機會，轉而專注在與專業更接近的印度美術以及必修的西洋藝術。回顧這段軼事，我能理解，他自己從印度專業轉換軌道至日本藝術，期間的艱辛與耗費的時間難以估計，他不希望我重蹈覆轍。

2009 年我回母校進修半年，和羅森福相約見面。在餐廳坐下，他迫不及待拿出小筆記本，問了幾個有關中國唐宋佛教雕刻的問題。他提到重源的書稿完成後，在他與出版社編輯之間已經往返走過七、八次了，仍在修訂中。我再次折服於他始終如一的專注力，這位已年過八十五的學者對研究工作的熱忱絲毫不減當年。回想起來，應該是在此剎那間，我下決心要翻譯此書成為中文。可以說，最初翻譯本書的衝動，單純為了滿足自己的好奇心，究竟是什麼樣的題材讓這位作者耗盡心力，投入三四十年的時間來完成。

2011 年 4 月收到此書，立刻寫信給羅森福並取得同意翻譯為中文。幾天後卻收到消息，他自高中時代就定下今生姻緣的夫人去世。接著，羅教授遷居學校旁邊的老人安養院，每天步行到哈佛燕京學社圖書館看資料，回家繼續研究寫作的工作，預定再接再勵，出版新書。筆者於 2012 年 8 月獲得國科會經典譯注計畫兩年補助，順利展開本書翻譯工作，與作者保持電郵通訊聯繫，遇有問題隨時請教。2013 年 8 月，我告知作者第五章翻譯結束，為了準備 9 月去敦煌進行調查研究，必須暫停翻譯。10 月回台後，捲進繁忙的工作中，正準備第六、七章翻譯結束後通知作者。沒想到 12 月初，得自一位大學博物館的友人通知，羅森福因心臟病再度發作，緊急送醫院搶救，昏迷兩週後安靜地與世辭別。

2012 年 12 月 31 日，羅森福曾在來信中，興奮地解釋他正在進行另一相似的研究，時間拉到五百年後，也是環繞一位奈良的高僧，寶山湛海（1629–1716）與他的寺院、造像。然而，一年後他遽然辭世，我常想到他的書稿可能隨同火化，還是被回收呢？我想不出來他的學生中，誰有能力接下他的研究。然而，令人驚訝、讚嘆的事發生了，2015 年，他的新書，《護法：寶山湛海與日本近現代佛教藝術》（暫譯）已由普林斯頓大學出版社出版。[36] 在此引用此書編輯，普林斯頓大學唐氏東亞藝術中心前主任，謝伯柯教授（Jerome Silbergeld），在〈前言與謝辭〉文末的結論，作為介紹羅森福的結尾：「最後，我們將記得羅森福，他對日本美術史做了許許多多的貢獻，而且將永遠成為學術界效法的典範。」

自序

　　日本佛教高僧俊乘房重源（1121–1206）的木雕，完成於約八百年前，名列全世界表現力最豐富的肖像之林。超越了創作時的遙遠時空，重源的木雕既傳達出一位堅毅長者的人格，也表現了活靈活現的生命本身。自從多年前看過圖片，這些傑出的雕像究竟為何以及如何創作出來的，始終縈繞於心。

　　我後來知道，這些雕像是在幾乎毀了日本政體的殘酷內亂之後，雕刻出來的。1180 年末，大批騎兵長驅直入故都奈良，意圖懲罰僧團在武門中選擇了敵對立場。（譯註）國家佛教的信仰中心東大寺，泰半夷為廢墟。主尊佛像，稱為「大佛」（Daibutsu）的龐大銅像，在大殿崩塌時斷落了頭及雙臂。據說目睹這場毀滅的重源不禁流淚，發願要協助修復損壞。鄰近的興福寺同樣殘破不堪，此大寺院的功德主是位居朝廷最高勢力的藤原家族。奈良城內外其他寺院悉數燒毀，據說喪生的男女高達數千人。

　　國家統治者對此血腥破壞大為震駭，下令重建寺院與佛像，希望藉此穩定國家政體，撫慰亡魂。重建工程開啟了一百年劇烈的文化騷動。重源時代創造的佛教藝術，包括雕像、繪畫、法器和建築，呼應了當時的國家精神與社會熱望，充滿驚人的生命力與表現力。

　　大破壞後不久，重源接受最高當局的命令，募款修復東大寺。鑑於他的家庭背景、宗教素養、中國知識，以及擁有的人脈（與具有影響力的僧人及居士時相往來），選擇重源完全合理。接下來二十五年，如當時首席重臣九條兼實在日記上經常記載的，重源不斷哄騙日本統治者提供他越來越多的權力、金錢及物資，來完成計畫。重源雇用許多大木匠師、藝術家與匠師讓計畫成形，而他變身成為外交家、募款人與承包商。他還遠赴鄉間去搜集原料。然而最重要的是，他以僧人身分主導法會儀軌，賦與這項計畫精神意義，將藝術品轉化為具有神聖力量的法器。天皇為獎勵重源功勞，賜予「大和尚」的尊稱，雕刻了他的肖像以示尊崇。

　　根據歷史記載，重源參與製作的佛像超過一百尊，完成的建築有一百座，大多數都已佚失。不復存在的包括了他最偉大的成就：東大寺大佛銅像的修復，以及安置大佛的大殿重建。倖存的最動人作品是東大寺的南大門，以及門邊兩尊巨大的力士（圖 82、102、103），在他過世三年前才竣工。重源晚年監製的另一傳世作品是貼金箔的木造阿彌陀佛像，微妙的穩重感，優雅而勻稱，幾世紀以來的佛像雕刻家都奉為典範（圖 120）。

譯註：平安末年，東大寺（皇室關係）與興福寺（藤原氏私廟），捲進皇室與重臣平家一門的政爭，反對平家。治承四年（1180）十二月，平重衡奉命舉兵，興福寺、東大寺與三井寺（園城寺）的僧兵眾徒聯手抗擊，終被擊敗。興福寺、東大寺大半毀於大火，盧舍那大佛因大佛殿燒毀而損壞。史稱「南都（奈良）燒討」。

在這本書，我集中討論與重源及其追隨者相關的佛像與建築，因為在動盪的年代下產生的大批藝術作品中，它們自成一格。爬梳各種資料後，我們可以一窺這些作品被「賦予生命」的程序，從世俗的物質轉化為神聖的本體。無奈的是，儘管很重要，我沒有探究一些藝術史的課題，如佛教供養圖像，敘事繪卷，以及書法，因為在重源的成就中，這些並不突出。

第一章回顧重源的生平，同時概述他所處的政治與宗教環境。第二章探討中國與日本肖像的傳統，以及寫實主義在佛教圖像中耐人尋味的影響。第三章檢視重源本人的肖像。第四章的主題是重源最耀眼的成就：重建東大寺大佛。這尊大佛是日本社會及宗教史上最原初的聖像。第五章描述重源建造東大寺大佛殿（祀奉大佛的大廳），以及其他建築採用的建築工法。

第六章敘述在重源年代，工藝師的組織與培養方式，包括協助他工作的雕刻師與工匠的簡短生平，討論他們的美感標準及工藝技術。第七章分析重源監造的重要作品的教義與儀軌。篇中討論的雕像多數來自著名雕刻家快慶的作坊。快慶是重源親近的信徒。第八、九章描述與重源相關的法器與繪畫。

這些章節主要在討論藝術史的議題：風格、圖像學、工藝技術、創造性人格、贊助，但同時也反映了重源活動背景中的社會重大衝突，如皇室繼承爭議、政治陰謀、野蠻戰爭和宗教鬥爭。例如，他在一尊阿彌陀佛雕像中納入迴向的發願文，列出大約一萬二千人的名字（圖108）。在可以確認身分的人名中，多人喪生於血腥的鬥爭中，這尊雕像就是用於超渡亡魂和安慰家屬的法會中，供人參拜。

我的研究略微觸及了日本史上反覆出現的較大課題：日本統治者如何利用視覺藝術為政治工具；有權有勢者如何放下爭執，達成共識執行龐大的複雜計畫；飽學之士如何維持古老的社會文化習俗，同時接受創新；日本人如何注意到外邦事務——印度是佛教信仰的源頭，而中國則是日本高階文化的來源，同時繼續忠誠於日本歷史傳統，以及現今稱為神道的宗教儀式。

重源在他生涯的尾聲，於一份非正式的回憶錄中（我翻譯並註解於第十章），回想自己的成就。這份筆記大概是由他口述，身邊極親近的人編纂，當做初稿以發展成更正式的文件。全文不超過兩百行，寫在一份 1202 年備前國（今岡山縣東南部）穀物收成報告書的背面，經過不知名人士稍微修訂和編輯（圖159）。這份文稿正式題名為：《南無阿彌陀佛作善集》，緣由是在 1180 年代某個時間，重源皈依阿彌陀佛念佛法門，並以南無阿彌陀佛為自己的法號。本書簡稱此回憶錄文件為《作善集》。

生活在電腦與噴射機時代的我，要重建八百年前一位佛教高僧的精神淬煉與內在生命，實在不容易。映中崎嶇，穿著粗棉僧袍與草鞋，重源跋涉崎嶇山路，不畏冰霜與酷暑，有時則坐在弟子手推的顛簸二輪推車上。他的三餐是冷飯、醃蘿蔔和味噌湯，花長時間禪坐、抄經和持續持咒。他在昏暗的佛堂裡主持佛事，只有閃爍的蠟燭和油燈帶來的微光，他以米酒和水果供養佛像，空氣中瀰漫著檀香。弟子們吟誦莊嚴經文，居士們五體投地禮拜，重源揮舞著精雕細琢的銅鑄法器，召喚神秘法界的神力。

翻譯重源《作善集》時，我彷彿看到上述的氛圍，不過，我也理解有些讀者，接受實證科學與人文思考的訓練，很可能鄙棄重源認知的世界，以為是偶像崇拜和迷信的胡扯。再者，我也清楚，近數百年日本飽受政治與道德張力的衝擊，類似的張力同樣引發歐洲與美洲對組織化宗教的激烈抗拒：假神聖大義之名發動沒有必要的戰爭；皇室宣稱統治人民的天命；冥頑不靈的貴族死守特權不放；墨守成規的教團競逐金主贊助與奢侈享受；宗教緩解了社會的不公不義，成為「群眾的鴉片」。

科學的興起與世俗人文主義的發展，創造出與重源時代的日本截然不同的知識體系。重源相信日本君主的絕對神聖性、社會階層的次序，以及本土神祇的強大力量。他對於佛法的形而上教義、神秘儀軌的法力，以及玄妙的神祇力量，抱持著不可動搖的信仰。他舉行的法事目的是讓藝術品與法器感染玄秘力量，誘使信徒相信這些器物具有生命力，能創造奇蹟。西方知識界會拒斥這樣的信仰，我也無法為重源的心靈世界背書，說在現代社會還完全站得住腳。

然而，我們不該忘記，他的信仰的哲學根基是對人類命運最深沈議題的思考，提倡的是：慈悲一切生靈、靈性追求與自我紀律、超越俗世的清淨與神聖，以及同修之誼。重源督造的許多藝術品擁有超凡入聖之美，這是源自於提昇靈性的古老科學。儘管實證科學為今日社會帶來種種物質福利，靈性的提昇卻是可悲的匱乏，而對聖潔與超脫的深沈渴望，縈繞在世界各地人們的心頭。

重源的肖像雕刻本身就是傑作，然而要更懂得欣賞其豐富的表現力，就得理解它們的製作背景：國家努力要恢復團結凝聚；古老宗教面對後世先知挑戰；藝術圈奮力迎合贊助者的需求。而有一人，投身於激烈鬥爭的場域，竭盡所能帶來撫慰、懷柔和啟示。

謝辭

這份重源研究，始於 1970 年代初期，時斷時續至今不懈。在這段漫長時光，蒙受諸多協助與鼓勵，內心感激難以表述。獎助經費來自古根漢基金會，日本學術振興會，鹿島美術財團，大都會東亞美術研究中心（京都），以及同志社大學。我要感謝哈佛大學美術史圖書館及燕京圖書館熱心協助的館員與驚人的館藏；藝術與建築史系則提供我不可或缺的後勤支援。

福岡九州大學平田寬教授及其同事，讓我參與調查山口縣德地町的神社與寺院。國立奈良博物館多位館員都曾協助我，但我要特別感謝給予學術指導的鈴木喜博，安排圖版事宜的木村真紀，以及攝影師森村欣司。同志社大學井上一稔教授與京都大學根立研介教授提供我重要的藝術史洞見。住在京都的學者麥可・傑門茲（Michael Jamentz）幫助我翻譯及取得圖版，並且慷慨分享關於平安時代後期宮廷生活他那無可匹敵的知識。

英國方面，透過「聖斯柏瑞日本藝術研究所（Sainsbury Institute for the Study of Japanese Arts and Cultures）」執行長妮可・羅斯瑪尼亞（Nicole Coolidge Rousmaniere），安排我三場公開演講（東芝國際交流財團也有贊助），內容已融入本書。倫敦大學的約翰・卡本特（John Carpenter），也是日本藝術研究所的倫敦辦公室主任，以其卓越能力為我編輯此書。研究所同仁內田博美和諸橋和子則負擔了取得圖版版權的棘手工作。

我要感謝以下諸位的耐心與體諒：艾伯特・霍夫斯塔特（Albert Hoffstädt）和英格・科隆梅克（Inge Klompmakers），歷史悠久的荷蘭博睿學術出版社（Brill，位於萊頓）的編輯；娜歐蜜・李察（Naomi Noble Richard），美國亞洲藝術研究的首席編輯，竭盡所能為本書增添文采。為了我的枯燥文本費盡心思的還有席爾文・巴尼特（Sylvan Barnet），威廉・伯託（William Burto），雪莉・福樂（Sherry Fowler），艾弗瑞得・哈福特（Alfred Haft）和曼尼・希克曼（Money Hickman）。薩米爾・摩斯（Samuel Morse）與安妮・西村・摩斯（Anne Nishimura Morse）夫婦在學術與現實方面，給予多方協助，讓此書得以完成。

最後，我必須向幾位學者致謝，他們的著作是我智性上的指引。海倫・麥卡洛（Helen Craig McCullough）建立了深入淺出的標準。小林剛為重源研究編纂了紮實的文獻基礎。五味文彥將重源的一生與事業嵌入更豐富的歷史脈絡中。艾得溫・克仁斯頓（Edwin Cranston）淵

博的學問與翻譯讓日本和歌展現深刻的意涵。阿部龍一為我們解釋日本密教複雜的宗教思想體系與社會功能。柳澤孝結合藝術作品的分析與歷史背景的探討。水野敬三郎敏銳聚焦在雕刻形式精深與微妙之處。

對於上述提及的眾人與機構，允許我們翻拍藝術品圖片的寺院、出版社和攝影師，以及無數協助過我的人，希望這本書沒有辜負他們對我的信賴。

羅森福

致讀者

　　本研究的主題人物將統稱為「重源」和尚，儘管當時的命名規矩有點複雜。在修行和證得果位的各個階段，甚至死後，比丘與比丘尼被賜與不同的名字。「重源」是他正式加入僧團時的戒名，多年前在他成為沙彌時，就已放棄俗名「紀重定」（譯註 1）。晚年文獻上提及他時，經常只有「東大寺大勸進」，或「東大寺聖一」之名，因為當時習慣以職位或頭銜稱呼，盡量避免引用個人名字。

　　重源受命為「勸進職」，負責修復東大寺，他也引以為榮如此稱呼自己。在英文字典裡的定義，動詞「solicit」（勸進）意指「要求物質、個人或金錢的利益」，用來理解「勸進」的意涵過於狹隘。當然，重源為他的寺院尋求有形的物資，如米、木材、陶土與黃金，但是他的努力處處可見精神目的，他同時勸請信徒參與宗教活動。新近發掘出土的「重源狹山池改修碑」（圖 162），記錄了重源勸募，物質與精神兼具的本質。

　　我盡可能使用戒名來稱呼僧人。戒名通常由兩個漢字組成，根據宗教或文學意涵，在受戒時由師父賜與。「重源」第一個字，代表重疊或尊重，第二字意指源頭或源流。像這樣的名字可能看來吉祥但意義模糊，不過有時戒名形成的命名系統，可以傳達出當事人的法脈或傳承。例如，「源」字可能來自源運（1112–1180），是重源在醍醐寺的師父，非常傑出的真言宗學者。

　　重源很早就取了「俊乘房」的化名，約略可解釋為「卓越境界」；他的密友貞慶（1155–1213）則號稱「解脫房」（解脫境界）。這類名號稱為「房號」，近似後世藝術家與作家採用的藝名或筆名。重源時代的文獻往往只用房號稱呼重源和其他近似人物。更複雜的是，隨著際遇改變會取用新名。例如，在 1180 年代，重源為彰顯他奉行淨土宗教義，自稱「南無阿彌陀佛」，用意在「念佛」；「南無阿彌陀佛」是接受阿彌陀佛為救主的真言咒。另一變化是諡號（死後的稱號），這也是普遍採用的。例如，重源在回憶稿《作善集》中，提到真言宗的祖師是尊稱他為弘法大師，而不用戒名空海。「弘法大師」的諡號是在 921 年（空海過世後六十五年），由天皇賜與的，成為空海最廣為人知的稱號。本書將盡可能使用僧人的戒名來稱呼。我會在第 159 頁探討藝術家取名的慣例。

譯註 1：原書所附漢字對照表，將重源生家「紀」氏誤植為「記」。依據作者與譯者通訊，此類微小的誤植，作者授權譯者直接修訂，不再一一註記。

日期與人物的年代

　　這份研究根據的舊文獻，都是使用傳統漢和紀年制度。日本君主

採用中國傳統的年號，開年可能落在一年的任何時候，因此日本的紀年要換算成今日使用的西曆紀年，有點複雜。舉例而言，本書研究的關鍵大事，奈良寺院遭遇平家騎兵襲擊因而焚燬，發生在什麼時候？史書記載發生於治承四年十二月二十八日。治承四年等於西元 1180 年，然而由於傳統年曆與現今使用的西曆（格列哥里曆）有些誤差，火燒奈良實際發生在 1181 年一月。

類似誤差出現在年齡。日本古文獻常常敘述某某人在什麼時候幾歲，然而依據中國與日本習慣，出生就是一歲，過了年變成兩歲，與西方的年齡算法不同。例如，《作善集》敘述重源六十一歲時接任東大寺重建計畫，若依西方算法，他很可能是六十歲。我的研究興趣並不是精確計算年代與日期，因此我會採用原始文獻記載的日期，再提供盡可能接近的西曆。根據《作善集》的說法，我把奈良焚燬定在 1180 年，當時重源六十一歲。

佛教宗派與神道

在重源的時代，日本佛教寺院傾向從印度與中國傳來的諸多教義傳統中，擇一專注，旁及其他傳統。嚴格的宗派組織，包括總本部寺院、指派的領袖、狹義規範的教義，以及與其他教派之間的競爭意識與互不往來，是重源之後才出現的。例如法然的弟子是在 1212 年師父去世後，才開始以宗派模式宣傳他的淨土宗教義。其他團體，如禪宗以及日蓮（1222–1282）的弟子也是如此。目前日本學者單用一字「宗」來區別歷史上各種佛教思想體系與修行，不過，在宗派尚未林立的時期，我會用「學」（school）來指稱，「宗」（sect）則用於後期派系意識興起、教義出現排他性時。

本研究也觸及現今稱為「神道」（神之道）的宗教修行。在任命重源幫東大寺勸募基金的敕書上提及了「神道」，然而這個名詞並沒有出現在重源的回憶錄《作善集》中。儘管重源清楚區分佛教與非佛教的道場，他必定相信日本既有的神（kami）與神社已經融入他所修行的宗教體系中。早在八世紀，佛教徒就開始順應當地民俗信仰發展和諧關係，因而產生「本地垂迹」的教義，將日本的神視為佛和菩薩的化現。在重源的年代，「神之道」還沒有成為現在這樣有組織、自主的宗教系統，只是一些動物信仰，道教儀式，本土信仰及祖先崇拜。

寺院名

有些寺院以俗稱而非正名廣為人知。例如，古都奈良東邊的大寺

院通常稱為東大寺，而不是其正名「金光明四天王護國寺」。寺院的名稱也會改變。藤原氏的私廟「山階寺」原本位於現在的京都附近，八世紀時遷往奈良，改名為興福寺。本書中，我盡量統一寺院名稱，沿用現今日本學術界的說法。

佛寺或寺院叢林稱為「寺」；寺院叢林內獨立的一區，則稱為「院」。附屬於遠處本寺的獨立寺院，也可能稱為「院」。京都近郊（宇治）的平等院就是一例，它是大津市園城寺的分院。「別所」一詞經常用來指涉重源監造的一群宗教建築。如下文所探討（56–58頁），「別所」似乎是指為特殊目的建造的鄉間佛堂。

日本君主

很難找到合適的英文詞彙來稱呼日本的象徵性統治者。日本很早就採用中國的用法，稱為「天皇」。日本的天皇雖然被賦與崇高的神聖性，但是豪強的貴族或武家，往往固守自己的政治權威。無論如何，十九世紀末葉，隨著日本開始擴張其勢力範圍至亞洲大陸、琉球群島與台灣，西方學者遂用「皇帝」（emperor）來形容當時執政的君主，並且涵蓋日本歷史上的元首。

匹蔻德（Joan Piggott）在她《日本王權的興起》（The Emergence of Japanese Kingship）一書中，提醒我們，「皇帝」的意涵（君臨其他國家與數個民族的強大統治者）與大多數日本天皇先天的政治弱勢，之間是有落差的。因此，我避免使用帶有帝國意味的語詞來形容明治以前的日本，改採比較不浮誇的用語，如君主（monarch），元首（sovereign），以及王室（royal）。不過我也無法套用顯而易見的公式，如以「日本國王」（King of Japan）含混帶過。

英文音譯

在寫作關於東亞佛教的文章時，我會根據上下文，以及悅耳的考慮，參雜使用不同語言的音譯。例如同樣是文殊師利菩薩，有時英文音譯是「Mañjuśrī」（源自梵文），有時是「Monju」（來自日文）。原始語言的標記，S代表梵文；J代表日文，K代表韓文。一般常見的梵文詞彙，例如羅漢、菩薩、佛法、曼荼羅（曼陀羅）、手印、涅槃、佛塔、佛經與如來，已經融入英文，就以正體字表示，不再附加標示發音的符號。（譯註2）

譯註2：中譯本沒有上述問題，但保留原書的梵文標記，原則上省略日文與韓文的發音符號。

圖版

　　除非特別註明，本書圖版皆取得收藏之博物館或寺院許可翻拍，收藏機構如圖版說明所示。攝影版權或圖片來源註明於書末。日本政府正式指定的寶物會標示為「國寶」或「重要文化財」。皇室或其所屬博物館「東京三の丸尚蔵館」的收藏，不包括在此指定系統內。大多數的圖版說明會標示作品高度（雕刻底座不計算在內）。

歷史朝代

日本

古墳	250–552
飛鳥	552–645
奈良早期（白鳳）	645–710　譯註
奈良後期（天平）	710–794
平安早期	794–898
平安後期	898–1185
鎌倉	1185–1333
南北朝	1336–1392
室町	1392–1573
戰國	1482–1558
桃山	1573–1603
江戶	1603–1868
明治	1868–1912

譯註：日本古代歷史時代的區分說法不一，一方面是文獻有限，另方面因為在遷都平城京（710 年，今奈良縣奈良市）之前，都城經常遷移，定都平城京約八十年後，又遷都平安京（今京都市）。常見的奈良時代多指定都平城京的時間，710–794 年。然而，若從日本文化史上來看，佛教傳入特別重要，故有飛鳥時代與白鳳時代之說。飛鳥時代區劃的基準是亞洲大陸佛教文化的傳入，但因為具體時間以及何時發揮影響力有不同說法，故而飛鳥時期的開啟也沒有定論，基本上與更早的古墳時期有所重疊。本書採用欽明天皇十三年（552）做為飛鳥文化的開始，是依據《日本書紀》，佛教傳入日本的記載，但此說並非定論。（請參考末木文美士著，涂玉盞譯，《日本佛教史——思想史的探索》，頁32–33。）藝術史上，又以大化革新（645）為界，將飛鳥時代的文化區劃為前後兩期：飛鳥文化（552–645）與白鳳文化（645–710），前者接受中國南北朝末至隋佛教，此後受初唐佛教文化全盛期的影響，更為成熟，著名的法隆寺與藥師寺是為代表。2015 年 9 月，奈良國立博物館為慶祝開館一百二十週年，舉辦特展「白鳳——開花的佛教美術」，足證其重要性。其次，定都平城京的八十四年間被稱為天平文化，繼續吸收盛唐文化精髓，發展貴族品味，東大寺與正倉院的皇室收藏品代表此時期華麗燦爛的風格。

重源年表

早年	1121	出生於京都紀氏家族
	1133	入醍醐寺出家
	1139	山岳修行於大和（奈良）

成年	1140 年代	入高野山，被稱為「聖」
	1155	協助醍醐寺建立供奉彌陀的柏杜堂
	1167–1168	自稱旅行至中國南方浙江一帶
	1176	主導捐獻高野山寺鐘
		宣稱三次前往中國

重修大佛	1180	東大寺、興福寺及其他奈良寺院焚毀
	1181	奉命主持重修東大寺勸募工作
	1182	延聘陳和卿等助手
	1185	大佛修復開光供養

鄉間活動	1186	參拜伊勢神宮，至周防國蒐集木材
		傳說出席法然的「大原談義」
	1192	建立播磨國淨土寺

重修大佛殿	1194	快慶等人雕造東大寺中大門二天王像
		院尊及其助手雕造大佛像背光
	1195	大佛殿落成，舉行盛大供養法會
	1196	慶派雕刻師製作大佛殿脇侍尊像

晚年	1202	狹山池灌溉工程
		大約此時建立伊賀別所新大佛寺
	1203	東大寺南大門金剛力士像落成
		未參加東大寺重建工程落成總供養儀式
	1206	去世，享年八十五（或八十六），榮西
		繼承東大寺勸進職

東大寺雕刻工程：約 1183–1203

大佛殿

主題	著錄藝術家	質材及高度	完成日期及後續
大佛 (修復八世紀尊像)	陳和卿與六位中國助手；草壁是助與十三位日本助手	鑄銅； 15.8 公尺	1185 年八月二十八日落成； 1567 年嚴重損毀； 1690 年代修復，保存殘留部分
如意輪觀音	快慶、定覺與八十位小佛師 (助理雕刻師)	寄木造； 約 9 公尺	1196 年六月十八日開工； 1567 年毀於火災
虛空藏	康慶、運慶與八十位小佛師	寄木造； 約 9 公尺	1196 年六月十八日開工； 1567 年毀於火災
四天王： 　增長天 　持國天 　毗沙門天 　廣目天	康慶 運慶 定覺 快慶	寄木造； 約 13 公尺	1196 年開工； 1567 年毀於火災
虛空藏	伊行末帶領中國匠師	中國進口砂岩； 各約 2.4 公尺	1203 年前雕刻； 佚失
觀音 (兩尊)	伊行末帶領中國匠師	中國進口砂岩； 各約 2.4 公尺	1203 年前雕刻； 佚失

中門

主題	著錄藝術家	質材及高度	完成日期及後續
毗沙門天	快慶、十四位小佛師、十六位繪師（包括有尊）	寄木造； 約 6.6 公尺	1194 年完工，費時七十六天； 1567 毀於火災
廣目天	定覺、十三位小佛師、十四位繪師	寄木造； 約 6.6 公尺	1194 年完工，費時七十六天； 1567 毀於火災
一對守門石獅	伊行末帶領中國匠師	中國輸入砂岩； 約 1.6 公尺	1203 年前雕刻；1567 大火後移至南大門

南大門
金剛力士

西力士 （張嘴「啊」形）	運慶、快慶，十三位 小佛師、十位木匠， 以及其他人等	寄木造； 約 8.36 公尺	1203 年十一月三十日落成， 費時六十九天組合；1988– 1993 拆解、修復
東力士 （閉嘴「吽」形）	定覺、湛慶，十二位 小佛師	寄木造； 約 8.43 公尺	1203 年十一月三十日落成， 費時六十九天組合；1988– 1993 拆解、修復

譯註：木雕像技法說明參考第六章：京都與奈良的佛師。

奈良大佛殿內佛像配置，約 1193：

1. 大佛
2. 金剛界曼荼羅
3. 胎藏界曼荼羅
4. 如意輪觀音
5. 虛空藏
6. 毗沙門天
7. 持國天
8. 增長天
9. 廣目天
 a. 石刻四天王
 b. 石刻二觀音（立像）

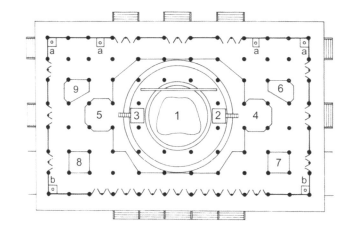

地圖一

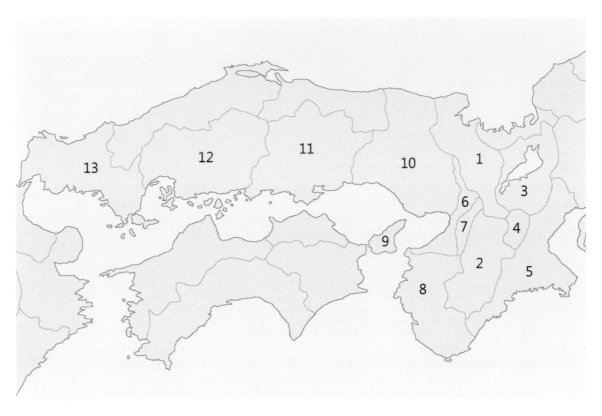

本書所述前近代日本西本州諸國位置圖，括號內為現今縣府地名。

譯註：日本自奈良時期實施律令制，將全國行政區分為國、郡、里三個等級，直到明治時期廢藩置縣，各地方行政區劃完全改觀。

1. 山城（京都府）
2. 大和（奈良縣）
3. 近江（滋賀縣）
4. 伊賀（三重縣）
5. 伊勢（三重縣）
6. 攝津（大阪府）
7. 河內（大阪府）
8. 紀伊（和歌山縣）
9. 阿波（德島縣）
10. 播磨（兵庫縣）
11. 備前、備中（岡山縣）
12. 安芸（廣島縣）
13. 周防（山口縣）

地圖二

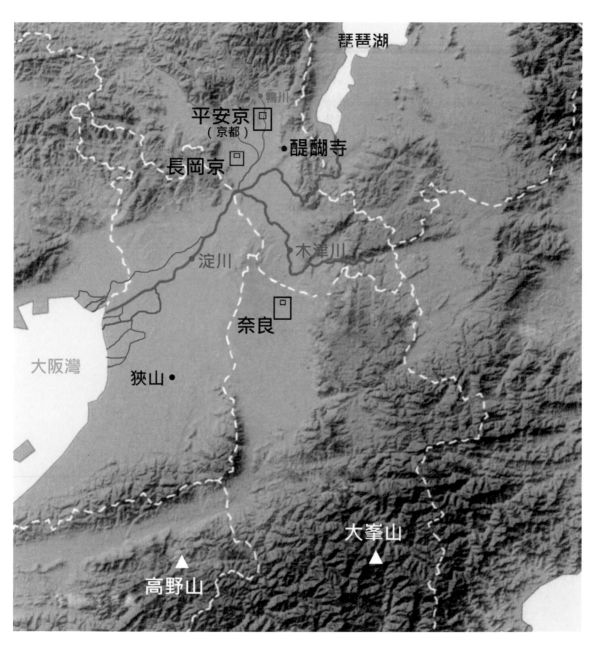

琵琶湖

平安京 ▯
（京都）

醍醐寺

長岡京 ▯

鴨川

淀川

木津川

奈良 ▯

大阪灣

狹山 •

大峯山 ▲

高野山 ▲

關西地區

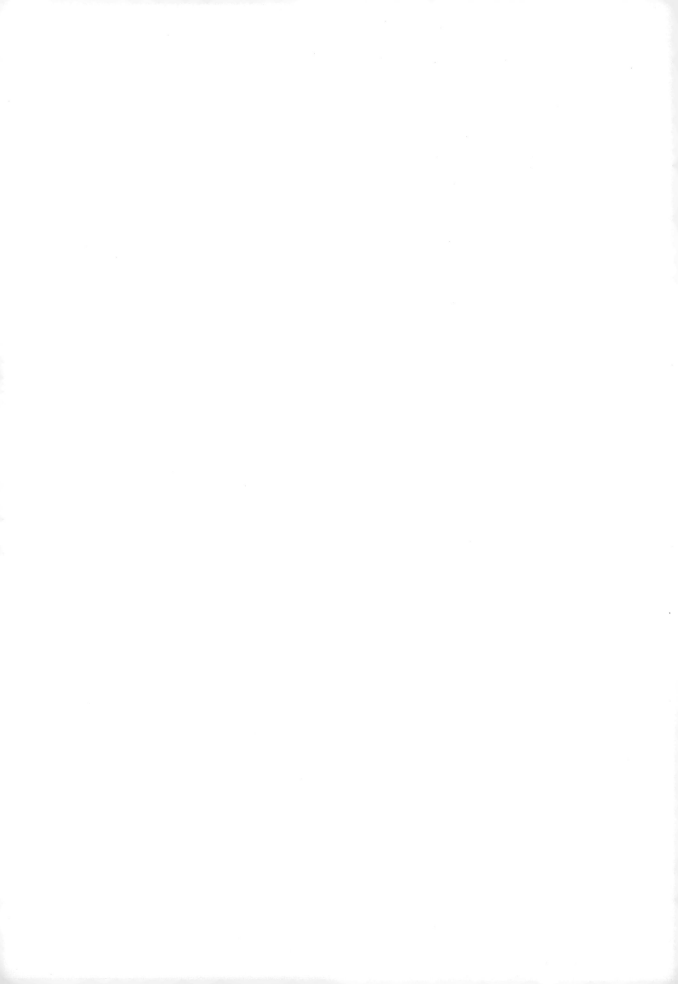

第一章──重源生平事蹟

　　重源誕生之際，日本正處政治動亂、宗教紛擾與血腥衝突的動盪年代。[1] 皇室分裂，在位與退位天皇不時明爭暗鬥。世襲的朝臣組成派閥，黨同伐異，競逐權勢。武家結盟，為掌控朝廷激烈鬥爭。公家（譯註 1）無所適從，大權旁落，遇到地震、飢荒，時疫、颱風等天災時，往往無力賑災。豢養軍隊保衛自己的主要佛教大寺也涉入政治紛爭，選擇立場派兵參戰。

　　影響重源一生舉足輕重的政治與宗教人士，包括皇室以及長期獨霸朝廷的藤原家（見附錄二，頁 281–282）。此外列名的還有當時主導的兩大武家集團：據守東邊的源家和以西邊為地盤的平家。長達數世紀，這兩個家族成員培養出朝廷官吏、學者、樂師與詩人，以及戍守邊疆、維持地方秩序的武士。

　　隨著源家與平家在朝廷的勢力逐漸擴張，他們也越來越好武鬥強，到了 1150 年代，遂爆發源平之爭。從東到西橫跨本州島的凶殘戰爭，成為英勇行為的舞臺，壯烈事蹟迄今膾炙人心。1185 年源氏終於打敗平氏，在鎌倉建立軍事政府。奈良寺院被焚毀不過是長期爭亂中的一則小插曲。然而對重源而言，卻是他一生中最重要的大事，他因而受命，擔負起修復東大寺的重責大任。

譯註 1：為天皇或朝廷服務的文官一般稱為公家。至平安後期，武士及寺社勢力強大後，以朝臣身分參與內廷，也稱為公家。最高階是從三位以上的公卿，分為大臣、納言與參議；四、五位也可以上朝升殿，又稱殿上人，其下則稱地下人。

早年

重源的傳記是爬梳寺院紀錄、朝臣日記、題記，以及他的回憶稿《作善集》（見第 10 章），點點滴滴拼湊而成。最豐富的資訊來源之一是當時重臣九條兼實（1149–1207）的日記《玉葉》，不過重源的生平事蹟仍有諸多疏漏。[2] 在重源受命修復東大寺的 1181 年之前，鮮少紀錄，而之後的二十五年，也留下不少缺口和疑問。儘管如此，有足夠證據可以信實勾勒出他在日本西部各地的活動，以及他所監造的藝術品與建築物的來龍去脈。

目前幾乎沒有疑問的是，1121 年重源出生於平安京（現京都）的紀家。那是傳承學者與武士的家族，從日本立國以來便服侍皇室。[3] 如同其他公家成員，他們很在意自己的家世、歷史與傳統。重源家最著名的先祖就是詩人紀貫之（約 872–946），《古今和歌集》（古代與當代日本詩歌的合集）聞名遐邇的序就出自他的手筆，是日本文藝美學的奠基之作。[4]

另一位有名的朝臣是紀長谷雄（845–912），他與時運不濟的菅原道真（845–903）是盟友。（譯註 2）菅原道真曾被推舉為遣唐使，不過最終取消了任命。[5] 紀長谷雄擅寫和歌與漢詩，且精通道家經典，以漢名「發昭」為筆名。因為父母曾於長谷寺祈求子嗣，所以取名為長谷雄。他不僅成為虔誠的佛教徒，甚至曾在東大寺擔任「俗別當」（以俗人身分管理寺院公文等事務）。如同當時其他名人，長谷雄死後成為滑稽民間故事的主角，說他和鬼打賭贏得一位美女。他的名氣響亮，重源死後一百年，這則傳說還被畫成敘事卷軸《長谷雄草紙》。[6]

在重源時代，紀家家族成員爬升到朝廷官位的第五或四位，僅次於從三位以上、享受更豐厚俸祿的公卿。重源本名重定，是紀季重的幼子。紀季重是乘馬的侍衛，負責保護皇宮內院安全。重源時代的《隨身庭騎繪卷》（圖 1）就是描繪這些被委以重任、享有權勢的官吏。年輕的重源世襲了「刑部左衛門」的官職。他的兄長則在宮廷任職侍衛，或是擔任秘書（藏人）。有些文獻指出，公認為日本臨濟宗開山祖師之一的榮西（1141–1215，圖 2）是他的兄弟。這樣的家族連結並沒有廣為接受，然而榮西與重源的確關係密切，同時重源的記載中常常出現早期日本禪宗的跡象。[7]

總之，重源出生於中等的朝臣家庭。這個菁英的宮廷社會以皇室為中心，然而由世襲的貴族所控制。正如博學的吉田兼好（約 1283–1352）在《徒然草》的形容：[8]

> 天皇之位，固已極尊，天潢貴胄，迥非凡種，亦高不可攀。攝政關

譯註 2：菅原以學識才能出眾而受醍醐天皇提拔為右大臣，卻受同僚猜忌陷害，被流放至大宰府（今九州福岡西北），兩年後懷恨而終。他成為日本冤魂復仇信仰的重要神祇，後來又代表忠誠、學問、詩歌之神。946 年朝廷在京都北邊（今上京區）建立北野天滿宮神社，供奉菅原道真。

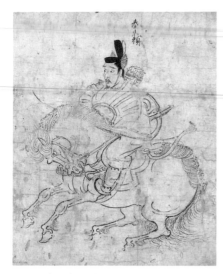

圖 1 ｜ 秦久賴，宮廷乘馬侍衛。隨身庭騎繪卷細部傳為常磐光長繪。12 世紀末至 13 世紀初。手卷，紙本，水墨淡彩，高 28.5 公分。大倉集古館藏，東京，國寶。

圖 2 ｜ 榮西，13 世紀末至 14 世紀初，寄木造。彩漆，玉眼，高 60.6 公分。壽福寺藏，鎌倉。

白一人之下，萬人之上，非可妄求，自不待言。……其子孫之零落者，猶有流風餘韻。……世間若法師之不足羨者，鮮矣哉！法師說法，譊譊一世，其炙手可熱，究有何可取？……。然而一心捨世皈教者，則甚有可羨望之處也。（譯註 3）

　　的確，如果日本社會的基磐是世襲皇室，那麼有野心的貴族可以藉由將女兒嫁給皇子，與皇室混血，成為下一代君王的祖父來提升地位。

　　朝臣家族的慣例是讓排序在前的兒子進入政府服務，排序在後的則成為僧人。原則上，發願出家時必須放棄俗名，同時脫離家庭與俗世。事實上，在僧團裡個人的血緣與親族關係仍然相當重要。紀家扎實的功績似乎強化了重源主持東大寺重建的資格。然而同時他的家族僅屬於中等階層，也可能限制了他在僧職上昇級發展。[9] 比方說，他並沒有成為僧綱。僧綱協調國家對佛教寺院的政策，並且認可重要的僧職任命（譯註 4）。他也不能擔任總管東大寺行政的別當（類似住持），此職位通常授與家世顯赫的僧人。[10] 他拜師社會階層較高的僧人，受其扶持。[11]

學習密教

　　重源十三歲在醍醐寺出家。醍醐寺是位於平安京東南青翠山丘上的大寺院，分為上下兩區：上醍醐保留給嚴格的宗教修行；下醍醐舉行比較公開的法會儀軌。[12] 醍醐寺是日本密教真言宗的主要中心，九世紀

譯註 3：引文中兼好感嘆日本王朝貴族世襲，階層嚴格。即便是高僧法師，於世間滔滔說法，其實也無甚意義。唯有隱世修行佛法，才是可取之道。見西尾實校注，《徒然草》，第一段，收入《日本古典文學大系》30（東京：岩波書店，1957），頁 89–90；中譯文引自，王以鑄譯《徒然草》，收入《日本古代隨筆選》（北京：人民文學出版社，1998），頁 333–334。（同中譯版，有繁體本，臺北：木馬文化，2004）

譯註 4：日本仿中國制度，於中央設管理僧尼之僧綱，下分僧正、僧都、律師等職，合稱三綱。

末由醍醐天皇贊助興建伽藍於上醍醐，十世紀又擴大建築範圍至下醍醐。（譯註 5）

空海大師（774–835）創立真言宗，提倡透過宗教體驗、精緻儀軌、真言咒語及禪定，讓修行者體悟即身成佛的奧意。[13] 真言宗的基本教義源自印度盛行的宗教運動，就是西方學者熟悉的怛特羅密教（Tantrism），追求的是通過儀軌與嚴格的自我修煉，與法身結合。[14] 零星的怛特羅修行（雜密儀軌）與神祇很早就傳入東亞佛教，直到八世紀時印度高僧善無畏（637–735）、金剛智（671–741）與不空（705–774）抵達中國，才開始傳譯更具系統性的經典，隨即流播至韓國與日本。[15] 這些高僧的漢譯佛典往往被歸類為「成熟的密教」（「滿密」），這便是重源義理與儀軌修行的核心。

重源在上醍醐受教的細節雖然不詳，但整體的輪廓是清楚的，毫無疑問嚴格的學習在這位年輕人的心智與個性上留下不可抹滅的影響。[16] 基礎訓練通常約一千日，從根本的大乘佛典開始研讀，如《法華經》、《般若經》與《華嚴經》，以及儒、道經典。[17] 教導必定很快就轉向密教經典，特別是《大日經》。[18] 資深僧人例行講解和辯證關鍵教義，而整個修持核心是空海所說的「三密」，也就是修行人以身、口、意與佛菩薩法身結合。[19] 事實上，真言宗的儀軌往往被稱為「三密加持」，便是透過此修行的信念而來。

重源學習印度古悉曇體梵文（圖 3）。其字母稱為種子字（bija），由空海引進日本；空海相信種子字有不可思議的象徵力量。重源經常在題字中使用種子字（圖 110）。他學習唱頌真言咒語，咒語的每個字母都代表一尊佛的示現，而持咒就是讓修行者與靈性力量結合的方法。正因為真言咒語對密教如此重要，空海才以「真言」來命名他的修行法門。與咒語相關的是陀羅尼（dhāraṇī）。陀羅尼是較長的祈請文，用來修持較長的教義（參見附錄一，頁 276）。[20] 咒語及陀羅尼是重源執行儀軌的核心。

重源學習觀想由眾佛組成的曼荼羅，他必須牢記每一尊佛的名字及其功德（圖 4、5）。他特地在東大寺大佛的兩旁設置佛龕，供奉真言宗最重要的兩幅曼荼羅，胎藏界與金剛界曼荼羅（參見「佛像配置圖」，頁 39）。[21] 為祈求神力加持，他學習各種手印（mudrā）。[22] 有一尊重源肖像刻劃他持罕見手印（圖 57）。他也精熟源自古印度吠陀時代的火供儀式「護摩」（homa）。他學會如何在供桌上布置法器（壇城），準備鮮花水果；懂得不同供香方式（如燒香、塗香等）的象徵意義。當然，重源也修持普見於各地佛教的根本法門：長時間的禪定。密教的各種修行途徑，如種子字、真言、陀羅尼、手印、曼陀羅和禪定，密切相關，重源如是奉行直到圓寂。

譯註 5：真言宗醍醐寺位於京都洛南伏見區，依山發展，至今仍是修驗道修行場。874年先在山上興建小廟供奉准胝與如意輪兩尊觀音像，907年醍醐天皇支持建造主尊藥師堂。十世紀以後，逐漸往山腳下醍醐發展。951年建設五重塔，內部繪有兩界曼荼羅與真言八祖，保存至今為國寶。「世界遺產京都醍醐寺」官網：https://www.daigoji.or.jp/。

圖 3｜悉曇體真言。傳為惠果手筆，唐代，紙本水墨，高約 70 公分。收藏地不詳。右：阿鑁囕哈欠 a-vaṃ-raṃ-haṃ-khaṃ 大日如來法身真言。左：阿尾囉吽欠 a-vi-ra-hūṃ-khaṃ 大日如來報身真言

　　重源還是學僧時，據說曾「見」到普賢菩薩騎白象，眾佛隨行。[23]（譯註6）重源這方面的經驗在《作善集》中曾提及，原文為「見」，或「夢想」。[24] 真言宗的修行者認為不論清醒或睡夢時，這一類的觀想，都能加持心靈，與形而上世界連結。[25] 當時的宗教人士都重視修行觀想，著名的例子如法然（1133–1212）曾夢見拜訪中國淨土宗前輩導師善導（613–681）；華嚴宗明惠（1173–1232）長年記錄他的夢，寫成《夢記》一書；法相宗貞慶（1155–1212）參拜春日社，夢見春日明神的事蹟記錄在春日大社的文獻中。[26] 平安時期至鎌倉初期，日本人執迷於夢境，以為是預兆。[27]

　　真言宗的教義與儀軌極為複雜，因此重源如同所有沙彌，必須由大阿闍黎修行高僧親自一對一教導，而且發誓除了合格徒弟絕不外傳教法，因此一般稱此教派為密教。下一階段的訓練，他要接受繁複的傳法灌頂，類似受洗儀式。出家時接受初次灌頂，學習中期接受第二次灌頂，第三次灌頂表示已受具足戒，並嫻熟密教知識。灌頂儀式也出現在其他場合。

　　在重源的養成歲月中，醍醐寺是密教的主要寺院之一，學問僧聚集在此編輯相關的儀軌與圖像。這些僧人唯恐末法（佛法衰微）時期來臨，致力於將密教寺院累積數百年的知識有系統地制定成綱要。[28]

　　這些綱要多數包含了我們今天所說的「圖像」（zuzō）。這些白描圖像最早是在中國繪製而且保存下來的，年代至少可推到唐朝以來，流傳到十二、十三世紀的日本，益形重要。大量繪製的圖像是密教日常修行的特色。這類圖像看起來異常繁複，是研究宗教史與美術史的重要資產，然而尚未獲得應有的重視。[29]

譯註6：原文「年甫十三，投醍醐寺。入釋門，身心精勇，堪苦行。掩窗戶屏居者千日，六時懺悔。待靈應時，普賢菩薩乘白象現道場，諸佛遍空中，稱善哉，來摩頂。愈勉勵忘寢食，齋舍千日修際畢。」小林剛，《俊乘房重源の研究》，no. 2，頁 4。

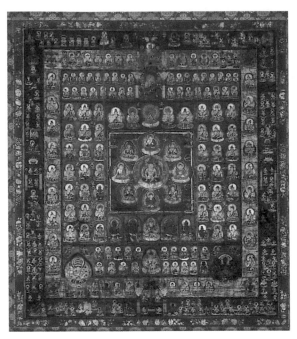

圖 4 ｜ 胎藏界曼荼羅，9 世紀，絹畫，掛軸，高 182.6 公分。
教王護國寺（東寺），京都，國寶。

　　資料最豐富的一部圖像文獻《覺禪鈔》，編著人就是真言宗學問
僧覺禪（1143– 約 1213），他的研習遍及東大寺、高野山，特別是在醍
醐寺，跟隨重源的師父勝賢（勝憲）。[30] 他後來落腳皇室支持的真言宗
寺院勸修寺，距離鼓勵觀想圖像的醍醐寺不遠。覺禪編撰的手冊，詳
述古代大乘佛教、較新的密教，以及民間崇拜的神祇、儀軌和寺院法壇
（圖 6）。[31]（譯註 7）重源的記錄裡並沒有出現覺禪或其他兼為藝術家
的僧人名字，但這些人多半出沒於他的活動空間，分享了他多元並存
的宗教信念。

　　雖然缺乏直接證據，但是如果說重源也曾接受世俗技能的訓練，
並不令人意外。古老的印度佛教傳統中，僧人被要求精通所謂的「五
明」（*pañcavidyâ*，五門學科），包括聲明（類似語言學）、工巧明（工
藝、科學），醫方明（醫藥學）、因明（邏輯）、內明（佛學），還有數
學、天文學等等。[32] 再者，雖然重源似乎自我節制，但是他圈內許多人，
都熱愛五句三十一音節的和歌，這是風行上層社會遣情寄懷的詩歌體。
例如朝臣九條兼實（1149–1207）與後鳥羽天皇（1180–1239）都非常熱
衷。[33] 重源去世後不久，醍醐寺正式認可創作和歌是與神溝通的方式，
擅長和歌的僧人會被授與特別的和歌灌頂。[34]

　　相對而言，宮廷詩人如藤原俊成與定家，被認為是透過詩歌昇華
靈性，他們詩篇中「幽深」與「玄妙」的特質被看成代表佛法的莊嚴

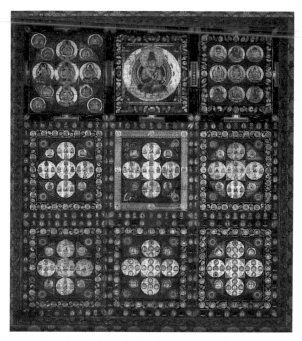

圖 5 | 金剛界曼荼羅，9 世紀，絹畫，掛軸，高 183.5 公分。
教王護國寺（東寺），京都，國寶。

與不可說。[35] 有些評論家也認為他們的詩歌反映了：「一位孤獨的觀者；
一幅自然的景色；對空無或幽冥的信念；對虛幻世界中，甚至最卑微
事物不可抗拒的吸引力。」[36]

然而，重源的脾性似乎對詩歌，學問與義理並不感興趣。他比較
傾向儀軌、視覺藝術、寺院建築，以及積極、實質的禮拜和供養。更
重要的是，他從早年便嚮往淨土宗，信仰阿彌陀佛。這一派教義迅速
吸引了追隨者，強調阿彌陀佛的慈悲，是個人之外的神聖力量，信徒
可憑藉這股「他力」獲得拯救。依靠對阿彌陀佛的信心得到解脫，似乎
抵觸或抹消了重源接受的密教訓誡：靠「自力」修行，不過重源早已透
過以下探討的修持方式，解開了這些矛盾。

重源三十五歲之時，已經受命為醍醐寺大法師，主持越來越重要的
法事。1155 年，他加入大藏卿源師行（1172 卒），他已知的第一位贊助
者（見頁 282–283），在下醍醐建造一座規模可觀的柏杜堂。[37] 建築位於
醍醐寺大門南邊約一公里處，如今杳無痕跡，不過重源在《作善集》中
頗為得意地詳加描述，而且考古發掘已確認其遺址。[38] 寺院包括一間彌
陀堂，供奉九尊大型阿彌陀佛雕像；一間兩層樓高的藏經閣，八面體建
築；還有一座三層佛塔。重源主持了落成供奉儀式。京都府東南山丘上的
淨瑠璃寺，保存了罕見的同時代的九尊像佛堂（九體阿彌陀堂，圖 7）。[39]

圖 6 ｜ 深沙大將，《覺禪鈔》，16 世紀
模本。勸修寺，京都。

修驗道

醍醐寺也成為當時提倡入山修行的重要中心，這種修行稱為「修驗道」，融合日本原始自然（山岳）信仰、中國道教與密教儀式。[40] 雖然此信仰的源頭可以追溯至日本佛教萌芽期，但是重源之前的相關文獻令人訝異的少，事實上《作善集》提供了這方面最早且資料最豐富的記錄。[41]

重源編寫回憶錄時，已經八十幾歲，但他似乎對年輕時的成就頗為自得。他聲稱十七歲時曾在四國島苦修，我們相信他也參拜了出身當地的空海的修行聖地。[42]（譯註 8）根據《作善集》，十九歲時，重源完成他第一次登上大峰山的修煉，他一生攀登過五次。大峰山屬於奈良南方的吉野山山脈，高 1780 公尺，是當地修驗道的重地。文中又稱，他身穿御紙衣（紙袍，代表苦修與潔淨），抄寫《法華經》，與十位持經朝聖者一起「轉讀」（誦讀每一卷前幾句）《大日經》千部。

受人尊崇的詩僧西行（1118–1190）與重源時有共事，他也曾登大峰山，並創作許多和歌，下面這一首總結了他的靈性收穫：[43]

身につもる言葉の罪も洗はれて
心澄みぬる三重（みかさね）の滝

滌淨積身言語罪　三重瀑布心澄淨　（譯註 9）

對西行而言，三重瀑布宛如真言宗的三密加持，沖刷掉一切罪惡，包括創作世俗詩歌累積的業障。

僧人兼藝術家橫井金谷（1761–1832），也生動描寫了修驗道的經

譯註 8：四國島位在本州與九州島之間，是日本四大島中最小的；分為德島縣、香川縣、愛媛縣、高知縣四縣。弘法大師空海出身德島，他修行過的地方遍布四縣，後來成了八十八座寺廟。傳統上，追隨空海足跡走過這些地方，稱為「四國遍路」。

譯註 9：詩歌中譯承朱秋而教授協助，謹致謝意。

圖 7｜九體阿彌陀佛像，12 世紀中葉，寄木造，漆金。較小的八尊佛像高約 186 公分。
淨瑠璃寺，京都，國寶。

驗，1809 年他與一大群苦修者在熊野山區行走。[44] 他記錄下幽靜森林、
狂風暴雨、濕苔小徑、黝黑洞穴、懸崖峭壁、如練瀑布，以及山峰上
令人屏息的景致。兩個月的登山期間，金谷與同伴唱誦經典，以漿果
和樹葉為食，體驗無數次密教儀軌，擠成一團睡在散落於山峰的小寮
房裡，最後性靈昇華達到開悟境界。

　　其他地方也有證據顯示，重源爬遍日本的聖山，從本州北端到九
州西部，持續到中年以後。這樣的苦修鍛鍊了他的體格，讓他在往後
人生得以克服體弱的人無法應付的挑戰。

中年

遊歷聖僧

　　重源二十七、八歲時，似乎曾在位於紀伊半島高野山上的真言宗
寺院苦修，而且一生與高野山保持接觸。[45] 他在高野山以「聖」（hijiri）
之名漸為人知。日本人尊稱苦修遊方、托鉢勸化、沒有正式僧籍的僧
人為「聖」。[46]（譯註 10）長久活躍於日本宗教圈中的「聖」僧，通常
在下層階級中傳教，並且從事類似巫醫和驅魔的工作。許多聖僧具有
感召力，深受愛戴，他們也承擔公共建設，有功於地方福祉。為了公
益目的他們募集財物，因此勸募成為他們重要的身分認同，不過最初
的動機是靈性追求。

譯註 10：日文「聖」（ひじり）
專指遊歷各地，托鉢苦修、
教化民眾的高僧。本書譯為
遊歷聖僧。

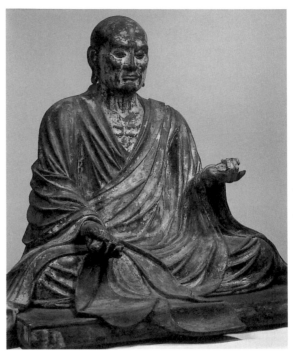

圖 8　行基，寄木刨空造，漆彩，高 83.3 公分。唐招提寺，奈良（明治時期從生駒山竹林寺請來），重要文化財。出自座右寶刊行會編集，《唐招提寺》頁 1.54，東京：角川書店，1955 年。

　　日本歷史上最有名的「聖」僧之一是奈良時代的行基（668–749）。[47] 事實上，在指派重源協助東大寺修復工程的敕令中，就引行基為效法典範（譯註 11）。[48] 不過到了重源的年代，行基已經成為交雜史實與神話的人物，有關他的描述反而變得陳腔濫調（圖 8）。總而言之，據說他在奈良附近為廣大民眾說法，備受推崇，因此人們尊稱他為菩薩，是文殊菩薩的化身。[49] 他主導公共工程，如灌溉渠道、橋梁、公共澡堂與布施屋等，同時與朝廷和都會大寺院保持距離。在獻給他的和歌中，創作者表揚了行基的謙卑與低調：[50]

> 法華経を我が得しことは
> 薪こり菜つみ水くみつかへてぞ得し

> 往昔法華經因緣　劈材摘菜汲水得。

　　與行基同時代但作風截然不同的是華嚴宗高僧良辨（689–773），他是聖武天皇的親密顧問，背後主導創建東大寺，是僧人干預政治的典型（見頁 98）。儘管皇室試圖拉攏行基多年，他始終不為所動，獨立於朝廷之外。不過在 740 年代，聖武天皇動員全國力量投入東大寺計畫，他召喚行基前來協助。儘管已屆七十高齡，據說行基全力投入，

譯註 11：原文：「行隆云，天平行基并興叡顧而致勸進，齊衡真如親王廻單誠而唱知識，聖人發心感應不空，早可令含綸旨，勸眾庶之由，且以談話，養和元年秋八月，重源上人賜宣旨，造一輪車六兩，令勸進七道諸國，宣旨云。」

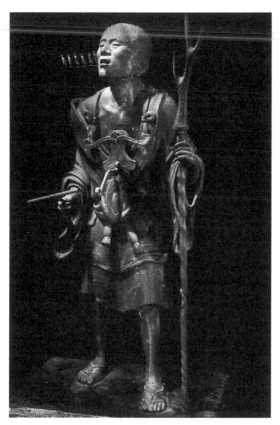

圖9｜空也，康勝，約1208–1212。寄木刨空造，彩漆，
玉眼，高117.6公分。六波羅蜜寺，京都，重要文化財。

並且率領數百位信徒協助，這時他不得不與中央政府及宗教當局合作。
傳說，他帶團朝拜伊勢神宮，向天照大神祈求許可在東大寺供奉大日如
來。（譯註12）後來重源也如法炮製，雖然事實不可考。[51]毫無疑問，
重源想要仿效的是行基而非良辨。[52]

　　與重源年代接近的是天台宗「聖」僧空也（903–972）。空也周遊
鄉間與城市街道，宣揚信仰阿彌陀佛往生淨土，掀起日本人皈依西方
極樂世界之主的狂潮，橫掃未來世紀。他曾經在市場大門張貼一首著
名的詩宣傳揚他的信念：[53]

ひとたびも南無阿弥陀といふ人の
蓮の上にのぼらぬはなし

一念南無阿彌陀　　蓮花座上定往生

　　空也同時投入比較正統的僧人所迴避的世俗工作，他造橋鑿井，
提升公共福利，此外在京都加茂川（賀茂川）東岸附近稱為六原（六
波羅）[54]的地方建立一座小寺院，西光寺。此河岸原來是斬首罪犯的刑

譯註12：伊勢神宮位於日
本三重縣伊勢市，位居日本
所有神社之上。主要由內宮
皇大神宮與外宮豐受大神宮
所構成。內宮祭祀天照大御
神，外宮祭祀豐受大御神。
天照大神是日本皇室的祖
先，但是在十一世紀末期受
到「本地垂迹」思想影響，
自稱為大日如來，盧舍那佛
化身。故而重源為了重修東
大寺盧舍那大佛而前往伊勢
神宮，既是向王權神話祖
先，也是向本地垂迹的盧舍
那佛祈請護持工事順利。
參考義江彰夫著，路晚霞
譯，《日本的佛教與神祇信
仰》（北京：商務印書館，
2010），頁120–125。

圖 10 ｜ 重源勸募，富岡鐵齋，1919，手卷，紙本水墨，高 35.3 公分。東大寺。

場，鄰近有一火葬場長年冒著悲慘的黑煙，整個平安京都看得到。空
也的寺院是超渡死者的地方，他的信徒受其感召，也聚集於此。空也
圓寂後，信徒擴建寺院，改名為六波羅蜜寺。[55]

　　寺內保存的空也雕像極為出色，成為遊歷僧的造型象徵（圖 9，細
部圖 63）。[56] 雕像約造於 1212 年，當時空也辭世已久。空也像的造形
頸部套著醒目的馬軛，掛著一銅鑼，當他念佛時就會敲鑼。重源也使
用這樣的念佛道具，讓我們不禁設想：由於這尊空也像的年代更接近
重源而非空也本人，或許這樣的造形更貼近重源時代的遊歷僧形象（參
見頁 116）。

　　在此我們只是想說明，重源離開醍醐寺後，可能居無定所，仿效
上述典範成為遊歷僧。《作善集》記錄他在遍及各地的大小寺院捐獻
尊像、繪畫、法器與建築，其中一些寺院我們今日一無所知。另外根
據《作善集》，他極重視沐浴，大約提到十六次湯屋（澡堂）、鐵湯船（浴
缸）與湯釜（煮水鍋）等。重源在念佛法會上，也會集體沐浴。[57] 他造橋
（《作善集》151、159 行）、修堤（154 行），同時修復行基創建的灌溉
渠道「狹山池」（157–158 行）。最近發現的題記詳細說明了他在狹山池
修復計畫中的主導角色（參見頁 275–276；圖 162）。《作善集》還描述
他「清理」（原文使用「掃」字）備前國、伊賀國的危險道路，以求旅
人平安（160–164 行）。

勸募資金與建材

　　身為無私且有作為的聖僧，重源吸引了平安朝廷的注意，他們正

在尋找「新行基」來主持東大寺修復計畫。這也是某種程度的反諷，行基與重源多年來都是圈外人，迴避政府及佛教體制的束縛，最後卻為政治——宗教體制的最高象徵服務，終結一生。

重源奉命成為東大寺勸進職，負責修復大佛（詳見第四章），他獲得授權去監督各地勸募，同時起造六輛獨輪車。乘坐獨輪車巡迴各地的模樣成為他的傳奇標誌，如同富岡鐵齋（1837–1924）所描繪（圖10，譯註13）。在 1182 年十月之前，重源以京都貴族為勸募對象，尤其是宮廷婦女，募集錢財與金屬（銅鏡和珠寶）。然而他很快陷入重建東大寺整體的技術困難，於是他開始前往遠方，尋找資金與材料，同時傳播佛法。

當時日本經濟體系的基礎是稱為「莊園」的土地資產。[58] 散布全國的數百座大莊園提供稅收或獻金給皇室、朝廷行政機構、貴族之家，以及宗教團體。莊園主要生產稻米，但也提供幾乎所有物產，包括魚貨、木材、絲綢、棉麻、麻繩、黃金、鐵、鹽以及手工藝品，如陶瓷和金屬器皿。分配或接受莊園收入的權利，是衡量權勢與影響力大小的主要槓桿。理論上，分配權歸屬天皇，事實上卻往往操控於有力的朝臣或軍事將領手上。莊園提供了大部分的資金，讓重源可以雇用佛師與建築工團隊，而這些收入指配給東大寺的莊園所在位置，決定了重源建立分寺的地點。《作善集》清楚顯示出，重源明白這些莊園的歸屬與位置，有人引用他曾經說過，「寺院為莊園祈願，莊園供養寺院。」[59]

東大寺的經濟來源是專屬的莊園收入、皇室與朝廷的賞賜，以及上層家族的稅收。[60] 十三世紀時，東大寺內常住僧人據說多達三百，領有約五十四座莊園，偶而還企圖擴充領地，提高歲收，甚至派遣資深僧人去督導莊園工作。有時，東大寺被迫與其他寺院（尤其是興福寺與伊勢神宮）分享收入，經常導致關係緊張。

值得注意的是，東大寺與興福寺比鄰而居，同為奈良境內規模最宏偉的兩座寺院，彼此既是盟友又是對手。兩者實際上都像是寺院城市，佛塔、佛像大殿、寮房、食堂、澡堂、附屬寺院與庫房齊備。東大寺的主要供養人是天皇，而興福寺則為藤原家族，後者掌控全國實權與收入，對於受其保護的奈良與京都寺院給予豐厚供養。[61] 東大寺與興福寺之間的關係往往反映出君主與貴族間不斷改變的結盟與敵對關係，同時兩寺院宣揚的教義也不同。東大寺對各種教派來者不拒，雖然最初是由華嚴宗僧人掌控，卻也接納研習其他教派的僧人，最後成為真言宗修行的主要核心。興福寺比較保守，僧團專精於早期大乘佛教法相宗。不過這兩家寺院的高階僧人會互相支援法會儀式，而且儘管奈良城內的主要佛雕工房座落於興福寺，工房的佛師全數投入，盡心盡力修復東大寺大佛，以取代焚燬於 1180 年的雕像。

譯註 13：富岡鐵齋為明治大正時期著名文人畫家兼儒學者，活躍於京都，曾描繪重源勸募手卷。

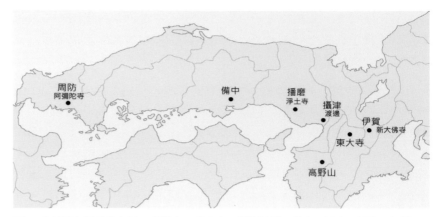

圖 11｜重源七別所分布圖：高野山、東大寺、攝津渡邊、備中、播磨、周防、伊賀。

別所

　　本書討論的許多藝術品保存在稱為「別所」的寺院裡。別所顧名思義是「特別的所在」，意指地處偏僻或位於較大寺院內的佛堂與禪房。有些成為苦修者或隱居者的避靜所，有些則是為了供奉遊歷聖僧的骨灰而建立。還有些為世俗之人或男女居士提供了遺世獨立的安全庇護，以躲避國家的血腥動亂。大多數別所是暫時的也沒有留下紀錄。然而有少數被主要寺院認可為分院。歷史上第一所知名的別所回溯到十世紀初葉。到了重源時代，近畿五國，包括京都、奈良與高野山一帶，別所已相當常見，甚至出現在遙遠西邊的九州。[62]

　　出於性靈需求以及實用目的，重源至少建造了七間別所（圖11）。第一座別所位於高野山的蓮華谷，可以容納大約二十四人在此舉行淨土法會。終其一生，重源與高野山上的別所和其他寺院一直保持來往。[63]偉大的遊歷詩僧西行大約同時來到高野山，可惜沒有具體證據顯示他當時見過重源。不過西行的詩句強而有力的述說了避居在此的性靈挑戰。[64]曾經在重源別所避難的包括高階朝臣藤原成賴(1136–1202)，他1174年到高野山出家，遠離整個宮廷都捲入的生死鬥爭。平家的武將平維盛（1160–1184?）在一之谷戰役後，逃離潰敗的平家軍，先到高野山出家，之後到熊野那智瀑布入口處，口念佛號，投海自殺。

　　重源的第二座別所，可能建於1187年左右，位於東大寺的核心，即現今俊乘堂（重源紀念堂）的位置，俯視大佛殿。[65]根據《作善集》，這間別所規模壯觀，想必包含了他的私人總部，可惜重源在東大寺內的所有建設，包括此建築都已經消失。[66]重源設立了兩間別所，做為旅客和貨物來往關西的驛站。渡邊（難波，譯註14）別所座落於淀川的出海口，現在大阪市內。[67]備中別所則位於靠近岡山和瀨戶內海的小

譯註14：渡邊又名渡部，位在今大阪市北區天滿橋與天神橋之間。

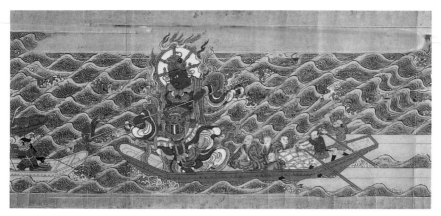

圖 12｜重源海上運木材，《東大寺大佛緣起》卷 3 細部。傳為芝琳賢作品。1530 年代，紙本彩繪，高 34.6 公分。東大寺藏，重要文化財。

鎮。[68] 這兩個地方還保存一些重源時代的遺物，但建築物都已經消失。

重源在東大寺所屬莊園內或附近建了三座別所，這些莊園是東大寺歲收和建材的主要來源，而他生涯中的藝術文物也大多保存在這幾處偏遠地方。周防國（位於本州最西邊）的阿彌陀寺處於高聳森林的邊緣，正好提供東大寺重建所需的木材。自從平安時代，周防國境內的莊園就被分派給東大寺。播磨國的淨土寺和伊賀的新大佛寺，所在位置都是負責提供東大寺豐厚收入的地區，不過也有競爭的勢力。[69] 只有周防國的別所保存了重源在此活動的詳細記載。

1186 年三月，在前一年浸泡在雨中的東大寺大佛像落成供養禮完成之後（頁 148–152），重源轉向重建大佛殿，以安置大佛像。大佛殿以及其他東大寺建築都需要大量木材。雖然奈良附近山區不乏巨木，但若非已經保留給其他寺院，就是難以砍伐和運輸。而在周防國，宏偉的針葉林生長在低矮的山丘上，又有佐波川與其支流，才有可能運輸木材到周防國都城防府（今山口縣防府市）附近的海邊。[70] 木材在此綑紮成木筏，通過相當平靜的瀨戶內海漂流到淀川河口。後世描繪重源與他的夥伴，坐船拖曳四塊巨木航行，四大天王之一的南方增長天現身，保護他們免於海盜來襲（圖 12）。這幅畫作《東大寺大佛緣起》繪製於十六世紀，清楚呈現出後代人對重源的記憶混和了事實與虛構。[71]

木材抵達渡邊別所後，經過重新整理，再沿著淀川漂流，拖曳北上到支流木津川，最後抵達奈良附近。這裡有好多組人和牛群，等著將木材拖上岸。在一次儀式中，後白河法皇（退位出家的後白河天皇，小傳見頁 279–280），手執繩索，與朝臣一起拖曳木材，從木津川步行到東大寺。[72]

為了取得木材，重源獲得周防國的治理權，1186 年四月十日他乘

圖 13 | 岩風呂，據說為重源所建，後代修復，山口市德地野谷。　圖 14 | 阿彌陀寺（局部空照圖），山口縣防府市。

船抵達周防，同行的有陳和卿（小傳，頁 145–147），以及九位僧人與匠師。他們發現這裡因為飢荒，民不聊生。源平之亂也蹂躪了此地。皇室任命的地方政府無力賑災。平家剛潰敗，而遠在鎌倉的源家軍政府尚未鞏固其威權。莊園陷入混亂。一則民間故事描述情況悲慘到「夫者賣妻，妻者賣子，或逃亡、或死亡，不知數者也。」（譯註 15）重源有先見之明，帶了米糧來招募工人。他非常生氣有人盜米，但是當他發現賊是名小男孩，而他母親正在挨餓時，也就釋懷了。

他隨即進入針葉林，帶著東大寺的鐵印，在準備給寺院用的大樹上蓋章。[73] 才來了八天，工人就開始闢建路徑通過森林。同時建造兩座巨大的絞車，將木材拖曳到斜坡，讓它們可以滾落到溪流裡。砍伐和運送木材是辛苦且危險的工作，有幾位工人與僧人曾被壓倒在厚重的木頭下。[74] 重源雇用了一兩千人，在兩年內，用船運送了超過一百五十根的木材到奈良，另外有四根送給中國。[75]

這麼多工人亟需糧食供應。重源向京都的皇室抱怨，地方武士官員找麻煩，他請朝廷要求鎌倉的幕府大將軍下令他們合作，並且提供米糧。重源對工人的關心延伸到衛生問題，人們把遍及此地的十幾處簡易「岩風呂」（在洞穴內的石造溫泉浴室，圖 13）歸功於他。[76] 大約 1187 年，他開始在森林邊緣建造阿彌陀寺，這是他最西邊的別所（圖 14）。[77] 1189 年三月，他告訴九條兼實，想要辭卸重建工作，因為上層寸步不讓的壓力，讓他無法達成要求。[78] 他說周防的官員抗拒配合，不願提供勞力與繩索，甚至誹謗他，妨礙他工作。他並沒有辭職，不過身為僧人這樣抱怨和發脾氣，令人意外。

中國關係

重源就像他出名的祖先紀長谷雄，也以中國通著稱。高野山銅鐘上 1176 年的銘文，陳述重源渡海到過中國三次（「勸進入唐三度聖人重源」，圖 149）。他對九條兼實也是如此宣稱，並且詳細描述了他的中國見聞。他甚至誇稱，自己是唯一一位日本人，德行夠高得以走過天台

譯註 15：〈東大寺造立供養記〉，引自小林剛，《俊乘房重源の研究》，頁 70。

山傳說中的天橋（圖 157）。[79] 如果他的說法屬實，那麼他就是加入了日本僧團和商人越來越興盛的行列，在近了兩世紀罕有接觸後，重新前往中國大陸。平家迅速擴張對中國的貿易，在瀨戶內海沿岸修築港口，並引進文物至京城。[80] 中國商人與工匠來到日本尋找機會。

然而有些學者懷疑重源到過中國。[81] 官員嚴密控管海關，所有旅客與貨物都留下紀錄，目前找不到重源旅遊的獨立證據。《作善集》沒有提到中國之旅，是令人疑惑的遺漏，因為這本回憶錄描述了在日本聖地的巡禮。再者，與日本其他朝聖經驗不同的是，他並沒有留下中國行的書面記載。對此議題下判斷遠超乎我的能力，不過我贊同其他學者指出的，間接證據顯示，他有可能親身到過浙江的寺院，尤其是寧波附近的阿育王寺，還有天台山。[82] 這趟旅行的時間推斷大約是 1167–1168 年，在當地想必他曾與榮西同行。之後，他雇用了大批中國工匠，他們帶來許多技法與風格的創新。《作善集》多次提到中國的文物和藝術品。[83]

佛教界的騷亂

自從六世紀佛教教義傳入日本後，不同教派之間的關係就非常複雜，甚至時而緊張。[84] 奈良地區的古寺院，是日本佛教的固有基磐，強調寺院生活、持戒、學問，並忠實於印度大乘教義。他們也與日本本土的神道教維持和諧關係。第七、八世紀時，密教複雜的信仰與儀軌開始零散傳入日本，往往被稱為「雜密」（早期密教）。九世紀初，空海大師（774–835）與最澄（767–822）從中國帶回完整而有系統的密教（滿密），分別建立真言宗與天台宗，都受到朝廷大力支持。

奈良的古寺院起初排斥密教，但不久就接受了。事實上，真言宗祖師空海還接受委託，在東大寺建立戒壇院，將東大寺這個佛教堡壘轉變為密宗教學與實踐的重心。最澄則在俯視平安京的比叡山山頂建立延曆寺，做為天台宗總部。天台宗僧團在朝廷發揮很大的影響力。

儘管真言宗與天台宗都吸收密教金剛乘的信仰與實踐，兩者的背景與理念有相當大的區別。真言宗是在八世紀時由印度僧人傳入中國。天台宗在中國歷史悠久，較為傳統也較重普世觀。在中國開創基地天台山，祖師們長久以來企圖結合佛教大小乘，將二乘歸為一乘教（ekayāna）。八世紀密宗由印度使者傳入中國時，天台宗高僧欣然接受。最澄就在天台山學習了兩年（804–805）。第二代僧人圓珍（814–891）在中國習得更深入的密教教義，返回延曆寺後，掀起了新舊分裂（見下章 95–96 頁）。原因之一是圓珍排斥舊法，強調新密法的實踐。無論如何，密教不過是天台宗融合的眾多教義之一，卻是真言宗的主要核心。

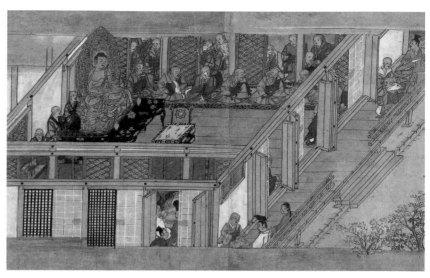

圖 15｜法然大原首次說法，《法然上人繪傳》卷 14，1301–1313 年，手卷四十八軸。紙本彩繪，高約 32.5 公分。知恩院，京都，國寶。

佛教體制化

到了十世紀，傳統大乘佛教寺院與密教寺院已經達到互相接納（或容忍）的狀態，成為日本佛教的既成體制，學者稱之為顯密圓融。[85]「顯」代表奈良六宗，一般認為是公開、開放的；「密」代表密宗，強調師徒秘密傳法，不對外公開。東大寺是最能反映官方觀點的寺院，鼓勵學習傳統大乘佛教之餘吸收真言宗教義。

到了十三世紀，顯密佛教的過度複雜，似乎增強了專一教義的吸引力。淨土宗提倡專念阿彌陀以為唯一救度。禪宗排斥繁複儀軌，強調禪坐、頓悟及自我修行。日蓮（1222–1282）與信徒主張專注於《法華經》。

重源時代，東亞佛教所有宗派都深信世間已進入末法時代，佛法即將衰亡、消失。此信念來自印度宗教的宇宙觀，亦即宇宙不斷輪迴，從創造、繁榮、衰落，到毀滅；然後又再度創造，重複整個輪迴。[86] 印度佛教徒相信在釋迦牟尼佛涅槃後，佛法將經歷三個階段，終結於目前的時代，此時對於信仰的認知與實踐將會衰頹，天災隨即發生，社會陷入失序狀態，接著便是另一新輪迴的開始，未來佛彌勒降生於世。有些日本人對此說法深信不疑，因而將佛經、文獻與法器埋葬在特別準備的洞穴，保存起來以免毀於末世滅法時，等彌勒出現就可派上用場。[87]

五、六世紀時，中國天台山的僧人論述，末法時代唯有依靠信仰阿彌陀佛與西方淨土才能得到救度。在比叡山研習的僧人源信（942–1017，死後以「惠心僧都」聞名）弘揚他們的觀點，雄辯滔滔。推動淨土宗在

日本盛行的眾多著作中，源信成書於 984–985 年的《往生要集》（譯註16），或許是今日最廣為人所知的。[88] 當時普遍預測末法時代將於 1052 年開啟，這是根據釋迦牟尼佛傳說的生年推算的。隨著政治社會的動盪不安，此預言越來越可信。鴨長明（?1155–1216）1212 年完成的著名作品《方丈記》，就瀰漫著末世衰頹的意識，書中沈痛地描寫之前幾年一連串襲擊平安京的苦難：大火、颶風、暴政、飢荒、疾疫和地震。[89]

雖然《作善集》沒有提到末法，這是十二世紀末的文獻中經常出現的概念，而重源也成為熱衷的淨土宗信徒。到了 1183 年，他與自己絕大多數的信徒都取了以阿彌陀佛做結的法號。[90] 他創建的別所都蘊含了阿彌陀信仰的重要元素，他所遺存的大多數圖像（見第七章描述）也都是用來禮拜阿彌陀佛。

重源很可能與著名的僧人法然（1133–1212）有來往；法然是當時淨土信仰的核心人物，不過我們尚未清楚他們的關係。[91] 根據權威的《法然上人繪傳》，1186 年秋天，重源和大約三十名信徒參加了「大原談義」（圖 15）。[92]「大原談義」是法然生涯的轉捩點，也是他公開傳教的起始點，據說眾多高僧列席，重源只是其中一位。根據法然傳記資料，他的辯才折服了所有高僧，最後他們圍繞一尊阿彌陀佛，念佛號三天三夜。（譯註 17）

法然的另一份文獻中宣稱，有一次重源從中國回來時，帶給法然一幅淨土宗五祖師的畫像，並且邀請法然進入尚未完工的大佛殿，在淨土祖師像與觀經曼荼羅前說法（圖 151–153）。不過，我們必須指出，重源的紀錄裡無法證實這些事。重源年長法然十二歲，再加上他負責東大寺重建工程，名望比較高。毫無疑問兩位僧人都深信阿彌陀佛與淨土，而且很可能彼此有接觸，但是從重源的活動資料判斷，他始終忠實於上述顯密佛教多元融合的原則。宣稱重源曾經皈依法然，似乎是狂熱的淨土宗信徒為了提高法然的地位而虛構的。

教義融合

重源並不是唯一融合嚴格的密教與平民化淨土教義的僧人。這麼做最富盛名的是比重源早兩個世代的覺鑁（1095–1143）。覺鑁在真言宗主要中心，如高野山、仁和寺和醍醐寺接受完整的養成訓練，並且受到鳥羽上皇（退位的鳥羽天皇）青睞，獲得慷慨贊助。覺鑁回到高野山，創建數所分院，規模最大的是建於 1132 年的大傳法院。1134 年他受命為金剛峯寺住持，被譽為「可能是繼空海之後，最重要的真言宗思想家。」[93]

覺鑁認為，阿彌陀佛與大日如來只是法身的不同展現（譯註 18），

譯註 16：源信《往生要集》，一般說法著於 984–985 年，原文以為 1080 年代。參考源信著，石田瑞麿譯註，《往生要集：日本淨土教の夜明け》，二冊（東京：平凡社，1963–1964）。

譯註 17：大原談義，指 1186 年秋，天臺宗座主邀請法然到京都北方大原辯論淨土真義，各宗高僧列席，法然折服眾人，一舉成名。參考（日本）淨土宗官網，法然上人生涯：大原談義，jodo.or.jp/jodoshu/honen_05.html。

譯註 18：覺鑁，《阿彌陀秘釋》：「一者無量壽。法身如來居法界宮，不生不滅。是故大日如來或名無量壽佛。二者無量光。法身如來妙觀察智光，遍照無量眾生，無量世界，常恆施利益。故大日如來或名無量光佛等等。」大正藏，冊 79，頁 48。譯者在引文關鍵處加底線，以明示二佛不二的說法。

信仰是合一的。[94] 這是新義真言宗的關鍵概念。覺鑁以大日如來的淨土——密嚴淨土，命名他創建的一所分院為密嚴院，他認為密嚴淨土涵蓋了阿彌陀的西方淨土。很可能他是想要振興密教，而融入淨土教義，因為淨土宗的信眾越來越多，也越來越狂熱。然而高野山的傳統僧人認為新義真言宗是異端，憤怒的僧人火燒密嚴院，並且在 1140 年迫使覺鑁及數百位信徒，前往南邊的根來寺避難，在皇室支持下，建立新義真言宗總本山寺院。（譯註 19）最終大傳法院也從高野山遷移到根來寺，不過那是在重源捐獻根來寺佛塔巨大的塔剎之後。[95] 異端分子被逐出高野山，但是他的理念仍然存留在那裡，對重源產生深遠的影響。[96]

在高野山最容易見到的重源遺物，便是 1176 年他送給延壽院的小銅鐘（圖 149）。延壽院是覺鑁的親密信徒於 1120 年代建立的分院，宣揚淨土與真言教義的究竟融合。重源募款鑄造銅鐘，而主要捐款者便是他的老護持源師行的後代。[97] 重源將高野山的別所命名為專修往生院，意指專心修行往生淨土。[98] 他還安置了阿彌陀佛三尊像，同時又供養淨土十六觀的畫作（圖 153）。不過，他在各地的供養品物非常多樣，反映出信仰的多元包容。他的朋友，舉足輕重的高僧貞慶（1155–1213，附錄二，頁 283–285），領導眾人強烈反對淨土宗活動，即便根據他在唐招提寺的畫像，題記中清楚見證他也念佛修行（圖 16）。[99]（譯註 20）他們兩人都不接受法然的主張，以阿彌陀信仰為唯一解脫法門。

重源臨終

重源大半輩子在國家佛教體制邊緣工作，然而，1181 年他被拉入核心，負責重建東大寺。為此龐大計畫他奉獻了最後二十五年生命，勸募錢財與資源、監督工程、委訂製作尊像，並且主持相關儀式。跟那些在十三世紀帶動日本宗教界劇烈變革的高僧不同，他不是宗教思想家。他的信仰帶著多元且傳統的個性，也沒有證據顯示他有意識地揉合不同教義，形成一宗派。相反的，他似乎不受理論束縛自行其是，依憑「直覺、感性的切入，並且……不信任邏輯與分析」。據說日本人的思考大多有此特徵。[100] 傾心於儀軌、視覺藝術和寺院建築，重源是靈魂人物，創造出藝術史上最精彩的雕刻與建築。

1203 年十一月，東大寺舉行總供養法會，慶祝大佛殿、境內講堂、僧房、迴廊、大門與主要佛像完工。根據記載，當天出席的有後鳥羽上皇、重要朝臣和女官，還有一千位僧人，然而重源的名字不在裡面。[101] 天公不作美，又濕又冷，一如過去幾次重大法會。1204 年，高齡八十三歲的重源贊助了大佛殿前盛大的《法華經》轉讀法會，以及東大寺七層佛塔的奠基儀式。1206 年四月，他大費周章舉行「御衣

譯註 19：根來寺位於和歌山縣岩出市，1130 年覺鑁創建。後來因為其新義真言宗被驅趕出高野山，而改在此寺成立總本山，也是真言宗三大學山之一。寺院本尊大日如來。大塔為日本最大的木造多寶塔，國寶。根來寺官網，http://www.negoroji.org/。

譯註 20：畫像題記上段：「貞慶已講：行有難易，尤易者口稱念佛也。道有遲速，太速者彌陀來迎。三國先蹤，舉世所知歟。況臨終一念，過百年行。若遇善知識，造惡凡夫，十念成就。橫截愛流，永離苦域。可悅可勇，不可不持。」下段：「出離指南徒／沉生死海，菩提明月空／隱妄染雲。」奈良國立博物館，《聖と隱者》，圖 65。

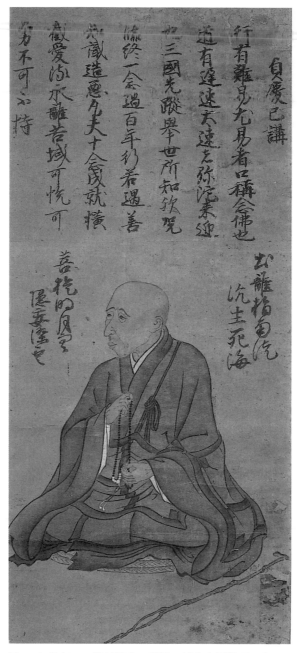

圖 16｜貞慶，16 世紀模本，掛軸。紙本水墨淡彩，高 62.6
公分。唐招提寺，奈良。

木加持」（misogi，譯註 21），為準備用於塔內佛像的木材如法潔淨（頁152、159）。

　　根據舊記載，同月，重源開始腹瀉並拒絕進食。五月時，病情更加嚴重。[102] 六月初，接近臨終，弟子們聚集唱頌佛號。當他以阿彌陀儀式淨身時，據說弟子悲不能動。（譯註 22）六月五日，他被搬移到他東大寺別所的淨土堂，躺在九尊阿彌陀佛像前。他口念佛號，手持「法界定印」（圖 109），代表專注冥想阿彌陀淨土的最高境界，嚥下最後一口氣。按照西方算法，他享年八十五歲，根據日本說法，則是八十六歲圓寂。

　　據說他的友人笠置寺貞慶，夢見重源去世，趕緊派遣侍者到東大寺確認，得到消息，傷心欲絕。一百天的追薦法會後，東大寺舉行華麗的「來迎會」，象徵淨土的佛菩薩聖眾歡迎亡者重源，往生西方淨土。然而自此之後，東大寺關於重源的記載戛然而止。我們可能永遠不知道，是誰最早委任建造重源紀念堂，或是奈良哪位優秀雕刻師為重源雕造了栩栩如生的肖像。

譯註 21：禊禮，祛除不祥的祭祀。

譯註 22：根據《二長記》，藤原（三條）長兼日記記載，重源臨終時，「沐浴，常結彌陀報本印，弟子等不可動如念佛，只以閑寂可為事，……」轉引自小林剛，《俊乘房重源の研究》，頁 27。

第二章 —— 東亞肖像

肖像研究擁有自己的規範與龐大文獻，在藝術史學門中獨立成一分支。[1]的確，如何描繪我們認定值得紀念的人物，形塑了我們對人類歷史的主要看法，例如埃及法老王與其家族、從奧古斯都（Augustus）到君士坦丁（Constantine）的羅馬皇帝、印度蒙兀兒（Mughal）王朝統治者、義大利文藝復興時期威嚴的高階神職人員、荷蘭富裕的中產階級市民、英國的王公貴族及女眷。然而，在前近代的中國、日本與韓國，肖像藝術的成就比不上世界其他地區那麼輝煌。不過，這項事實正好提供獨特的視點，去觀照東亞地區藝術與社會習俗的特性。[2]

在日本，可見的證據顯示，重源時代之前，肖像藝術只不過位於日本精緻文化的邊緣位置。[3]事實上，日本現存最早的真正肖像，就是本書第三章會詳加討論的重源雕像。這些雕像以銳利的寫實性捕捉這位老僧自律、沉著的面貌。最早的肖像完成於生前，其餘則是他去世後約莫十年間的作品。[4]雖然承襲了中國佛教高僧肖像千篇一律的傳統雕法，重源的肖像展現了重新追求寫實主義的品味，開啟未來數百年日本文化眾多特色的先河，在禪宗和尚逼真的肖像中呈現得最清楚。[5]

日本世俗肖像

要瞭解重源雕像的製作背景，我們必須牢記在心下述這個令人難以置信的事實：直到重源的時代（十二世紀末到十三世紀初），學識、修為豐厚，兼具藝術天分的日本文化領袖，不曾動念為他們的君主、皇室，或軍事、文化英雄製作肖像。[6]下文討論的少數例外，更加確證了這一點。

同樣令人驚訝的是，很少學者關注到日本世俗社會中缺乏肖像的事實，毫無疑問這是因為解釋不存在的現象總是比解釋存在的事實更困難。不過有些文章推測了一些關鍵因素，其中最重要的當然是日本君主近乎神聖的地位。日本天皇是整個社會秩序的根基。[7]容或有過度簡化的危險，我認為七世紀以降，日本王權就是建立在日本本土風俗的母體上，再混合一些中國與印度的概念。這個母體的核心就是相信天皇是太陽女神（天照大神）的後代，而且最要緊的是，共享其神性。

天皇，即使在現實政治中往往沒有實權，永遠是超越世俗而且神祕的。[8]統治的權利來自世襲，而不是像中國統治者的「天命」。「天命」主要是憑藉武力奪取，然後靠德行維持。日本天皇既是神官也是統治者，不需要宣告他們的權威或地位，隔絕於最潔淨的環境中，免受污染與冒瀆，只有極少數最高階朝臣才能接近。[9]高層貴族也同樣避免公開露面。

社會各階層人士則唯恐肖像被用於咒詛巫術而不願被描繪。[10]雛人形曾用來加害敵人；傳說中，復仇的男女命人製作政敵或負心配偶的肖像，交由祭司下咒詛。[11]不必岔到社會人類學，很清楚地跟其他國家不同，日本民間社會大體上不鼓勵肖像或敘事畫，甚至不喜自然主義的風景畫。

中國人描繪君主、高官與祖先時，往往流於形式化，並關注地位與社會角色的外在象徵。由於中國的治國之術對於日本早期政體影響極大，一些現存的日本繪畫反映出中國官樣的肖像藝術並不令人意外，但數量之稀少，顯示政治領袖塑像並沒有在日本生根發展，究其原因，不外乎以上所述。

聖德太子畫像

最有名的日本官方肖像是一幅古畫，據說是描繪聖德太子（622卒）、他的兒子與一位侍者（圖 17）。[12]聖德太子的功績是替日本制定第一部正式憲法，並協助建立佛教成為國家宗教。然而，指稱這幅畫像為聖德太子的證據有點薄弱，畫作本身也還有些疑慮待澄清。這幅

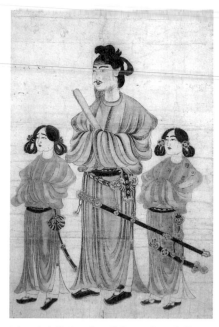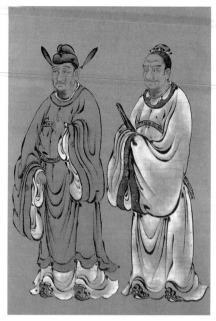

圖 17｜聖德太子像，傳為 8 世紀原作摹本，掛軸，紙本設色，高 101.3 公分。三の丸尚藏館，東京，皇室御物。

圖 18｜賢聖障子繪，狩野孝信（1571–1618），1613 年，原在京都御所紫宸殿，紙本設色，高約 140 公分。仁和寺，京都。

畫原是奈良法隆寺的舊藏，明治時期移轉至帝室（皇家）收藏，現藏在東京三之丸美術館（三の丸尚藏館），但它的來源不詳，最早著錄不過是 1140 年。從構圖和形式特徵來看，學者認為是七、八世紀時正式官方圖像的摹本或改繪，具中國風格。此畫構圖的原型通常追溯至波士頓美術館收藏的傳閻立本《歷代帝王圖》卷（現存十三段），而筆法則源自有名的《繪因果經》繪卷。[13] 畫中人物為世俗形象，皇太子戴著朝冠，他和隨從都配劍，劍鞘裝飾華麗，正如貴族，而非虔誠佛教徒。

中國聖人畫像

　　另一件受到中國官方人物圖像影響的例子是，原來放在京都御所紫宸殿，皇座後方屏障上的《賢聖障子繪》（圖 18），畫了三十二位虛構的聖賢像。[14] 這些漢唐儒者象徵日本皇室所推崇的倫理道德。這個主題的日本畫，據說最早出自半傳奇日本宮廷畫家巨勢金岡（約活躍於九世紀末）之手，應該是根據中國的範本。不過京都御所經過多次火災，每次重建傳摹複製屏障畫時，不見得能還原這些聖賢的外貌或人格。現存最早的屏障畫保存在京都仁和寺，繪者是絕對勝任的狩野孝信（1571–1618），但是圖像經過太多次的傳摹複製，現存的版本變得有如諷刺漫畫。

圖19｜紀貫之詩篇，平安末期朝臣書跡，出自《三十六人歌集》。約1112年，紙本，裝飾銀箔與墨跡流動文樣，高20公分。
西本願寺，京都，國寶。

詩歌、抽象與肖像藝術的萌芽

　　平安時期，富有文化教養的日本朝臣，愛好的不是自然圖像，而是詩歌、書法，以及純粹裝飾性的視覺主題，其中最具代表性的是《三十六歌仙合集》（譯註1），據說此和歌集是1112年獻給白河上皇（退位的白河天皇，1053–1129），慶祝六十歲的生日禮物。[15] 約有五十位書法家與紙技師參與製作，此合集由兩千多張裝飾華麗的和紙組成，裝幀成三十九冊。絕大多數的背景設計是非具象圖樣：流動的墨痕、拼貼色紙、雲母壓花或幾何紋樣，反映出日本人對於抽象設計與繁複紋樣的民族癖好，令人驚奇的是預示了二十世紀非具象藝術的發展（圖19）。合集中展露的設計感，體現了日本人固有美感的核心。

　　接近重源時代另一宮廷品味的例子是，一組裝飾華麗的《法華經》卷，1164年由平清盛與其家族獻給位於廣島灣西岸，平家的守護神社「嚴島神社」。[16] 這些經卷依照舊貴族的豪華品味，製作於平安京城，表達對戰爭勝利的感恩（譯註2）。以第十四卷卷首為例，繪製了巨大的梵文「種子字」安置於蓮花座上（圖20）。第二十三卷卷首插畫，是以金箔描繪的阿彌陀佛從祂眉間的白毫，放出三道金光到右下方一位女官面前。畫風簡略抽象，符合宮廷的大和繪風格（圖21）。布滿全幅的是灑落成銀河般的金箔、銀箔，「跳脫純裝飾的格局」。[17] 蓮花池周邊隱藏一段以平假名和漢字寫成的文字，再加上圖樣，用稱為「葦手繪」（ashide）的「畫謎」形式（以圖案代替部分文字），表達淨土的訓誡（譯註3）。這種別出心裁的慣用技法，結合文書、圖像與抽象圖案，在平安末期的宮廷蔚為風潮。[18]

　　大約是1150年左右，日本世俗肖像畫的限制漸漸消除，此時詩歌合集加入了圖畫。現存最早的範本是稍晚的作品（1220年代），原來是手卷的一部分，重新裝裱為獨立掛軸（圖22）。[19] 如同這幅八世紀中葉歌人（詩人）大伴家持的想像畫像，每位詩人的畫像旁邊題有名字、官階，及其詩歌名句。畫中人物通常呈坐姿，身體隱藏在僵硬且制式的朝服下，座下有彩色或黑白的鮮明圖案。不過他們的臉部描繪略具個別樣貌，以淡墨的細線條勾勒；或蓄鬚或白淨，或沉靜或開朗，或瘦或胖。少數女歌人，通常不會正面對著觀者，穿著華麗多層的正式和服，長長的髮束垂落在背後。對於這些女性的描繪簡略到幾乎成了抽象圖案，只有依賴畫像旁題的名字與詩句才能分辨每個人。

　　在1240年代的文獻中，開始以「似繪」來稱呼這類的描繪，並沿用至今（譯註4）。[20] 因為在這些詩歌集中出現的歌人，絕大多數都是幾百年前就去世的貴族或僧人，他們的「似繪」純粹出於想像，正如下文將討論的中國文人圖像（圖29、30）。雖然不是真正的肖像，這

譯註1：日本公卿暨歌人藤原公任（966–1041）編輯和歌詩人代表集，總稱《三十六人撰》，西本願寺藏本最早。參考世界大百科事典第2版，kotobank.jp網站。

譯註2：平清盛一族三十二人捐獻嚴島神社《法華經》二十八品與《無量義經》等四部開經首卷，合共抄經三十二卷，再加上發願文一卷，稱為《平家納經》三十三卷，是豪華的裝飾寫經，日本國寶。參考維基百科，平家納経。

譯註3：此卷首葦手繪可讀出：「於此命終，即往安樂世界。」加上右下角女人形象，符合經文說：「若有女人聞是經典，如說修行。於此命終，即往安樂世界。」見《妙法蓮華經》，卷6，〈藥王菩薩本事品〉，大正藏，冊9，頁54。

譯註4：似繪（nisee）指鎌倉初期，藤原信實所創具有寫生、紀錄性技法的肖像畫。此技法特別在描寫面貌時，以淡墨線條精密地勾勒眼鼻，掌握對象的個性。

圖 20｜釋迦牟尼佛梵文種子字，《法華經》卷 14 扉頁，平家納經三十三卷之一。1164 年，高 28.4 公分。嚴島神社，廣島，國寶。

譯註 5：院政時代：天皇退位後稱上皇或法皇（退位後皈依佛門），但繼續掌握實權，自其居住的院廳，發布敕令，故稱院政時代。約從 1086 年白河上皇開始，維持三代，至 1185 年平家滅亡，鎌倉幕府開始為止。

譯註 6：蓮華王院三十三間堂，以三十三間堂聞名，位在京都市東山五條，國立京都博物館的對面。1165 年平清盛受後白河法皇之勅命，在上皇的離宮法住寺殿內創建的佛堂。三十三間代表建築物（本堂）的面寬，約為六十公尺，江戶時期再擴建增長約一倍。有關後白河天皇介紹參見頁 279–280，有關本堂內供奉的十一面千手觀音像，參考第六章佛師運慶與其子湛慶的介紹。

譯註 7：《年中行事繪卷》，後白河法皇敕令製作，紀錄宮廷及公家年中行事，四季遊樂畫作，共六十卷。原藏蓮華王院（三十三間堂），江戶初年火燒亡，現存為 1661 年左右，住吉如慶、具慶父子模本，僅存三分之一構圖。

些個別化的形象已然打破以往的局限。這樣的突破發生在「院政時代」（譯註 5），似乎不是偶然的，因為比起在位的天皇，退位的上皇有比較多的自由跟平民百姓來往，也比較公開的操作政治陰謀。退位的君主多少喪失了，保護他們（包括上層貴族）隔絕於世俗注視的神聖性。如薩米爾‧摩斯（Samuel Morse）指出的，能夠突破過去，部分是「有意識的決定，確認前世代的形式已無法滿足……當時的現實。」[21]

勤寫日記的九條兼實在 1173 年的記載，說明了世俗肖像畫出現於十二世紀晚期。他參加了最勝光院的落成供養；最勝光院位於廣闊的法住寺內的蓮華王院，是為後白河法皇與其妃子興建的（譯註 6）。[22]他提到在御院看到一幅帳子繪，描繪皇家行幸平野和日吉的神社，以及高野山，他寫道自己可以辨識出畫中所有大臣的面容，還有馬匹！他說，這些臉孔畫得極佳，順道記錄了畫家的名字：「藤原隆信，耐心練就描繪人臉的技巧」，還有「常磐光長，繪畫大師」。學者推斷光長負責整體構圖，而隆信描繪個別人物與面容。[23]

常磐光長（約活躍於十二世紀）幾乎沒有留下任何紀錄，他似乎曾在後白河天皇的朝廷任職，敘事畫風生動。歸於他名下的重要作品是：《隨身庭騎繪卷》（圖 1）、後白河天皇委託的《年中行事繪卷》六十卷（譯註 7），以及《伴大納言繪詞》，但無法證實。[24]

藤原隆信（1142–1205）的身分就比較確定了。[25]他的名字出現在十二世紀末和十三世紀初的可靠史料中，是美福門院（1117–1160，鳥

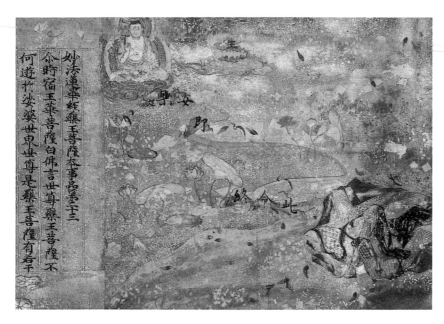

圖 21 ｜ 觀阿彌陀佛，《法華經》卷 23 扉頁，平家納經三十三卷之一。1164 年，高 28.4
公分。嚴島神社，廣島，國寶。

羽法皇皇后藤原得子）身邊的顯赫人物，官至正四位下。[26] 他被公認
為宮廷書法名家，寫有《彌世濟》，現已佚失，記錄了高倉天皇與安
德天皇的治世。父親出家後，母親改嫁著名的歌人兼公家，藤原俊成
（1114–1206）。隆信也展露詩詞創作才華，《千載和歌集》收錄他的作
品多達五百七十首以上。此大部頭和歌集係後白河法皇指派藤原俊成
編輯而成（譯註 8）。1201 年，後鳥羽天皇復興和歌所（宮廷和歌院）時，
隆信獲題名為十一位成員之一。

　　正如當時的貴族，隆信也受到法然宣揚的教義吸引，過世時由法
然兩位弟子照料。[27] 隆信傑出的異父弟藤原定家在日記中，描述了兄長
的臨終時刻。他寫道：隆信（在家居士）深受病痛折磨，已經失去聽力，
無法回應。但他突然坐直，高聲念佛號，手持五色線往生。[28] 在淨土宗
的教義中，信徒臨終時，依慣例手持五色線，一端聯繫到阿彌陀佛像。

　　隆信是位多才多藝的貴族，而不是職業畫家，或繪所（畫院）成員。
儘管如此，他練就了寫實肖像畫的絕妙技巧，樹立了肖像畫傳承，延
續五代。他才華過人的兒子藤原信實（約 1176– 約 1265）效法父親以
宮廷為中心的生涯，並且成為後鳥羽上皇親近的歌人小團體一份子。[29]
《後鳥羽院像》公認為足以代表信實的繪畫風格，就算不是真的出自他
的手筆（圖 25）。雖然現存的畫作沒有一幅可以毫無疑問歸於隆信或信
實名下，下文討論的作品清楚說明了當時突然出現的宮廷肖像畫其類
型特色。

譯註 8：《千載和歌
集》（1183–1188）由後白河院指
令藤原俊成編輯，其子定家
為助手。全書分春、夏、秋、
冬、離別等主題，共二十卷，
一千二百八十八首歌。作者
稱此書收錄藤原隆信作品多
達五百七十首以上，但事實
上應該只有七首，參見「国
際日本文化研究センター」
資料庫，和歌。片野達郎，
松野陽一校注，《千載和歌
集》，《新古典文学大系 10》
（東京，岩波書店，1994）。
稻田繁夫，〈藤原隆信考〉，
《人文科学研究報告》，長
崎大學學術研究成果報告，
1962，頁 10–15。

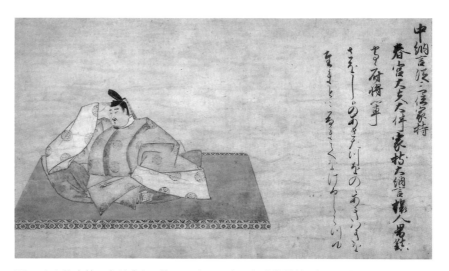

圖 22｜大伴家持，宮廷歌人，約 1210 年，手卷局部改裝掛軸，紙本設色，高 29.2 公分。
藤田美術館，大阪，重要文化財。

傳藤原隆信的肖像畫

　　京都西北山丘上的真言宗古寺「神護寺」（譯註 9），收藏了三幅大
畫像，一般認為是隆信所繪，原本是五幅（圖 23、24）。[30] 此說法是依
據《神護寺略記》的記載，不過這份十四世紀所傳抄的非正式文件，
來源不明。[31] 文中敘述，為了迎接後白河法皇於 1188 年來訪，隆信為
神護寺的仙洞院繪製了五幅畫像。畫中的五位人物是：後白河法皇、
兩位歷史上的顯赫人物源賴朝與平重盛，以及兩位支持前朝而不被傳
頌的朝臣藤原光能與平業房。近年來，所謂的源賴朝與平重盛的肖像
以顯著篇幅出現在學童的教科書上，為鎌倉初期的代表人物，象徵武
士家族日漸成長的勢力。據說是藤原光能的肖像比較沒有名氣，而天
皇與平業房的肖像已經遺失。

　　這些畫作世俗、官方的特質殆無疑義。每位男士坐在榻榻米墊
子上，穿著正式朝服，戴官帽。右手上的笏板相當顯目，象徵政治權
威。其他的官方配件包括一把劍（隱藏在衣袍內，僅見劍鞘和劍柄），
以及絲質腰帶的末端垂落在腳上。從藝術的各方面來評價，這組畫像
都值得重視。不只是超乎尋常的巨大而顯得威嚴，深色袍子以扁平、
稜角分明的樣式呈現，刺繡花紋則以黑漆細緻描繪。這種極度抽象的
形式與臉部精確的個性特徵形成強烈對比。臉部的逼真是靠著在絹背
面塗上胡粉（白色顏料）的「裏彩色」技法，再加上薄彩和細緻線條
勾勒五官輪廓烘托出來的。[32] 他們的身體朝向正面，頭則向左或向右
半側面，好像他們原本是面朝中央的主尊。每張臉不一樣，日本與外
國的評論家都認為畫家寫實的捕捉了源賴朝（殘忍武士兼狡猾政客）
與平重盛（暴虐父親的慈悲兒子）的個性。安德烈・馬勒侯（André

譯註 9：神護寺位在京都市
西北端，地址：京都市右京
區梅ケ畑高雄町 5。本名高
雄山寺，開創者和氣清麻呂
曾負責規劃平安新京與宮城
（京都），於 824 年為國祈
福而建立的私寺。最澄與空
海皆曾在此講經說法，後歸
屬於高野山真言宗。主尊藥
師如來像為平安末期國寶。
多寶塔中五尊虛空藏菩薩亦
為知名的國寶名物。

Malraux）將畫中稜角突出的形狀連結到畢卡索（Picasso）的《格爾尼卡》（Guernica），並且形容這些畫作的衣袍造型如同「黑色莊嚴的建築」與「幾何式的紀念碑」。他認為這些圖像具有近乎神聖不可侵犯的特質，尤其平重盛的肖像是日本繪畫史上最偉大的作品。[33]

　　有些學者則對於作品的年代與畫中人物的身分有所保留。[34]他們指出唯一記載這組神護寺畫像的《神護寺略記》，並不是完全可靠的歷史文獻。畫像本身沒有題款，推定人名的主要線索是大英博物館所收藏，江戶時期一幅題名為源賴朝的摹本，這顯示神護寺作品直到近代前期才被認定與源氏幕府有關（譯註10）。其他肖像人物的身分更是難以確認。專家學者爭辯這些畫作是否重繪過、修補的程度、畫絹的年代、配劍與服飾的細節、參與的畫家人數等等。米倉迪夫認真的研究甚至斷定這幾幅神護寺畫像的年代並非十二世紀末，而是十三世紀末或十四世紀初，呈現的是足利氏家族的顯貴人物，風格上可與禪宗名僧夢窗疎石（1275–1351）的傑出肖像媲美。[35]

　　也有些學者捍衛傳統認定的人物身分，這已經成了當今藝術史學者激辯的重大議題。例如，宮島新一引證另一組出自後白河院圈內的肖像畫，加入論戰。[36]加入這場高度技術性的爭論不是我的工作，不過爭議本身突顯了在肖像畫的研究中，確認畫中人物的身分至關重要，如同葛里高瑞・李文（Gregory Levine）在他書中巧妙題為〈畫像的脆弱性〉這一章節中指出的。[37]想像一下，如果學者判定吉爾伯特・司徒特（Gilbert Stuart，1755–1828，美國畫家）筆下的喬治・華盛頓（1732–1799，美國第一任總統），實際上是馬丁・范布倫（1782–1862，美國第八任總統），對於美國人的歷史自我形象會造成多大衝擊。

　　若我們能接受《神護寺略記》描述的是歷史事件，這五幅神護寺肖像就跟這本書的旨趣密切相關了。到了1188年，源氏集團在戰場上的持續勝利讓後白河院擺脫平家掌控，確認皇權的威嚴。這一組五幅畫像將後白河法皇的肖像放在中央，源賴朝與平業房在左方，而平重盛與藤原光能在右側，象徵了皇室獲得盟友的支持。就算現存的神護寺畫像不是《神護寺略記》所述的那五幅畫，我們有絕對理由相信，消失的畫像一定與這組畫的特質類似：平穩、沉靜、抽象化；雖然是尊像化的圖像，每個人的臉都擁有獨特性，即使在畫像推定的創作時間，三位畫中人物早已去世。

後鳥羽院（後鳥羽上皇）畫像

　　肖像畫興起的另一證據是一幅紙本小畫，描繪被廢黜流放的後鳥羽上皇，由大阪水無瀨神宮御影堂收藏（圖25）。[38]此神宮即是後鳥羽喜愛的離宮所在。根據神宮的傳說，時運不濟的後鳥羽上皇挑戰鎌倉

譯註10：源賴朝滅平家後，在鎌倉建立日本最早的武家政權，鎌倉幕府（源幕府）維持時間約1185年至1333年。源賴朝也是佛教藝術的重要贊助者，他支持重源的東大寺修復計畫，參見《賴朝と重源》，奈良國立博物館，2012。江戶時期歷史傳說人物版畫中常見源賴朝畫像。

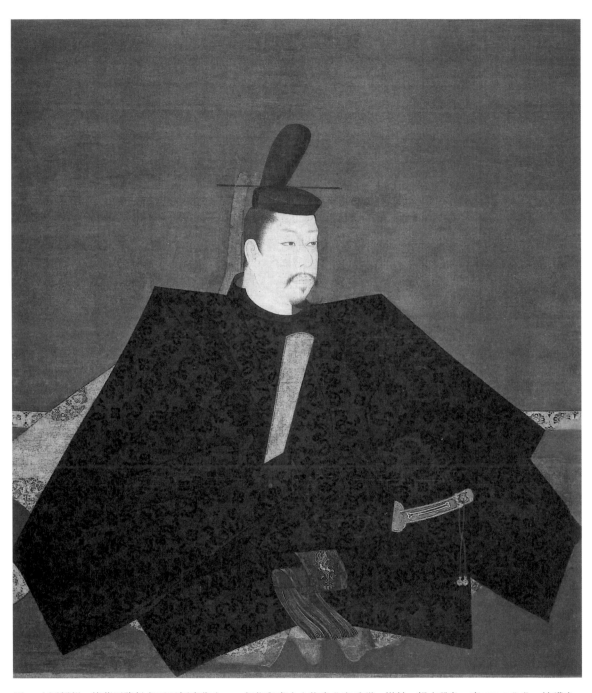

圖 23 | 源賴朝，傳藤原隆信名下五幅畫像之一，年代與畫中人物身分有爭議。掛軸，絹本設色，高 139.4 公分。神護寺，京都，國寶。

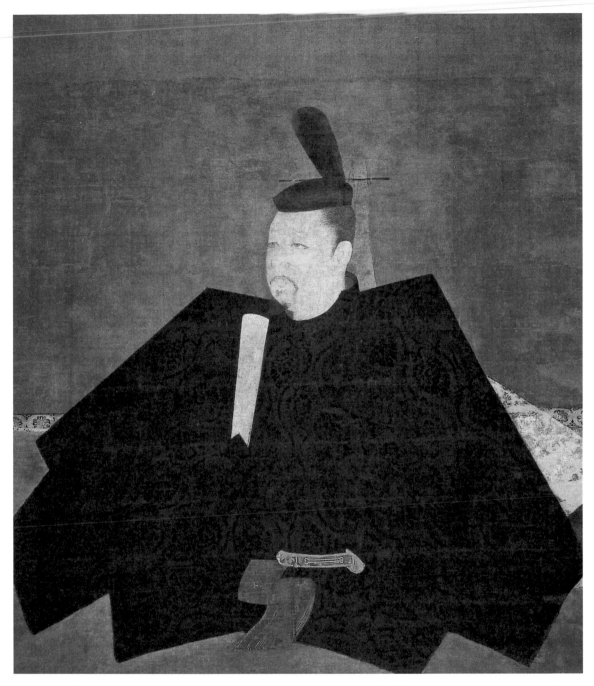

圖 24 ｜平重盛，傳藤原隆信名下的五幅畫像之一，年代與畫中人物身分有爭議。掛軸，絹本設色，高 139.4 公分。神護寺，京都，國寶。

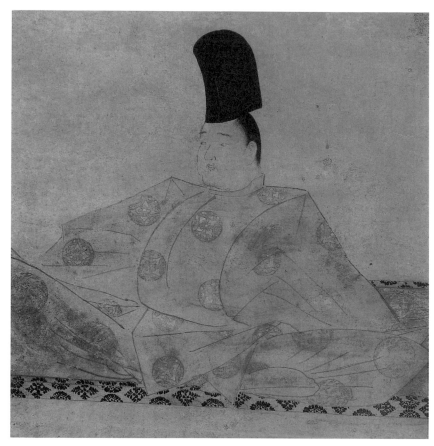

圖 25｜後鳥羽院像，傳藤原信實，約 1221 年。掛軸紙本水墨淡彩，高 40.6 公分，水無瀨神宮，大阪，國寶。

幕府的統治失敗後，被迫流放到隱岐島，行前之際召請藤原信實畫像。將此神宮收藏的畫歸於藤原信實名下，推斷的基礎是鎌倉幕府編年體史書《吾妻鏡》（又稱《東鑑》）的一條紀錄，敘述 1221 年叛變失敗後不久，藤原信實為上皇畫像（御影）。[39] 並沒有可靠資料證實，神宮的畫像就是史書中提到的作品，或者畫家是藤原信實。不過，專家推測，至少這幅畫像是出自技巧高超的宮廷畫家之手，大約完成於上述討論的年代。

　　被廢黜的天皇穿著鼓脹的夏季和服，上面裝飾著圓形花紋。衣服以銳利、稜角分明且抽象的線條畫成。他的臉龐圓鼓，留著小山羊鬚，表情困惑，頭上頂著高高的黑色朝冠（烏帽 eboshi），髮絲描繪細緻。這幅畫比起神護寺畫像小很多，非常類似現存最古老的日本歌仙畫像，透過朝服的威儀刻畫了這一類畫中人物的個性。與展現皇家標誌與王權徽章的官方畫像不同，這幅畫描繪的君主穿著非正式的服飾，貌似不那麼尊貴的宮廷歌人，對於熱愛和歌的後鳥羽來說，頗為適切。

　　據說後鳥羽的前任，鳥羽上皇（1103–1156）有一幅十四世紀時複

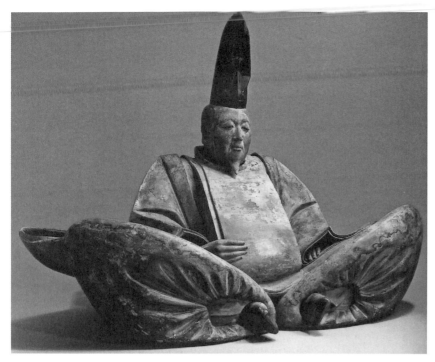

圖 26 | 上杉重房，13 世紀中葉，寄木刨空造，彩漆，玉眼，高 68.2 公分。明月院，鎌倉，重要文化財。

製的肖像，懸掛在大阪市四天王寺念佛堂，原畫由藤原隆信所繪。[40] 鳥羽上皇去世時，隆信還是個男孩，而且我們也無法判斷原作有多麼逼真。畫中的鳥羽如繼承他名字的後鳥羽，穿著同樣款式的非正式夏和服，但朝冠不同。此絹本鳥羽上皇畫像，是後鳥羽肖像的四倍大，正式得多，而且筆法更為嚴謹，例證了隆信時代對於統治者與貴族的描繪已經演變成非常固定的公式。

上杉重房雕像

「似繪」及宮廷肖像畫的核心要素：平穩而簡化的身軀、有個性的臉龐、尊像般的莊嚴，都融入於三件在鎌倉製作的高階武士雕像。其中保存狀況最佳，著錄也最多的雕像（圖 26），是雕刻離開原有封地的京都貴族上杉重房（活躍於十三世紀中期）。[41] 上杉重房出生並成長於藤原貴族之家，當他追隨後嵯峨天皇的皇子宗尊親王（1242–1274）赴鎌倉就任第六代將軍時，不得不改姓並改變社會階層。

重新以武士身分任職幕府，重房在鎌倉建立自己的家族，上杉區的收入歸他所有，他因此改姓為上杉。他可以配劍，同時和鎌倉幕府的眾多顯貴一樣，他成為禪宗的信徒與供養人。為表彰其虔誠，他的木雕像供奉在鎌倉明月院，此處為禪興寺分院。禪興寺為北條氏家族（幕府將軍的背後權勢）創建，現已不存。雖然此雕像並沒有維妙維肖

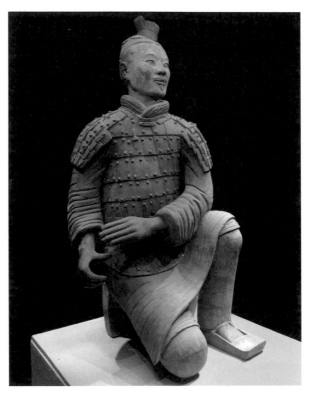

圖 27 ｜ 跪姿射箭俑，約西元前 210 年，秦始皇陵墓出土，真
人高。陝西西安臨潼。顧怡攝影。

再現重房的樣貌，這位不知名的雕刻師必然曾與重房有過密切接觸，
因為雕像的表情的確刻畫出一位飽經風霜、肥胖的人物。豐滿的雙唇
看起來既傲慢又不屑，眼睛半閉似乎拒絕俗世。非常出色的個性表現。
不過這類高品質的居士雕像極為罕見，顯示此優異的風格未能風行。

中國藝術中的自然主義

　　相較於日本，中國肖像藝術的發展早得多，也比較盛行。[42] 遠早於
佛教傳入之前，中國藝術就已經出現對於寫實描繪的偏好，例如西安
秦始皇（西元前 259–210）陵墓的真人大小兵俑。目前已挖掘出土八千
多件這類陶俑，很多就似肖像（圖 27）。他們的頭部，舉凡骨骼結構、
髮式、眼形、鬍鬚以及看起來的年紀都有差異，並且穿戴不同的服飾
與甲冑。的確，雕塑師辛苦製作數量龐大到讓人頭昏腦脹的陶俑，可
能偶爾想用夥伴的臉為模型，互相取樂。

　　然而，絕大多數兵俑的臉都是概念化的，雕塑師避免實際去觀察、
揣摩單獨的個體。同樣概念化的寫實也出現在西漢至唐代數量龐大的

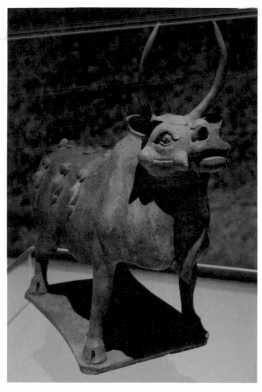

圖 28｜牛俑，灰陶，北齊武平元年（570），高 35 公分，1979 年山西省太原市婁睿墓出土，山西省考古所。顧怡攝影。

陶俑、文武官俑、鎮墓獸、動物等等（圖 28）。[43]像這樣重現自然世界，並非源自分析、科學的眼光，而是反映出李約瑟（Joseph Needham）所主張的中國文明的哲學前提：「有機的自然主義」。他宣稱這種自然主義根源於道家思想，是對大自然運轉的深刻體會，以及觀察自然的愛好。[44]

　　我們自然不會意外，中國早期繪畫史上有些偉大的畫家就是以肖像畫聞名。東晉顧愷之（約 345– 約 406）據說擅長掌握畫中人物的個性，並且領悟到眼睛是肖像畫傳神的關鍵（譯註 11）。[45]知名的藝術史家兼評論家，南齊的謝赫（活躍於 500–535），也以肖像畫著稱，據說他只消看一眼就能下筆，掌握得維妙維肖。[46]謝赫的著名作品《六法論》被中國畫家奉為圭臬，直到近代（譯註 12）。其中，第三法「應物象形」，與第四法「隨類賦彩」叮囑畫家根據外貌來描物；但是第一法「氣韻生動」則鼓勵創作者體會物象的精神，傳達活潑的生氣，這條訓誡以不同形式反覆出現在中國長久的歷史中。五代畫家荊浩（九世紀末至十世紀初）繼續闡揚氣韻生動的原則，他寫道：「何以為似？何以為真？……者，得其形，遺其氣。真者，氣質俱盛。凡氣傳于華，遺於象，象之死也。」[47]

譯註 11：顧愷之自稱，「四體妍蚩，本無關於妙處，傳神寫照，正在阿堵中。」出自《世說新語・巧藝篇》。

譯註 12：引自姚最《續畫品錄》，（謝赫）「寫貌人物，不俟對看，所須一覽，便歸操筆。」謝赫六法：一、氣韻生動，二、骨法用筆，三、應物象形，四、隨類賦彩，五、經營位置，六、傳移模寫。出自謝赫，《古畫品錄》。

圖 29 | 嵇康，4 世紀末，南京西善橋出土墓
磚畫，南京博物院藏。譯者攝影。

圖 30 | 阮籍，4 世紀末，南京西善橋出土墓
磚畫，南京博物院藏。譯者攝影。

南京墓室磚畫

　　早期繪畫的真跡已經灰飛煙滅，幸而南京地區出土的磚室墓葬仍
保存一些磚畫，得以一窺四世紀末到五世紀初的繪畫特色，以及寫實
程度（圖 29、30）。[48] 這些磚畫所描繪的「竹林七賢」，直到當代仍是
畫家與詩人不厭倦的題材，不過磚畫上加進第八位人物（譯註 13）。[49]
每位人物都生動且富有個性，但是很難說這些圖像刻畫出他們的心理。
磚畫製作時，這些賢人早已不在世間，因此圖畫不可能是據實描繪，
更何況，有些題名與人物的對應並不完全一致，可見七賢的各自面貌
與服飾在設計者心中並非固定。無論如何，最令我吃驚的是，這些中
國賢人的非官方圖像與大約八百年後日本最早的歌仙圖像，有些本質
上的相似。

印度佛教藝術的象徵性寫實

　　引導中國世俗肖像傳統的「有機自然主義」，也表現在中國的佛教
寺院中，並且傳播至東亞各地。這點非常值得注意，因為在佛教文化
的故鄉印度，並沒有出現寫實性的肖像。相反的，印度宗教藝術完全
遵守李約瑟貼切指稱為「形而上理想主義」的原則。[50]

　　這種理想主義在一些論文中被進一步闡述。例如，一尊像「……
製作來禮拜，……軀幹與四肢應表現出（按照比例）……可愛、美麗
與優雅。」[51] 應該避免為在世之人畫像；精確描繪五官特徵為活人塑像，
是不得體或不適當的（*asvargya*）。[52]

譯註 13：竹林七賢：阮籍、
嵇康、山濤、劉伶、阮咸、
向秀、王戎。南京西善橋墓
磚畫，加了第八位傳奇人
物，榮啟期。參見林聖智，
〈竹林七賢與榮啟期圖研
究〉，台灣大學藝術史研究
所碩士論文，1993。

圖 31｜釋迦牟尼與脅侍婆羅門及供養人，約 2 世紀初，佛座浮雕，原位於 Shotorak,
Bagram 附近，阿富汗，原喀布爾博物館收藏。

　　不過，印度佛教雕師還是以近乎寫實的手法描寫次要人物，例如，
護衛者、忿怒尊像、弟子及供養人，藉以烘托莊嚴佛像的脫俗出塵。
這樣的技法在二世紀時阿富汗的一件浮雕（圖 31）上清楚可見，這是初
期的佛教藝術作品。[53] 坐姿的釋迦牟尼佛以「三十二大人相」的幾種面
貌呈現，下文（頁 122–123）將再討論。兩旁的脅侍是合掌禮拜的婆羅
門，有些蓄鬚且枯瘦，他們接受了佛陀的更高識見。最右邊一對男女
穿著月支（印度－斯基泰）服飾，很可能是供養人；男子留大鬍子，
額頭多皺紋，顯現出凡人的特徵與個性。浮雕上層中央，有一尊小小
的坐姿彌勒菩薩，等待未來下到人間成佛。

　　浮雕中描繪了三個階層：佛、菩薩與人，史黛拉‧克拉姆里施
（Stella Kramrisch）稱此為「莊嚴的階層關係」。[54] 供養人與皈依的
婆羅門是以近乎寫實的風格呈現，他們屬於日常的世間，三界中的欲
界與自我（色界）。做為菩薩的彌勒，身戴瓔珞，象徵祂參與並享有世
間的榮華，但是相應其神聖本質，祂的形象還是理想化的。釋迦牟尼
已經證成正覺，脫去凡人與世俗的標記，轉化成神聖的形象。雖然佛
教教義兩千多年來不斷演化，直到當代仍然可以在佛教造型藝術上觀
察到這些區分（頁 118–120）。

維摩詰的教誨

　　成正覺者與在家居士之間的關係，在最具影響力的一部大乘佛
教早期經典《維摩詰經》中有精采闡述。《維摩詰經》（*Vimalakīrti
nirdesa sutra*）成書於一世紀末或二世紀初時的印度。[55] 在〈文殊師利

圖32 | 文殊，盛唐，甘肅敦煌莫高窟103窟，東壁門口兩側，吳健攝影。

問疾品〉中，敘述了維摩詰居士與四大菩薩之一的文殊菩薩對談，是東亞藝術中經常描繪的題材（如圖32），令人詫異的是不見於印度。

維摩詰是毘舍離城的富有佛教居士，他假託生病藉以招攬聽眾，宣講世間人與聖者的關係。他說人身無常、脆弱、不可靠，勢必受苦罹病。由骨頭和肌腱組成的臭皮囊，如迅速破滅的泡沫、如夢中的虛相幻影、如變換消逝的浮雲。肉身必受病痛所苦，也難逃年華老去，故人們應捨棄對身體的眷戀，轉而專注於佛身；佛身是佛法的依止，蘊含了一切的完美。

根據上述原則，智者如維摩詰（或重源，就修行而言）可以描繪他們的世間相，因為他們在佛教的位階中，列於從屬的地位。達到最高境界，成正覺的佛菩薩已經超脫俗世，超越於理性的理解或寫實的描述之外。[56]當別人請維摩詰描述此境界時，他唯一的回答是默然無言（譯註14）；此「雷聲般的靜默」，深刻影響了禪宗。[57]

宋代大詩人蘇軾（1037–1101）的詩作〈鳳翔八觀〉第四首「維摩

譯註14：鳩摩羅什譯，《維摩詰所說經》卷中，〈入不二法門品〉，文殊師利問維摩詰：「我等各自說已，仁者當說何等是菩薩入不二法門？」時維摩詰默然無言。文殊師利歎曰：「善哉！善哉！乃至無有文字、語言，是真入不二法門。」大正藏，冊14，頁551。

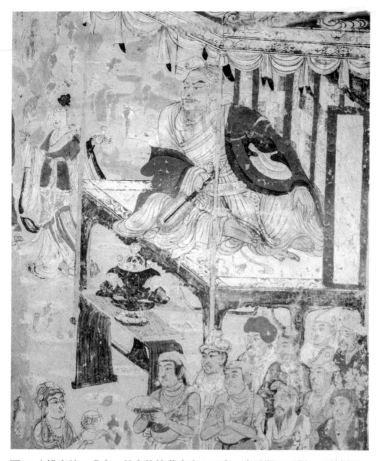

圖 32 ｜維摩詰，盛唐，甘肅敦煌莫高窟 103 窟，東壁門口兩側，吳健攝影。

像唐楊惠之塑在天柱寺」（寫於 1061 年），捕捉了這段經文的要義，以及塑像的魅力：

> 今觀古塑維摩像，病骨磊嵬如枯龜。乃知至人外生死，此身變化浮雲隨。世人豈不碩且好，身雖未病心已疲。此叟神完中有恃，談笑可卻千熊羆。當其在時或問法，俯首無言心自知。至今遺像兀不語，與昔未死無增虧。[58]

　　由於大乘佛教教義允許在宗教圖像中出現寫實的凡人相，而中國又崇尚自然哲學與描述性藝術表現，似乎不可避免的，佛教傳入中國後不久，佛教高僧的紀念肖像便出現了。根據記載最早出現的肖像是道安（312/314–385）與支遁（314–366），他們因為在菁英圈子傳布佛法而聞名。[59] 這些作品早已佚失，幾乎沒有證據顯示唐代以前這類圖像是普遍的。相反的，在中國對高僧表達敬意最尋常的方式是，為他們寫行狀（或事略），或者為他們建紀念塔和紀念碑，如王靜芬書中的討論。[60] 無論如何，佛教寺院中的肖像已經具備了教義基礎。

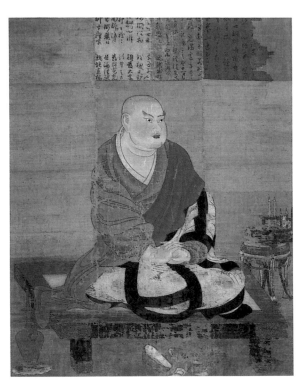

圖 33 ｜ 慈恩大師，11 世紀，掛軸，絹本設色，高 161.2 公分。
藥師寺，奈良，國寶。

東亞佛教肖像的盛興

到了七、八世紀時，描述性的寫實主義出現在各方面的中國佛教圖像上。[61] 此時期的作品除了敦煌莫高窟壁畫之外，大多已經消失，幸而殘存的仍足以讓我們想像消失的作品。舉個例子，838 年，日本僧人戒明拜訪長安，獲得一幅玄奘大師著名弟子窺基（日本稱慈恩大師，見下文討論）肖像的摹本，他帶回日本。雖然原畫已經消失，但現存許多十二世紀以來的複製品（圖 33）。[62]

日本僧人圓仁在他旅行中國的紀錄中提供了許多中國肖像畫的資料（譯註 15）。[63] 例如，839 年，在鑑真和尚赴日本前住過的揚州寺廟（如龍興寺），圓仁見過鑑真的一尊塑像及多幅畫像（見下文討論）。他指出，其中一幅出自以畫馬聞名的宮廷畫家韓幹（約 715– 約 781）。也是在揚州，他看到中國天台宗創建者智顗（539–597）與第二代祖師慧思（515–577）的肖像（應該是畫像），寺方也讓日本訪客製作了摹本。圓仁還記述他在都城長安，見到了包括印度僧金剛智（Vajrabodhi，671–741）、不空（Amoghavajra，705–774），以及中國僧人義淨（635–717）的畫像。義淨曾遠赴印度與東南亞求法，將近二十五年。此外，他記載 804 年，日本空海大師取得由長安二流畫師李真所繪，包括不

譯註 15：圓仁著，白化文等校註，周一良審閱，《入唐求法巡礼行記》，卷一，「(開成四年正月) 始畫南岳 (慧思)、天臺 (智顗) 兩大師像兩鋪各三幅。……尋南岳大師顏影，寫著於揚州龍興寺，……乃令大使傔從栗田家繼寫取，無一虧謬。……又于東塔院安置鑑真和尚素影，閣題云：『過海和尚素影』」，(石家莊：花山文藝出版社，1992)，頁 91。表示這是請日本大使的侍從栗田家繼臨摹慧思與智顗的畫像，以便帶回日本。智顗世稱智者大師，是天台宗實際開宗立派者。

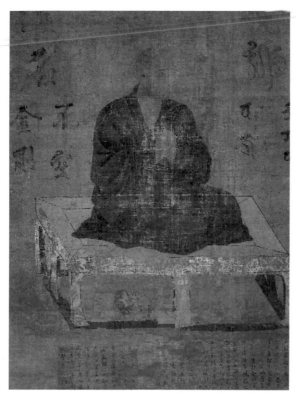

圖 34｜不空，李真繪，約 800 年。空海請回日本。掛軸，
絹本設色，高 213 公分。教王護國寺（東寺），京都，國寶。

空在內的五位真言宗祖師畫像，帶回日本。畫像雖然已磨損且絹色變
深，迄今仍保存在京都的東寺（圖 34）。[64]

鑑真塑像

　　東亞現存最古老具備了真正肖像特徵的作品，是知名的中國和尚
鑑真（688–763）的塑像，保存在他創立的奈良唐招提寺內（圖 35）。[65]
1899 年，由日本政府指定為國寶。鑑真塑像的出現顯示日本移植了宗
教肖像的傳統，這就是約四百五十年後重源肖像誕生的基礎。鑑真塑
像的技法是非常複雜的乾漆夾苧，相較於後來的重源像，表現質樸缺
乏藝術性。儘管如此，還是東亞藝術史上非常重要的作品，宣揚了佛
教的價值觀：坐禪與無我的寧靜境界。

　　鑑真是全中國知名的律宗高僧，他接受邀請前往日本參加東大寺
大佛供養儀式，並協助加強僧團戒律修養。歷經六次渡黃海失敗，其
中一次船難傷了視力，終至失明，最後於 754 年抵達奈良，已是大佛
供養會後兩年。鑑真與隨行的二十四位僧尼，先落腳於特別為他建築
的東大寺唐禪院；1180 年毀於戰火，由重源再建。[66] 之後天皇賜地為

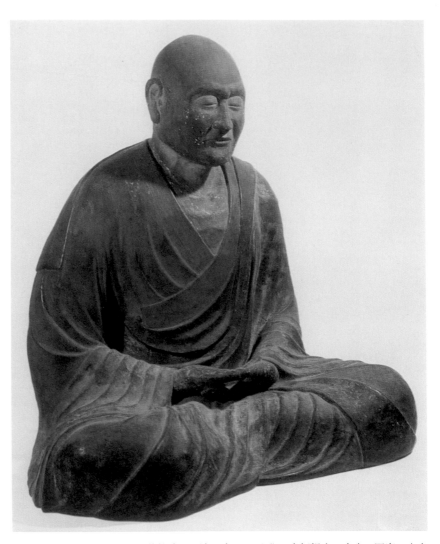

圖 35 ｜鑑真，約 763 年。夾苧乾漆，彩漆，高 80.1 公分。唐招提寺，奈良，國寶。出自《原色日本の美術 3 ―― 奈良の寺院と天平彫刻》圖 54，東京：小學館，1966 年。

鑑真創建唐招提寺（意為唐寺院），成為學習和傳授戒律的中心。

　　根據傳說，763 年，鑑真最親近的弟子夢見大師即將圓寂，因此弟子們委託製作鑑真肖像。[67] 這尊像真人大小，成為唐招提寺紀念儀式的主尊像，經常移動，受損再修復。長年受煙燻與塵埃，如今尊像表面沒有一處沒有汙漬。不過基本的樣式似乎沒有更動，毫無疑問呈現的是一位老人。雕師捕捉了後頸的軟組織，顎下的肌腱、喉節，還有緊閉的雙眼顯示他失明，栩栩如生。袈裟的著色描繪出用方塊布拼湊縫成的袍子，讓人想起印度僧侶傳統穿著的百衲衣。其他表面細節可能也是忠實於原來的面貌，如耳朵內的毛髮、上下唇黑灰間雜的鬍鬚、後腦勺的短髮等。這些凡人的表徵也出現在前文提到的印度僧不空畫

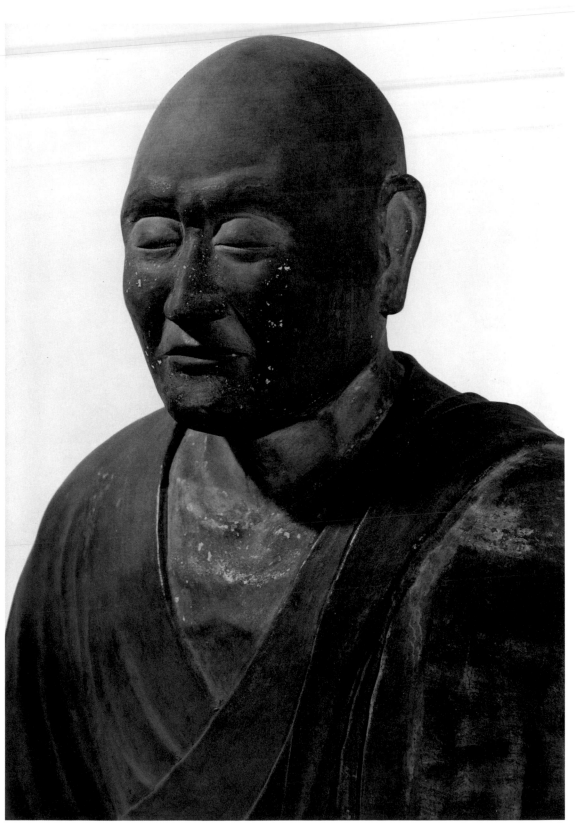

鑑真像特寫。出自《原色日本の美術 3 —— 奈良の寺院と天平彫刻》圖 54，東京：小學館，1966 年。

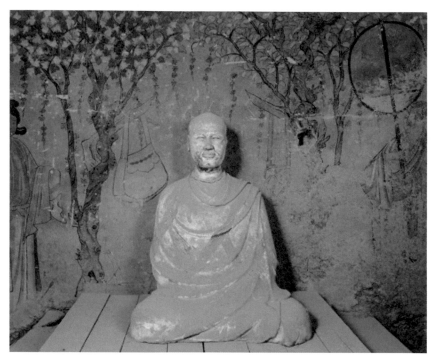

圖 36 ｜洪䛒，9 世紀，泥塑像，設色，高 80 公分。敦煌莫高窟第 17 窟，甘肅省。敦煌研究院提供。

像中，有理由相信，臉上的毛髮與奇怪的眉毛這一類特徵，是被接受為佛教的象徵性寫實。

洪䛒塑像

就我所知，中國現存唯一與鑑真塑像年代接近的是一尊泥塑等身像（圖 36），像主認定為在敦煌地區備受尊敬的僧人洪䛒（活躍於 851–861）。[68] 這尊作品的研究有待努力，保存狀況也不理想，但我介紹它，因為它是說明肖像與喪葬習俗之間有所關連的例子，日本偶爾也會採用這樣的習俗。[69] 這尊像原先安置於莫高窟第 17 窟時，塑像背部嵌進了一個袋子，裝有這位僧人的骨灰與名字。儘管這尊像曾被移至別的洞窟，之後回到原處，仍然保存了骨灰袋（譯註 16）。不過由於泥塑材質脆弱，又重新上彩過，故難以判斷保留了多少原貌。看起來塑像呈現的是一位高大莊嚴的人物，額頭與眼角有些皺紋。

僧人浮雕

龍門石窟看經寺洞的內壁，有一群僧人的淺浮雕（圖 37），最能清楚表現中國佛教脈絡中的近寫實、類肖像的雕刻風格。[70] 年代大約八世紀初年，二十九位浮雕人物尚未確認身分，最有可能的是描繪釋迦牟尼佛的弟子。原本此洞中央安放了一尊圓雕的（立雕）釋迦牟尼像。

譯註 16：塑像背後內藏骨灰袋與一張包裝的書法練習紙，並沒有洪䛒名字；名字出現在 17 窟「藏經窟」西壁龕上大中五年（851）石碑：〈洪䛒告身勅牒碑〉。此窟可能原為洪䛒影堂，但後世改為藏經庫，故塑像被移開。有關此塑像如何被考證為洪䛒像，並於 1965 年重新由鄰近的 362 窟移回第 17 窟的經過，參考馬世長，〈關於敦煌藏經洞的幾個問題〉，《文物》1978.12，頁 21–33。高啟安，〈莫高窟第 17 窟壁畫主題淺探〉，《敦煌研究》2012.2，頁 39–46。

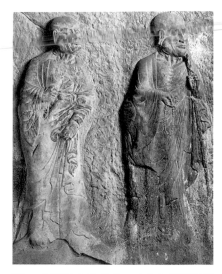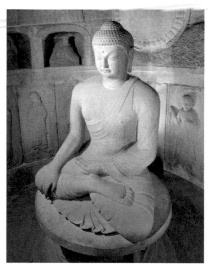

圖 37 | 釋迦牟尼弟子，二十九尊淺浮雕局部，8 世紀初。看經寺洞，龍門東山，河南洛陽。譯者攝影。

圖 38 | 釋迦牟尼，約 751–775 年。花崗石，高 3.62 公尺。石窟庵，慶州，韓國。裴宰浩提供。

類似安排可見於八世紀中期的韓國慶州石窟庵（圖 38）。[71] 看經寺洞的僧人像，有些圓胖、有些瘦削；大多數是老僧，點綴一些年輕的。他們手持不同的物件：水罐、經卷、花和念珠。雕師企圖表現皺紋、肌腱，甚至皮膚下的血管，但是他們的努力最多只能說是停留在實驗階段。這些匠師似乎還不熟悉這樣程度的寫實表現，也不確定如何根據遠近比例縮小臉部與手：畫家往往會有此困擾，而習於圓雕的師傅一般沒有問題。雖然不能確知僧人名字，這些浮雕反映出寫實性圖像已經深入佛教藝術與圖像學。[72]

釋迦牟尼弟子塑像

採用唐代風格的日本塑像，代表作是安放於興福寺西金堂，據說是釋迦牟尼佛十大弟子的立像，年代大約是 734 年左右（圖 39、40）。[73] 這些塑像使用了跟鑑真像相同的夾苧乾漆技法，雕師力求每尊像個性分明，捕捉到自然面貌。如同龍門看經寺洞的浮雕，興福寺弟子像有些看起來老而瘦削，有些則年輕圓胖，他們曾經手持相同物件，如蓮花、經卷、水瓶（現多半脫落）。兩組僧像的相似性毫無疑問，這類寫實手法的特色可以說是嘗試性或實驗性的。

興福寺十弟子像，屬於聖武天皇的后妃光明皇后指示製作的一組更大群塑像。原來被認為是羅漢像。1046 年一場大火將金堂化為灰燼，只有這十尊羅漢像與八尊護法神王倖存。1180 年，再遭火焚，羅漢像又逃過一劫。當興福寺重建時，為了再現過去的精神，雕刻師以這組尊像為範本，努力重建寺院的雕像。

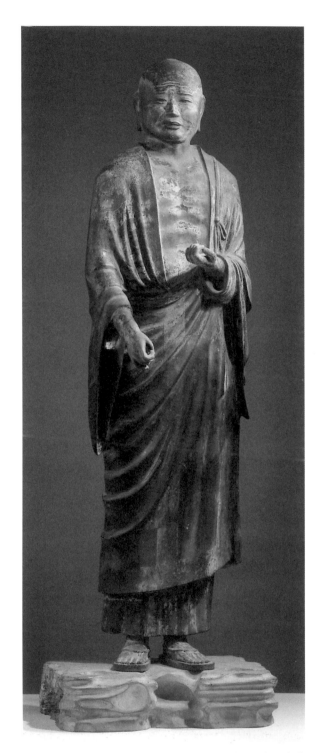

圖 39｜富樓那，釋迦牟尼十大弟子之一，約 734 年。夾苧
乾漆，高 149.4 公分。興福寺南圓堂，奈良，國寶。

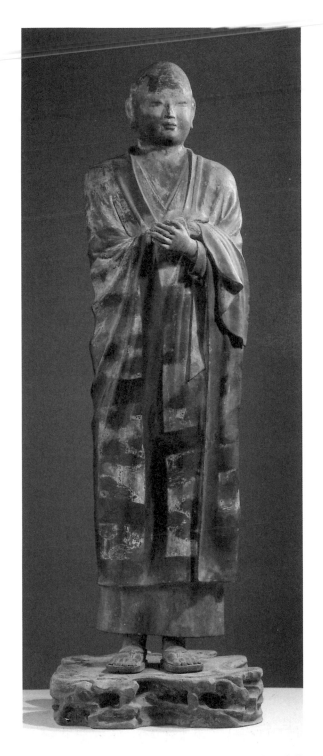

圖 40 │ 須菩提，釋迦牟尼十大弟子之一，約 734 年。夾苧
乾漆，高 147.5 公分。興福寺南圓堂，奈良，國寶。

圖41 ｜維摩詰，8世紀後半。寄木造，彩漆，高92公分。法華寺，奈良，國寶。

維摩詰雕像（法華寺）

象徵性寫實主義傳入日本的另一例證是一尊等身大的維摩詰雕像（圖41），保存於法華寺（譯註17）。法華寺是毗鄰奈良皇宮（現已消失）的尼寺。[74] 這尊維摩詰像建造於八世紀下半葉，成功表現出毘舍離城的老病居士坐著說法的姿態：他裸露胸膛、嘴唇微張、雙手攤開，頭上則戴著病人用的睡帽。這尊像的鎖骨與胸骨不符合解剖學，臉部也有點像是面具，但是仍然有力地傳達出維摩詰肉身之脆弱。（我們應該注意到重源曾大規模重修法華寺。）[75]

平安時期日本佛教肖像

八世紀末，日本首都從奈良遷移到京都（平城），佛教雕刻的風格

譯註17：聖武天皇於天平十三年（741）下詔在諸國建立國分寺、國分尼寺，而以直屬於皇室的東大寺、法華寺總領之。這也反映自聖德太子以來，逐漸確立以天皇為中心的中央集權國家體制。法華寺為光明皇后所創建，位在奈良市法華寺町，舊平安京（奈良古都）東，主尊為十一面觀音像。平安時期荒廢，重源於1203年重建法華寺佛像與建築。

圖 42 ｜維摩詰，9 至 10 世紀，一木雕，彩漆，高 49.3 公分。石山寺，滋賀縣，重要文化財。
出自《原色日本の美術 5 —— 密教寺院と貞観彫刻》圖版 51，東京：小學館，1967。

也開始產生變化。當然，唐風的寫實主義依然存在，可見於京都東寺
講堂富有生氣和表現力的雕像，年代大約 839 年。不過，大多數宗教
圖像逐漸傾向理想化、抽象性和幾何形狀的樣式。這也吻合日本精緻
文化其他面向的變化。隨著強大的唐王朝衰微，官方遣唐使取消了，
日本詩人、書家、畫家、雕師和建築匠師，都開始發展自己的表現形
式與風格，通稱為「和樣」（頁 158）。佛教肖像也出現同樣傾向，如下
文介紹的幾件作品。

維摩詰雕像（石山寺）

　　臨近今日大津市的石山寺（譯註 18），珍藏一尊小型維摩詰像（圖
42），清楚反映了品味的轉變。[76] 749 年，聖武天皇與他的顧問良辨創
建石山寺（聖武天皇在附近的信樂地區，也有一座行宮）。石山寺附屬

譯註 18：石山寺位於滋賀縣
大津市，琵琶湖南端。聖武
天皇時，任東大寺首任別當
（住持）良辨創建。本尊為如
意輪觀音。

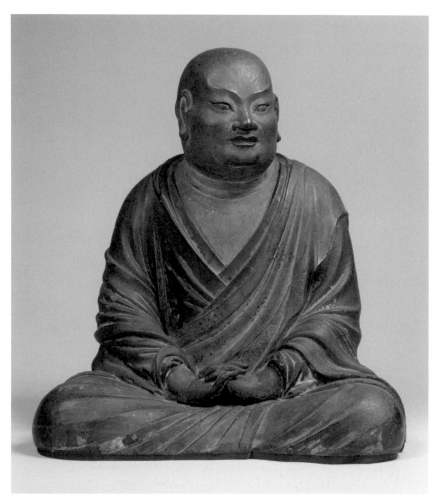

圖 43 ｜慈恩大師，11 世紀，一木雕，彩漆，高 30.8 公分。東京國立博物館。圖版提供：
東京國立博物館。

於東大寺，主奉一尊靈驗的觀音像，平安時期成為皇室及高官（藤原朝
臣）朝拜的對象。據說紫式部曾在此寫作《源氏物語》。

　　石山寺的維摩詰像年代是九世紀末，造型矮胖，有如玩偶。類似
當時小尊的神道雕像，例如奈良藥師寺的雕像，這件作品想必出自日
本品味主導的工房。這尊像沒有題款，又不見於寺院文獻，學者只能
根據風格與技法判定年代。其銳利的衣袍褶紋與整體簡略的外貌，符
合九世紀地方性雕像的特徵，距離上述奈良法華寺維摩像僅僅一個世
紀的時間，卻已然喪失了早先表現的寫實性。

慈恩像

　　另一件性質相近的作品，是中國「義解僧」窺基（632–683，法相
宗大師，譯註 19）的小型木雕像（圖 43）[77]。窺基在日本極受推崇，尊

譯註 19：窺基俗姓尉遲，武
將家世，常住大慈恩寺。為玄
奘親近大弟子，參與譯場工
作。著述頗多，流行當時。

94　　奈良大佛與重源肖像

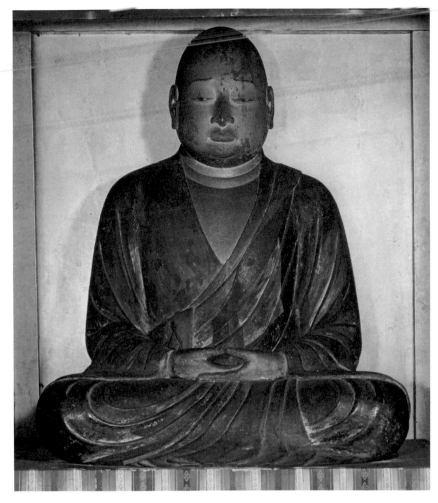

圖 44 ｜圓珍，約 891 年，寄木造，彩漆，高 87 公分。園城寺，滋賀，國寶。

稱為慈恩大師。1900 年，此雕像捐贈給東京帝國博物館時，既沒有題款也沒有任何證明文件。從小巧的尺寸判斷，此雕像絕非用於重要儀式，很可能是十一世紀時某位投入研究窺基著述的學者，委託一位巧匠所製作。這位佛雕師製作出一尊小而生動的肖像，捕捉到窺基在畫像中呈現的固定特徵：圓頭圓臉，雙手交握的沈思姿勢。他無意製作寫實的肖像。

圓珍像

　　抽象與幾何化的傾向顯現在僧人圓珍（814-891，諡號智證大師）的尊像上。圓珍是日本天台宗的核心人物，出身天台宗大本山──京都比叡山延曆寺。他留學中國五年（853-858），歷經福建、天台山，再到長安，深深被佛教密宗所吸引。回到日本後，他與保守的天台僧人時有爭論，終於獲准另立天台宗分支（又稱寺門），基地是比叡山山

圖 45 | 圓珍，約 1041 年，一木雕，漆彩，高 86.4 公分。若王寺，京都，重要文化財。

圖 46 | 圓珍，1143 年，一木雕，漆彩，高 86.1 公分。聖護院，京都，重要文化財。

腳下的園城寺，靠近大津市。延曆寺仍然是天台宗大本山，而圓珍的門派盛行於大津琵琶湖四周的寺院。

891 年，圓珍去世火化，如同洪蕚，骨灰裝入肖像內；換言之，這尊肖像實際上是骨灰罈，稱為御骨像（譯註 20）。[78] 這件木雕等身大，保存在園城寺唐院祖師堂內。大約同時，另外製作了一尊木雕圓珍肖像（圖 44），大小及外貌幾乎完全一樣，但沒有納入骨灰，安奉在延曆寺千手堂（供奉千手千眼觀音）供人禮拜。[79] 然而，在 993 年，天台宗的分裂加劇，據說有一千位僧人列隊至此取走圓珍尊像，帶回園城寺安置於祖師堂。堂內原已供奉御骨像，還有一幅圓珍禮拜的密教圖像：黃不動明王像。這三件作品保存在密閉的神龕內，長久以來被視為「秘佛」（hibutsu），只有在罕見的場合才會展示。

園城寺這兩件最古老的圓珍雕像，都是用檜木雕刻組合而成。雙手所結手印為「法界定印」，因為圓珍是在日本提倡運用手印配合密教儀軌的核心人物。[80] 此外，這兩尊像都表現出圓珍外貌上的醒目特徵：圓而勻稱的頭顱。

園城寺及其分院製作了數十件這兩尊肖像的複製品，都持相同手印。[81] 其中兩尊在本文脈絡下特別值得一提。其一現保存於京都東南的淨土宗小寺院──若王寺，是園城寺御骨像的複刻，製作於一個半世紀以後，約 1041 年（圖 45）。相較於園城寺原雕像，複製像衣褶刀法處理得較圓鈍而淺，形象也比較抽象而柔和，反映出仿刻者的年代。京都聖護院的圓珍像（圖 46）是再過一個世紀的複製品，製作於 1143 年。[82] 像內文件宣稱此像仿自園城寺「真像」，即御骨像。如同若王寺雕像，聖護寺雕像大致上與原像相似，不過同樣在衣褶的細節處顯現出製作年代的特徵。像這樣受人崇敬的肖像一再複製，是世界各地佛

譯註 20：此像因為裝有骨灰，又稱「御骨大師像」。圓珍臨終之際，門人模刻其坐像，並將骨灰放入像內。此像現安置於三井寺（園城寺），不對外公開，故為秘佛。

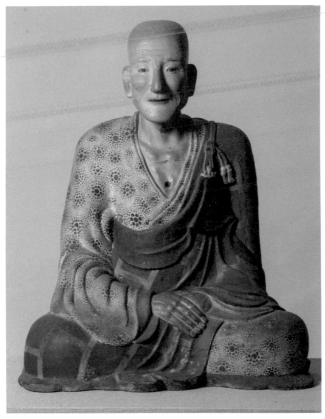

圖 47 ｜ 希郎，10 世紀或略晚，木心乾漆，彩繪，後代修復，高 82
公分。海印寺，慶尚南道，韓國。裴宰浩提供。

教藝術的共同特色。幾百年來複製了數十件圓珍肖像，彼此間如此相
似令人讚嘆，然而微妙的差異同樣值得注意。

希郎像

承襲中國先例，韓國佛教團體也為他們的高僧製作肖像，然而，
所有早期作品都毀於十六世紀末年到處劫掠的日本侵略者之手，他們
焚毀了重要的寺院（譯註 21）。這樣的損失更令人浩嘆，因為罕有倖
存的希郎（889–967）肖像（圖 47），是那麼生動、迷人的藝術品。[83] 希
郎是韓國文化史的重要人物，為高麗朝（918–1392）初年佛教復興運動
的領導人，專精華嚴宗教義，並擔任大邱附近海印寺的住持。他也是
軍事將領王建（817–943）的親密顧問；王建在佛教勢力的協助下統一
了國家。

一般認為這尊像是在希郎去世之際製作的，等身大，木塊組合雕
造後，覆蓋上漆麻布再彩繪。近年來，此像安置在海印寺的小紀念堂。
希郎像充滿個人特徵：身體極瘦削、鼻梁高挺有稜角、喉結明顯、表
情帶點滑稽而親切。同時又具備凡人特質：額頭滿布皺紋、瘦骨嶙峋、

譯註 21：1592 年和 1597 年，
豐臣秀吉兩次主導侵略朝鮮
半島。

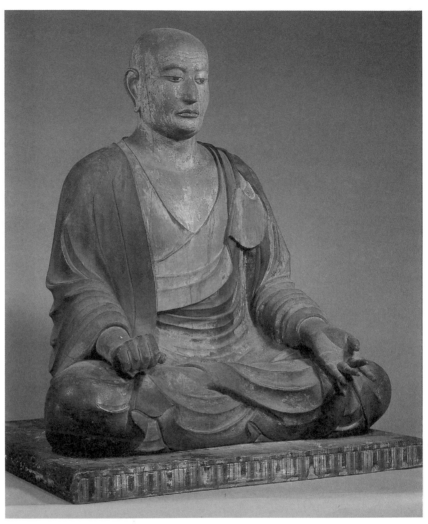

圖 48 | 良辨，約 9 世紀初，木雕，彩繪，高 92.4 公分。開山堂，東大寺，國寶。

手掌如爪。雕像表面顯然經過後世的修補，但此尊像不論在風格與時代上，都可以拿來跟同樣是真身大小的中國洪昚像（圖 36），以及日本的圓珍像和良辨像（圖 44、48）比較。如同東亞其他地區，在韓國，這類象徵性寫實主義與《維摩詰經》陳述的原則是一致的：偉大的聖賢，不論多麼尊貴，都是以肉身的形貌來描繪。

良辨像

　　抽象與幾何化的特徵也見於良辨的肖像。備受尊敬的良辨是重源東大寺的前輩，他的木雕肖像（圖 48）安置在開山堂，距離重源的紀念堂不遠。[84] 不過這尊木雕像的文獻紀錄相當模糊，學者對其製作年代意見紛歧。良辨的事蹟是聖武天皇建造東大寺的顧問和主要的佛學義理導師，同時也是東大寺第一任別當（行政總管，住持）。根據寺院文

獻，他去世之後立即製作了雕像，並且建造一座八角紀念堂來供養。有些學者相信目前這尊像便是當時製作的。[85]

接下來的文獻證據顯示，1019 年開始固定舉行紀念良辨的法會，因此有些學者從雕像的風格與結構斷定，目前這尊像應該雕造於此時。[86] 如果這個推論正確（我個人贊同），而且如果八世紀時確曾雕造過良辨肖像，那麼那座雕像必定已佚失，而現存雕像就是十一世紀製作的替代品。如前文所述，在佛教藝術傳統中，複製或更新舊雕像本是尋常事。

良辨像的頭部和身軀雕自一塊結實的檜木，另外加上多塊木頭組合成整體形象。小腹上的衣褶呈邊緣清晰、銳利的波浪圖案，日文稱為「飜波式衣文」，八世紀末、九世紀初以來，日本雕刻家開始運用此技法。雕像的表面塗了白灰（白土，類似化妝土）為底色，肌膚部分著上淡硃砂色。眼睛以白邊勾勒，眉毛則塗黑。做為不對外公開的秘佛，這尊雕像保存狀況極佳，只有些許不明顯的修復。

在漫長的平安時期，日本寺院展示的祖師像與大師像，與像主本人僅有大致相像。辨認這些肖像的身分並不是靠面容的相似性，而是根據所謂的「指標性附屬物」，如題款、獨特的服飾、象徵性手印、權位配飾、儀軌與傳說。[87] 在十二世紀末到十三世紀初年，政治與宗教動盪不安的時代，高僧肖像迅速轉變成更具描述性或自然主義的形式，我們會在下一章討論。

第三章 —— 寫實風格再起

前一章討論的良辨肖像（圖48）與重源像安置地點接近，但年代可能早了兩個世紀，風格差異也頗為驚人。良辨像雖然表現出一名僧正位高權重的威儀，在形式上卻較為簡略，趨向幾何化。較晚的重源像結構比較複雜，趨向描述性風格。如此差異正好反映出日本佛教雕刻風格演變的大趨勢。原來自八世紀以來深受中國唐朝藝術影響的寫實表現，到了平安時期卻讓位給比較制式的風格，據說是反映了日本固有的趣味。不過，至十二世紀晚期，日本的藝術品味漸漸開始熱烈擁抱描述性寫實主義。

圖 49｜玄昉，法相宗六祖之一。康慶及助手，約 1189，寄木刨空造，彩漆，玉眼，高 74.8 公分。南圓堂，興福寺，國寶。

祖師雕塑像

　　對於描述性圖像突然再起的興趣，表現在興福寺南圓堂內一組六尊想像的肖像雕刻。[1] 721 年光明皇后創建此建築，818 年為紀念弘揚法相宗教義的高僧製作了他們的肖像。[2] 這組肖像很可能是泥塑像，毀於 1180 年戰火，不久在雕刻大師康慶的領導下，匠師們共同製作新像。費時十三個月，新的一組雕像完成於 1189 年的秋天。雕師利用寄木造技法，多塊木頭刨空組合，仔細為每尊肖像琢磨臉部五官與個別的坐姿。康慶與其徒弟（稱為慶派）擅長寄木造技法，並且偏向新寫實風格。(請參考第六章木雕佛像一節)

圖 50│行賀，法相宗六祖之一。康慶及助手，約 1189，寄木刨空造，彩漆，玉眼，高 74.8 公分。南圓堂，興福寺，國寶。

　　在此選擇討論的兩件作品，肖像的人物目前推斷為玄昉與行賀（圖 49、50），他們都曾到中國學習。[3] 玄昉（約 691–746）帶回唐玄宗所賜的漢文「一切經」（即當時的「大藏經」五千餘卷）。他的肖像表現出瘦削、枯槁的樣貌，滿臉皺紋，雙手虔誠而恭敬的合十於胸前。行賀（729–803）同樣帶回經卷，他的肖像看起來比較厚重，面具般的容貌皺紋很深，曲張的血管布滿頭顱。這兩尊肖像表情怪異（事實上六尊像皆如此），面容上顯得有點緊張，說明了寫實主義尚未成熟。模擬真實面貌的潮流來得相當突然，慶派雕刻師在製作法相宗六祖像時，尚未能完全掌握此高難度的創作語言。

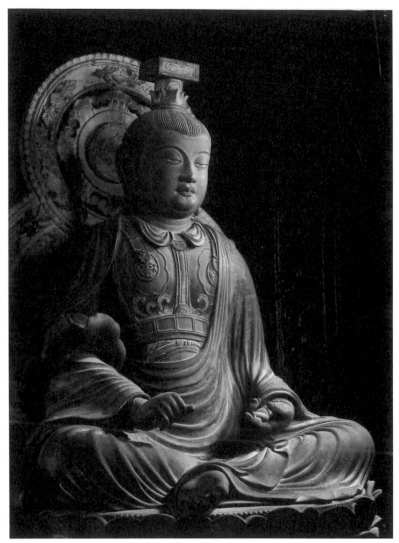

圖 51 ｜文殊，定慶及助手，1196。寄木刨空造，漆金，玉眼，高 94 公分。東金堂，
興福寺，國寶。

文殊與維摩像

　　此時期最動人的兩件雕刻（圖 51、52），也是在興福寺 1180 年大
火後重刻來取代原作的。[4] 這兩件雕像的主角是文殊與維摩詰（亦稱維
摩），安置在東金堂（講堂）主尊藥師佛大像的兩側。在維摩像的頭部
內發現有題記，說明佛師（首席雕刻師）定慶刻於 1196 年。文殊像必
定也是差不多同時期完成，很可能出自別的佛師之手。定慶還主導製
作了東金堂其他木雕像，可惜都已不存。[5]

　　在南都（奈良）興福寺固定每年舉行的盛大法會「維摩會」（《維
摩詰經》講座）上，這兩尊像為主尊像。法會源頭可追溯至 656 年，

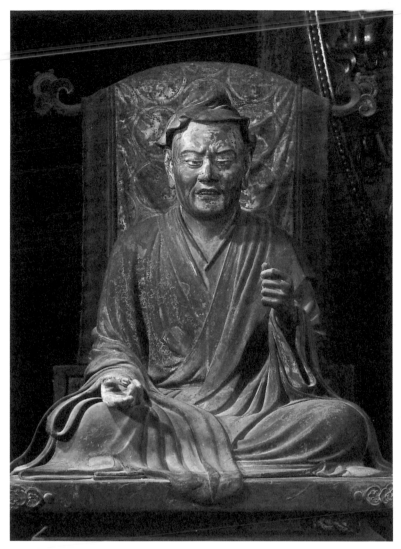

圖 52 ｜維摩詰，定慶，1196。寄木刨空造，彩漆，玉眼，高 88.1 公分。東金堂，
興福寺，國寶。

當時藤原家族的元老藤原鎌足（614–669）臥病危急，一名朝鮮尼師為
他誦《維摩詰經》而痊癒。鎌足的子孫相信這部經保護了家族，因此在
家族寺院興福寺贊助每年一次的盛大供養法會。[6] 從十月十日開始，一
連七天，僧團及藤原氏貴族聚集在此講堂，面對維摩、藥師與文殊尊
像，誦讀經文，並聆聽講經。

　　這一對雕像完全體現了《維摩詰經》頌揚的美學精神。文殊像的
面容理想化而淡定，象徵祂固有的神性。然而，胸前厚重的護甲顯示
祂在日常世界的權能。袈裟半掩盔甲，髮髻上放置著經卷。相對的，
維摩詰顯得病老衰弱，頭頂覆蓋的頭巾象徵他偽裝生病。他張嘴說法，
左手曾經持拂塵，這在印度佛教藝術中經常可見。他的衣袍裝飾繡花

圖 53｜重源，約 1196。實心樟木，原有彩漆，高 87.8 公分。阿彌陀寺，山口縣防府，重要文化財。

織錦的圖案，符合其家財萬貫的身分。此尊維摩詰像只是類同肖像，面容和法相宗祖師像一樣，仍帶有明顯可見的扭曲和緊張，也缺乏真人的生動感，但能體現出維摩詰所宣揚的人身脆弱無常。

重源像

阿彌陀寺重源像

最早的重源像（圖 53），製作時間大約與興福寺維摩像同時，是在山口縣工業港防府近郊的一座小阿彌陀寺發現的，在東大寺西邊遙遠之處。[7] 這尊等身大的肖像用整塊實心樟木雕成，重源盤腿而坐，背脊挺直，雙手合十呈禮拜狀。原本敷有一層白石灰並且上彩，現在大半褪掉了。

根據阿彌陀寺的文獻，此像於 1201 年安座，但相關製作背景及年

重源側面

代都沒有記錄。從質樸的風格及粗糙結構來判斷，創作者並非出身於最高技術水準的京都或奈良工房。不過，此像仍散發強烈的寫實氣息，反映出當時快速發展的風潮。

　　1186 年，重源開始到周防國（現在的防府）徵集木材，1187 年興建阿彌陀寺，後來又多次回到此地。根據《作善集》（行 122），他曾經從阿彌陀寺運送自己的兩件肖像（一尊木雕，一幅畫作），以及重建所需木材給寧波附近的阿育王寺舍利殿（參見第八章討論）。我同意學者們的意見，認為此捐贈發生於 1196 年，而且至今保存在阿彌陀寺的肖像也大約製作於此時。[8] 雖然我們無法得知當時的情境，但僧人訂製自己的肖像，顯然是罕見的例子。

東大寺重源肖像

　　令人難忘的東大寺等身像（圖 54），充分展現出本研究核心人物重源的精神。這尊像必定是在 1206 年，重源圓寂前後所製作，紀念他重建東大寺的功績。[9] 對照大概早十年雕刻，展現活力與機敏樣貌的阿彌陀寺肖像，東大寺肖像透露著生病與體力衰退，然而神情堅毅不拔。重源的五官特徵與阿彌陀寺的肖像相當一致：半閉的左眼、雙眼下的眼袋、緊閉下垂如弦月的雙唇、內縮的下顎。

　　令人訝異的是，如此重要作品的來歷仍有些疑問。早期文獻中找不到相關的可靠證據，也沒有發現任何造像題記。製作匠師的身分仍

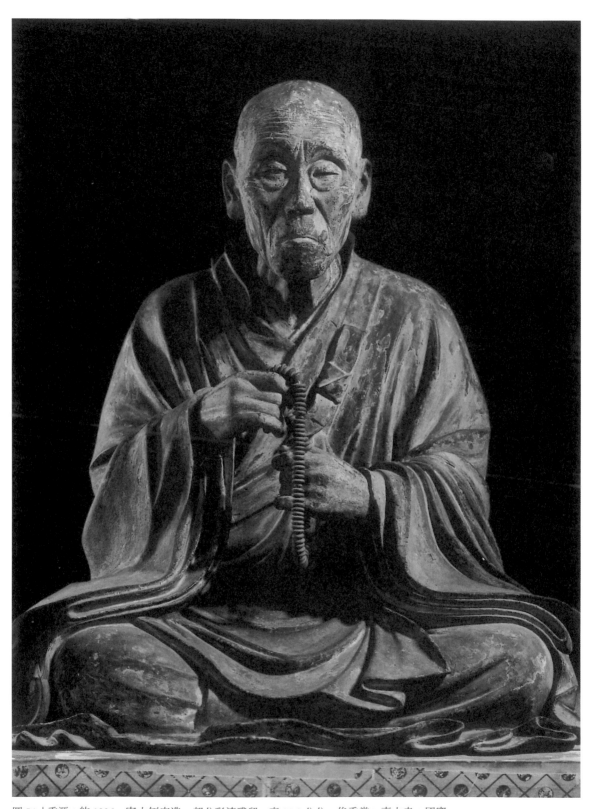

圖 54 ｜ 重源，約 1206。寄木刨空造，部分彩漆殘留，高 81.8 公分。俊乘堂，東大寺，國寶。

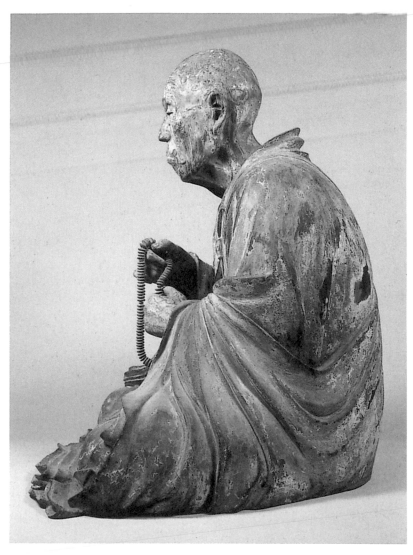

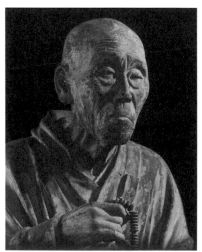

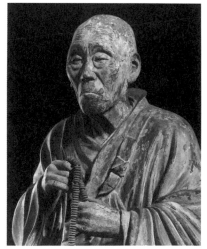

局部及側面

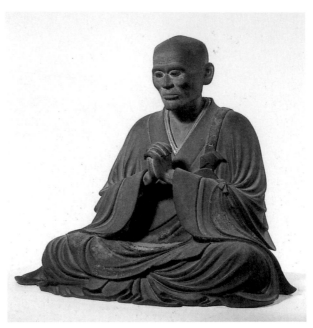

圖 55 ｜ 公慶，性慶作，1706。木造，彩色，高 69.7 公分。勸進所
（公慶堂），東大寺，重要文化財。

不清楚，不過學者推測必定是位雕刻大師，最可能是運慶，也可能是
快慶，或者甚至是定慶或定覺。這些大師將在第六章討論。[10] X 光照相
檢測顯示，這尊雕像是十塊檜木刨空後組合構成（譯註 1）。頭部與頸
部前後兩塊分別製作，在耳朵後方拼合，再插入軀幹中，有如栓木塞
插入瓶子。眼球並不像當時常見鑲玉眼作法，而是直接浮雕再上色。
雕像內部中空，並沒有探測到供養的納入品或文獻，僅塗上一層黑漆
（譯註 2）。值得注意的是，右肩膀的那塊木頭內面有燒焦痕跡，很可
能取自燒毀的大佛殿，是重源修復此殿的象徵注記。[11] 這種利用回收木
材做為某種表徵的作法，常見於日本宗教藝術。[12]

　　匠師將木頭表面磨光滑後，塗上紅褐色漆，再貼上一層薄麻布，
接著薄塗白灰土，俗稱化妝土。最後上彩：肌膚紅褐色，衣袍淡灰色，
眼珠上緣塗硃砂色。儘管歷年來幾次努力修復，一層層的漆和顏料已
然脫落、褪色，反諷的是，反而更寫實的描繪出這位僧人心力交瘁的
模樣。

　　目前，這尊像安置在以他為名的一間小廳堂「俊乘堂」，位於大佛
殿東邊的山坡上。[13] 重源在這塊狹小之處，建立了他的東大寺別所，不
過當時的建物早已消失。[14] 根據江戶時代的紀錄，此肖像原來放置在一
間小影堂（供奉肖像的房屋），影堂大小是四面一開間。直到 1613 年，
肖像移入當地大名新建的紀念堂（四面三開間）。1704 年，僧人公慶
（1648–1704）為紀念重源圓寂五百週年，建立現在的俊乘堂，四面五

譯註 1：日本最初的木造佛
像於飛鳥白鳳期（七世紀）
普遍使用闊葉木樟木，奈良
時期初期木造佛像衰退，後
期以降，使用榧木造像。平
安後期，寄木造技法興起
後，流行大佛像，改用建築
用材，檜木。地方性造像也
有用桂、欅與櫻木等。參見
〈手に触れる展示――木の
仏像〉，《仏像修理 100 年》，
附錄，奈良國立博物館，
2010，頁 125–126。

譯註 2：有關中日佛像納入
品的傳統，參見巫佩蓉，
〈中國與日本佛像納入品之
比較：以清涼寺與西大寺釋
迦像為例〉，《南藝學報》2
（2011），頁 71–99。

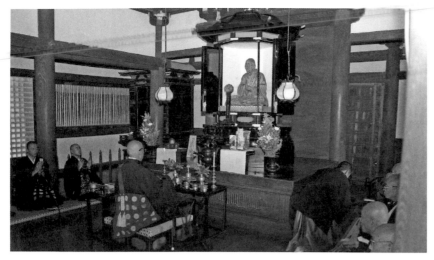

圖 56 ｜ 每月例行法會重源忌，2006 年 10 月，俊乘堂，東大寺。植田英介攝影。

開間。1567 年的戰火重創東大寺，公慶受命負責重修，他象徵性使用二代大佛殿被毀壞的殘木修建重源的紀念堂。公慶圓寂後，也有紀念肖像表彰他（圖 55）。

東大寺重源像迄今仍保留祭拜功能（圖 56）。[15] 每月的第五天（重源忌日），通常由住持帶領約二十位僧人，於黎明時分進入俊乘堂，開啟佛龕，現出肖像，像前供奉香與鮮花。大約三十分鐘的時間，僧侶恭敬的追述重源的功績並唱誦《理趣經》。此經為基本的真言宗經典，宣揚大日如來的無上秘密。[16] 七月五日的年度俊乘忌更為隆重，開場為「法華八講」（關於《法華經》的八節演講），接著概述《華嚴經》，最後禮拜重源獻給東大寺，內藏舍利子的銅舍利盒。[17]

在此必須提醒讀者，俊乘忌不過是東大寺眾多類似固定法會之一，被祭拜的對象是對於寺院的教義、精神與實務有貢獻者，通常是忌日時在其肖像前舉行。[18] 寺院的歷史記憶涵蓋至今耳熟能詳的人物，但也有些名不見經傳的有功者。若按年代排列，名單包括中國僧人、三論宗大師嘉祥吉藏（549–622，譯註 3），以及玄奘追隨者、華嚴宗祖師賢首大師（法藏，活躍於七世紀末，譯註 4）。接下來是良辨與他的弟子實忠（726?–815?），兩人都是推動大佛殿完工的重要功臣。東大寺歷史上的顯赫人物、至今在東大寺仍各方面受到尊崇的皇室贊助人聖武天皇；受邀參加大佛開光儀式的鑑真和尚；傳播真言宗的空海大師以及真言宗先驅聖寶（832–909），他創建了醍醐寺與東大寺分院東南院。[19] 這份名單當然也包括重源，而壓軸的是公慶，他負責監造現存的大佛殿與大佛。此外，每年八月十五日的黎明，也會在公慶堂舉行法會，供養曾隸屬於東大寺的所有僧眾，藉此紀念許多在此以必朽之身傳不朽之法的人，重源是其中一位。

譯註 3：吉藏，先祖安息人，出生南京，以撰寫《三論玄義》，發揚龍樹與提婆學說，而成為三論宗祖師。見《續高僧傳》卷 11，吉藏傳，大正藏，冊 50，頁 513。

譯註 4：法藏（643–712），先祖康居人，出生長安。華嚴宗三祖。參與義淨譯場，譯出六十卷本《華嚴經》、《大乘入楞伽經》等十餘部。曾親自為武則天講解《華嚴經》〈金師子章〉而聞名，見《宋高僧傳》卷 5，法藏傳，大正藏，冊 50，頁 732。崔志遠，〈唐大薦福寺故寺主翻經大德法藏和尚傳〉，大正藏，冊 50，頁 280。

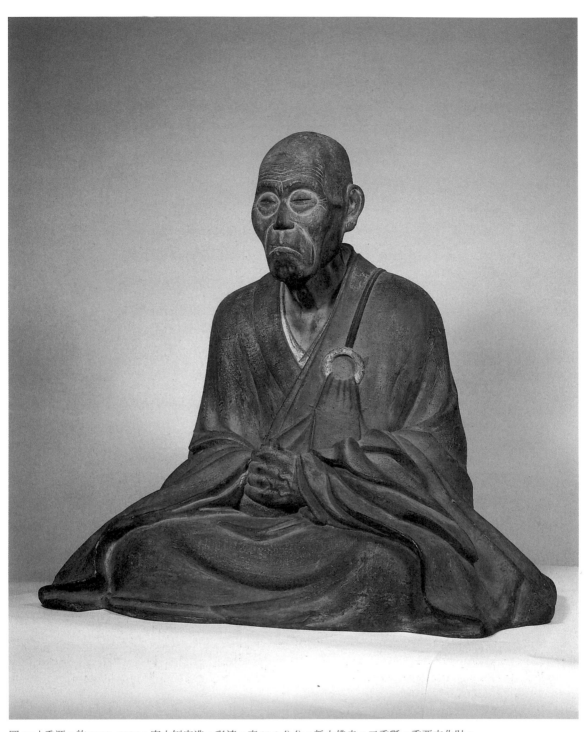

圖 57｜重源，約 1203–1206。寄木刨空造，彩漆，高 81.8 公分。新大佛寺，三重縣，重要文化財。

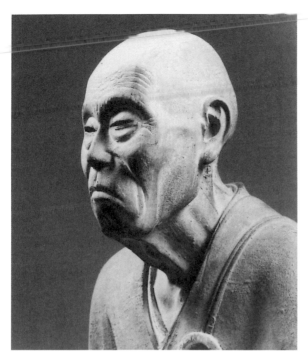

重源，頭部側面

新大佛寺重源像

一尊等身大重源像（圖 57）保存在三重縣新大佛寺，位於京都東方，直線距離約三十五公里處。[20] 寺院文獻中唯一有關其來源的紀錄是制式文字：「重源自作」，我想應該詮釋為「為重源作」，而不是「重源所作」。1202 年重源開始在伊賀國建造新大佛寺做為別所，一般認為此肖像應該是此時製作，離他圓寂前不久。

新大佛寺肖像也是寄木刨空雕造，很可能是高水準工作坊的作品。儘管如此，若與阿彌陀寺及東大寺肖像相比，還是顯得比較制式，未能仔細琢磨像主的面貌。此肖像表現重源臉上大致的特徵，例如浮腫的眼袋，緊閉下垂的嘴唇，不過相較其他像，臉上的皺紋少了，半閉的左眼也比較敷衍了事。此外，由於新大佛寺經歷過窮困而蕭條的歲月，直到最近才改觀，此肖像的歷史以及在寺內禮拜儀式中的功能，都不清楚。

此重源像雙盤正坐，雙手持奇怪手印：左手拳頭緊握右拇指。（譯註 5）我翻遍所有密教手印指南都找不到此手印。如同每一位真言宗僧人，重源徹底學習過複雜的儀軌手印，每個手印都有其獨特而精確界定的意義。學習手冊包含了數百幅手印圖繪，我所找到與重源手印最接近的是「如來拳印」（*Vairocana varga mudrā*）：左手握住右拇指（圖 58 右圖），但還是有些明顯差異。[21] 另一相似的是「智拳印」（*Jñāna-muṣṭi-mudrā*）：右手手指握住豎直的左手食指（圖 58 左圖）。當大日

譯註 5：新大佛寺重源像特殊的手印為，右手握拳，左手環抱右手，露出右手拇指。

圖 58 ｜密教真言宗手印。右：(大日) 如來拳印。左：(金剛界) 智拳印。

如來像持此手印時，右手代表法界的圓滿智慧，左手代表未開悟的眾生。此手印象徵法界智慧與現實眾生的邂逅，或者是法界幻化出現象世界的剎那。[22] 不過，新大佛寺重源肖像的手印意義還是不清楚。

淨土寺重源肖像

兵庫縣播磨別所的開山堂供奉著一尊重源肖像（圖59）。[23] 此像很可能是東大寺肖像的複製品，像內有題款，說明 1234 年時，重源的弟子智阿彌陀佛為了募款，從奈良運來此像。與接觸過重源的匠師所製作的肖像相比，這尊像缺乏生命力與朝氣，因此大多數學者都主張製作年代與題款相近，也就是重源去世後二十八年左右。[24]

重源之後的日本佛教肖像

無著與世親肖像

興福寺兩尊古印度高僧兼學者，無著(Asaṅga)與世親(Vasubandhu)的肖像，是日本寫實主義肖像雕刻的成熟作品（圖60、61）。[25] 這兩尊像是由運慶與他的工作團隊「慶派雕刻師」，於 1212 年完成，時重源去世六年。肖像人物氣勢宏偉，高度遠超過實際身高（連底座超過二公尺）。它們與主尊像未來佛彌勒一起供奉在北圓堂，象徵著法相宗源起在彌勒的兜率天宮。

無著與世親兩兄弟據說生活於四、五世紀的北印度。哥哥無著（清淨無垢之意）原來崇信小乘佛教，根據傳說他發無上勇猛心，升上彌勒兜率天宮，聽彌勒說法，皈依了大乘佛教（譯註6）。返回人間後，無著說動了弟弟世親也皈依大乘。他們的著述豐富，成為法相宗（唯識

譯註 6：玄奘，《大唐西域記》卷 5，「無著菩薩，夜昇天宮，於慈氏菩薩所，受《瑜伽師地論》、《莊嚴大乘經論》、《中邊分別論》等，晝為大眾講宣妙理」，大正藏，冊 51，頁 896。

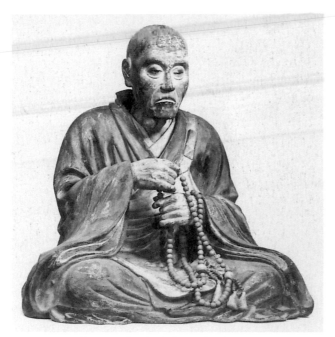

圖 59｜重源，約 1234。寄木刨空造，彩漆，高 82.5 公分。淨土寺，兵庫縣小野市。

宗）的核心經典。由於唐朝大師玄奘與窺基的弘揚，此宗大盛於中國。七世紀末、八世紀初，此派教義傳入日本，主要傳法基地為興福寺與藥師寺。

在雕刻這兩位印度兄弟時，運慶與他的兒子仔細琢磨年齡與心理的微妙差異，這與快慶為文殊院所雕造的有點誇張造型的印度人物大不相同（見第七章討論，圖 133、134）。無著的頭部稍微拉長，臉頰微凹且多皺紋，眉頭緊鎖，雙眼內省，帶有懷疑的神情。世親顯得較年輕，臉龐比較圓潤豐腴，眼睛直視著世間。兩人的面容都很沉靜，尤其是對比於南圓堂法相宗六尊祖師像的扭曲臉部，後者的雕刻年代大約早二十年，由運慶父親康慶所帶領的匠師製作。無著兄弟肖像如此細膩與微妙的表現，代表描述性寫實技法已經成熟，儘管如此，畢竟還是想像的肖像。匠師們無法像製作東大寺與阿彌陀寺重源像的雕師那樣，捕捉到生動人格的核心特質。

根據像座的題記，運慶的兩位兒子運賀與運助負責雕刻這兩尊像，不過，運慶既然領導工作坊，應該會制定設計的指導原則，監督刀法，並參與最後完工的細節與修飾。[26] 我們可以想像，慶派的雕刻師被指定重現興福寺八世紀作品，必定有管道參考當時寺內殘存的雕刻，而且顯然在風格上努力承襲古代傳統。比較無著像與較早的富樓那夾紵乾漆像（圖 62），顯示了值得注意的相似性。例如，腹部及手臂上衣褶的處理、軀幹的姿態與量感，以及描述性寫實的努力。八世紀肖像的寫

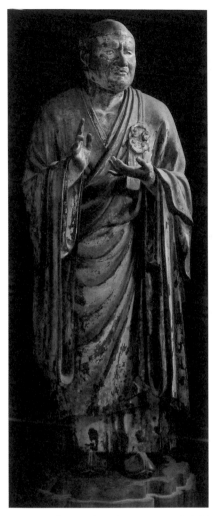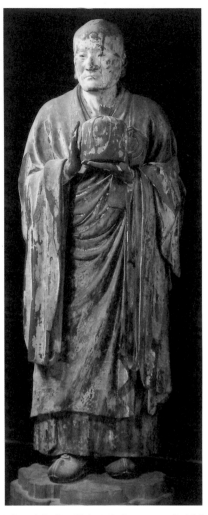

圖 60 ｜ 世親，運慶及助手，1203。寄木刨空造，彩漆，玉眼，高 191.6 公分。北圓堂，興福寺，奈良，國寶。

圖 61 ｜ 無著，運慶及助手，1203。寄木刨空造，彩漆，玉眼，高 194.7 公分。北圓堂，興福寺，奈良，國寶。

實風格還在嘗試與實驗階段，正如同時期的唐代龍門雕刻，但是展現出的純真直率已經贏得眾多讚許。五百年後，運慶與兒子運用的寫實技法已然嫻熟，顯得比較自信、肯定而宏偉。

空也肖像

著名的空也肖像（圖 9、63），出自運慶另一兒子康勝之手，常常被引為日本佛教寫實主義的代表作。[27]京都六波羅蜜寺是為紀念聖僧空也創建的（頁 53–54），這尊像則是為此寺而造，呈現一位剃頭、瘦骨如柴的青年大步向前，口誦聖號的模樣。他右手揮舞木槌，敲打掛在脖子上的鉦鼓。[28]左手持杖，杖頂端飾有鹿角。根據傳說，有隻鹿曾加入他山丘上的靜坐，當這隻鹿遭獵人射殺時，哀傷的空也將鹿角安置

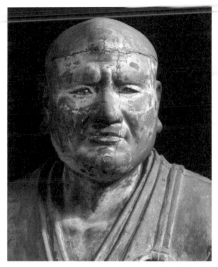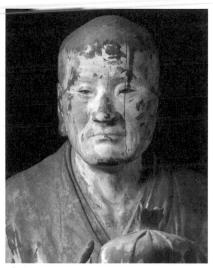

圖 60、61 細部

在他的隨身手杖上。雕像的臉微微上仰，眼睛半閉，從他張開的嘴巴伸出一根鐵線，支撐著六具阿彌陀的小木雕立像，代表六字佛號：「南無阿彌陀佛」。[29] 這尊空也像是日本聖僧像的原型，現存紀念性肖像多為坐像或禪定像，這是一尊罕見的聖僧立像，而且生動地呈現積極傳道的模樣，非常殊勝。[30]

這尊優秀藝術作品的緣起並不清楚。早期文獻沒有任何記載，但是雕像頭部內面墨書「康勝」，還簽署了「花押」。康勝是運慶的四子，1212 年榮獲「法橋」稱號，故此像必在之前製作，也許早到 1207 年。由於是運慶兒子的作品，這尊空也像風格上與慶派寫實主義極為吻合。慶派雕刻師的寫實技法可以雕造出傳奇人物如無著與世親的樣貌（圖60、61），而重源曾經是他們生活周遭的人物，因此他的肖像更具有臨場感。重源去世後幾十年，為禪院工作的雕師及畫家開始為受人尊敬的師父描塑逼真的肖像。此時，正值日本中世紀初期精緻文化脫胎換骨之際，肖像藝術新興的描述性寫實主義不過是其中一面相。

推動這些巨大變革的力量，既多元又難以界定。中國傳教者、商人以及朝聖歸來的日本僧人，帶來新的宗教觀念與美學標準。飽學之士日漸嫻熟以漢文書寫，鑽研宋代書家如米芾與黃庭堅等揮灑自如的手跡。為佛教團體工作的畫家描繪地獄、病軀與支解的屍體，這些駭人的主題佛經中早有描述，然而日本視覺藝術長期忽視。職業畫家開始描繪歷史事件，如內戰中殘酷血腥的戰役。他們畫出來的樹木與地貌越來越寫實，是山水畫在十五世紀初期成為獨立繪畫形式的先聲。

薩米爾‧摩斯指出，改革派傳道師，如親鸞、道元、日蓮，重新提倡古代大乘佛教「不二」與「本覺」的精神，有助於佛教藝術的描

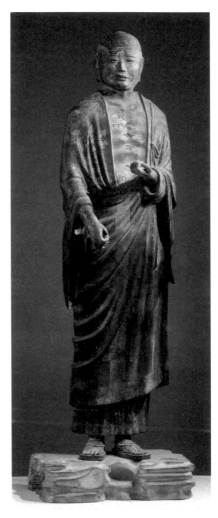

圖 62 ｜富樓那（釋迦十大弟子之一），約
734 年。夾紵乾漆，彩漆，高 149.4 公分。
南圓堂，興福寺，奈良，國寶。

述性寫實主義發展（譯註 7）。他認為，這些概念強調輪迴即涅槃，抹
除了日常經驗與佛法的區別，因而賦與世間藝術形式神聖本質。[31] 法比
歐・蘭貝利（Fabio Rambelli）引用中世紀真言宗高僧的說法，他們甚
至更進一步規定佛教圖像便是神祇本尊，應被視為有生命來對待；在
民間傳說中這些尊像會流淚、說話、飛行，並且展現神蹟。[32]

　　上述主張頗具啟發性，不過，我們要指出，在寫實主義還不是佛
教藝術的主要元素時，本覺的教義在東亞已經具有強大的影響力。佛
教從來不是獨尊一家的宗教，然而儘管涵蓋龐大多元的教派，佛教藝
術家總是嚴格遵守以下尊格的區分：1. 如來，已證成正覺，超脫三界，
呈現高度理想化的形象，穿著僧袍。2. 菩薩，屬於神祇，但是不拘形象

譯註 7：不二：不二法門，自
他不二。日蓮特別提倡色心
不二、依（報）正（報）不二。
本覺：一切眾生本來具有的
覺性。

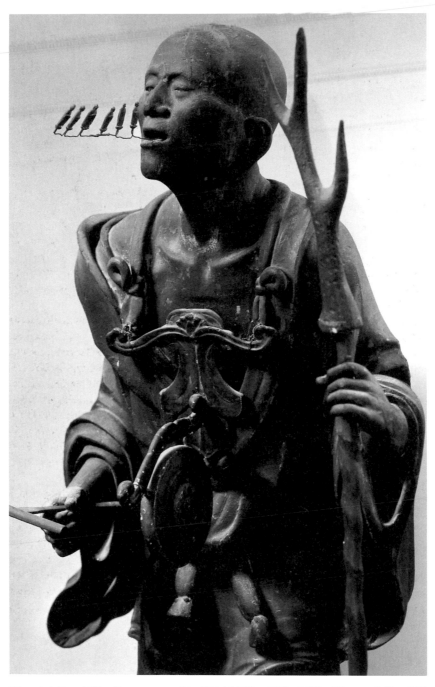

圖 63 ｜空也，康勝，約 1208–1212 年。寄木刨空造，彩漆，玉眼，高 117.6 公分。六波
羅蜜寺，京都，重要文化財。

地在人間行動自如；以理想化的樣貌呈現，但衣著尊貴，穿戴珠寶等飾物。3. 脇侍人物，如僧人與神王力士等，以象徵性寫實形象來呈現。

如上所述，日本佛教藝術家同樣受制於影響日本知識階層的社會和文化力量。這些力量包括天皇的神聖性逐漸消退、高度精緻的貴族文化漸趨沒落、政府的政權旁落武士家族之手。再加上新的政治結構、技術發展、經濟政策，以及商業運作——顯然超乎本書研究範圍的重要議題——都參了一腳，協助日本文化轉變，進入中世紀的樣貌。[33]

重源雖然是過去的人物，沉浸在他所信仰的古老教義裡，但是貫串於他的經歷中，依稀可見初期的徵兆，預示了即將來臨的社會文化變革。他在回憶錄《作善集》中，屢次提到中國及其藝術。他委託製作的尊像與建築融入了大膽的創新。而他個人的肖像，掙脫以往嚴格的形式束縛，煥發出獨特個性與奉獻世間的精神。

第四章 —— 東大寺大佛

　　重源生涯的最後二十五年，在東大寺面對一連串巨大挑戰：修復大佛銅像、重建供奉大佛的大佛殿、更新寺內大多數的建築、重造無數的佛像。這些浩大工程目前僅存南大門，以及門內的力士雕像。關於南大門的討論詳見第五章，雕像討論見第六章。當然，今日東大寺仍可見到大佛與大佛殿，但那是後世重建，替代了重源監造的工程，顯然欠缺原作的壯麗神采（參見臉部細節與圖78a）大佛以其規模宏偉仍然盤據日本國民的想像，然而它的象徵意義——崇高而奧秘，根源於治理國家與神聖創世的古老意識型態，似乎卻早已遠離現代社會。

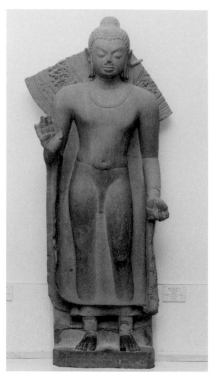
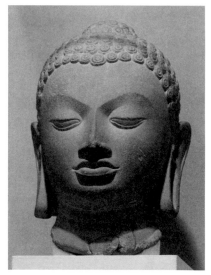

圖 64｜釋迦牟尼，475 年，砂岩，高 193 公分。考古博物館，鹿野苑，瓦拉那西，印度。陳怡安攝影。

圖 65｜佛頭，約 475 年，砂岩，高約 38 公分。鹿野苑出土，國立印度博物館，新德里，印度。陳怡安攝影。

如來與菩薩

　　東大寺大佛像題名為盧舍那（大日）佛，是最尊貴的佛教神祇。佛陀以謎樣的梵文名「*tathāgata*」（字義為「如來」）為世人所知，代表如實而來，已成正覺，脫離了日常世界。每一尊佛都已證道（覺者），菩薩為其侍從。菩薩也是神祇，但為了留在世間教化暫緩進入涅槃。

　　公元初年，佛陀的信仰逐漸盛行於印度，在雕刻師與畫師的描繪下，佛陀的形象是穿著樸素袍子的僧人，菩薩則像是年輕王子。但是如何創造讓人信服的聖者形象，才是真正的挑戰，藝術家們大約花了五百年的時光才達成目標。[1] 他們發展出來的技巧清楚載明在製作指南中，規定了聖像的身體結構必須符合黃金比例，體態必須年輕，而且身體部位應該與動植物的形狀相仿；例如，雙眼如蓮花瓣、眉毛如竹枝、頸部有三道線如貝紋。[2] 佛身裝飾著象徵佛法的吉祥文樣，例如掌心或腳底的卍字或法輪。佛陀穿著樸素的僧袍；菩薩的面容同樣被理想化，卻配戴王冠與瓔珞，代表他們在世間的權能。

　　大乘經典宣稱佛陀與菩薩的身體具有三十二大人相（*mahā-puruṣa-lakṣaṇe*），例如身體放金光，以及頭上代表大智慧的頂髻。[3] 藝

圖 66｜寶冠佛，帕拉時期，約 925–950 年，石造。第 9 區，那爛陀，比哈爾，印度。

圖 67｜坐佛，局部，約 470 年代，高 17.14 公尺，雲岡石窟 18 窟，山西大同，中國。譯者攝影。

術家以精確的幾何與對稱放大這些象徵性的特徵，運用純熟的技法與昂貴的材料創作，如美石、金、銀、檀香木，更鑲嵌寶石。到了五世紀，印度藝術家已經創造出震撼人心、高度理想化的莊嚴形象，他們的工法傳播至亞洲佛教文化圈各地。此時佛像是如此理想化，「絕不可能將佛像誤為血肉之軀。這種〔描繪〕方式目的不在描繪『生物特徵』，而是象徵……超脫慾望、名利與塵世的存在」。[4]

　　大乘佛教中關於佛陀的信仰始於教派創始人釋迦牟尼（歷史上的佛陀大約公元前 483 年逝世），之後又衍生出無數已成正覺的佛。這些佛的出現來自印度宗教與哲學的核心概念：不可知的絕對真理——純淨、自我創發、全能、永恆而且神秘。[5] 所有存在、所有神祇、所有物質、所有人的幸與不幸都根源於此，然而凡人卻無法認知其實質或特質。印度最古老的宗教經典《梨俱吠陀》就已經努力嘗試去定義這股力量：[6]

　　　誰為真知者？於此宣說「彼」？發生於何處？於何處創世？
　　　宇宙創生後，諸神隨後至；若然誰能知，何處「彼」升起？
　　　創世升起於何處——或彼自成形，或彼不升起。（譯註 1）

譯註 1：參閱辻直四郎，《リグ・ヴェーダ讚歌》（東京都：岩波書店，1970），頁 322。

第四章　東大寺大佛　　123

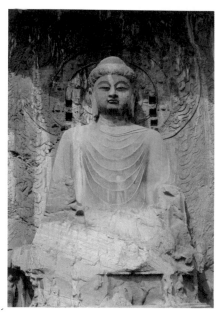

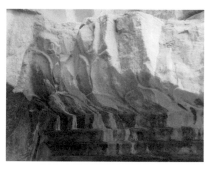

圖 68｜盧舍那佛，紀年 672–675，高 17.14
公尺，奉先寺洞，河南，龍門石窟，中國。
譯者攝影。

圖 68a｜盧舍那佛座蓮花瓣細部，淺浮雕
佛像。譯者攝影。

　　數百年間，印度哲學家、印度教徒與佛教徒，思索這股神祕力量
如何從隱而不顯的混沌狀態中浮現，創造出日常經驗的世界。「佛教
徒……了解賦予無相有像的內在矛盾」，而藝術家（以及監造的僧人）
構思各種方法來象徵如此奧妙的概念。[7] 到了五世紀，廣大無邊際的佛
世界便用眾所周知的「千佛」母題（圖 67）來表現。[8] 六世紀時，雕刻
家創造出立佛的各種造型，衣袍上裝飾著傳說與佛宇宙的場景。有些
學者認為佛陀是大日如來（Vairocana），也有些學者認為是釋迦牟尼。
[9] 無論如何，佛陀像表達的概念是，有一位神祇是神祕與宇宙事件的根
源，而這些事件就雕刻在祂的身軀上。

　　佛教徒最熟悉的造物者名字，是梵文的 *vairocana*，意指日照、
遍照、從日而降。字根是 *Locana*，意指光明、照耀。[10] 日本及中國直
接使用音譯，毗盧遮那或盧舍那，但通常簡稱為大日如來（譯註 2）。《華
嚴經》（*Avatamsaka sūtra*）經文裡用許多不同的名字來指稱此一廣
大、莊嚴而神秘的創造力量。《華嚴經》卷帙浩繁，從三世紀開始陸續
由印度及中亞傳入中國。[11] 在佛教思想的演化中，《華嚴經》扮演了橋
樑的角色，從早期大乘佛教，強調戒律與學習，過渡到密教，聚焦於
秘密的儀軌。熟嫻掌握經典的中國僧團領袖建立了自主性教派，對於
武則天（624–705；在位 690–705）的大周朝廷影響極大。武氏是虔誠甚
至有點狂熱的佛教徒。[12] 七世紀時，《華嚴經》傳播至日本，尤其是東
大寺僧人認真研讀。寺中高僧良辨是華嚴學專家，也是聖武天皇的親

譯註 2：《華嚴經》、《梵網
經》翻譯「Vairocana」皆使
用盧舍那佛，大日如來則
多指密教《大日經》等所說
「Mahavairocana」。本書作
者在此不特別區分大日如來
與盧舍那佛神格，為閱讀方
便，譯文盡量使用盧舍那佛。

密顧問。聖武天皇企圖在奈良平原建立足以媲美中國宏偉京城的中央政府，良辨有襄贊之功，協助規劃大佛工程，成為天皇計畫不可或缺的部分。

世俗的意涵

盧舍那的信仰者包括皇室與平民。統治者尋求他們的權威獲得神力加持，老百姓則祈求全能的神祇保護他們免於塵世的痛苦，滿足他們的願望。武則天為政敵所苦時，於 672 年下令在她的都城洛陽附近的龍門石窟奉先寺洞，開鑿了一尊巨大的盧舍那佛像（圖 68）。[13] 奉先寺佛像與日本東大寺的大佛一樣，透過龐大的身形（高度超過 17 公尺）傳達佛法的浩瀚，同時臺座上的蓮花瓣都刻了小佛像，類似東大寺大佛的小佛像。（圖 68a；圖 71）

武則天統治時代的紀錄與遺跡有點不確定，但是 687 年武氏在洛陽宮城內的寺院，開始大動土木興建「萬象神宮」，規模龐大，包括供奉大日如來夾紵乾漆像的「五級天堂」、用來祭孔與祭祖的大殿，以及安置天文鐘（巨大計時器）的廳堂。[14]693 年，武則天宣稱自己是轉輪聖王（cakravartin）——金輪聖神皇帝，也是彌勒下生，但是這樣的志得意滿並不長久。695 年一場無名大火肆虐，燒毀大佛（不再重建）。保守派批評武氏奢華浪費，她的國力也迅速衰退，所有建築的痕跡最終完全消失（譯註 3）。我們很難評估當時在奈良能知道多少武則天驚人的舉動，但是也同樣難以避免將兩地做比較。

日本第四十五代天皇聖武（701–756），利用盧舍那佛崇拜來鞏固由半獨立地方勢力組合而成的鬆散中央聯盟，作法是透過一地一寺院，也就是國分寺與國分尼寺的系統，總部分別是東大寺與法華寺。[15] 743 年他啟動這項計畫，下詔書表明將動用他的權力與財富，興建一尊龐大的金銅盧舍那佛，並且弘揚佛法於他的國度。事實上，聖武天皇把自己等同於權力至高無上的佛教君王——讓人聯想到武則天，他的領土是透過佛法來擴張和維繫。[16] 如果盧舍那佛可以是所有神祇的父祖，掌控天下人的心靈與物質需求，那麼聖武天皇便可以位於統治系統的頂端，控制所有的地方與中央政府官員。東大寺及其龐大的規模象徵了國家與佛國的連結。大佛像的兩側脇侍密教菩薩坐像：如意輪觀音（Cintāmaṇi-cakra Avalokiteśvara）與虛空藏菩薩（Ākāśagarbha），象徵祂們協助傳播盧舍那的法力於世間，而菩薩在俗世的對應就是朝廷大臣。

東大寺收藏一幅畫，描繪聖武與協助他的僧人，題名為「四聖御影」（圖 69），在他們頭部上方，色紙上書寫著他們都是佛菩薩的化身。[17]

譯註 3：參見杜佑（序 766，77），《通典》，卷 44，頁 16，（臺北，商務影印文淵閣四庫全書，冊 603）。

圖 69 ｜四聖御影，（聖武天皇、良辨、行基、菩提僊那），1377 年摹本，原作 1256 年，掛軸，絹本彩繪，高 195.5 公分。東大寺，重要文化財。

1256 年，為了聖武逝世五百週年的特別紀念法會，首度製作這幅畫（譯註 4）；書中重現的版本是 1377 年的複製品。動用全國資源建造大佛的聖武天皇，在畫中穿著正式的皇袍，比例上比其他人物大了三分之一。在他左邊平行而坐的是菩提僊那（760 年卒），他是來自南印度的僧人，主持了大佛開眼供養儀式，他的出席連結了教義的印度根源。右下方為行基，他是眾人仰慕的聖僧，負責勸募大佛經費，在許多方面都是重源的典範（頁 51–52）。左下方是良辨，他是華嚴教義的專家，提供東大寺計畫的思想基礎。

譯註 4：原文為 1255 年製作此圖像，但在第十章《作善集》166 行解說則稱 1256 年，《奈良六大寺大観——東大寺三》，說法同，故修訂之。

圖 70 | 現今奈良大佛所殘存古佛像部分（灰色）
示意圖。

　　沒有一部經典可以面面俱到闡釋奈良與洛陽的盧舍那佛像。不過，
與《華嚴經》密切相關的《梵網經》，有一段文字，具有大乘佛經典型
的華麗文采，經常引用來解說東大寺大佛的淵源：[18]

> 我……成等正覺，號為盧舍那，住蓮花臺藏世界海。其臺周遍有千葉，
> 一葉一世界為千世界。我化為千釋迦，據千世界。後就一葉世界，
> 復有百億須彌山，百億日月，百億四天下，百億南閻浮提，百億菩
> 薩釋迦坐百億菩提樹下。……千花上佛是吾化身，千百億釋迦是千釋
> 迦化身。吾已為本原，名為盧舍那佛。……（譯註 5）

　　奈良大佛坐在二十八片蓮瓣的臺座上（圖 70），每一瓣都線刻了
一模一樣的佛世界。儘管經過 1180 年與 1567 年的大火，損壞嚴重，
仍殘留足夠的蓮瓣碎片，得以重建圖案原貌（圖 71）。[19] 每片蓮瓣的上
部線刻為釋迦牟尼佛坐像，手做說法印，兩側有二十二尊供養菩薩。
佛的胸前有卍字，手上有法輪。從佛頭頂髻（uṣṇīṣa）散發出許多雲
狀的氣，其上坐著許多小佛。構圖的中間是一段一段的橫帶，代表色界
（rūpadhātu）與欲界（kāmadhātu）的不同階層；大部分的橫帶上刻
有小佛像和小寺廟。最下層描繪七座須彌山；須彌山是已知世界的中
心，每一幅線圖像地圖一般呈現出山腳下的兩個大洲與幾個國家。[20] 構
圖外緣的山形代表鐵圍山，從海中浮出來，是須彌山外圍海上的山脈。
這是佛教知識體系中最古老、最完整，也是最優美的視覺表現之一。

　　佛教藝術家歷經幾世紀構思出其他象徵來呈現偉大的創造力量。

譯註 5：鳩摩羅什譯，《梵
網經》，大正藏，冊 24，頁
997。此經共二卷，卷首介紹
盧舍那佛蓮華藏世界。一般
認為此經是在中國所撰。

第四章 東大寺大佛　　127

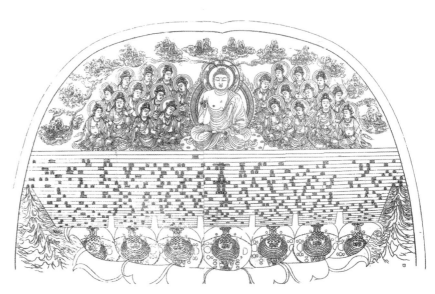

圖 71｜奈良大佛臺座蓮瓣上線刻佛教宇宙，線描圖，穗積和夫繪，修改自香取忠彥、
穗積和夫著作《奈良の大佛——世界最大の鑄造仏》，東京：草思社出版，2010 年。

中古時期印度藝術家創造出一種如來形象，既著僧袍又披掛象徵皇權
的珠寶（圖 66）。[21] 在藝術家的描繪下，盧舍那（大日）呈現各種姿態，
其中常見的是雙手作「智拳印」：左手握拳，伸出食指，以右手拳握之，
兩食指相抵（圖 58，左圖）。[22]

重源完全清楚大日如來的奧祕象徵意涵，從他在大佛像兩側的配
置顯示可知（參見頁 39 圖表）。[23] 他在東側安置了胎藏界曼荼羅，象
徵攝持、含藏、絕對與不可思議；西側為金剛界曼荼羅，象徵活躍、
創造性與濟化眾生（圖 4、5）。重源的兩界曼荼羅形式為何已不可知，
因為十八世紀重建大佛殿時，並沒有複製曼荼羅。然而，在十六世紀
的《東大寺大佛緣起》中留有紀錄。[24] 同樣的曼荼羅早就存在東大寺，
空海把它們懸掛在真言院（現：空海寺）。810 年，東大寺成為密教基
地時，空海在大佛殿北面建立真言院做為末寺。重源把兩界曼荼羅帶
入大佛殿，擴大了寺院核心圖像的重要象徵意義，也象徵了大佛殿是
國家佛教的拱心石。

重現大佛原貌

儘管八世紀的佛像僅餘些許殘骸，我們可以參考其他圖像想像其
原貌；不過純然是假設，而且是最籠統的說法。

蟹滿寺坐佛

也許最有意義的比較對象是現今供奉在蟹滿寺威嚴的銅佛像（圖

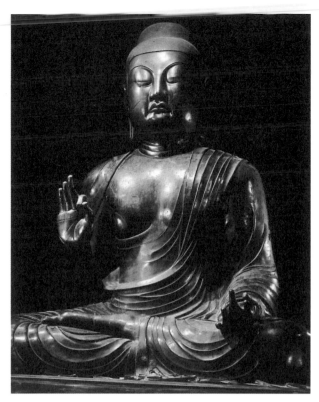

圖 72 ｜坐佛，約 742 年，鑄銅，原鎏金，高 2.57 公尺。蟹滿寺，
京都府，國寶。

72）；蟹滿寺是座小寺廟，位於京都東南方的鄉間，靠近木津川。這尊
銅像是現存奈良時期三件巨大銅像中最晚製作的，暫時推定為釋迦牟
尼佛。[25] 遺憾的是此像早期歷史沒有留下紀錄，相關證據也是一團亂
線，不過杉山二郎詳盡研究後，認為此像可能是為東大寺的分寺建造，
年代大約是 742 年。[26] 這地點離聖武天皇短暫遷都的恭仁京（741–743）
不遠，附近還有些古寺院。杉山認為此佛像法相莊嚴，很可能是為了
國分寺系統而造像。國分寺就是聖武天皇與高僧良辨策劃的國家佛教
體系。

　　此像多處損毀，原來覆蓋在頭顱上醒目的右旋螺髮消失殆盡。鎏
金的光輝也消磨大半。頭光與蓮花臺座都不見了；而且想也知道，原
來安放此像的建築早已被規模較小的寺院取代。佛像表面似乎也有火
焚痕跡，然而依舊保留了震撼人心的美感。蟹滿寺大佛的造型莊嚴、
尊貴，甚至是威風凜凜，反映出六、七世紀中國佛教鼎盛時期的佛像
風格。

　　蟹滿寺大佛的構思是根據所謂的「丈六像」概念。不論是小乘或
大乘經典都認定歷史上的釋迦牟尼佛身高丈六，是一般人的兩倍高。[27]
這成為大部分佛像高度的標準，五世紀的中國文獻記載了最古老的例

圖73｜奈良大佛臺座蓮瓣上線刻佛教宇宙。

證。[28] 直到今日，東亞各地的重要佛像仍然沿用丈六的基本尺寸，不過
實際製作時，鮮少做到分毫不差。重源深知此基本尺寸。根據《作善
集》，他參與規劃超過四十五尊丈六像，但唯一保存下來的是淨土寺的
巨大阿彌陀立像（圖113），第七章將討論。蟹滿寺佛像因為是坐姿，
所以是半丈六像，高約 2.57 公尺。

東大寺大佛蓮座上的圖像

　　原始大佛蓮座上的蓮瓣，線刻有小坐佛（圖73），就是臨摹原始
大佛的樣貌。[29] 二十八瓣構成的蓮座有部分奇蹟般逃過 1180 年與 1567
年的大火劫難，儘管有些裂縫和破損，依舊嵌入重建的佛像臺座。姑
且不論二維與三維圖像的差異，東大寺線刻小坐佛與蟹滿寺大坐佛的
相似處是：寬肩、束腰，以及披於胸前與臂膀的袈裟樣式。如此精緻
的構圖必定出自繪畫大師的設計，而且很可能是在 756 到 757 年之間刻
畫上去的（介於大佛初步鑄造工程完成，到最後打磨與鎏金收工之間）。

　　不過，線刻小佛與蟹滿寺大佛有一顯著差異。小佛像的頭是完美
的圓形，與身軀的比例正常，而蟹滿寺銅佛的頭部呈方形，並且放大
很多，以彌補它與觀看者的距離。這種技法稱為「變形」：扭曲圖像，
因此從特定角度看過去是正常的比例。蟹滿寺的大佛原來是放在佛堂，
只能從地平面的高度近距離觀看，這樣的視角會讓正常大小的頭部看
起來太小。類似的變形也見於東大寺南大門的超大金剛力士（圖102、
103），以及鎌倉大佛等等。[30]

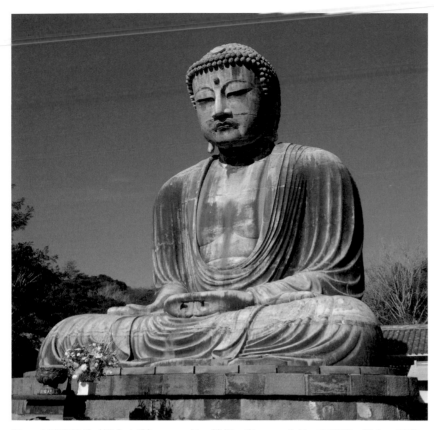

圖 74｜阿彌陀佛（鎌倉大佛），1256 年，鑄銅，高 12.39 公尺。高德院，鎌倉，國寶。
雷玉華攝影。

鎌倉大佛

　　鎌倉高德院的巨大銅佛（圖 74）完成於 1252–1256 年，距離重源
年代晚了半個世紀。[31] 為了提昇關東的市鎮鎌倉成為政治勢力核心，製
作了這座高達十三公尺的大佛，略小於原始奈良大佛的尺寸，並且將盧
舍那佛改為日漸風行的阿彌陀佛。雙肩覆蓋著衣袍，柔和的衣褶反映了
充斥於當時佛教雕刻的世俗寫實主義。這與八世紀奈良大佛講究幾何
對稱且頗為抽象的衣褶成強烈對比。重源修復後，大佛的衣褶必定多少
保持了原貌（原始大佛的身軀和下部逃過了 1180 年大火）。衣袍也掩蓋
了鎌倉大佛的身體，看不見早期佛像的窄腰身以及元氣飽滿的胸腹。
因此，從風格上來看，恐怕很難從鎌倉大佛追想奈良古佛的樣貌，儘
管明顯超大尺寸的頭部毫無疑問類似奈良大佛。目前鎌倉大佛不合宜
地座落在戶外，原來的大佛殿毀於十五世紀末期的一場地震與洪水。

鑄造巨大銅像

　　如果是深奧的教義與縝密的政治算計讓東大寺大佛得以誕生，賦

與它實質存在的是天然原料：石頭、銅、鉛、汞、泥土、木頭與黃金。四世紀後，重源使用的是同樣的材料。

1950 年代，一群日本冶金學者根據現存大佛的取樣分析、古代文獻，和自身的技術經驗，推論出大佛是如何鑄造的大致細節。[32] 他們的說明有許多屬於臆測，不過仍有足夠實據解釋了這項工程的複雜技術與浩大規模，也讓我們了解重源與其匠師在修復過程中面對的難題（圖75）。雖然八世紀匠師僅能運用農業社會（工業化之前）的材料與技術，他們的作品是如此繁複精緻，讓重源的匠師得絞盡腦汁才能複製。

根據古代紀錄，名為國中連公麻呂的百濟裔雕刻大師（活躍於745–774）負責監造這尊大佛，他的生平事蹟廣為人知。[33] 首先，他提供草稿及佛像模型，以此指導工匠團隊，組合出精細且完整尺寸的佛像內部木結構。現今的鎌倉與東大寺大佛，內部木結構仍然保持原狀。天平年間（710–794）的文獻，敘述此木結構包覆木條與竹片，直到看起來很像個籃子，再用繩子加以捆綁。接著，匠師塗上一層一層泥，起初用粗泥，之後越來越精細，匠師藉此細細琢磨，形塑頭、手和衣褶的細節。這層泥塑可能厚達 110–120 公分，慢慢硬化，成為鑄銅過程中的內壁（內模）。根據八世紀的文獻，此全形的泥塑費時四百二十六天才完工。

天平年間的工匠接著製作外壁（外模）。從底部開始，圍著蓮花座工作，將泥塑敷上一層一層薄紙，再塗抹細灰泥。接下來加上一層層剁碎的米糠、稻草和泥土，厚達 30 公分或以上，形成一大塊一大塊方形土板，再圈以鐵條強化。等到板塊硬化，工匠先編號，再一一移除，讓它們可以徹底乾燥。

此時工匠將模型表面的泥層刮掉約 3 公分，這是鑄銅的預定厚度。然後在內壁上面貼滿小銅片（每一片約 3 公分厚、12 公分見方），這樣鑄銅的過程中可以保持內模與外模分離。根據古文獻，奈良大佛第一次製作時，使用了三千三百九十片銅塊。[34] 之後，工匠將編號的方形板塊（外模）一一安置在小銅片上。

外模方板就位後，外圍再堆土丘形成「堤防」，確保融化的銅液澆入內外壁之間時，能穩固不坍塌。之後在圍繞塑像的土丘頂端，以磚塊和灰泥建造數個小熔爐。為了熔解銅與錫，鼓風爐將木炭燃燒至炙熱溫度，熔化的合金澆灌入內外壁之間的空隙，操作過程很危險，很容易溢出，造成意外。

底部澆注完成後，工匠開始往上製作更高一層的外壁模板。因此外圍的土丘也要加高，重新安置熔爐，再次澆注合金銅液。天平年代的奈良大佛，這套程序重複了八次，而鎌倉大佛則是六或七次。佛像

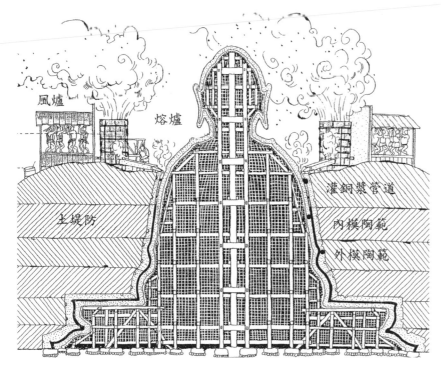

風爐　熔爐

土堤防

灌銅漿管道
內模陶範
外模陶範

圖 75 ｜奈良大佛鑄造過程推測示意圖，穗積和夫繪，修改自香取忠彥、穗積和夫著作
《奈良の大佛——世界最大の鑄造仏》，東京：草思社出版，2010 年。

的鑄造分階段逐漸完成，過程中，佛像漸漸埋入人工堆疊的大土丘中。
等到佛像完成時，工人挖掉土丘，移除做為模型外壁的板塊，露出銅
鑄的表面。然後工人搭建木造鷹架，才能爬到上半身，加上手臂與手
掌。模子有些地方接得不理想，造成裂痕與縫隙，或者是逸出的氣體
在銅面上留下凹洞。工人用銅液填補缺口，修飾瑕疵，再用礪石打磨
拋光表面。

　　工程最後一道步驟，是要達成「佛身放金光」，奉行「三十二大
人相」的教義規定。這是很重要的美學特徵，但很可惜，現存所有巨
大佛像的鎏金都已消磨殆盡。工匠大概是採用現今名為「水銀鎏金法」
（wash-gilding）技術，也就是先在銅像表面塗上醋酸（當時是用發酵
的梅汁），幫助黃金附著於銅表面。之後再塗抹黃金溶入水銀製成的汞
劑（比例是一比五）。再將銅像表面加溫至攝氏三十五度，讓水銀揮發
掉。過程中，工人必定是暴露於有毒的水銀蒸氣中，但是文獻中找不
到相關紀錄。殘留的一層薄金看起來像銀色，因此表面再度用火炬加
熱，並且以金屬或瑪瑙製成的工具來打磨，恢復黃金真正的顏色。部
分表面無法使用上述方法，工人應該是直接在水銀表層上貼金箔。

　　752 年大佛落成，舉行盛大的開光法會，未來的世紀也將行禮如儀。
然而，保守的朝臣對皇室假慈悲之名肆意揮霍深感不安。結果不過幾

十年，在桓武天皇（781–806 在位）支持下，國都移往離奈良（也離開奈良有權有勢的寺院）不遠的北方，784 年先到長岡，789 年再遷往附近地點，並定名為平安京（現在的京都）。接下來幾年，佛教團體與皇室的緊密連結日趨疏遠，而佛教本身也將經歷巨大變革。此後奈良城被稱為南都，規模縮小，繁華落盡。

雖然大佛仍然是國家政體信仰佛教的永恆象徵，大銅佛本身卻逃不過劫難。早在 803 年，佛像的背面及左臂出現裂縫，身軀開始慢慢傾斜；因此 824 年，在佛像背後堆起 10 公尺高、30 公尺寬的土丘，提高佛像的穩定性，卻堵塞了大殿內部空間（圖 76）。[35] 破壞美觀的土堆一直保留到 1190 年，重源才終於想辦法移除。855 年的地震導致佛頭掉落，很快就重裝回去，但最嚴重的損害發生在 1180 年臘月，源平合戰之際，奈良重要寺院包括東大寺慘遭大火（譯註 6）。

修復大佛

在大佛殿慘遭祝融而坍塌時，我們可以想像燃燒的木材與沈重的泥磚如下雨般墜落大佛身上。頭及手臂都斷了，表面斑剝，鎏金消失。公家大臣九條兼實的日記中，描述了他聽聞破壞時的反應：

> 興福寺、東大寺已下，堂宇房舍，拂地燒失。……為世為民，佛法王法，滅盡了歟。凡非言語之所及，非筆端之可記。余聞此事，心神如屠。……[36]

兩天後他又寫下：

> 南京（奈良）諸寺燒失事，悲嘆之至，取喻無物。……東大寺者，我朝第一之伽藍，異域無類之精舍也。……[37]

莫大的悲傷與哀嘆，悲無數民眾喪生，哀國家聖殿被毀。據說重源在 1181 年二月，曾親臨焚毀的大佛殿，目睹慘狀而流淚。佛頭掉落在佛像後方，「攤平如一團封泥」；斷裂的銅臂倒在一堆黑色的灰燼中（譯註 7）。[38] 震驚之餘，他發願協助恢復這理應不朽的偉大工程。同一個月內，造成奈良寺院這場災難的平清盛重病垂危，朝廷公卿開始討論修復東大寺。

看起來是三位關鍵人物主導了修復工程。[39] 後白河法皇（退位出家的天皇）主張，東大寺及大佛是他努力確立皇室權威的核心，如同數百年前聖武天皇的計畫。當時最有權勢的公卿九條兼實，決定向「知識」（熱心佛事的善知識）發起募款，以成就大業。朝中的貴族藤原行隆（1130–1187）受命為「造東大寺長官」，負責實際工程，領導一批部

譯註 6：源平合戰，又稱源平之亂，史稱「治承‧壽永之亂」，指日本平安時代末期，1180 年至 1185 年的六年間，源氏和平氏兩大武士家族互相爭奪權力的一系列戰爭。奈良重要寺院，慘遭平氏軍隊爭討焚燒，史稱「南都燒討」。參見頁 18。

譯註 7：原文：「二月下旬，參詣彼寺，拜見燒失之跡。烏瑟之首落而在於後，定慧之手折而橫於前。灰爐積而如火山，餘煙揚而似黑雲。目暗心消，愁淚難抑。」，〈東大寺造立供養記〉，《俊乘房重源史料集成》，no. 17，頁 30–31。

圖 76｜824 年，奈良大佛背後土堆推測示意圖，穗積和夫繪，修改自香取忠彥、穗積和夫著作《奈良の大佛——世界最大の鑄造仏》，東京：草思社出版，2010 年。

屬供其指揮。這三人的傳記請參考本書附錄二。1181 年三月，行隆奉院令，帶領十位京都的金工前往奈良調查受損的大佛，結果卻宣布他們的技術無法承擔修復任務。[40] 後白河法皇在長篇詔書中，指定重源上人為大勸進。[41]

重源為何雀屏中選擔任關鍵角色，並不全然清楚。[42] 有些文獻宣稱此勸進職最初是邀請法然上人，但他辭退並推薦重源。這種說法並非不可信。[43] 法然在朝廷中有許多重要信徒。1177 年，他曾在後白河法皇面前講述《往生要集》，同時九條兼實自稱是他的虔誠追隨者。不過，重源有參與醍醐寺及高野山建築工程的經驗，而不曾聽說法然涉及寺院興建或募款事宜，有可能上述主張不過是法然追隨者為提高他的地位而杜撰的另一個例子。總之，據說重源在 1181 年四月曾造訪行隆京都宅邸，毛遂自薦。八月時，重源大勸進的任命已經明朗，很可能後白河法皇曾經親自召見他面談。

後白河法皇以其不滿三歲的孫子安德天皇（1178–1185）名義下御旨，宣稱盧舍那大佛歷代保護皇室、朝廷和國家，它的毀損在中國或日本都是空前的災難。四百多年來，盧舍那大佛「光明超於滿月」，「棟甍插於半天」（譯註 8）。

後白河法皇肩負起重建之責，要求匯集技術工匠，並且從各地方送來木材與銅料，有錢、有能、有力氣的人都提供協助。從社會最高層的皇族、貴族與武士，到平民百姓，全都要一天三次向著盧舍那佛像祈福。詔書陳述，聖武天皇向神道及法界祈求，已經成就廣大福報。這篇詔書甚至引用了聖武天皇原始詔書的一些文字（譯註 9）。詔書也敦促詳細研究古代典範之後，修復古代聖蹟原貌，符合原始精神。接著，以令人驚訝的主觀口吻說：「啊！多麼幸運，重建工程託付給這位大勸進（重源），他能轉惡為善，將佛法的功德傳遍天下，不分高低皆

譯註 8：《東大寺續要錄》記錄了詔書形容東大寺的原文：「棟甍插于半天，光明超于滿月。諮之和漢，敢無比方。」轉引自，《奈良六大寺大觀——東大寺三》，史料一，頁 125。

譯註 9：《東大寺續要錄》所記詔書原文：「上自王侯相將，下及興僮草隸。每日三拜盧舍那佛像，各當存念，手自造盧舍那佛像也。昔聖武天皇志存兼濟，誠切利生。內祈神道，外勸法界。降絲綸之命，遂廣大之善。」，《奈良六大寺大觀——東大寺三》，史料一，頁 125。聖武天皇始造東大寺大佛，詔書中相似的文字：「諸知識者，發至誠心，令人招福。宜每日三拜盧舍那佛，自當存念，各造盧舍那佛像。」參見《東大寺要錄》卷二，《奈良六大寺大觀——東大寺二》，史料二，頁 95。

受惠。」詔書結語重申聖武天皇原詔書的告誡：這項工程不得「侵擾百姓」的日常生活。

1182 年十月，盧舍那佛銅像的修復工程象徵性開工，但僅止於象徵性。日本的工匠鑄造了三個巨大螺髮，預定將來佛像完成後，焊接上去。[44] 行隆特地從京都南下參與此重要時刻，我們應當留意，匠師開工前，戒師會先為他們授戒。事實上，整個工程進行時，伴隨著相關的清淨儀式，以強化佛法超越的宗旨。

重源聽說有中國的冶金師在九州，於是特別邀請陳和卿、陳佛壽兄弟，以及另外五位來自中國宋朝的夥伴到奈良督導鑄銅工作。不久又聘用日本鑄物師草部是助與十四位同行，在中國匠師手下工作。1183 年初開工，歷經十八個月，兩組人馬日以繼夜，重建頭部和手臂，同時修復表面傷痕。

為了指導斷落部位的修復，慣例由一位雕刻大師預作小型泥塑模型以為參考。九條兼實的日記甚至記載為此特別募款。[45] 然而奇怪的是，我們不知是否真的製作了模型。學者推論，應該是選中了慶派的一位傑出佛師擔此任務，但缺乏證據。[46]

總之，1183 年二月，鑄師開始右手的鑄造安裝工程，在佛像背後的土丘上設立了三具大熔爐。後白河法皇捐獻銀香爐，加入合金中；京都市民也送來一車車的金屬物品，包括水瓶、鏡子和金銀飾品。九條兼實親臨現場督察東大寺與興福寺的修復工程。[47] 四月，匠師開始修復頭部。九條兼實與兒子良通捐獻一顆舍利，納入臉部，可能是白毫的位置。他們的願文為國家與藤原氏祈福，歌頌已故高倉天皇的德行（1168–1180 在位，受平清盛所迫而退位），並讚許重源代表本朝（日本）與陳和卿代表宋朝（中國）共同進行修復工作。[48] 次年初，大佛左手安裝完工。

根據紀錄，全部工程總共耗費：熟銅五萬公斤左右（只有八世紀時鑄造全像的十分之一用量）、兩千五百公斤的錫或鉛錫合金，以及將近一萬一千公斤的木炭。[49] 灌注銅液的工事進行了十四次左右。

修復工程進行的同時，後白河法皇下令在東大寺一百位僧人面前，舉行仁王會：以《仁王護國般若波羅蜜經》為中心的法會。重源則在聖武天皇與光明皇后的古墳前（位於奈良城邊緣）宣講了四天的《法華經》。這些莊嚴法會的目的在確保修復工作順利完成。儘管舉行了多場法會，還是發生一些波折。其中一次灌漿時，合金的熔漿流到佛像胸前。大佛的焚毀歸咎於平家軍，因此出於象徵意義，從軍隊統帥平重衡那裡拿來物品，加入鑄造佛頭的合金中，結果不能適當熔解，火爐爆開。現場搭建的臨時小屋著火。此外，灌漿時外模的方板移位，導

致接縫無法完全密合。日本工匠與中國工匠意見不合，後者威脅辭職回國，不過最終解決了爭議。

到了 1184 年六月，經過三十九日的實際鑄造，所有程序終於完工。東大寺的別當（首席住持）非常滿意，送給陳和卿一匹馬與上等絹。然而，等到模板移除，看見大佛修復後的面容時，大多數人都認為與原來的尊像相差甚遠。[50]

六、七月時，工匠打磨表面，準備鎏金。當時究竟是使用金箔或金汞合金並不清楚。源賴朝發願供養黃金 3.8 公斤（譯註 10）；遠在東北的藤原秀平領地平泉（今岩手縣南部）盛產黃金，他承諾捐獻十九公斤。[51] 他們希望最終能供養五倍的數量，但後來北方的來源縮減了。實際上究竟有多少黃金送達並不清楚。1185 年舉行大佛開光儀式時，只有臉部上金。

大佛開光供養法會

1184 年下半年，都在籌備大佛修復後的再次落成供養法會，後白河法皇急切期待早日舉行，希望藉此機會重新掌握政治權力。當時與他聯盟的源氏正逐步殲滅他所厭惡的平家勢力，不過還沒有控制全國。在平安京，組成了一個團隊來監督法會的準備細節，人員甚至包括藤原定家（1162–1241），他是著名的詩人，也是九條兼實的密友（譯註 11）。1185 年七月，強烈地震襲擊平安京與本州，但法皇政府不受阻撓。[52] 八月中旬，他下詔改年號為文治，並預定同月二十八日舉行大佛開光供養法會，不理睬兼實的反對。兼實認為時機尚未成熟，因為修復工事仍待完成。重源也要求先將大佛身後有礙觀瞻的泥土堆清除，但被拒絕。[53]

源氏剛剛在日本西部的血腥戰役中擊敗平家，取得勝利，成為新興的重要支持者。1185 年三月，源氏領袖賴朝發函給東大寺住持，表達協助修復東大寺的誠意，「……於今者如舊令遂修復造營，可被奉祈鎮護國家也」。同時捐獻米一萬石，砂金一千兩，絹一千匹。[54] 顯然他企圖代表源氏族成為國家政教的支柱。

後白河法皇期待盛大舉行大佛修復後的開光儀式。[55]1185 年四月，兼實召請重源到他的別莊，轉交給他後白河希望供養在佛像內部的三顆舍利以及願文。[56]（譯註 12）舍利裝在水晶罐內，放入五輪塔形的舍利盒，再用五色錦繡袋包覆好。[57] 重源將此舍利盒帶到醍醐寺，舉行了七天的「寶篋印陀羅尼」儀軌祈福（參見頁 276），德高望重的大和尚勝賢主持。

譯註 10：按文獻記載，源賴朝發願供養砂金一千兩，約等於三十八公斤而非三·八公斤。參見本章註 54，作者稱：「一千兩大約等同三十八公斤或八十三磅黃金，數量可觀。」此說法似較合理。源賴朝供養品尚包括：米一萬石、上絹一千疋（匹）。

譯註 11：藤原定家是鎌倉初期的公家、歌人。在新舊交替之際，努力提振衰退中的貴族文化象徵「和歌」，發展出新古今調。

譯註 12：按四月二十七日九條原文：「東大寺勸進聖人來，余奉渡可奉籠大佛之舍利三粒、奉納五色五輪塔、相具願文，其上入錦袋，是又五色也。」

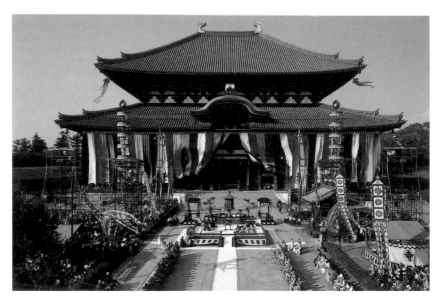

圖 77 ｜ 大佛開眼 1250 年紀念法會，2002 年 10 月 10 日，東大寺大佛殿。植田英介攝影。

　　後白河法皇的三顆舍利只是一小部分，重源宣稱在大佛像體內共安置了八十顆舍利。[58] 他還放入大乘經典中最具影響力且流傳最廣的《如法經》（《法華經》的別名）與《寶篋印陀羅尼》。八世紀時的東大寺，大佛座底下的空洞中也埋藏了宗教與世俗貴重文物（「金堂鎮壇具」），直到 1907–1908 年才發掘出來。[59] 這些文物包括念珠、水晶罐中的舍利、劍以及皮盒。納藏的作法絕非不尋常。事實上，許多世紀以來，亞洲各地僧團都會將具有法力的物件納藏在佛像內，以增強佛像的精神力量。[60] 重源時代的奈良大佛開光儀式，必定是很靈驗，因為行隆向兼實報告，參拜的信徒宣稱看到佛像放光，並有神蹟出現（詳情不明）。[61]（譯註 13）

　　開光供養法會預定日前五天，揮軍襲擊導致東大寺殘破的平重衡，在一之谷戰役中戰敗被俘，斬首示眾於木津川畔，首級懸掛在鄰近的般若寺大門。般若寺也曾經遭到他的軍隊焚毀。平重衡的遺孀說服重源，將首級送還給她，火化後骨灰葬在高野山。

　　1185 年大佛開光儀式盡可能追隨八世紀首次的供養儀軌，後續的所有儀式也是如此，包括 2002 年，慶祝開光 1250 年法會，依然遵循古法（圖 77）。主持開光的僧人向來是從全國最高階的僧正中選出來。擔任導師的是「大僧都」覺憲，他是藤原通憲五子，也是興福寺別當。東大寺別當（僧正信圓）唱誦佛眼咒。由奈良七大寺推選出一千多位僧人與會，他們坐在臨時搭建的棚子內，位置在原來包圍大佛殿的迴廊上，錦繡布幔包覆著棚子。[62] 為了容納後白河及其隨從的空間，特地在佛像東邊搭建用松枝松葉裝飾的三開間亭閣。佛像後面礙眼的土堆

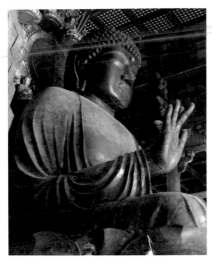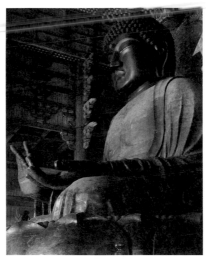

圖 78｜奈良大佛，1704 年，鑄銅，高 15 公尺，東大寺大佛殿，國寶。譯者攝影

圖 78a｜奈良大佛，1704 年，鑄銅，高 15 公尺，東大寺大佛殿，國寶。

也用松枝覆蓋遮醜。從火場中搶救下來的供桌，放置在佛像前。在著名的八世紀銅燈之前，搭建了伎樂舞蹈表演的舞台。銅燈與南大門之間排滿高階僧職人員的座位。

開光儀式的前一晚，後白河與八條院來到東大寺，夜宿東南院（見《作善集》，行 24）。法皇擔任「取筆開眼師」，從東大寺收藏寶物的「正倉院」，拿到了八世紀開光儀式中印度僧人菩提僊那用來為大佛畫眼的超大毛筆與舶來硯台。另外借用的還有繫在筆上的「綱」：絲線編成的長繩，讓參加法會的七百位供養人共執，與佛「結緣」。正倉院提供了一片古老的棉布旗幡掛在佛的一側，另一側則是新製的旗幡。

八月二十八日法會當天，黎明的天空多雲。鐘聲響起宣告儀式開始，眾人灑花瓣供養，法皇與八條院身著樸素僧袍前導進場，跟隨在後的是穿著華麗衣袍的達官，兩旁則是配戴武器的寺院警衛、樂師、梵文誦師與高僧。朝臣中值得注意的是行隆，他是負責修復工程的朝廷官員。兼實不滿意這個時間點，選擇不參加，但仍捐獻供品及僧服。

典禮開始，接著，五十八歲的後白河法皇在三位隨從及東大寺別當陪同下，爬上佛像前新搭建的鷹架，用古代的筆墨為佛像眼睛開光。毛筆的另一端綁著古代傳下來的絲繩，長約 198 公尺，讓參與法會的人共同執繩，有些人甚至在繩子上綁上自己的念珠、腰帶與髮飾。這條長繩迄今還保存在正倉院。[63]

法皇從鷹架下來，回到為他特別準備的亭閣中就座。於是執事僧人開始持真言咒語，與觀禮者共同祈福。頭頂上空雲層聚集，在古老

樂器的伴奏下，一群舞者表演古代伎樂的繁複舞步。接著，一千位奈良僧人排隊繞佛禮拜，然而大約兩點鐘時，瞬間暴雨傾盆而下。主其事的僧人試圖繼續禮拜，他寺的僧人卻找地方避雨。朝臣們像落雞湯般，倉皇逃進自己的轎子或車具之中。整個儀式在午後不久就結束了。第二天後白河與八條院各自返回京都。

兼實根據與會友人的敘述，連續三天在日記中評論這次法會，語氣中可少不了幸災樂禍。[64] 他寫道，他對法會心存疑慮，而暴雨讓法會儀式縮短一半，招來了埋怨；還有大佛辜負了向祂祈福的信徒。他甚至對後白河法皇親自執筆開光感到不安；在天平年間的儀式中，是由印度僧人菩提僊那主其事。這一次行隆原本安排一位佛（畫）師開光，結果卻由法皇親自執行，這是沒有先例的。兼實是固守舊章的人。

兼實的一位友人觀察到，大佛的圓臉比不上古代原貌，而且只有臉部鎏金，其餘部位都沒有光采。不過，四年後，兼實親眼目睹大佛時，卻讚美佛的面容。[65]（譯註 14）另外一位目睹者告訴兼實，在大雨傾盆的混亂中，低層民眾與貴族混在一起；還有「雜人」將腰刀投上舞台（和平的表態？），而重源的弟子將它們撿拾起來。這裡我們要指出，兼實看不起下層民眾，稱之為「雜人」（譯註 15）。他們出現在圍場內，也許是反映出重源主持的法事逐漸走向平民百姓。在八世紀的開光法會，庶民得待在南大門外，不能靠近大佛殿周圍。兼實總結道，開光儀式一片混亂，對在場貴族以及他稱為「遺屬」的觀禮者頗為失禮。東大寺大佛修復工程的目的之一，是撫慰那些在內戰中喪命的亡魂及其家屬。

由重源主導的東大寺工程完工後，大體上維持了三百年，直到1567 年，大佛及大佛殿再度毀於內戰。修復工作等待許久又多次延宕，在 1692 年，大佛重新以現今的樣貌開光落慶，比原來的大佛矮了一公尺，不過保留了之前佛像的碎片（圖 70）。這次的重建工程由僧人公慶（1648-1705）負責，他刻意效法重源的行事（圖 55）。[66]

有點難看，也沒有鎏金，這座十七世紀的大佛，無法重現消失的原貌（圖 78）。臉部與雙手的形塑都過於簡化，表情平板。只有頭部打磨修飾過。粗糙的身軀表面還留下鑄造的瑕疵，僧袍衣褶不規整，破壞了通常都會達到的韻律美感。不過，即使現況如此，巨大的佛像高聳在幽暗的木構大殿中，仍然足以讓人緬懷其原始面貌，並且思索催生此創作的深奧教義。

譯註 14：原文：「佛面分明如畫，相毫神妙，異兼日之風聞。」

譯註 15：《玉葉》，文治五年（1189）八月三十日。原文：「善ノ綱トテ系數丈侯き，諸人結付念殊（珠？），若懸紳鬘等。雜人以腰刀投入舞台上，上人弟子等出來，取集之侯き。凡事儀式非公事，又非無緣事，上下作法只如交菓子歟。」

第五章 —— 大佛殿

1180 年大火後，重源受命為大勸進，負責為重建東大寺尋求公眾支持。他很快成為整個計畫的核心人物，必須克服艱鉅的挑戰。雖然我們只能推測他成功的原因，例如外交手腕、堅毅的個性，以及人脈等，但有一點毫無懷疑，他贏得名望與威信的重要助力是他自稱中國通。在重源的年代，文化與宗教界的菁英再度相信中國大陸是主要的學習對象。重源宣稱「入唐三度」，如果他是否真的到過中國仍有質疑，他的回憶錄《作善集》的確充斥著他對中國事物的認識。他所監造的建築明顯可見中國的營造工法，而且眾所周知他聘用許多中國匠師。再者，接下來幾章會顯示，中國的藝術形式與宗教習慣也反映在重源周圍人士所創作的雕刻、繪畫和法器上。

最初的東大寺大佛殿是史上最龐大的木構建築之一（圖 79–81）。[1] 在重源指導下，大佛殿的重建展現了日本前所未見的奇特樣式。今日學者通常稱之為「大佛樣」，歷史上則稱為「天竺樣」，即印度模式，但其實此建築樣式與名實不符的名稱都來自中國南方，跟印度沒有關係。[2] 遺憾的是，重源重建的大佛殿已經全燬於 1567 年的大火，因此要略知其原貌，我們必須從附近的南大門（圖 82）下手。儘管規模僅有大佛殿的一半，南大門是遵循相同建築原則，四年後興建的。[3]

八世紀

十二世紀

今日

圖 79｜大佛殿剖面圖

圖 80｜大佛殿歷代規模比較圖：實線，8
世紀；虛線，12 世紀；灰色塊，今日。穗
積和夫繪，修改自香取忠彥、穗積和夫著
作《奈良の大佛──世界最大の鑄造佛》，
東京：草思社，2010 年。

「印度模式」結構

　　「天竺樣」的特色，在南大門中表現得最淋漓盡致的就是斗拱。
斗拱的功能是將屋頂重量傳導到建築周邊的立柱上。一層厚重的瓦片
屋頂覆蓋著整個南大門，下面還有一層半截屋頂（即夾層屋頂，日本稱
為「腰屋根」）。支撐雙層屋頂的斗拱，透過榫卯結構插入立柱；一共
有六層「拱」上下排列，每一層都比下面一層向外突出，呈階梯狀。
拱與拱之間安放了「斗」（方形木塊）來承接重量（圖 83）。

　　這種排列方式與傳統「和樣」（日式）建築中的斗拱型態截然不
同。[4]「和樣」其實也是外來的，採自中國與朝鮮的建築規範，在佛教
初次傳入日本時一併輸入，但是長久以來的運用已經完全吸納為當地
建築慣例，因此被視為本土樣式。和樣建築的斗拱並沒有插入，而是
放置在柱子上，形成樹枝般的結構，將屋頂重量傳導到柱子上。[5]為了
便於瞭解，我選用京都海住山寺五重塔的局部圖來說明（圖 84）。五
重塔是重源非常親近的同僚貞慶（1155–1213）所監造，年代在南大門
興建後不久。[6]這兩位高僧經常合作，但是貞慶可能較為保守，選擇傳
統的建築形式，不像他的朋友重源引薦了非正統的「天竺樣」。

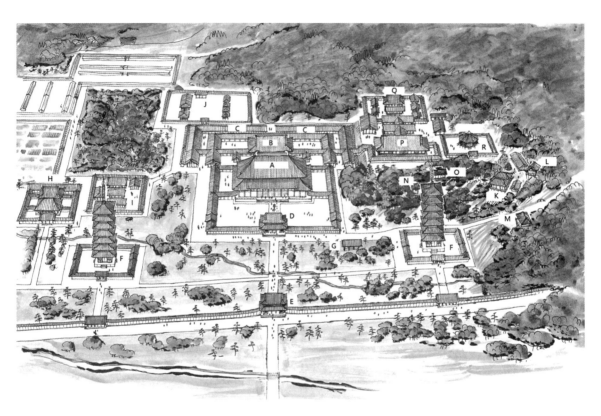

圖 81｜八世紀東大寺：A 大佛殿，B 講堂，C 僧坊，D 中門，E 南大門，F 東西塔，G 八幡神社，
H 戒壇院，I 下寺務所，J 正倉院，K 法華堂，L 二月堂，M 千手堂，N 鐘樓，O 澡堂，P 食堂，
Q 上寺務所，R 阿彌陀院。穗積和夫繪，修改自香取忠彥、穗積和夫著《奈良の大佛——世界
最大の鑄造佛》，東京：草思社，2010 年。特別感謝馬可孛羅出版社提供圖檔。

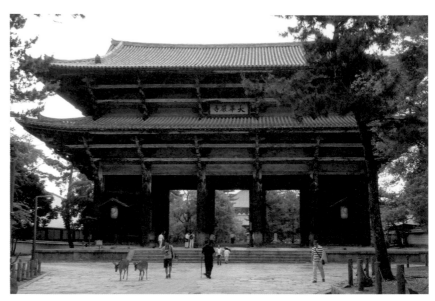

圖 82 │ 南大門，全景，1202 年落成獻納，高 25.46 公尺。東大寺，國寶。

「天竺樣」另一特色是：厚重的橫梁貫穿斗拱延伸出來，通過整個大門的寬度，以增加橫向的穩定性。南大門曾於 963、989 年兩次被颱風吹垮。南大門中央三開間裝設了三扇巨大的板門扉，今已不存，不過承接門軸的門臼還在原處。值得注意的是，門廊並沒有安裝天花板，人們通過大門時仍然可以窺見支撐主屋頂的椽和梁。相比之下，和樣建築會用木造天花板來加以遮掩。

天竺樣的一些特色也見於播磨國（今兵庫縣小野市）淨土寺的淨土堂（圖 85），重源所造別所中唯一保存下來的。[7] 淨土堂造於 1192 年，供奉巨大的阿彌陀三尊像，建築上的「天竺樣」特色包括：六層斗拱直接插入柱子、內部有橫梁穿過斗拱，沒有木造天花板。「天竺樣」的元素也出現在重源於上醍醐寺建造的藏經閣（圖 86），1198 年落成，用來儲存他捐獻的宋版大藏經的大部分。[8] 此建築雖然歷經損壞與後代修建，一直保存到 1939 年，才燬於森林大火。

天竺樣的特色可見於中國東南沿海曾為森林地區的一些建築。[9] 保國寺位於離寧波二十公里的內陸（譯註 1），大殿據說年代可推溯至 1013 年左右，也採用了多層斗拱及橫梁穿過斗拱（圖 87）。[10] 福州市華林寺大殿內部結構（圖 88，可推溯至 984 年），與兵庫縣淨土寺阿彌陀堂頗為相似；蘇州附近的道觀，如玄妙觀的三清殿亦類似，紀年大約是 1016 年。

重源的中國工匠來自這些地區。他也宣稱到訪過這裡的寺院，不過我們並沒有找到與重源所建一模一樣的寺院。因此很可能他的中國

譯註 1：保國寺位於浙江省寧波市江北區，全國重點文物保護單位。目前劃入森林公園區，無宗教活動。

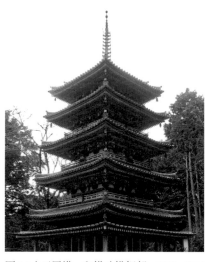

圖 83 ｜南大門斗拱細部，東大寺。

圖 84 ｜五層塔，和樣斗拱細部，1208–1214 年，全高 17.2 公尺。海住山寺，京都，國寶。維基百科 663highland 攝影。

顧問並沒有完全複製家鄉的建築體系，而是因應迫切的建築時程，他們選擇了一些自己熟悉，又可以納入日本本地工法的建築元素。

學者亞歷山大‧索柏（Alexander Soper, 1904–1993）認為大佛殿的建築工法是相當落伍的地方性作法，剛好由重源的中國顧問帶入日本。他舉出，大約 1103 年頒發施行的《營造法式》（譯註 2），是中國官方與宗教建築採用的建造手冊，並沒有紀錄此工法。[11] 中國是否以「天竺樣」一詞來指涉這套工法，尚未定論，（譯註 3）我們也不清楚這個名詞如何及何時成為日本使用的詞彙。重源似乎只用「新樣」來稱呼。[12] 在中國早已確定用「天竺」來翻譯梵文或波斯文中的「*sindhu*」（身毒）；這個詞普遍用來指涉印度，並帶有「外來」或「異國」的意涵。索柏引用古斯塔夫‧艾克（Gustav Ecke, 1896–1971）未出版的理論，認為東大寺的斗拱結構可能是仿效十世紀時豎立於杭州西邊天竺山上的堂皇建築，故得名。[13] 很有道理但無法證實，因為相關建築早已消失。儘管「天竺樣」這個詞的來歷仍不清楚，但是關於這套體系本身，以及源自中國地區性建築的考證，似乎是可信的。

重源的中國夥伴

重源帶了多名中國匠師到奈良，但是誰提供了「天竺樣」的建築技術，我們並不知道。中國匠師中最有來頭的是陳和卿（約活躍於 1182–

譯註 2：《營造法式》，由將作監少監李誡於宋元符三年（1100）編成，1103 年頒發施行，參見潘谷西、何建中，《營造法式解讀》，南京：東南大學出版社，2005。

譯註 3：根據李乾朗，東大寺大佛殿斗拱作法，「大佛樣」，為插肘木，亦即《營造法式》所說的「偷心造」、「丁頭拱」；見《台灣古建築圖解事典》（臺北：遠流，2003），頁 96，212，219。

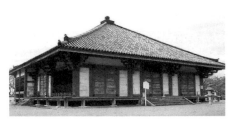

圖 85 ｜淨土堂，1192 年落成，18.8 平方公尺。淨土寺，兵庫縣小野市，國寶

圖 86 ｜藏經閣內部剖面圖，上醍醐寺，京都。

1217），他頻繁出現於歷史記載中，讓我們足以勾勒出他的大略生平與個性，儘管不無矛盾之處。[14] 一方面，他顯然是位聰明絕頂的萬事通，兼具貿易商、包商、木匠、造船商及企業家的身分，以傲慢聞名。另一方面，他似乎是虔誠的佛教徒，自稱是阿育王寺著名的住持轉世（頁 265–266）。

和卿與其弟佛壽（譯註 4），或許還有五位不知名的工匠來到日本找工作。[15] 受挫後他們決定回中國去，在博多港等船時，重源不知從何處得知他們，召喚他們前往奈良。1182 年七月二十三日，陳和卿與重源站在東大寺大佛殘骸前，討論該如何修復。記得吧，十位來自京都的鑄物師曾說，修復工程超過他們的能力。隔年一月，重源高度讚美和卿的鑄造技術。[16]（譯註 5）如前章所述，大佛的頭部與手臂修復完成後，東大寺別當獎賞和卿一匹駿馬和絹十疋。同時他獲得「入道」頭銜（譯註 6），受邀協助修復興福寺的佛像。[17]

1186 年和卿加入重源在周防國徵集巨木的工作，負責宮野庄地區（今山口市內）。由於他徵集木材的高效率，1190 年後白河法皇將伊賀國、播磨國的數個莊園交給他管理。然而，他在伊賀國的工作卻引發爭議，他將資源都轉給東大寺的重源別所，而興福寺與伊勢神宮也要求分享此地收入。

《吾妻鏡》，又稱《東鑑》，是關於鎌倉幕府的史書，有一段趣味十足的記載：1195 年大佛殿落成後，權勢顯赫的源賴朝將軍打算以他攻打奧州（東北地方）獲得的戰利品——甲冑、頭盔、鞍具、三匹駿馬，以及金銀，獎賞這位來自中國宋朝的傑出匠師。[18] 和卿拒絕饋贈，因為他認為賴朝征戰時殘害生命，罪業深重。令人驚訝的是，高傲的將軍認可他的顧忌，最後和卿勉強接受甲冑（他拿來製作釘子）、一具馬

譯註 4：和卿弟名為佛壽，作者誤為佛鑄。參見《續要錄造仏篇》，轉引自岡崎讓治，〈宋人大工陳和卿伝〉，頁 55。

譯註 5：原文為「聖人（重源）云，大佛奉鑄成事，偏以唐之鑄師之意，巧可成就云云。」

譯註 6：入道，本意指出家為僧，後又稱修行禪定進入阿羅漢境界以上。古代日本還用來尊稱入佛門的在家高貴人物，包括皇族或貴族三位以上公卿等。參考世界大百科辭典，http://kotobank.jp/word/ 入道。

圖 87 | 階梯狀斗拱，約 1013 年。大殿內部，保國寺，浙江寧波，中國。

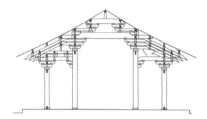

圖 88 | 大殿內部剖面圖，華林寺，福建福州，中國。

鞍，以及絲綢的鞍褥（譯註 7）。顯然，和卿並非總是這麼清高。十年後鳥羽上皇發出詔書，要他停止對伊賀、播磨和周防莊園的不當管理。1216–1221 年，關於陳和卿最後的記載指出，他現身鎌倉，力勸（但沒有成功）第三代源氏將軍實朝，建造赴中國通商的船隻。[19]

　　重源雇用中國石匠與雕刻師，他們存留下來的作品以風格多樣和異國風引人注目。[20] 伊行末（約 1160–1260）與其子行吉是我們確知的；因為 1261 年行吉在奈良城附近山上的般若寺，豎立兩根石柱（笠塔婆）來紀念他的父母。根據題記，行末於前一年去世，高壽一百。[21] 加上東大寺保留的資料，我們知道行末從寧波地區來到日本，長期受雇於重源主導的東大寺修復工程。[22] 大佛殿及迴廊的奠基工程完成後，行末宣稱日本石材難以施工，結果從南中國船運來價值超過三千石的石材，這項艱鉅任務費時十多年，大大考驗了重源沿著內海建設的碼頭設備。伊行末用進口的中國石頭製作大佛殿的四天王像、中門的一對石獅子，以及其他作品。不知何故，歷史文獻不曾提及大佛殿內的兩尊石造觀音像（參見頁 39 圖表）。八世紀的大佛殿還沒有石雕像，如此有違先例的作法大概是因為中國匠師的聲望，以及當時中國的作法。

　　伊行末團隊最有名的創作，是現今移到南大門的那對獅子（圖 89）。團隊必定也在伊賀國的新大佛寺工作過；新大佛寺是重源於 1202 年建立的最後一間別所，位於今日的三重縣伊賀市。根據《作善集》（行 90–91）的解釋，此地崎嶇多岩石，施工者必須先整平高高低低的地面，不過他們就地留下石頭，充作雕像的底座。此別所主尊為丈六阿彌陀佛像，今已不存，僅留佛頭（圖 161）。石佛台座上浮雕奔跑的獅子，與宋代風格極為相近（圖 90）。傳為這些匠師作品的還有一對神氣的獅子，在備前附近的窯場發現，這裡為東大寺修復工程燒製瓦片（圖

譯註 7：原文為「將軍以重源上人為中使，為值遇結緣，令召和卿給之處，……固辭再三，將軍抑感淚，奧州征伐之時，以所著給之，甲冑并鞍馬三疋金銀等，被贈和卿，賜甲冑，為造營釘料施入於伽藍，止鞍一口，為手搔會十列之移鞍，同寄進之，其他龍提以下不能領納，悉以返獻之云云。」

圖 89｜石獅子（西方像），伊行末及其工房，1196 年。中國產凝灰岩，高 1.6 公尺含臺座高 3.03 公尺。南大門（原在中門），東大寺，國寶。

插圖 1｜大野寺彌勒磨崖佛，鎌倉前期，1208 年，高 13.6 公尺。河合哲雄攝影。

譯註 8：大野寺是奈良興福寺所屬分寺，地址在奈良県宇陀市室生大野 1680，距離近鉄電車室生口大野站不遠。從大野寺可以清楚看見宇陀川對岸的岩壁上有線刻摩崖彌勒像，高約 11.5 公尺。此像係興福寺大僧正雅緣信仰彌勒佛，發願模刻當時有名的山城國笠置寺「五丈彌勒」，由中國宋朝來的石匠完成，是鎌倉時期摩崖線刻像代表作。參見西村貞，〈鎌倉期の宋人石工とその石彫遺品について〉，頁 186–190。

譯註 9：位於寧靜山林區的室生寺與大野寺相隔僅約 6 公里，甚至大野寺舊時有「室生寺西門」之稱。距離此二寺院最近的近鉄電車站為室生口大野驛，轉乘巴士在同一條路上即可到二寺院。兩者皆與興福寺有關，室生寺興建於八世紀，盤據在陡峭的室生山，是頗具規模的「大和（奈良）六古寺」之一，作者稱大野寺摩崖佛模仿笠置寺與室生寺，但後者沒有摩崖佛，卻有彌勒堂，供奉彌勒菩薩。參見水野敬三郎，辻本米三郎，《大和の古寺 6　室生寺》。

91）；還有類似的一對石獅子位於福岡飯盛神社，很可能是從中國帶過來的（圖 92）。[23]

伊氏家族把姓的寫法改為井（日文同音，yi），傳承石匠的行業，在日本一直活躍到 1370 年代，留下其他工藝作品。他們也建造了般若寺的十三重石塔（圖 93），這只是其中一座，日本有許多類似的多層石塔，是仿照宋代中國的高聳佛塔，但是規模較小。[24] 值得注意的是，伊氏家族在般若寺的工作是由西大寺僧人叡尊（1201–1290）及其信徒贊助的；叡尊在十三世紀末的影響力無所不在，可比擬同世紀初期的重源。[25] 此外，位於奈良縣內宇陀川岸邊，面對大野寺的巨大線刻摩崖彌勒佛像（插圖 1，譯註 8），高 13.6 公尺，也被歸於伊氏家族的作品。[26] 這件作品雕刻於 1207 年，是模仿天平年間（729–749）室生寺（譯註 9）和鄰近笠置寺的摩崖彌勒佛像（插圖 2）。[27]

大佛殿落成與供養儀式

在重源與中國同僚動工興建大佛殿之前，他必須先解決一政治僵局。幾世紀以來，大佛背後堆了個很大的土丘（圖 76）。[28] 這個土丘不但破壞大殿內部的視覺美感，也阻撓了佛像背面的修復工作，防礙新

插圖 2｜笠置寺摩崖線刻彌勒佛像，638 年遺跡。
譯者攝影。

圖 90｜獅子奔躍，石佛臺座浮雕，伊行末及其工房，大約 1203 年。新大佛寺，重要文化財。

背光的安置，更嚴重干擾了大佛殿的重建工程。五年來，重源不斷請求允許移走土丘，但平安朝的朝臣們堅決反對。有些保守派相信此土丘是聖武天皇的意思，因此神聖不可碰觸。還有些朝臣擔憂一旦移走土丘，佛像就會倒塌。

後白河法皇支持移走土丘，兼實更下令興福寺別當派遣僧團協助重源。1190 年六月，後白河親自到奈良來見證一小支隊伍移土。佛像並沒有傾倒。重源終於可以修復佛像背面。次月底，工人開始豎立界定大殿內陣範圍的兩根母屋柱（類似點金柱）。十月舉行上樑儀式。工程進行的速度相當驚人。儘管健康迅速衰敗，而且室生寺爆發舍利醜聞擾亂了心神（見頁 218），後白河法皇還是屢下詔書，諭令所有地方政府協助東大寺工匠。他指派陳和卿代表東大寺管理數座莊園，並與兼實一同要求鎌倉幕府，迅速用船將周防的木材經過內海運送到奈良。源賴朝政府果真達成任務，當三十多根巨材從周防運抵東大寺時，眾人歡欣鼓舞。

1192 年三月後白河法皇逝世。七月，源賴朝受封為征夷大將軍，確認了鎌倉幕府的武家政權。重源奔走於各地別所，募集工程材料，如木材、瓦片、灰泥與繩索，並想辦法運送到奈良。1194 年三月，在重源的指示下，京都佛師（刻佛像師）院尊率六位高徒與六十位助手，一起打造大佛背後的木造龐大背光。為了背光鎏金，源賴朝送來砂金三百三十兩。他同時下令所有家臣和地方政府捐獻東大寺落成供養儀式，負擔大佛兩側脅侍尊像的營造費用。[29]（譯註 10）

依循印度工法（天竺樣）經過五年的營造後，1195 年，大佛殿終於完工。隨著落成供養儀式逐漸接近，僧團與朝臣再度參考八世紀的記載為指引，決定供養儀軌的細節。二月，天皇下詔書赦免全國各地預定執行的死刑，同時派遣朝臣代表團，前往伊勢神宮昭告神明供養事宜。同月十四日，源賴朝離開鎌倉的將軍府，由妻子北條政子

譯註 10：為製作大佛光背的鎏金，源賴朝所捐砂金三百三十兩，約為捐獻佛像鎏金所需一千兩的三分之一，約等於 13 公斤。參見第四章註 51、54，譯註 11 的討論。

圖 91｜母獅與幼獅，一對之一，傳伊行末工房，12 世紀末至 13 世紀初。砂岩，高 43 公分，傳來自堰爪神社，岡山縣赤磐市，寄存岡山縣立博物館。

圖 92｜母獅與幼獅，一對之一，中國或日本作，14 世紀。石材，高 46.5 公分，飯盛神社，福岡市。呂采芷攝影。

（1157–1225）伴隨，攜同一對子女與大批武士，二十天後一行人抵達京都，停駐在六波羅殿，這是他的死敵平家原有的宅邸，從關東來的新統治者以此宣示他龐大的權勢（譯註 11）。

供養前三天，賴朝前往南都奈良，中途停留石清水參拜八幡宮；八幡神是源氏家族的保護神。由曾在京都周圍經歷血腥征戰的英勇源家護衛軍為前導，賴朝抵達新近修整好的東大寺東南院，隨行據估計有一千匹駿馬。陣勢小得多，年幼的後鳥羽天皇及其隨從，包括兼實，同一天到達東大寺。以天皇的名義，準備一套新的豪華紙金字八十卷《華嚴經》卷軸（圖 155、156）當作供養。[30]

三月十二日當天，老天爺跟供養法會作對，一如十年前破壞了大佛開光儀式。強烈地震襲擊當地，奈良暴雨傾盆，伴隨狂風。源賴朝從他的觀禮臺眼看儀式大為簡化。貴族出身的興福寺別當覺憲，曾主持大佛開光法會，這次擔任相同角色，還好不像前次的典禮，場面不再失控。兼實事先布置了守衛，防止一般民眾湧入大佛殿區域。儘管如此，還是有一些平民設法參加供養，並且加入結緣儀式。天皇讚揚主事僧人，晉升他們的僧職。重源也受封「大和尚」稱號。[31]雕刻師康慶與運慶被授與「法眼」頭銜。陳和卿則被賜予筑前國（今福岡西部）的稅收。令人費解的是，供養法會兩個月之後，據說重源「急奔」或「潛

圖 93 ｜十三重塔，伊行末工房，多處修復。紀年 1242，石材，高 17.20 公尺。般若寺，
奈良，重要文化財。楊懿琳攝影。

逃」(原文是「逐電」)高野山。不過，十六天後在源賴朝的召請下，返
回東大寺。這樁不尋常的事件僅見於《吾妻鏡》隱晦的紀錄。[32]

七重雙塔

　　對於重源及其匠師團隊，大佛殿落成供養是重大里程碑，但他們
還不能鬆懈，離東大寺重要建築與圖像的完全修復還差得遠。中門、
八幡神社、戒壇堂、七重雙塔、鐘樓、大佛殿迴廊，還有其他建築都
需要重建與裝修。重源為這些計畫又忙碌了十年，不過，從題記、日記、
及寺院文獻中顯示，速度慢下來了。1197 年，他必定感知到死亡的迫
近，因為六月時，他草擬了長篇的財產讓渡書（讓狀），將四間別所，
以及管轄下的許多莊園轉讓給東大寺僧人含阿彌陀佛定範（譯註 12）。
讓渡書中還陳述，他本來是想轉讓給他密切的師友醍醐寺大和尚勝賢，
但勝賢不幸於前一年辭世。

　　自知年歲將盡，重源心中最掛念的工程是重修一對七重塔，這曾
經是舊都奈良最顯著的地標（圖 81）。位在南大門兩側，將近一百公尺，
高聳入雲。752 年落成時，兩座塔各自有精美的石柱環繞，這是東大寺
特有的風格。[33] 然而西塔於 934 年毀於雷擊，重建計畫執行不力，僅完
工了兩層，而且不久就消失無蹤。東塔保存良好，卻毀於 1180 年戰火。
直到 1204 年春天才排定了東西雙塔的重建時程，而且實際開工。重源

譯註 12：定範（1165–1225）
東大寺東南院出家，後任東
南院院主，東大寺別當，號
含阿彌陀佛。

不顧東大寺僧團反對，堅持雙塔重建先於其他工程。[34] 一旦重源去世必定延宕了此事。

　　一封重源親筆寫下的勸進狀（募款書），紀年 1205 年十二月（他圓寂前六個月），提到雙塔「建造中」。[35] 文件中他以完整的官銜「東大寺大勸進大和尚南無阿彌陀佛敬勸進」署名，內容反映了令人意外的憧憬。他先讚嘆《法華經》帶來的功德，接著鼓勵孩童背誦經文，並且祈願在七重塔落成時，孩童聚集塔前「轉讀」（唸誦每一卷開首幾句）千部《法華經》（譯註 13）。1206 年二月，為用來雕刻塔內佛像（譯註 14）的木材舉行了繁複的「御衣木加持」。[36] 指定雕刻師為湛慶（頁167、168），他是最高階的「法印」（頁 161），以及四位大佛師，然而工程延宕。二十年後，東塔終於落成，但是 1362 年焚燬於閃電引發的大火，始終未重建。巍峨的雙塔目前所餘僅有一些礎石，我們無法得知東塔重建時，是否使用了天竺樣。

　　在此必須強調，天竺樣僅見於重源主導的建築，而和樣幾乎是普遍見於全日本。亞歷山大‧索柏指出，天竺樣「外來而不協調」，缺少其他建築工法的優雅與細緻。[37] 重源死後，這種建築工法僅見於與他相關的建物。舉例而言，落成於 1708 年的東大寺大佛殿內部，明顯可見階梯式斗拱，不過它們基本上只有象徵意義，缺乏結構上的功能（圖78）。十四世紀以後，從中國傳入一套繁複得多的斗拱與窗戶設計系統，日本稱之為「唐樣」，運用於禪宗建築。與「天竺樣」不同，這套工法廣見於中國，並且被日本吸納為佛教建築中的重要形式。

譯註 13：原文為「欲殊勸進十方童男，令暗誦法花經事。右法華經者，三世諸佛出世本懷，一切眾生成佛直道。……新ニ六角七重寶塔ヲ建ラル，其功終テ後，大佛殿內并寶塔前ニシテ各千部ノ轉讀ヲ修シテ二世願望ヲ成ムト思。……」

譯註 14：首先動工的東塔內部預定造四方佛，藥師、釋迦、阿彌陀、彌勒，見小林剛，《俊乘房重源の研究》，頁 129。

第六章 —— 京都與奈良的佛師

日本重要的佛教藝術家及匠師，都具備應付無止盡的作品需求的本事。光是一位贊助人，退位的白河上皇（1053–1129），就要求佛畫約五千四百七十件左右、大小不一的佛雕像七千一百尊、二十一座大佛塔、四十五萬座迷你佛塔，以及數以千計的泥金佛經卷。而上述所有作品只不過是為了奉獻給一家寺院，京都的法勝寺；上皇在加茂川東岸創建的莊嚴佛寺。[1] 接下來半個世紀（約1100–1150），皇室及高階貴族在京都左京區岡崎，又建築並精心打造了另外五座寺院叢林。目前這些建築都已消失，圖像也所剩無幾。[2] 現今座落於京都南邊的三十三間堂，供奉了壯觀無比的佛像群，可以供我們想像這個時期的佛像製作是多麼氾濫（圖 100，局部）。[3]

儘管重源可能監製了大約一百件重要佛像，但只有二十件左右保存下來，不過這些作品形成了統一的特色，讓我們得以想像這些佛像是在什麼樣的社會背景、風格流派及宗教意涵的脈絡下創作出來的。當然，這些作品只不過是構成佛教淵遠流長藝術傳統中的一小章；這個傳統始於好幾世紀以前的印度，傳播至亞洲大部分地區，一直延續到今日。儘管如此，這些少數的雕像提供了獨特的視角，讓我們得以洞察創造作品的佛雕師他們的人生與現實世界的處境（本章討論重點），以及造像背後超越現實世界的心靈寄託（第七章主題）。

木雕佛像

重建東大寺時，敕書清楚要求重源依循「緬尋舊規，可復古跡」的原則進行（譯註 1）。[4] 重源遵守這些諭令的精神，但除了東大寺銅鑄大佛外，他與手下的佛雕師並沒有重新使用唐人偏好，也是八世紀日本採用的質材：銅、黏土、乾漆與石頭。除了伊氏家族，重源的佛雕師幾乎只使用檜木。

奈良時期使用了不同種的木材來製作雕像，但各有缺點。樟木具有香氣而且耐久，但成長緩慢又稀少。櫸木是落葉喬木，與榆木相近，堅硬難刻。桐木材質輕易雕刻，更適合製作家具。紋理細密又芳香的櫻木和肉豆蔻樹，也用於雕刻，不過十世紀的佛雕師偏愛耐久又易於取得的檜木。檜木的優點是紋路細緻適合細膩的刻劃，香氣又讓人想起印度佛教徒所珍愛的罕見檀香木。然而，檜木乾燥後容易龜裂，裂痕深刻而不雅觀（例如圖 42）。長達兩個半世紀，日本佛師不斷實驗各種方法克服此缺憾。[5] 他們終於練就了所謂「寄木造」的完美技術，亦即先用多塊乾燥木材雕刻，再拼接起來形成薄壁中空的一件作品。

京都一對父子康尚（約活躍於 991–1030）與其子定朝（1057 年去世）受推崇為將寄木造技法提昇臻於完美的佛雕師。現今已很難確認康尚的作品，但是至少在京都南郊宇治平等院鳳凰堂的阿彌陀佛像（圖 94）確定是定朝的精采作品。[6] 此為半丈六像，高約 2.78 公尺，是公家藤原氏在權勢顛峰時訂做的，1053 年供奉。（譯註 2）平等院的這尊阿彌陀佛像奇蹟式的保存良好，1954–1955 年曾經整個拆開來整修，學者專家藉此機會分析其結構，擴大了對佛雕工房製作流程的認識。[7]

要製作這類大型雕像，首先匠師將原木鋸成木塊，堆起來等待乾燥。接著，根據工房資深成員在木塊上描繪的輪廓，匠師雕刻出雕像的局部。再用膠、榫頭、楔子（木釘）和鐵夾等，將局部雕好的木塊組合成刨空的雕像。[8] 平等院阿彌陀佛像（圖 95）使用了三十六塊左右的木頭組成主體，內部置入木結構支架以增加穩定性。一般小型雕像並不需要支架。

雕像組合好後，木頭表面打磨至平滑，覆蓋細織布料，通常用麻布，再塗上褐色漆黏著。這時，雕像表面變得堅硬宛如金屬，再塗一層漆，然後塗金或彩繪。大部分雕像是貼上薄金箔，再用瑪瑙或金屬打磨金箔表面。然而也有些是塗鉛白（enpaku）為底層，再著上色彩鮮豔的漆料。平等院阿彌陀像為金箔像，不過畫家還塗了白眼球、黑眼瞳、藍髮髻（現已黯淡）與紅唇。畫筆淡刷的鬍鬚，令人聯想到印度西北與巴基斯坦的古佛像，也有同樣風格的鬍鬚。（圖 94 細部）

到了重源的年代，往往會以凸透鏡形狀的水晶模擬人類眼球，從

譯註 1：「……。昔聖武天皇志存兼濟，誠功利生，內祈神道，外勸法界。降絲綸之命，遂廣大之善。緬尋舊規，可復古跡。雖一粒半錢，雖寸鐵尺木，施與者世世生生，在在所所，必依妙力，長保景福。……」〈東大寺造立供養記〉，《大日本仏教全書》，冊 121，頁 48 上。

譯註 2：一般認為佛師定朝唯一現存的作品即為此宇治平等院鳳凰堂半丈六阿彌陀如來坐像。原為藤原賴通（Fujiwara no Yorimichi，992–1074）的宇治別墅，後改置寺院，稱平等院。平安時代公卿賴通繼承其父官職為攝政、關白、左大臣（1021）、太政大臣（1061）。平等院現被指定為日本國寶。阿彌陀堂（鳳凰堂）1053年落成，由定朝造本尊像。此像背光與台座極其華麗，佛頂上華蓋莊嚴，壁面懸掛供養菩薩共五十一尊，推測都是定朝的工房所完成。寄木造技法參見西川杏太郎編，《日本の美術 202──一木造と寄木造》，頁 69–71。

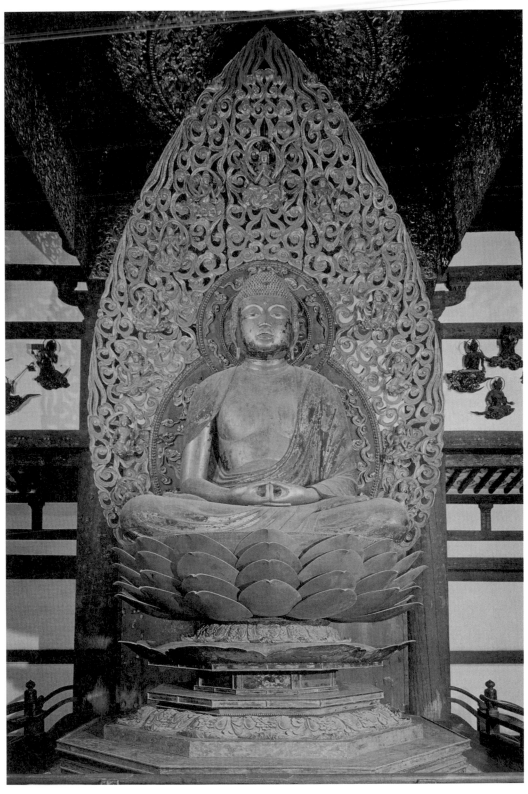

圖 94｜阿彌陀佛像，定朝，紀年 1053。寄木刨空造，彩漆，貼金，高 2.78 公尺。平等院，京都宇治，國寶。
出自《原色日本の美術 6── 阿弥陀堂と藤原彫刻》圖 5，東京：小學館，1967 年。

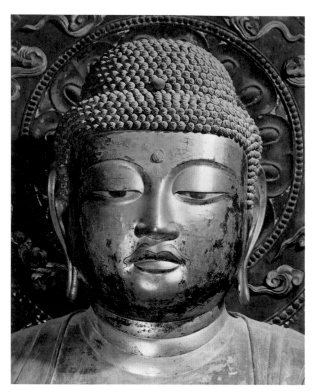

阿彌陀佛像細部

佛臉內部安裝並以楔子固定（圖 96，譯註 3），這樣的創新回應了越來越偏好的寫實主義品味。水晶透鏡背面貼上白絹，用黑漆畫圓圈來代表瞳孔。[9]

平等院阿彌陀像的外壁不厚，大約 4.5 到 10 公分不等。因為中空，雕像輕而方便移動，並且適合在佛像內部納入供養品，這在佛像的儀軌功能中越來越重要。平等院阿彌陀像的交盤大腿內部安放了一色彩豔麗的大蓮花座，座上圓盤以梵文「種子字」書寫兩種密教阿彌陀真言。[10]（譯註 4）到了重源時代，幾乎所有佛像內部都藏有納入品，例如佛經、祈願文、舍利匣、圖像、木板畫，甚至迷你佛像，以增強其法力。[11]在日本，平等院阿彌陀像是已知藏有納入品的最早範例，不過在中國更早就出現這種慣例。[12]（譯註 5）

佛雕師只使用工業化之前的工具：鋸子、鑿子、鏝刀、金剛砂、鉗子、釘子與膠，他們卻領先表現出機械時代大量製造的眾多特色：高度組織的分工、標準化作業與局部預先製作、尺寸規格化、嚴格控管品質，以及成品零缺點。工房會為贊助的權貴製作獨一無二的作品，例如平等院的阿彌陀像，不過他們也生產大量制式化、幾乎是一模一樣的雕像，如今日在三十三間堂所見。

佛雕師可以在極短的通知期限內完成雕像。1178 年，高倉天皇中

譯註 3：此技法通稱為「玉眼嵌入技法」。

譯註 4：此二陀羅尼出自不空譯，《無量壽如來觀行供養儀軌》，大正藏，冊 19，頁 71–72。阿彌陀像內藏蓮花座上以梵字唵為中心，書寫無量壽如來心真言「阿彌陀小咒」與無量壽如來根本陀羅尼，成四圈同心圓，故稱心月輪。水野敬三郎編，《日本の美術 164——大仏師定朝》，頁 39。

譯註 5：參考巫佩蓉，〈中國與日本佛像納入品之比較：以清涼寺與西大寺釋迦像為例〉，頁 71–99。

圖 95｜寄木刨空雕造法示意圖，平等院阿彌陀佛像。A，B：頭、頸、胸部與下軀幹的正面。D：頭與軀幹的背面，軀幹側面。E, F：大腿和雙腳

圖 96｜鑲玉眼技法示意圖。A：頭部輪廓。B：水晶透鏡。C：繪有虹膜的白絹。D：木支柱。E：竹楔子。

宮建禮門院（譯註 6）在未來安德天皇臨盆時，產程拖延，十分痛苦，為解除分娩危機，佛師院尊（1120–1198）及其團隊，只需兩天就為皇室製作完成七尊等身大的藥師佛像與五大明王像。[13] 朝臣在焦慮升高，越來越不安的氣氛下，委製了這些佛像祈求神力加持。1194 年，重源也委託院尊的工房製作東大寺大佛的巨大光背。

風格

定朝所雕的平等院阿彌陀佛像生動展現出讓繼起世代欽佩無比的特色。薩米爾‧摩斯引述源師時（1077–1136）的評述說明了這點；源師時寫道：「天下以是為佛本樣。」（譯註 7）意思是，天下人皆將定朝所雕造的金箔佛像當做是佛本來的（完美）模樣。[14] 源師時是白河與鳥羽天皇朝廷的高層貴族，身為虔誠的佛教徒，他委託了幾樁大型佛寺建造計畫。他也是頗有成就的歌人。附帶說明，跟本書研究大有關連的是，他是源師行的父親；源師行（與其後代）正是已知最先贊助重源及支持其善行者。[15]

儘管平等院阿彌陀像展現了造型「理想化」的古老原則，有如前述蟹滿寺造型（圖 72；約 742 年），兩者驚人的差異，反映出在相隔的三百年期間，藝術表現與宗教觀念產生的變化。受到中國唐代佛像影響的蟹滿寺銅像威嚴有力，雙手姿勢吸引觀者的注目。木造的平等院阿彌陀像，較為內斂而沈靜，雙手持禪定印，代表這尊佛深入禪定三昧，淨土的最高境界。蟹滿寺佛像的衣褶淺而近乎幾何形，顯露出衣袍底下身軀的輪廓，這種衣褶手法稱為「濕」，源自「曹衣出水」。阿彌陀像衣褶的幾何性較為柔和，左手臂的形狀幾乎掩蓋在衣袍下，而且多了些明確的寫實感。

譯註 6：建禮門院是平清盛的次女德子（1155–1213），平宗盛的妹妹，1172 年為高倉天皇中宮，1178 年生子，後為安德（Antoku）天皇（1178–1185；在位 1180–1185）。

譯註 7：原文見源師時，《長秋記》（日記），長承三年（1134）六月十日，《增補史料大成》，卷 17，頁 205。

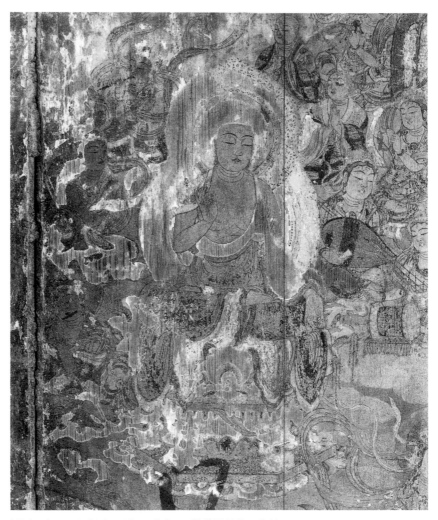

插圖 3｜下品上生圖，局部，壁畫，平等院鳳凰堂，京都。

　　定朝這件作品公認表達了日本固有的細緻感，代表了我們所說的
「和樣」（wayō，日本樣式）。前文已經提過，「和樣」這個術語也可以
用來形容其他藝術形式，如建築、書法、繪畫與詩歌。和樣所指的藝
術風格源自更古老的中國與朝鮮樣式，但是已經大幅改造，適應日本
的品味，成為確定的民族樣式。

　　平等院佛像保存了一些原始的裝飾與象徵意涵。佛頭上的木造華
蓋刻有精細優雅的花草紋飾，媲美當時最精緻的京都佛教繪畫具有的
典雅美感。背光透雕雲煙與供養天人，上方中央有小小的大日如來，
象徵此寺院的真正本尊是盧舍那佛。（頁124）堂內四面牆壁高處有一
些小木雕像：「雲中供養菩薩像」，包括菩薩、樂師和僧人坐在雲上，
代表他們正從淨土降臨人世。這些供養像遠離觀者，在精神上極為抒
情，外觀上則如同凡人一般可親。東西側的壁畫描繪淨土宗的基本概

念：九品往生西方淨土（插圖3）。儘管嚴重磨損，這些畫公認反映了日本樣式的山水畫，抽象而簡單，正如阿彌陀像體現了雕刻中的和樣。

　　定朝抒情而優雅的風格持續被後代佛雕工房仿效了一百多年。例如，製作於1076年的法隆寺毘沙門天像（圖97），捨棄了其他時代天王像呈現的威武暴力姿態。[16] 此像沈靜的氣度，穩重的姿態和緊實的身形，反映出定朝的強力影響。直到大約一世紀之後，慶派才開始為佛教雕刻注入比較顯著的寫實意味和動感。[17]

工房

　　重源團隊中資深的佛教藝術家都是受戒比丘，並以戒名傳世（參見頁32對戒名的討論）。而這些戒名是考量他們的藝術傳承而授與的。例如京都一首席雕刻工房的成員被指定了「圓」字，另一重要工房的匠師則獲得了「院」字，例如院尊（1120–1198），他的作品我們才討論過。現今日本的藝術史學者，在稱呼這些工房時，都稱為某「派」（ha），此字通常用來指流派，儘管也用於政治上的黨派。不過使用這個字眼，可能會有點誤導，「派」意味著一群藝術家擁有他們獨特的風格或技巧，但事實上，圓派與院派工房的雕刻作品顯然類似。[18] 戒名用相同的字近似於商號，標示出所屬工房和傳承。一直到十二世紀末，出自奈良「慶」派佛師之手的作品，才展現了與眾不同的風格。

　　十世紀初期，首席佛雕師開始被授與正式的僧職——「講師」（kōshi）。講師是資深的僧人，主要負責教導學僧和女尼經典的要義，同時也監管寺院佛像，修護和委製新造像。當後者工作日益重要時，順理成章的作法就是交付給受過僧戒的佛雕師。[19] 雕刻僧還有額外的榮銜，他們會被賦予地區的名字，例如快慶有時稱為丹波講師；定慶（1184年生）以肥後法橋聞名。丹波現在是京都府的一部分，肥後則位於現今熊本縣。不過很少人研究過這些榮銜，也缺乏證據顯示榮銜反映了當事人的出生地或職務。

　　佛雕師在充滿儀式和虔誠的氣氛中工作。雕刻的木頭通常要經過淨水、香油除穢的潔淨儀式，稱為禊，或稱御衣木加持（omisogi kaji），這是古老而廣泛流傳的民俗，已經融入佛教儀式中。[20] 開始雕刻時，要舉行個小儀式稱為「斧始」（譯註8）；匠師們會接受佛教基本教義的教導。[21] 隨著工作進展，和尚（咒師）會例行為順利完工祈禱。接近完成時，根據造像規模及重要性，為了讓雕像「靈驗」，還要置入舍利、經文、願文、圖像以及供養人和檀那主（施主）的名冊。佛座、背光、天蓋、帷幕，以及其他標記都要精雕細琢，創造出「莊嚴」（日：shōgon; alaṃkāra）的氛圍，這是大乘佛教美學的基本要求。[22]

譯註8：「斧始」儀式開始於平安時期，雕刻佛像之前舉行。事先準備好木料（御衣木）與刀斧等工具，儀式開始時，主事僧侶在旁持咒，用淨水與香油灌洗御木衣與工具，大佛師事先在木料上描繪佛像，再用斧頭砍三下。參考松島健，〈御衣木加持供養〉，《仁王像大修理》，頁75–77。

圖97｜毘沙門，紀年1078，寄木刨空造，彩漆，截金。
與吉祥天配對，高123.2公分。法隆寺金堂，奈良，國寶。

不過同時，佛雕僧也免除了許多寺院日常的義務。[23] 他們的情況或許類似「入道」：入道是虔誠的男女居士，他們接受了精深的佛學指導，獲得了戒名與僧袍，但容許留在家中，涉入世俗事務。事實上，大型雕刻工房類似商業機構，彼此競爭，並且依賴贈禮與委託製作謀生。組織有如虛擬家族，雕帥們接受現在稱之為「家元」的掌門人指導。[24] 通常透過「長子繼承」的原則選出一位資深佛師，掌控工房所有面向的運作，包括確認訂單、提供設計、監督計畫執行、訓練學徒、支付工人薪資，同時保護工房的技術與風格的機密。成就最高、最資深的佛雕師稱為「大佛師」，其次為「佛師」。他們的助手是「小佛師」，最低階的是學徒與工人。1196 年，為東大寺大佛殿造一尊雕像，登錄的工作人員就高達一百二十人。

雕刻工作室稱為佛所（bussho），工房（kōbō）或簡稱房。資深佛雕師有可能在自己的住處下方擁有一座工房，雇用少許人。一旦獲得某寺院的大型委託案時，再增聘更多助手，並且在寺院的空地上設立臨時工房，直到完工。有些寺院可能會自己設置差不多是永久的工房，雇用大批工匠與學徒。重源時代，奈良最主要的雕刻工房就座落在興福寺內；興福寺的分院還設有至少三所繪畫工房，稱為「座」（za）。[25]

卓然有成的僧侶、佛雕師與繪佛師，由皇室主管僧侶事務的僧綱（sōgō）授與特殊位階來獎勵。僧綱負責監督寺院收入、重要任命及建築工程，甚至懲處違反戒律的行為。[26] 這些特殊位階的頭銜最能彰顯藝術家的聲望與地位。[27] 最高階是「法印」（hōin），對應的是寺院中最高階的僧職「僧正」（sōjō），但兩者都不常見。其次是「法眼」（hōgen），等同於「僧都」（sōzu）。最低的是「法橋」（hokkyō），對應於「律師」及「聖人」。佛雕師最早被封為法橋的是康尚與他兒子定朝，前文討論過他們。[28]

慶派佛師

為重源工作的藝術家生平幾乎都不可考，這沒什麼好意外的，因為絕大多數都是受戒僧人，他們放棄了俗名，同時棄絕個人身分的痕跡和自我主義。他們的生年、家庭背景、養成訓練與個人特質，這一切資料都只能從零星的寺院紀錄，或雕像上的銘記爬梳出來，然而因此取得的證據不一定可靠，有時還互相矛盾。[29]

作品本身是創作者身分最有力的認證，然而即使是這類證據有時也曖昧不明。雖然題記將作品歸於特定藝術家名下，但有時也很難驗證。工房可能派遣許多不同的專家共同完成一項作品。舉例而言，我們知道製作東大寺的八幡菩薩（圖 128）動用了三十多位匠師，然而題

記中只列出快慶是領導的藝術家。這表示快慶負責組織這項工作，提供草圖，指揮工匠，校正錯誤和修飾細節。當時的大型雕刻計畫絕大多數應該都是團隊工作的成果。

1057 年定朝去世後，他在平安京（現京都）的工房由覺助（1077年卒）繼承，據說是他的兒子。覺助接受許多皇室與藤原家委託的計畫，然而沒有一件作品能歸於他名下。在南邊，奈良的主要寺院也進行著大規模的建築與雕刻工程，覺助的兒子賴助（1044–1119）在興福寺某個角落設置了工房，稱為南都佛所。這座工房至少運作了七代，在第四代領袖康慶主導下，發展出獨特的藝術風格，比較大膽而且勇於嘗試，有別於京都工房的保守作風。

康慶的許多弟子都被授予「慶」字號的名字，這些慶派佛雕師勤奮不懈，為宏偉的藤原家私寺興福寺、東大寺以及重源工作，還有一些來自平安京與日本東部的雇主。

康慶

1180 年奈良寺院歷經「南都燒討」的劫難之後，康慶受命緊急為東大寺與興福寺製作佛像，但他未能完成任務便去世。他的創作生涯，大約自 1153 年至 1196 年左右，不過只有十三件重要作品直接歸在他的名下，其中存世僅四件。[30] 與本研究密切相關的是六尊法相宗中日祖師的虛擬肖像（圖 49，50）。這一組雕像是在康慶的領導下，從 1188 年至 1189 年為興福寺製作。1196 年他也為東大寺雕刻一組伎樂舞蹈儀式用的面具，其中有兩三件優美的作品保存下來。[31]

康慶被稱為大佛師，但他的地位卻比當時同僚略低。我們確知，1177 年他為後白河法皇離宮內的寺院「蓮華王院」（三十三間堂），雕造五重塔內的佛像，受封為「法橋」。七、八年後，他晉升到法橋的最高階，大概是因為東大寺以及興福寺的工程。1194 年在興福寺重建落成供養儀式中，他晉階至「法眼」。不過我們沒有可信的證據，不知道他是否獲得最高階的「法印」，儘管他的競爭對手，「圓」派與「院」的佛師，都因在同一家寺院（興福寺）的工程獲此殊榮。[32]

運慶

康慶長子運慶繼任工房的領導，成為慶派系譜中最傑出人物，並與定朝（他雕造了平等院的阿彌陀佛像）並稱為日本佛教雕刻史上最卓越的佛師。[33] 大概還二十幾歲時，運慶就雕刻出一尊小而精緻的大日如來像（圖 98，紀年 1175 年），奉行了定朝的古典風格，極為對稱，是冷然脫俗的理想化形象。不過此雕像也涵蓋了即將再度興起的寫實主義特色：鑲玉眼來增添五官的逼真程度，而且衣褶表現出精緻的柔軟

圖 98 ｜大日如來，運慶，紀年 1175。寄木刳空造，漆金，玉眼，高 98.2 公分。圓成寺，奈良，國寶。

感覺。在這方面運慶是引領風潮的人。雕像蓮座內部的題款：「大佛師康慶實弟子運慶」，表示運慶是他父親康慶真正的弟子，在父親的指導下工作。不過，他已經被提拔為第五階法橋，而且 1183 年他獻給東大寺八卷精美的《法華經》寫本（譯註 9），代表他相當虔誠，同時地位頗高。[34] 到了 1186 年，運慶的聲望已經高到能與生平資料豐富的同道成朝（Jōchō，活躍於 12 世紀末）搭檔，前往日本東部執行當地佛寺委任的計畫，從此建立起他與鎌倉幕府及其盟友長遠的關係。[35]

　　後來他回到奈良參與東大寺與興福寺的重建工程，1195 年在東大寺大佛殿落成供養儀式中受封法眼。1197 年他帶領工房匠師，製作了

譯註 9：這組《法華經》又稱「運慶願經」。卷末詳細說明發願寫經的過程，如按照日本天台宗書寫佛經的嚴格要求，拜佛、唱誦經名、佛名等等。運慶自稱願主僧，另有執筆僧。

圖99｜佛頭，大約1200年，寄木造，漆金高80.8公分。法華寺，
奈良，重要文化財。

金剛峰寺著名的雕像；金剛峰寺是高野山上的重要佛寺（譯註10）。
1203年他監造東大寺南大門那兩尊巨大的力士像，兩年後他受封為法
印，是藝術家最高的榮銜。

　　他花了四年時間雕造興福寺北圓堂的佛像，其中兩尊為印度哲學
家無著與世親莊嚴的虛擬肖像（圖60，61），紀年1212年。為這項工
作募款的主要是貞慶，重源的親密盟友。1223年，運慶去世。

定覺

　　康慶次子定覺，活躍於1194至1203年左右，在寺院文獻中他列名
為「大佛師」，擁有法橋榮銜。他參與重建東大寺大佛兩旁的脇侍像（參
見37–38頁圖表）。在製作東大寺南大門東側金剛力士像的匠師名單中，
他的名字出現在首位。京都市郊峰定寺的釋迦立像（圖127），可能是
他的傑作，此外沒有其他作品相傳出自他的手藝。[36]

定慶

譯註10：金剛峰寺正式名稱：
高野山真言宗總本山金剛峯
寺，816年弘法大師空海創
立。世界文化遺產。

　　若不是專家一定會感到困惑，此時期共有四位佛雕師名字讀音都
是Jōkei，不過與本研究相關的定慶，名字出現在興福寺紀年1196精
緻的維摩詰像上（圖52）。我們對他所知甚少，活躍於1184至1210年

間，可能是慶派工房的成員，負責興福寺的雕刻，也替春日大社製作舞樂面具。[37] 題款稱他為法師，比不上慶派其他成員的崇高位階和頭銜，不過，維摩詰像顯露出他過人的才氣。[38]

快慶

快慶是重源非常親近的修行弟子，也是本書研究的核心人物。他顯然個性獨立、率性且具有高度創意。[39] 大約活躍於 1183 至 1236 年，他很可能與慶派的主要傳承沒有血緣關係，但的確在工房中養成技藝。事實上，他似乎自立門戶，而從他接受榮銜的年代，可以追溯出他進步的軌跡。最早的文獻證據將他列名為佛師；1203 年東大寺總供養儀式中，受封為法橋；1208 至 1210 年間，晉階法眼，當時重源已去世。他是否獲得法印的最高榮譽，目前沒有紀錄，但是有大約十件雕像或文獻出現了「巧匠」（kōshō）的頭銜，顯示他備受尊崇。「巧」代表技術巧妙、天成，也有巧奪天工之意。

快慶憑其盛名受委託重新製作日本最神聖、最巨大的佛雕之一：鎌倉長谷寺的本尊「十一面觀音立像」。原像燬於祝融，快慶重修之作也同樣遭火焚。長谷寺 1219 年的文獻指出，快慶虔信觀音，言行清淨，手藝無懈可擊，他秉持宗教奉獻之心投入藝術創作。[40]

1183 年他的名字首次出現在運慶精美的《法華經》寫本卷末參與名單中，與多位慶派佛師共列。他現存最早的雕像是波士頓美術館收藏的彌勒菩薩立像；這尊佛像來自興福寺，根據像內文書，紀年 1189 年。事實上，他是這尊菩薩像的主要捐獻人，像內藏有《寶篋印陀羅尼》（頁 276–278）和《彌勒上生經》的抄本，還有快慶的願文，祈求往生彌勒內院。[41] 願文中快慶的頭銜是佛師。不久之後，想必是受重源影響，他改稱自己為安阿彌陀佛。快慶小重源約二十歲，在重源密切指導下，為他工作了十五年。

重源《作善集》記載著：安阿彌陀佛在聖德太子的墓地（譯註 11）建立了一所御堂；這顯示他擁有可觀的資源和崇高的地位。[42] 到了生涯晚年，快慶的工房必定有十多位成員與助手。目前保存有一莊嚴佛頭（圖 99），據說是他工房的作品，這是為了修復或取代奈良法華寺丈六佛像製作的，不過如今這尊佛像也佚失了。[43] 專家相信這就是《作善集》第 129 行提到的物件，佛頭內部的題名包括重源、他的密友大僧正勝賢（已故），還有同僚鑁阿彌陀佛，但沒有快慶做為製作者的名字。再者，此頭像不是快慶典型的成熟風格，因為看來過於龐大與沈重，而眼睛與嘴唇的輪廓線銳利，或許是為了配合佛像原來軀幹的樣貌。

快慶現存作品，多達三十八件可以確認，呈現出多元的風格與

譯註 11：聖德太子墓位於現在大阪府叡福寺內，參見山口哲史，〈平安後期の聖德太子墓と四天王寺〉（2009）。

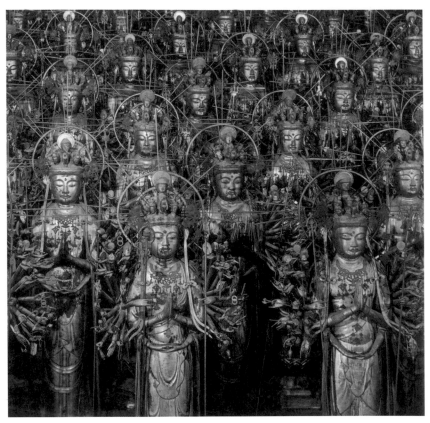

圖100｜千手觀音像千尊（局部），大部分出自湛慶工房，12–13世紀。寄木刳空造，彩漆，每尊高約333公分。蓮華王院三十三間堂，京都，重要文化財。出自《原色日本の美術9——中世寺院と鎌倉彫刻》圖60，東京：小學館，1968年。

技巧，而且精雕細琢才完工。他製作了無數的阿彌陀像，最著名的是1202年為重源（東大寺俊乘堂）製作的（圖120）。這尊佛像獨特的外貌——對稱、沈穩而抒情，公認是所謂「安阿彌樣」的典型。長久以來，淨土宗佛像一直不斷複製「安阿彌樣」。[44]

　　下一章將探討快慶為重源及其圈子製作的眾多佛像，描述它們的風格與教義特色。1206年重源去世後，快慶繼續創作了二十多年，主要是為明遍和尚，又稱空阿彌陀佛（頁180–181）效力。不過我將重點放在討論與重源相關的佛像。

行快

　　行快活躍於十三世紀上半葉，可能是當時快慶工房中天分最高的。他與快慶合作的重要作品有：長谷寺十一面觀音（1219年，現已不存），以及現存京都大報恩寺的釋迦像與十大弟子像（1227年）。[45]滋賀縣甲賀市玉桂寺的阿彌陀像（圖124）也被認為是行快的作品，紀年1212年。此像證明了「安阿彌樣」的流傳，以及法然的淨土信仰日益受歡迎（詳

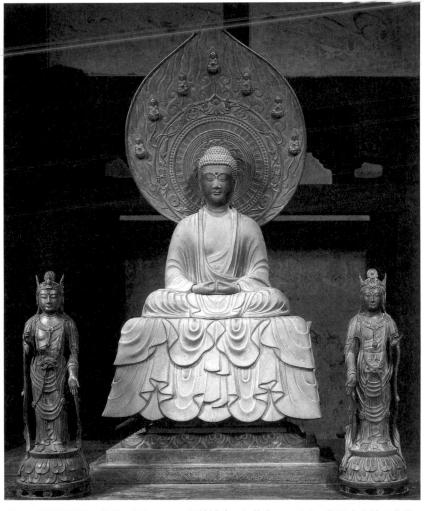

圖 101 ｜ 阿彌陀佛三尊像，紀年 1232。銅鑄鎏金，主尊高 64.6 公分；觀世音與勢至菩薩，高 55.4 公分。勢至菩薩為現代複製品。法隆寺金堂，奈良，重要文化財。

見第七章討論）。值得注意的是，另外一件署名行快的阿彌陀像雖然年代晚了十三年，風格幾乎完全一樣，由此可見安阿彌樣已經成為固定的公式。[46] 行快獲有法橋（1216）與法眼（1227 年以前）的榮銜。

湛慶

　　一般認為運慶有五位兒子，其中長子湛慶（1173–1256）最為知名。他與父親參與東大寺修復工程，還有興福寺北圓堂雕像的製作，甚為活躍。不過，在重源的記錄中僅被略微帶過，因為他小重源五十歲。來自京都朝廷的聘任，促使他將工作重心遷回都城，而他最為人記憶的是在蓮華王院三十三間堂的作品，此寺院最初的供養主是後白河法皇。湛慶與助手協助重製燬於 1249 年大火的數百件雕像（圖 100）。前文提到的行快也參與此計畫。湛慶雕造三十三間堂的巨大主尊「千手千

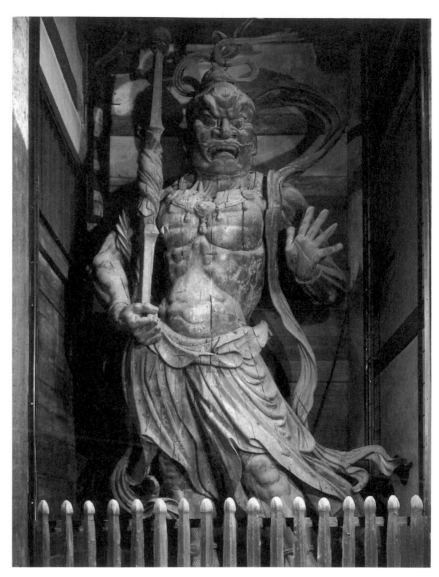

圖 102 ｜西側仁王（阿形），修復前。運慶、快慶及助手，1203 年，寄木造，原有上彩，高 8.36 公尺。南大門，東大寺，國寶。

眼觀音」，這是十三世紀中葉日本佛教雕刻的重要里程碑。[47]

康勝

　　傳為運慶四子的康勝（活躍於 1212–1237），跟少數但風格多元的現存作品相關。或許最早也是最獨特的作品是逼真的空也聖人立像，生動刻畫出空也張口念佛號（圖 9、63）。1232 年他主持法隆寺金堂一組阿彌陀三尊像（圖 101）的鑄銅工程；這三尊像是為了搭配堂內原有的七世紀金銅佛像（傳為止利佛師所造）。[48] 雖然他努力讓自己的作品與早期的風格特色協調，結果顯然是失敗的仿古與寫實混合體。一年

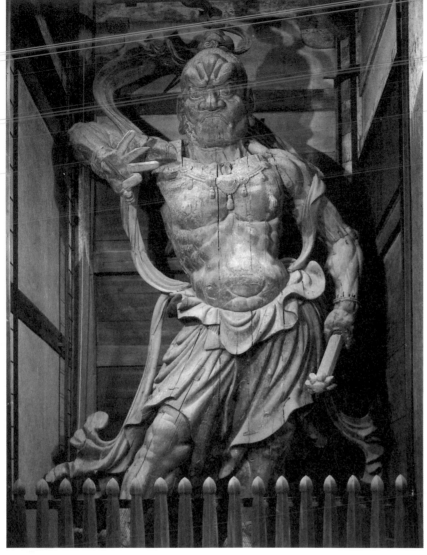

圖103 ｜東側仁王（吽形），修復前。定覺、湛慶及助手作品，1203年，寄木造，原有上彩，高 8.43 公尺。南大門，東大寺，國寶。

後，他為東寺御影堂雕造空海的木頭肖像，風格近乎描述性寫實主義，這是他日常實踐的技法。[49]

東大寺南大門金剛力士像

自 1196 年開始，慶派工房成員拼了命趕工，為東大寺大佛殿內外製作了十尊巨大木雕。保存下來的只有 1203 年完成的南大門一對仁王（圖 102，103），造型非凡。[50] 將近十公尺高，兩件雕像目前在門口面對面而立，但是有理由推想原來都是面向南方，後來為了避免風化，

才轉移方向。金剛力士像或稱仁王，依慣例都是供在寺院大門，象徵保護寺門不許邪魔入侵（譯註 12）。

這一對力士充滿了強烈的動感。西側阿形像突出右臀站立，身體重量主要放在右腳。東側吽形像緊閉雙唇，姿勢與西側相反，手拿一把致命的金剛杵。兩尊像的肌肉和肌腱都因張力而鼓脹，下裳與披帶顯然被狂風吹起。空著的手似乎在抵禦敵人。最近修復期間拍攝的照片顯示（圖 104），頭部比例放大，因此從遠距離觀看顯得粗壯結實。不過，安置在南大門時，觀者靠近下面往上看，就顯得高大且凶惡了。

1988–1993 年的修復工程，讓我們了解雕像是如何製作的。這兩尊像從大門移走，完全拆卸開來，修復後再組裝回去；這麼龐大的工程需要建造大型的臨時修理所，才能進行拆解工作。[51] 修復中發現內部藏有豐富的納入品：經卷、小雕像、結緣人名錄、版畫佛像，以及工人隨意的題字。其中有些文件似乎是臨時急就章，有些已毀損，有些則互相矛盾。儘管如此，這些新證據無比珍貴。

徹底分析所有資料超過我的研究範圍，不過我想嘗試談論最相關的納入品。例如，兩尊像都藏有《寶篋印陀羅尼》，再次顯示，東大寺重建工程一個重大目的是超渡不久前（源平）動亂的死難者，並撫慰其家屬。重源在南大門工程中的主宰角色得到證實；題款中出現他的名字（稱號「南無阿彌陀佛」）和頭銜。[52] 當時他已八十三歲。

不同的題記中顯示，不可思議的，建造這兩尊巨像、納入供養品、安座於南大門、打磨並上漆，最後舉行開光儀式，僅僅需要六十九天。[53] 然而如此閃電速度的組裝，事先當然經過長時間的計畫、蒐集工程材料，同時預製木雕的局部。這時南大門本身已完工，早在 1199 年就已經上梁。1203 年七月二十四日西側像正式開工，舉行御衣木加持儀式。兩週後，匠師開始組裝東側像。

製作西側力士像的匠師名字，書寫在手執的大金剛杵木塊背面。名單之首為運慶，頭銜是大佛師、法眼，其次為安阿彌陀佛（即快慶），和無名字的「少（小）佛師十三人」，以及「番匠（banshō）十人」，可能指木匠、木工、與漆匠。

根據《寶篋印陀羅尼》的卷末文字，東側像的組裝是由兩位大佛師：湛慶（當時僅三十歲）與其兄長定覺負責監督，在十二位小佛師的協助下完成。小佛師的名字都完整列出（譯註 13），在定覺手下工作的六位當中，有四位必定是慶派工房的成員，另外兩位人名結束在「尊」，大概是繪佛師。列於湛慶名下的，有兩位名字以「圓」結尾，顯示競爭對手的圓派工房也有成員被徵召參與此緊急工程，其中覺圓在 1203 年東大寺落成總供養儀式中，受封為法橋。

譯註 12：中國也常見寺門口有兩位裸上身的守衛武士，如龍門奉先寺洞、鞏縣石窟都看得到，稱金剛力士或執金剛力士。日本俗稱仁王像或金剛神，一者張口稱為阿形，一者閉口稱為吽形；就是後代中國寺院俗稱的哼哈二將守衛。

譯註 13：十二位小佛師名字如下：覺圓、定勝、定圓、定尊、信聖、長順；源慶、慶仁、春慶、明尊、行緣、慶寬。參閱：三宅久雄，〈大仏師定覺〉，奈良大学文学部文化財学科，《文化財学報》27（2009），頁 9–19。

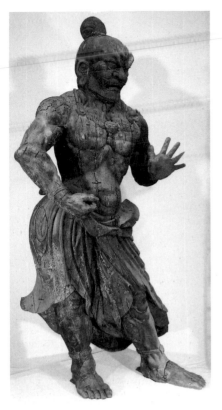

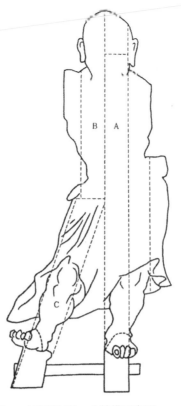

圖 104 ｜ 修復中的西側仁王。　　　　圖 105 ｜ 東側仁王，木結構示意圖。

在物質與精神上支持雕造兩尊仁王像的結緣人，包括幾百位僧人及居士，大部分當時在世，少數已故。他們的名錄書寫在納入品經卷卷末及尊像內部。相較於東大寺八幡菩薩像（圖 128）贊助人多為顯赫的皇室與高階僧人，仁王像結緣人的地位遠遠不及；仁王的地位本來就遠低於神道的八幡菩薩，八幡菩薩不僅護衛寺院，更護衛國家。結緣名錄中大多數名字的末尾都加了「某阿彌陀佛」，因此如果不是重源弟子，也一定是淨土宗信徒。最值得注意的是鑁阿彌陀佛，他同時出現在「狹山池改修碑銘記」（頁 61）與其他地方（附錄，頁 276）。「鑁」（baṃ）字是以梵文「種子字」來書寫（譯註 14）。不過，還是有些列名的僧人註明歸屬奈良古派三論宗與臨濟宗。也有少數來自鄰近興福寺的僧人。

源氏家族長期支持重源，其中一支「村上源氏」，有許多成員列名居士結緣人。包括家族中早已去世的顯貴：村上天皇的孫子源師房（1010–1077，譯註 15），及其兒子俊房（1035–1121），他是醍醐寺供養人。（譯註 16）列名的還有位高權重的源師時（1075–1136），他極為讚賞定朝雕刻的佛像。然而奇怪的是，師時之子師行（1172 去世）是重源的主要贊助人，卻不見他的名字。

譯註 14：鑁，「🦌」智慧之標示，金剛界大日如來之種子也。三種悉地軌曰：「鑁字即大日如來智海，水大種子。神通自在法，名為智法身。」

譯註 15：源師房，1008–1077，原書生年為 1010 年，似乎有誤。源師房平安時代中期公卿，村上天皇之孫，關白藤原賴通的養子。1017年賜姓源，改名師房，是為村上源氏始祖。歷任右大臣，從一位。參考「在線版日本人名大辭典」。

譯註 16：源俊房，師房之子，歷任右大臣、左大臣，從一位，權勢盛極一時。善詩文、書法，著有日記《水左記》。

結緣名錄上還散見藤原氏與平氏家族中不見經傳的成員。更多的人是出身古老但不那麼顯赫的家族，如紀氏（重源俗家）、坂上（兼實盟友）、橘氏，高階、大江、藤井與阿部。女人通常只列名為某某氏女。女尼妙法的名字也出現了；她的名字也書寫在其他重源相關作品的顯著位置（頁 181）。兒童與沙彌的名字末字是「丸」(maru)，通常後面還接著「延命」的許願。亡者名字後面則是許願「往生極樂」淨土。

金剛力士雕像製作是工程上的大挑戰，因為每尊重量將近七萬公斤（約 70 噸）；這是最近修復時的重量。與傳統寄木刳空技法製作的輕盈、中空且薄壁的雕像不同，這對金剛力士像基本上是實心的，雖然挖了蜂巢般的小洞來當榫眼，以及收藏納入品及經文的空間。以東側吽形像為例，有一根當作軸心的長木頭，橫剖面大約是 60 公分的正方，從上到下幾乎垂直，幫助構成支撐重量的腿（圖 105）。這樣才能賦予穩定的結構，同時抗衡身體誇張的彎曲。另一根不必支撐重量的腿是由兩塊木頭組成，用長楔子（木釘）接合在主幹上。主幹周圍還接合其他木頭，形成身體的軀幹，同時數十塊更小的木頭釘入適當的位置，來形塑表面細節，如肌肉、披帶、眼球與眼瞼等。比較大塊的木頭用榫頭和卯眼的方式接合，並且用二百五十根左右的大大小小鐵夾固定，這些鐵夾經過如同製造劍刃的淬煉與敲打程序，變得非常堅硬。小木塊則以多達一千根的釘子來固定。根據樹輪分析顯示，荷重的主要木材都是重源領導的團隊從周防國森林採集運來的。同時也用新近砍伐的木材，以及東大寺災後殘骸中搶救出來的木料。[54]

金剛力士安座在南大門後，工匠使用鐵鏽色漆在雕像表面黏上一層麻布，不平整的地方填補上漆與白色顏料。接著由二十八位左右的繪佛師用混和漆的顏料為雕像上彩。[55] 所有色彩早就剝落殆盡，不過有證據說明肌膚是褐紅色。衣服上的花紋以朱砂（硫化汞）、綠青（硫酸銅）和白土（矽酸鈣）來繪製。白色的眼球塗上紅線，看起來像是血絲。

雖然南大門的巨大力士是威猛強大的象徵，飽受歲月侵蝕的表面讓原先的效果喪失大半。或許同時期日本的金剛力士像中，最威武的典範是興福寺的一對小型力士，創作年代差不多一樣（圖 106）。[56] 寺院紀錄是 1190–1199 年間由定慶所造，但最近研究認為是慶派工房一位不知名的匠師製作於 1215 年左右。[57]（譯註 17）這兩尊像供奉在西金堂須彌壇的兩端，中間的主尊為釋迦牟尼佛及十大弟子像。

這兩尊保存較佳的金剛力士，呈現的寫實感更具說服力。他們的骨骼肌肉結構與強健勇壯的男子相仿，身軀流洩著動感。東側阿形像以左腳和左臀支撐身體重量，高舉左手揮舞金剛杵（現已佚失）；西側吽形像左臂肌肉緊繃，顯示他高度戒備任何危險。他們的喉頭、胸部

譯註 17：據《奈良六大寺大觀——興福寺》，冊 8，頁 48 的紀錄，吽形像內部墨書：「大木佛師善增岩見公」，「正應元年戊子(1288)十月十日奉修復 力士 西金堂」。

圖 106｜仁王（阿形），原稱於定慶作品，約 1215 年。寄木刨空造，彩漆，玉眼，高 153.7 公分。舊藏於西金堂，
興福寺。

與手臂等處，都可見皮膚之下血脈鼓起。臉孔扭曲成惡狠狠的模樣，玻璃眼珠發光彷彿有生命，吸引觀眾的注目。

　　興福寺金剛力士像反映出當時奈良的佛雕師對寫實表現的強烈興趣。不過，如果比較興福寺的力士像和歐洲在科學和精準的實證觀察下製作的雕刻，就會了解十三世紀的奈良與文藝復興的歐洲，寫實主義的發展環境截然不同。西方雕刻家受自然科學發達的影響，解剖屍體以便能逼真描繪人體。奈良雕刻師在重源這樣的僧人引導下，尋求描繪不可見、不可思議、不可知的佛法投射在這世間的神祕精神力量與法力。

第七章——圖像、儀軌與往生彼岸

　　重源與他的佛雕師工作的氛圍介乎精神修行與工藝修煉之間，難以區分。因為資深佛雕師是佛學素養深厚的僧侶，了解神秘的法力，他們夠格將沒有活力的素材：木材、膠、漆、釘與水晶等等，轉化為超自然的神聖本體。他們身為匠師，受到各種束縛，例如時程、預算、材料短缺、天災等等，都會影響事功的完成，然而他們一絲不苟，精雕細琢，讓他們製作的佛像達到人類技藝的極致。佛像終於安座於寺院內時，他們雙手創造出來的精品成為法事儀軌的焦點，將平凡的世人連結到不可思議的莊嚴佛界。透過佛教的儀軌法會，佛雕師與他們創作的藝術品獲得存在的終極目的。

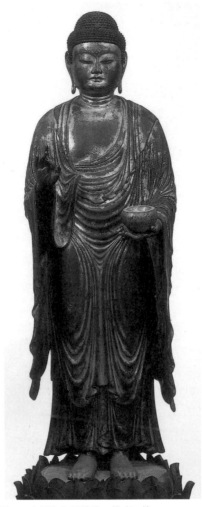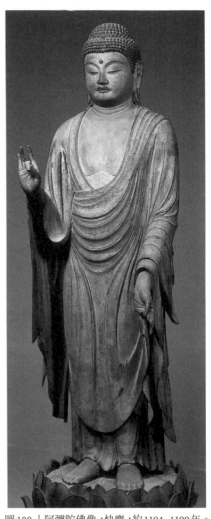

譯註 1：遣迎院現址：京都
府京都市北区鷹峯光悦町 9。

譯註 2：重源願文共九行，
起首五行漢字包括誓願與迴
向文，釋文：
願於來世恆沙劫，念念不捨
天人師。如影隨形不暫離，
晝夜勤修於種智。
願我生生見諸佛，世世恆聞
深妙典，恆修不退菩薩行，
疾證無上大菩提。
眾生無邊誓願度，煩惱無邊
誓願斷。法門無量誓願知，
無上菩提誓願證。
願我臨欲命終時，盡除一切
諸障礙，面見彼佛阿彌陀，
即得生安樂國。
我既往生彼國已，現前成就
此大願，一切圓滿盡無餘，
利益一切眾生界。

圖 107｜釋迦牟尼佛像，快慶，約 1194–1199
年。寄木刨空造，彩漆金箔，玉眼，高 98.9
公分。遣迎院，京都，重要文化財。

圖 108｜阿彌陀佛像，快慶，約 1194–1199 年。
寄木刨空造，彩漆金箔，玉眼，高 98.9 公分。
遣迎院，京都，重要文化財。

淨土佛像

釋迦與彌陀二尊像

　　遣迎院是京都西北山腳下一間小小的淨土宗寺院（譯註 1），第一眼
看到那對主祀佛像時（圖 107、108），聯想不到它們非凡的重要性。[1] 此
寺很可能是由當時強大的九條家族所護持，這一對佛像曾經是法會中
的禮拜對象，為亂世中不分階級的眾生提供往生阿彌陀佛淨土的救贖。
兩尊佛像的手印是：拇指接觸中指，象徵大多數信徒往生淨土的最適
合位階——中品往生（圖 109）。

　　1937 年修復這兩尊像時，在阿彌陀像內發現了重源親筆的願文，
寫在一張仔細剪裁以便塞入像內的紙上（圖 110）。起首五行大意是發

圖 109｜阿彌陀佛往生九品手印圖示：A 上品：1. 上生 2. 中生 3. 下生。B 中品：4. 上生 5. 中生 6. 下生。C 下品：7. 上生 8. 中生 9. 下生

願修行，救度眾生，並願臨終得阿彌陀佛接引，往生淨土（譯註 2）。接下來一行，梵文是金剛界五佛種子字和胎藏界五佛種子字，末尾的七個漢字是金剛界大日真言（譯註 3）。再來兩行是以漢字書寫的大日如來上中下三種悉地真言（譯註 4）。重源的署名是「南无阿彌陀佛」，緊接著金剛界大日如來種子字「*vaṃ*」（𑖀）與阿彌陀如來種子字「*hrīḥ*」（𑖀）。重源就這樣銘記下他個人的信念：以這兩尊如來象徵真言宗與淨土宗互為表裡，這是他的高野山前輩覺鑁最早主張的（頁 62）。

　　這兩尊像是快慶的作品，由阿彌陀像左腳底接榫處墨書「巧匠安阿彌」可證實，而且風格與快慶其他作品非常一致。[2] 這兩尊像描繪釋迦與阿彌陀，尺寸大致相同，都是採用寄木中空雕造的技法，鑲玉眼。不過，雕刻師顯然刻意想要呈現不同的樣貌。釋迦像表現為托缽僧，繁複而過度誇張的衣褶與下擺，透露出中國宋代肖像的影響。對比之下，阿彌陀像的衣袍顯得較為抽象趨近幾何圖案。這兩尊像的風格顯示快慶的藝術發展越來越成熟，尤其是阿彌陀像清楚預示出，幾年後快慶為重源所造，成熟的寫實雕像。（圖 120）。

　　遣迎院二尊像的根據，是德高望重的中國淨土祖師善導（小傳見頁 277）所著的《觀無量壽經疏》。[3] 書中講述了一般人往生淨土的故事。[4] 他先得經過險惡之地，受盜賊惡獸不斷威脅，待他抵達岸邊，面前有兩條寬闊的河流向不同方向。火河向南，水河向北，波濤洶湧。兩河之間有一羊腸小徑（寬 18 公分）通往西岸。危險環伺，迷迷糊糊之際，忽然聽到聲音，催促他跨上安全的小徑，西岸也有聲音召喚他，因此一路向前，抵達喜悅、舒適的西方淨土。在此岸催促的是釋迦，彼岸歡迎的是阿彌陀。此譬喻稱為二河白道（譯註 5）。這座京都小寺「遣迎院」的名字正是來自此譬喻：「遣」意指釋迦「發遣」懷抱願心者前往西方，「迎」代表阿彌陀「來迎」。再也沒有比這更清楚的例子可以說明，以釋迦信仰為焦點的傳統大乘佛教，如何從屬於世俗流行的淨土宗。

譯註 3：唵縛日羅散底鑁。

譯註 4：願文第七行共三種漢字真言：阿鑁藍哈欠；阿尾羅吽欠；阿羅波遮那。為大日如來三種悉地真言，又被引申為報化三身真言。三種真言流傳於日本，與破地獄救亡魂有關。作者在此解釋為文殊菩薩真言，可能參照青木淳較早的解釋（1999），見註 9，但是青木淳 2003 年之釋讀對其前說已做修正，中譯本依此新說修正，《日本彫刻史基礎資料集成：鎌倉時代　造像銘記篇》，冊 1，頁 102。

譯註 5：二河白道譬喻：臨終欲往生者，有如從此岸娑婆世界，要前往彼岸極樂世界，兩岸之間隔著危險的水火二河。白道是通過二河中間唯一的小白路，象徵「清淨願往生心」。遣迎二尊：信心不足的眾生，在此岸藉由釋迦教誨引導向西方出發，又有賴彌陀在西方迎接，才能順利往生。

圖 110 | 阿彌陀像內納入品：重源漢文與梵文願文。

　　善導的譬喻啟發了一大批自成一格的日本佛教繪畫，不過所有現存的作品都是十三世紀後期繪製的，證明淨土宗的繪畫傳統遠遠晚於重源時代才發展起來。[5]神戶市香雪美術館收藏本，描繪了善導的敘述，還添加許多細節（圖111）。火河上有人被盜賊抓住，還有一武士舉箭要射他。水河中困坐著一家人，四周漂浮著眷戀的世間財物。此幅畫分為三段式結構，最下層三分之一呈現的是充滿憂懼的婆婆世界，也是佛教徒要超脫的輪迴世間。此畫表面雖有磨損，仍可以看到強盜猛獸等細節。右下角豪華宅邸內的放蕩情景代表精神的墮落。最上方三分之一的畫面是阿彌陀淨土的殿堂，前有水池，還有小小的往生人物。站在細窄白道遠端的是阿彌陀與兩位脅侍菩薩；白道這一端則站著釋迦與兩位弟子，阿難與迦葉，正鼓勵人們走向彼岸。

　　遣迎院阿彌陀像內的納入品共有七十三張薄紙「印佛」，亦即每張紙都蓋滿阿彌陀來迎立像印記，分別捲成七卷（圖112）。印佛紙的背面，可以看見幾乎每一尊佛印記上都墨書一位信徒的名字，總共約有一萬兩千位結緣者的名字，日文稱為「結緣交名」（以下稱結緣名錄）。

圖111｜二河白道圖，13世紀下半葉，掛軸，絹本設色，高91.7公分。香雪美術館，神戶，
重要文化財。

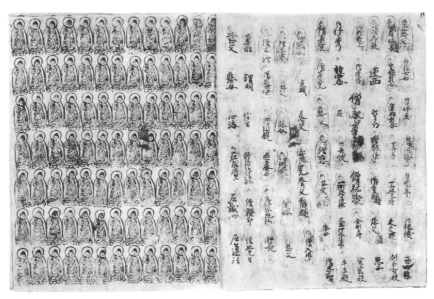

圖 112 ｜阿彌陀佛像納入品：印佛與墨書結緣名錄。

研究指出，這些名字字跡不同，大約出自二十位書手，顯見這是工程浩大而漫長的結緣過程，用來平撫這塊土地數十年間殘酷內戰與宗教紛爭累積的怨憤，祈求眾生渡往彼岸。因為有張印佛紙墨書：「建久五年六月廿九日始之」，故推測此像造於 1194 年左右。大多數的人名無法確認身分，能夠辨識的已涵蓋了當時政治上交戰以及宗教上爭執的各方人士。

　　詳細討論這份結緣名錄超過本研究的範圍，但舉幾個例子，可以看出重源與快慶生活的社會環境與精神氛圍。[6]

　　勝賢（1136–1196），名字三次出現在結緣名錄。其父藤原通憲（或信西，1106–1160）是擁立後白河法皇的關鍵人物（小傳參見頁 279–280）。勝賢是重源在醍醐寺的師父，後來轉任東大寺別當，協助重源的修復工程。參見附錄二人物小傳，頁 283。

　　貞慶（1155–1213），信西的孫子，可能是重源最親密的教內友人。他是位保守的學問僧，後來帶頭反對法然及其追隨者（譯註 6）。小傳見附錄二。

　　信空（1146–1228），與重源協力的藤原行隆（頁 282）之子。他是法然的熱心弟子，後來成為權貴九條兼實及其家族的傳法師。

　　明遍（1143?–1224），信西的兒子，法名空阿彌陀佛（譯註 7）。表面上是重源的信徒，終究放棄了真言宗改歸淨土，成為法然著名的弟

譯註 6：作者在此說貞慶保守，指其批判法然的淨土教義；對照之下，重源晚年卻成了法然的信徒。參考《解脫上人貞慶：鎌倉仏教の本流──御遠忌 800 年記念特別展》，奈良：奈良國立博物館，2012。

譯註 7：明遍為信西的兒子，作者誤植為孫子。

了。[7] 晚年歸隱高野山後，他聘請快慶製作數件重要雕像。

慈圓（1155–1225），在結緣名錄上出現兩次，是當時最有影響力的思想家之一。他是九條兼實之弟，三度擔任天台宗總寺延曆寺座主。他是位有才氣而且多產的歌人、書法家，著作史書兼史論《愚管抄》傳世。[8]

公顯（1100–1191）曾任園城寺長吏，此寺為天台宗寺門派的總部，深具影響力。曾任天台座主，也曾被任命最高階僧官「僧正」。根據《作善集》，重源曾參加公顯主持的抄經法會。[9]

榮西（1141–1215），繼承重源擔任東大寺勸進一職。他曾經試圖引導平安宮廷貴族接受禪宗，結果反應不一，關東武士階層則大為歡迎。

能忍（約 1195 年卒），在結緣名錄出現一次，是默默無名的天台僧侶，後改皈依臨濟宗（禪宗）。他主張唯有禪才是解脫之道。

建禮門院（1155–?1213）是日本文學和藝術中的代表性悲劇人物，在結緣名錄中稱為「平氏中宮」。高倉天皇的妻子，本名德子，父親平清盛曾經權高勢重，不可一世，兒子為夭折的幼兒皇帝「安德天皇」（1178–1185；1180 年即位）。源平兩軍在壇之浦決戰時，她隨幼子投海自殺，卻被救起。餘年出家為尼，隱居京都郊外大原寂光院。

妙法（約 1146–1229），可能是藤原通憲的女兒或媳婦，她的法號「尼妙法」至少出現在結緣名錄五十六次。她慷慨贊助興福寺以及許多宗教藝術創作。

藤原良通（1167–1188），權貴九條兼實（小傳見頁 281–282）之長子，因病遽逝，得年僅二十一，其父哀痛不已。九條家族很可能就是遣迎院尊像及相關法會的大施主。

平重衡（1156–1185），率領軍隊摧毀奈良古寺院（又稱南都燒討）的將領。他在一之谷戰役中被俘，就在東大寺大佛即將舉行落成供養之前，他被斬首於奈良近郊的木津川畔（參見第四章討論）。

結緣名錄中可辨認身分的人，最大的團體是戰敗的平家族人。也包括七位平家大將及其妻子，他們為了避免被源家俘虜，全副武裝投海自盡。結緣名錄出現許多悲壯犧牲的武士名字，顯示這場法事的主要目的是為了安撫戰役中的亡者，以防他們成為餓鬼或怨靈，伺機復仇（參見頁 222、276、308 註 9）。

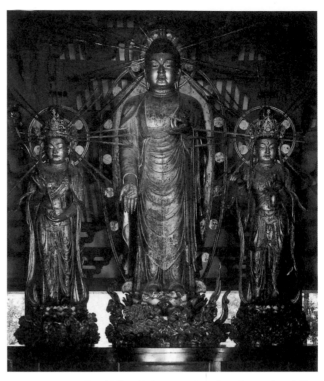

圖 113｜阿彌陀佛三尊像，快慶，1195 年。寄木造，彩漆，金箔。
阿彌陀像高 5.3 公尺；觀世音與勢至菩薩高 3.7 公尺。淨土寺，
兵庫縣小野市，國寶。

平維盛（1158–1184），一之谷戰役後，逃到高野山出家，成為「聖」
僧。後來在那智海邊（和歌山縣）口念佛號，跳海自殺。[10]

源義仲（1154–1184），打敗平家攻下京都城，燒殺擄掠，惡名昭彰。
後被源義經、源範賴追擊戰死。

源義經（1159–1189），日本歷史上赫赫有名的人物。他率軍勇猛所
向無敵，卻遭異母兄源賴朝嫉妒，無奈切腹自殺。[11]

結緣名錄總共大約一萬二千個人名，我們確信重源至少與其中數
位往來密切，許多人他也知其名聲。然而，絕大多數的名字尚未確認
身分。儘管不可能知道他們跟重源是否有關係，上面列舉的人物來自
社會各個階層，卻在遣迎院成為其尊像與法事的信眾，也成為追隨重
源的廣大信眾。

彼岸會

重源一生留下的最豐富藝術遺產在兵庫縣小野市的淨土寺。這家

圖 113a ｜ 觀世音菩薩上半身，圖 113 細部。

小寺院位於古播磨國境內，從姬路城往東約二十公里處。寺院建地所在的大部莊（庄），曾經是皇室最大而且最富庶的經濟來源。1192 年，後白河法皇將此莊園收入轉讓給東大寺，重源利用這項資源就地興建別所。[12]（譯註 8）正如他的一貫作法，重源結合了宗教目的（將舊精舍改為淨土宗的中心）與現實利益（改善當地的灌溉與收成）。

　　這寺院被視為東大寺的別院，最初寺名為「南無阿彌陀佛寺」（同重源的法號），不過最終以淨土寺聞名。全盛時期的建築曾經多達十二間，今日留存下來的主要建築是淨土堂（圖 85）。淨土堂興建於 1194 年左右，當時重源正趕著要完成東大寺的大佛殿，同時忙著勸募遣迎院尊像的結緣勸募。1195 年，快慶與他的助手完成淨土堂主尊像——阿彌陀三尊像（圖 113）。1200 年，後鳥羽上皇應重源之請，宣布淨土堂為皇室的御祈禱所，大大提高其地位。[13] 1206 年，重源去世後，淨土院與大部莊由其徒弟兼姪子，觀阿彌陀佛（1165–1242）繼承。觀阿彌陀佛每月為重源舉行追思法會。[14]

　　巨大的三尊像——阿彌陀佛與其脇侍聖觀音與大勢至菩薩，歷經歲月考驗，奇蹟般的保存至今。[15] 這是重源時期盛行的丈六像最佳代表

譯註 8：最新研究，參見近藤成一，〈イェール大学所蔵播磨国大部庄関係文書について〉，《東京大学史料編纂所研究紀要》23（2013/3），頁 1–18。

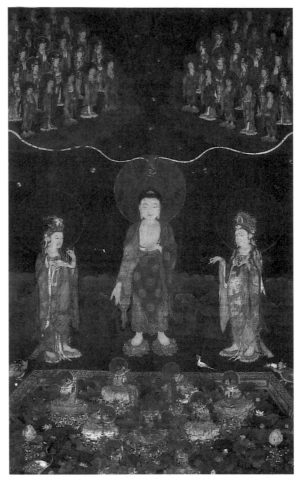

圖 114｜阿彌陀佛三尊像，掛軸局部。中國南宋，12 世紀末或 13 世紀初，絹本設色泥金，高 145.5 公分。知恩院，京都，重要文化財。

作，由方形木頭緊密接合（或固定）成形，同樣的技術約八年後運用在東大寺南大門的仁王像（圖 105），稱為寄木造結構。堅固的木支架從尊像台座下延伸，藏於圓形的須彌壇內，撐住三尊像的沈沈重量。弔詭的是，這三尊像代表的是空靈的存在。阿彌陀佛蓮座下冉冉升起的雲氣，象徵佛降臨人間，接引往生者去到淨土。

重源《作善集》中，簡短而含糊的陳述，此阿彌陀佛三尊像與幾年後伊賀新大佛寺所造類似尊像，都以一幅中國畫為範本。[16] 這幅畫迄今無法確認，但目前日本保存的幾幅宋畫（如圖 114），與淨土寺阿彌陀三尊像有些相近。但是令人困惑的是，為何快慶參考的不是雕像，而是一幅畫，既然《作善集》也記載，重源曾將中國佛像贈送給一些寺院。[17] 無論如何，重源工作團隊中的中國匠師（頁 145–148），肯定為淨土寺尊像帶來強烈的中國影響，例如，厚重感、寬闊的臉、下頷垂

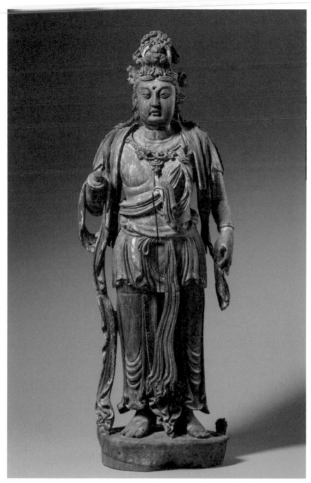

圖115｜立菩薩像，13世紀，金代。木雕彩繪，高約146.1公分。
克里夫蘭美術館，Andrew R. And Martha Holden Jennings
基金，1963.581。圖版 © The Cleveland Museum of Art。

肉（雙下巴）、兩頰圓鼓，還有豐厚的嘴唇（圖113a）。他們的身軀龐
大，指甲修長，菩薩的頭飾既高又精緻，與同時期的中國木雕像比較
之下，顯露出極為相似的地方，但也有相異處。快慶的作品向來修飾
得精美優雅，似乎與宋雕像的粗獷刀法，相較華麗而自信的精神不相同
（圖115）。總之，這組堂皇三尊像是日本雕刻史上的重要里程碑。[18]

　　跟東大寺仁王像不同，這組尊像（圖113）不曾拆解開來詳細檢
查其內部。不過，1995年神戶大地震後（譯註9），這組像曾經平放以
檢查受損情況。當時，使用光纖內視鏡（fiberscope）伸入阿彌陀像腳
部的縫隙以及耳朵開口窺視內部。[19] 以這種方式，只能檢視內部有限
的區域，大部分的證據很難判讀，即使如此還是獲得可觀的資訊。頭
的內部發現了七幅紙卷，組成軀幹的木頭上有題記。看到了「建久六
年（1195）」的日期，還有大約二百個名字的結緣名錄。由於許多人名

譯註9：平成八年（1995年）
一月兵庫縣南部地震，中文
媒體多稱阪神大地震。平成
八年開始進行阿彌陀尊像修
復保存工作。作者誤植為
1997年。

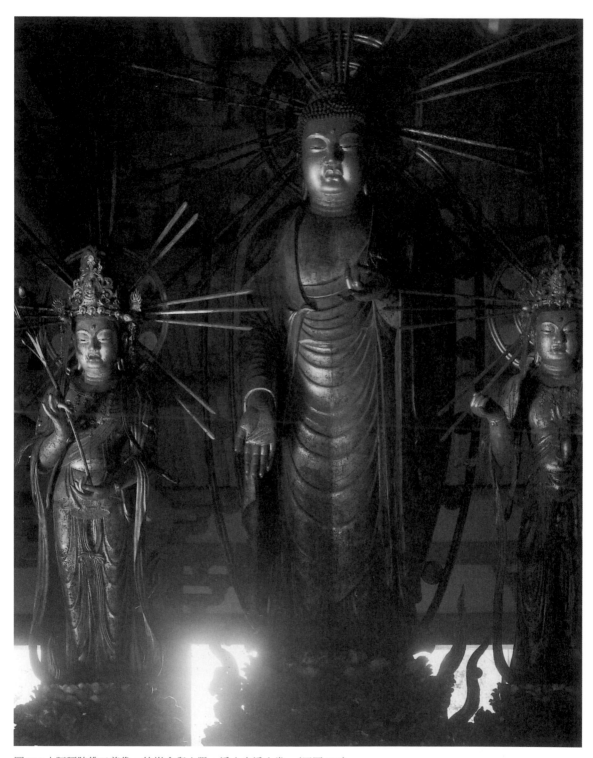

圖 116｜阿彌陀佛三尊像，彼岸會與夕陽，淨土寺淨土堂。(同圖 113)

前面加了「大部」這個莊園名，可推知，當地的僧人與居士參與了奉獻，而且木塊即使不是在當地雕刻的，也很可能是在那裡組裝的。約有十個人名末尾是「阿彌陀佛」，大概是重源的追隨者，他們的名字也出現在快慶所造其他佛像內部的結緣名錄上。此外，出現的名字還包括物部與草部的家族成員，很可能是為重源工作的鑄造師（頁 225）。將來若有機會將雕像完全拆卸開來，就能增加更多令人期盼的證據了。

供奉三尊像的淨土堂約建於 1194 年，形式是「天竺樣」，方位是東西向，與寺院常見的南北向顯著不同。更值得注意的是，尊像背面的牆（西壁）下方裝置「蔀戶」（shitomido，板門），可以朝上打開，讓夕陽光線瀉入室內。[20] 每年淨土寺在春分與秋分時節，各舉行為期一週的「彼岸會」法事時，沐浴在夕陽光環的阿彌陀三尊像成為禮拜的焦點。正如日本淨土宗的許多慣例，彼岸會也是源自唐代高僧善導（見頁 277）的想法。他提出，修習日想觀，「唯取春秋二際。其日正東出，直西沒。彌陀佛國，當日沒處，直西超過十萬億剎即是」。（譯註 10）春分和秋分之際，太陽正東方升起，也正西方落下，阿彌陀佛的西方極樂淨土就在正西方日落之處，因此是祈求往生西方淨土的最佳時刻。傳到日本後，此法會比在原生地更受歡迎。隨著淨土宗祖師傳法於一般大眾，彼岸會盛行於日本的十二、十三世紀。

現在我們很難想像當時參與法會的一般信眾的生活。他們可能身處窮鄉僻壤，在稻田與果園間無休止地勞動；這些鄉下農夫還被迫服勞役，修築道路與溝渠，大部分的收穫都繳出去當稅金。艱苦勞動生活中的調劑，就是神社節慶與佛寺法會提供的色彩、音樂與熱鬧氣氛，其中彼岸會必定是最具戲劇性的。

法會從春秋分的前三天開始，延續到後三天為止。每一天信眾湧入淨土堂，在尊像前面跪下，由法師帶領，反覆唱頌《法華經》。這就是為了消除業障而舉行的「法華懺法」。每一天法師都會勸誡信眾實踐菩薩道的「六度波羅蜜行」（ṣad-pāramitās），亦即布施、持戒、忍辱、精進、禪定、般若（禪定智慧）。

彼岸會進行到第四天的黃昏，也就是法會的重頭戲春秋分當天，寺院的鐘聲緩緩響起，淨土堂供香煙霧繚繞。法師引領唱誦，西壁門板掀起，巨大尊像逐漸籠罩在夕陽的金黃光輝中（圖116）。[21] 就在此刻，虔誠的信徒相信當他們臨終之際，只要唸誦阿彌陀的名號，將會往生無限莊嚴舒適的淨土，達到涅槃境界。

彼岸會的戲劇性場面並非獨一無二的。在信仰天主教的國度裡，每當復活節早晨，日出之際，虔誠的信徒會聚集在山坡上，慶祝耶穌肉體復活，同時祈求個人的救贖。正統猶太教教徒，每隔二十六年的

譯註 10：善導，《觀經散善義》，大正藏，冊 37，頁 261 下。

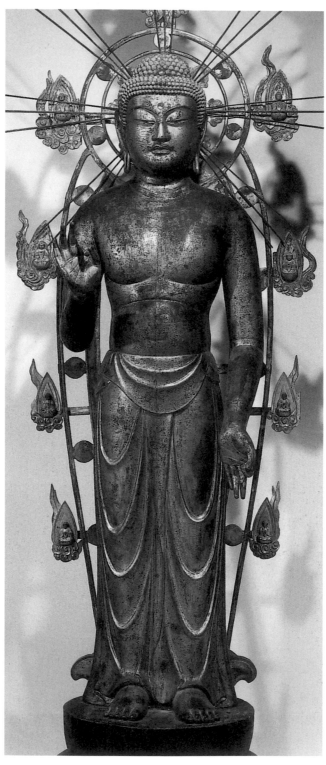

圖117｜阿彌陀如來立像（半裸），傳快慶，約1195年。寄木刳空造，
彩漆，金箔，高226.5公分。淨土寺，兵庫縣小野市，重要文化財。

春分，於黎明時刻聚集在山坡舉行「太陽禮拜」(Birka Hachama; Blessing of the Sun)，他們相信此刻太陽回到創世第四天太陽升起的位置。參與彼岸會時，日本佛教徒內心澎湃的情緒也不是孤例。世界各地的善男信女都尋求偉大的宇宙力量與他們同在，祈求神助解決個人問題，對抗生命與死亡中令人憂懼的不確定性。

迎講（來迎會）

淨土寺還有一尊超過真人大小的阿彌陀像（圖 117），幾乎可以確定是由快慶和他的工房以熟練的寄木刨空技法雕造的。[22] 這尊像相當輕盈，方便安置在小台車上，在信眾面前移動。尊像背面鑽了兩個洞，因此可以固著在連結台車的木板上，台車移動時，尊像就可以保持平穩。

這尊像雕刻得好像僅著下裳，形同半裸，法會時會披上真正的袍子，是現存為雕像披袍這種慣習最早的例子。以衣袍來加深逼真可信的程度，許多佛像製作成全裸或半裸，供一般大眾膜拜，例如：地藏菩薩、辯才天女，以及聖德太子、空海、日蓮等祖師像。[23] 加上玉眼和華麗的金屬頭冠與項圈，更增強了衣袍道道地地的寫實感。

「迎講」為公開的盛會，由寺院僧人演出阿彌陀佛及一群菩薩降臨世間；真正的降臨稱為「來迎」，來到世間迎接往生之意。根據淨土寺文獻，迎講會現場在淨土堂南面搭建一長達六十公尺高的舞臺。阿彌陀像立在八角形臺座上，靠推車移動，沿著舞臺前行，由多達六十位打扮成菩薩的僧人陪同。雕像的雙手拇指輕觸食指，這是「中品上生」的手印。

日本至今仍舉行此儀式活動（圖 118）。在鑼鼓、洞簫與蘆笛合奏的喧天樂聲召喚下，大批村民與僧人群聚在走道兩旁。戴著菩薩面具、身著華麗繡袍的僧人莊嚴的走在舞台上。扮演觀音菩薩化身的男子，手持小蓮花座，象徵迎接往生者的蓮座。支持法會的結緣群眾分擔費用，也共享功德。法會也會帶點嘉年華會的味道：小販賣棉花糖和甜清酒；現在有些寺院會以動漫人物的遊行來結束典禮，吸引孩童的注意。

來迎會似乎最早出現在十一世紀時，發源地是京都的比叡山，由宣揚淨土宗的高僧源信發起。收藏著名八世紀淨土曼荼羅畫的當麻寺（譯註 11），也會舉行來迎會（圖 118）。1197 年，重源將此法會引進攝津國的渡邊別所。根據《作善集》，他還蓋了娑婆屋（譯註 12），象徵惡濁的世間。[24] 在繪製「來迎會」的場景時，也會描繪類似的建築，例如在宇治平等院的阿彌陀堂內壁上，就看得到。《作善集》還記載，重源至少在另外四個場合捐獻了尊像以供舉行來迎法會。[25] 重源去世後的年代，到處都在舉行來迎會，來迎圖也大量製作流傳。

譯註 11：當麻寺位於奈良縣葛城市當麻 1263。建於七世紀，根本本尊像是彌勒佛（國寶，白鳳期）。最有名的收藏是一幅當麻曼荼羅（重要文化財）。日本傳說中的悲劇性貴族女性，中將姬（747–775）於當麻寺出家為尼，得到感應織成觀無量壽經淨土圖（觀經變），是為日本藝術史上重要的淨土變圖像，畫面中央描述西方極樂淨土，通稱為當麻曼荼羅。

譯註 12：重源在渡邊別所建象徵濁惡世間的娑婆屋、來迎堂與淨土堂各一。

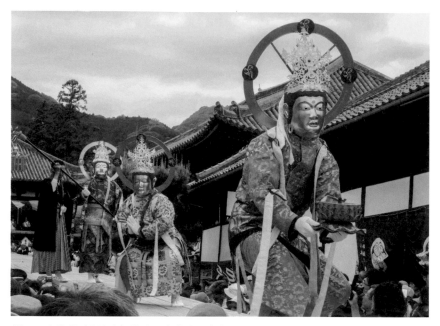

圖 118｜迎講（來迎會）儀式，當麻寺，奈良。Caroline Hirasawa 攝影。

　　根據淨土寺紀錄，快慶工房為迎講法會所需，製作了約二十七具菩薩假面，其中二十五件保存至今（圖 119）。假面以檜木雕造並上彩，臉部沒有個別特色，而是一律寬頷、大眼、雙唇線條銳利，與淨土堂的阿彌陀佛像類似。眉毛與瞳孔部位雕空，讓僧人戴面具時能夠看見並呼吸。為佛教法會和儀式舞蹈製作的假面也是雕刻工房的規格化產品。

　　重源徵集播磨國數處莊園的年收入，以保障淨土寺僧人日常糧食、衣物，以及寺院燈油所需經費。如同在其他地方常見作法，他建造大型的湯屋（澡堂），既有益於當地村民的健康衛生，也成為信眾禮拜修行的場所。1194 年，他委請東大寺的鑄造工房，推測是物部工房，為淨土寺製作銅鐘，他還奉獻三粒舍利，安放在金銅五輪塔內。[26]

個人禮拜的持佛

　　快慶最受推崇的作品是一尊阿彌陀立像（圖 120），現保存於東大寺的重源紀念堂內。[27] 此尊像的風格特色稱為安阿彌樣，被奉為日本佛教雕刻的典範，盛行了好幾世紀。[28]（譯註 13）

　　1202 年，快慶開始為年老的重源製作此像，而且在佛像右腳下的接榫處針刻簽名，目前部分已難辨識。1208 年，重源去世後，僧人寬顯（1216 年去世）請人為此像表面貼上精美的金箔切金裝飾，更添此像的優雅。[29] 他還在像內納藏重源生前個人禮拜用的寶物：《心經》抄本、菩薩「種子名」、陀羅尼真言，以及一個金銅五輪舍利塔（經 X 光拍攝

譯註 13：在作者的建議下，譯者於 2011 年底前往上海玉佛寺調查，於銅佛殿見此「安阿彌樣」阿彌陀佛銅立像，據該寺官網稱，「傳為明代」所造。

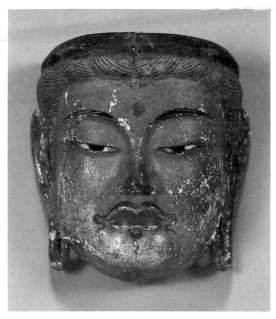

圖 119｜來迎會菩薩假面，共 25 件，快慶作品，約 1201 年。檜木彩繪，高約 18.9 公分。淨土寺，兵庫縣小野市，重要文化財。

證實），並由高僧定慶主持獻納入品儀式。[30] 儀式完成後，依照重源遺囑，這尊像送往高野山，但後來又歸還東大寺。

　　雖然底座與背光經過修復，這尊像本身是寄木刨空造的作品中，保存得非常好的例子。在頭部正面與背面的木頭接合之前，先將畫好的玻璃球用木楔子鑲入正面內部，做出眼珠子。水晶柱嵌入額上的白毫與頭頂肉髻。尊像表面薄漆金粉，賦予暖暖的金光，髮髻則漆上群青色（碳酸銅，藍綠色）。

　　安阿彌樣的主要特色全部展露無遺：以近乎抽象、幾何的樣式雕刻出幾近完美對稱的淺刻衣褶；穩重的平衡感和優雅的均衡感；精緻而超凡脫俗的精神。而且左腿難以察覺的微微向前，巧妙暗示尊像隱隱移動，進入觀者的世界。尊像大腿及側面的衣袍透露出寫實主義的風味，這是當時進入日本藝術及文學所有面向的新潮流，微妙的現世感讓神聖的圖像變得可親可即。在十五世紀後半葉文藝復興盛期的義大利雕刻中，也呈現了相似的融合神聖與世俗美感的原則，例如韋羅基奧（Andrea Verrochio, 1435–1488）、賽蒂尼亞諾（Desiderio da Settignano, 1430–1464）、羅比亞（Luca della Robbia, 1400–1482），與馬亞諾（Benedetto da Maiano, 1442–1497）的作品（譯註 14）。他們的許多作品中，原本古典希臘羅馬理想主義呈現的優雅與高貴，經過血肉與衣袍那栩栩如生的觸感修飾調和後，散發出溫柔多情的氛圍，使得神聖的、奧祕的變得可信、可理解。在義大利與日本，這樣的藝術

譯註 14：Andrea del Verrocchio，佛羅倫斯雕刻家與畫家，達文西和波提切利為其學生。Desiderio da Settignano，佛羅倫斯雕刻家，以大理石浮雕及肖像聞名於世。Luca della Robbia，佛羅倫斯雕刻家，被認為是文藝復興風格的開拓者之一。創立家族工房傳統，尤其以藍白釉陶塑聞名。Benedetto da Maiano，義大利雕刻家，以教堂等建築內的聖像及雕刻裝飾聞名。

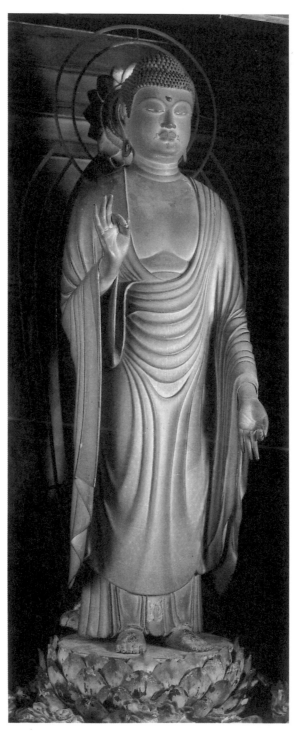

圖 120 ｜阿彌陀佛像，快慶作品，1203 年。寄木刨空造，
漆金，玉眼，1208 年切金，高 98.7 公分。東大寺俊乘堂，
重要文化財。

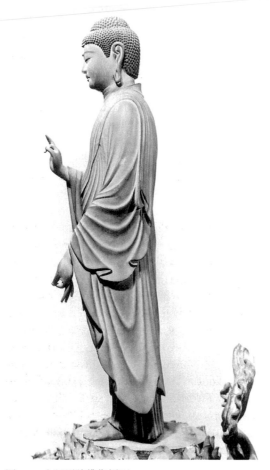

圖 120a ｜ 阿彌陀佛像側面。

發展都同步於推廣宗教教義的努力，不論是羅馬教會或淨土宗的努力
宣教。

地藏菩薩——救濟眾生

　　快慶為東大寺製作的地藏菩薩像（圖 121），如同前文討論的阿彌
陀像，既高度理想化形象，又兼具人間性與親切感。[31]

　　遺憾的是，這尊像的來源與早期歷史並不清楚。這尊像不曾拆卸
過，內藏豐富的獻納結緣卷子與紙本文書（X 光攝影偵測所知），尚未
檢視過。右腳接榫處銘刻：「巧匠法橋快慶」。由於快慶在 1195 年大佛
殿落成供養儀式上，晉升為法橋，這尊像必定是完成於當日之後到他
再度晉升為法眼的 1208 年之間；這段時期快慶深受重源與他的同僚器
重，把天賦才能發揮到極致。[32]

　　尊像左手持形如桃狀的摩尼寶珠（*cintāmaṇi*），象徵地藏菩薩以慈

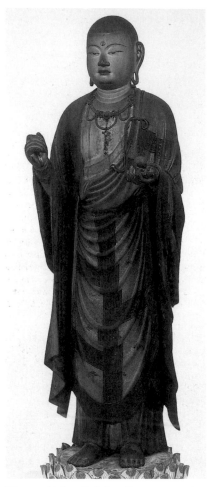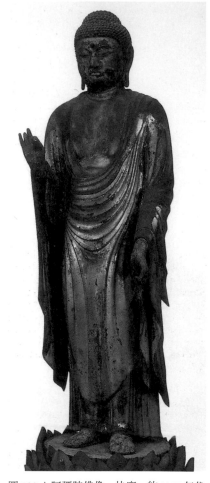

圖 121｜地藏，快慶作，約 1203–1209 年。
寄木刨空造，彩漆，切金，高 89.8 公分。
東大寺勸進所（公慶堂），重要文化財。

圖 122｜阿彌陀佛像，快慶，約 1190 年代
晚期。寄木刨空造，彩漆，貼金箔，玉眼，
高 82.3 公分。八葉蓮華寺，大阪，重要文
化財。

悲法力救濟世間。右手持的長錫杖，現已佚失，不過胸前的銅項飾一
般認為大概是原來的。儘管外袍是以對稱的懸垂曲線垂落前身，這些
紋路是某種程度模擬寫實雕刻出來的。此外，些微「對置」的姿勢，
左腿支撐身體的主要重量，而右腿稍微站向前，破壞了對稱性。如同
剛剛討論過的阿彌陀像（圖 120），幾乎難以察覺的寫實主義筆觸，連接
了菩薩代表的神聖國度與一般人看得見的世界。

　　此時期色彩豐富的雕像大多已失去表面的塗料，而我們也容易忘
記，如同希臘古代雕刻，彩漆雕像的外貌是生動逼真的。這尊地藏像
的表面雖然因灰塵與焚香的煙而黯淡，卻罕見的保存下色彩。匠師直
接將顏料塗在木頭上，而不是如常見作法，塗在覆蓋木頭的麻布上。
接著用鉛白與漆混和而成的白粉塗抹肌膚部位。額頭髮際上方，暗灰
色的漸層代表剃度過的頭頂。下衣與裙子用硃砂（硫化汞）打底色，同

圖 123 ｜致快慶工房書信，附有佛師素描，包裝阿彌陀佛像內納入品的三封信札之一，紙本水墨。八葉蓮華寺，大阪，重要文化財。

時以寬幅長條的銅綠色刷過底下的群青色，構成類似拼布的圖案，呈現下衣的「福田衣」形式。帶狀部分與朱袍上飾有精美的金箔切金，然而這些設計圖案的精采和創意很難從照片上看出來。尊像腳下仰蓮座色彩鮮豔，很可能是借用自後代製作的其他作品移來的。[33]

這裡實在不適合探討地藏菩薩漫長而複雜的歷史，因為在重源的紀錄中地藏並不顯得重要。[34]許多世紀以來，地藏在整個東亞有眾多虔誠的信徒，不過日本地藏信仰變得非常重要，是在法然推動淨土信仰興起之後。法然被信眾視為地藏菩薩，引導亡者離開地獄，同時也是降臨人間的「來迎地藏」，護持往生者到阿彌陀的淨土。以地藏為核心的圖像在重源時代之後盛行不衰，如同大部分主流的日本淨土宗象徵圖像。

快慶工房的阿彌陀像

1982 年，在大阪府交野市靠近奈良交界區，位於生駒山腳下的八葉蓮華寺，發現一尊阿彌陀佛像（圖 122），風格與年代上都非常接近快慶製作的東大寺阿彌陀像。[35]明治以前此尊像的歷史不清楚，但1986 年拆卸開來修復時，在內部發現了豐富且複雜的寶貴資料。[36]快慶刻造此像的證據是左腳接榫處的銘記：「巧匠安阿彌陀佛」，納藏的文獻也有記載。由此可知，創作年代早於 1195 年，快慶尚未晉升法橋之前。納藏文獻包含了繼承重源贊助造像的僧人名字，明遍（空阿彌陀佛）以及他的姪子慧敏（頁 206）。

儘管表面的塗金多已喪失，此尊像與東大寺阿彌陀像幾乎一模一樣，僅矮了 10 公分，顯示工房作品規格化的特性。藝術史家最感興趣的是，用來包裝一長卷子的三張紙，因為那是寫給安阿彌陀佛工房的

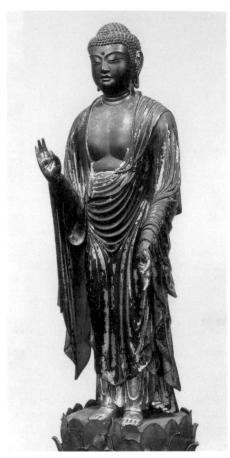

圖 124 ｜阿彌陀佛像，傳行快，1212 年。寄木
刨空造，彩漆，金箔，玉眼，高 98.7 公分。
玉桂寺，滋賀縣，重要文化財。

信，之後隨手拿來畫了些圖樣在上面（圖 123）。信件本身沒多大意思，
例如其中之一是例行申購布料和裝裱材料。不過，將這種表面上看來
是隨手抓取的東西塞入聖像裡，是將快慶和他的工房與雕造聖像的功
德連結在一起的做法。再者，紙張正反兩面上的即興素描，表現強而
有力，印證了此時期慶派工房佛師們的表現力。

　　這些素描包括不動明王的臉、蓮花和一隻腳。最大幅的是舞樂主
角蘭陵王的面具，頭頂上的龍、凸眼，鷹勾鼻和凶惡表情，象徵他的
異族出身。[37] 快慶現存作品中找不到任何舞樂面具。然而，素描展現出
快慶工房的創意與活力，有些學者甚至推測可能是快慶本人手筆。[38]

紀念法然的阿彌陀像

　　稱為「安阿彌樣」的快慶風格盛行一時，1212 年雕造現存於玉桂
寺的一尊立像足以為證（圖 124）。玉桂寺位在滋賀縣甲賀市的信樂町，

是一間地處偏遠的真言宗小寺院。[39]

　　此尊像在 1974 年普查中發現，很快確認為安阿彌樣的風格，並且推定為快慶作品。然而，與幾乎一模一樣只不過早十年前製作的東大寺阿彌陀像相比，細微的區別透露出這種樣式多麼迅速淪為刻板的複製。腹部上的衣褶比較機械化，臉龐失去沈著的表情，略顯臃腫，佛像的整體感削弱了。詳細的研究已指出，此尊像並非快慶所造，而是他的首席弟子行快。

　　像內龐大的納藏文書證實，這尊像是淨土宗壯大的里程碑，是為了紀念法然圓寂一週年而造（譯註 15）。這項計畫主導者是法然眾多弟子中最活躍的源智（又名勢觀房，1183–1238）。源智出身平家貴族，祖父平重盛備受敬重。但身為武將的父親平師盛（1170–1184），在一之谷戰役敗逃，被追殺身亡，怯懦的名聲可能是他的名字沒有出現在結緣名錄的原因。源智在母親保護下躲過源氏的追殺，十二歲時皈依法然。他忠誠追隨法然十八年，服侍其晚年，最後還打理喪禮法事。法然臨終將淨土宗重要的法本與繪畫交付給他。法然去世後，源智協助重建京都的知恩寺，以紀念先師；知恩寺曾經是淨土宗的舊念佛道場（譯註 16）。源智晚年隱居修行。

　　佛教的追悼儀式非常複雜，無法在此討論。不過，根據法然傳記，在他圓寂後，每逢第七天就舉行一次法會，持續七星期，據說人死後第四十九天才輪迴轉世。[40] 我們也可以推定，第三個月以及一週年時，同樣舉行了追思法會。玉桂寺尊像於建曆二年（1212）十二月二十日開光供養，正好是法然圓寂後滿一週年。我無法得知紀念法會在哪裡舉行，但是其規模之盛大隆重可以從尊像內的結緣名錄看出，總共列出超過四萬五千個人名，實在不可思議。再者，這份名單反映的是淨土宗的一黨一派，不像遣迎院尊像結緣名錄（圖 112）所意味的共存共榮。[41] 名單包含三位天皇的名字：後鳥羽上皇（1183–1198 在位），他曾下令流放法然，不過顯然後悔此一舉動；土御門天皇（1198–1210 在位，此時也已退位），以及順德天皇（1210–1221，此時在位）。名單上還出現武家領袖源氏家族的成員，如賴朝、賴家與實朝。除了源智，沒有平氏成員在列。我們看到法然的貴族支持者，如藤原兼實（即九條兼實，1149–1207，已歿），還有其同母弟，天台宗僧人慈圓（1152–1225），他曾宣稱法然的教義愚蠢、可悲，甚至是邪魔外道。[42]

　　然而，我們並不清楚，有多少顯貴是真心樂意參與這項法會，或者是法然的弟子自行列入這些名字，以抬高為教義奮戰的師父的地位。結緣名錄中，有五位法然最親近的弟子，以源智為首，接下來是感西（1153–1200），法然留贈他一間房子和一些土地；導西，曾在法然制訂的著名清規〈七箇條制誠〉上，留下花押簽名（譯註 17）；證

譯註 15：2010 年，玉桂寺將此尊像所有權轉移給淨土宗總本山，目前保存於京都市佛教大學宗教文化博物館。參見淨土宗官網。

譯註 16：目前正式名稱：淨土宗大本山百萬遍知恩寺。原來位於現在相國寺址，十七世紀中遷至現址：京都市左京區田中門前町 103，京都大學附近。源智在此建立法然上人紀念堂——御影堂。參見知恩寺官網。

譯註 17：〈七箇條制誠〉，京都國立博物館，《法然生涯と美術》，法然上人八百回忌特別展覽會圖錄，京都國立博物館，2011，no.60，頁114–117；235–237。

空（1177–1247），號善慧房，是法然最活躍弟子；以及信空（1146–1228），遣迎院阿彌陀像結緣名錄中曾出現他的名字（頁 180–181）。慶派佛師的名字也在列：運慶、快慶（以「安阿彌陀」之名），以及湛慶。令人不解的是，快慶本人沒有製作此像，也許是當時對法然與其弟子的攻擊猶未平息，所以他讓給弟子行快執行。

五劫思惟阿彌陀

東大寺有一件異國風的阿彌陀像頂著豐厚頭髮（圖 125），據說這種風格是由重源引介到日本，但是並沒有被廣泛接受。[43] 根據東大寺記載，此像是善導親自雕造，由重源從中國帶回日本。然而此像是由一大塊日本檜木雕成，故此說法無法成立，而且這尊像也不具備七世紀中國佛像雕刻的任何特色。既然此像必定是在日本製作，很可能是根據重源帶回來的中國雕像或圖像素描為範本。無論如何，這尊像的新樣式從未流行於日本，儘管它呈現了淨土宗教義上的關鍵大事；在淨土宗的基礎經典《大阿彌陀經》中詳細敘述了這則故事。[44]

經文述說久遠以前，有位國王捨棄王位出家為比丘，名法藏。他在當時的如來面前發願，祈求證悟成正覺。經過五劫期間（每一劫約略為千萬年）之思惟，他發四十八願成就其淨土，眾生只要聞其名號，就可以得涅槃。法藏因此證成佛道，法號有好幾個：無量壽（Amitāyus）、阿彌陀（Amitābha）、清淨光、歡喜光等（譯註 18）。這四十八願是淨土宗修行者信仰的核心。

此尊像雙手合掌表示祈願，一大團頭髮代表未成佛前，行菩薩道時，冥想思惟的漫長光陰。此像與日本佛教接受的圖像極不相容，因此罕見複製，主要是與東大寺相關的寺院才會複製。[45]（譯註 19）

傳統大乘佛教造像

山岳寺院的名像

峰定寺位於京都東北高山上，擁有幾件優秀的雕像，[46] 提供了線索證明保守派高僧貞慶（頁 283）的弟子與重源弟子互相結盟。儘管目前峰定寺的規模已大為縮小，還是有不少山岳修驗者到此巡禮。知名的藤原通憲（1106?–1159，以法號信西聞名）為此寺撰寫創寺《緣起》（譯註 20）。信西慘遭殺害後，倖存的後代多出家為僧，並成為日本佛教史上重要人物，貞慶也是他的孫子。根據《緣起》，1150 年代，鳥羽上皇敕令建立峰定寺，平清盛也有捐獻。《緣起》還指出，信西本人捐獻了此寺的主尊，「白檀二尺千手觀世音菩薩像一軀」。

譯註 18：「無量壽佛號無量光佛、無邊光佛、無礙光佛、無對光佛、炎王光佛、清淨光佛、歡喜光佛、智慧光佛、不斷光佛、難思光佛、無稱光佛、超日月光佛。」《佛說無量壽經》，大正藏，冊 12，頁 270。

譯註 19：文化廳監修，《國宝 重要文化財大全 彫刻》，上卷，東京：每日新聞社，1996，nos. 482,483。後者修正東大寺像的年代為鎌倉時代。

譯註 20：藤原通憲曾撰寫《大悲山峰定寺緣起》。

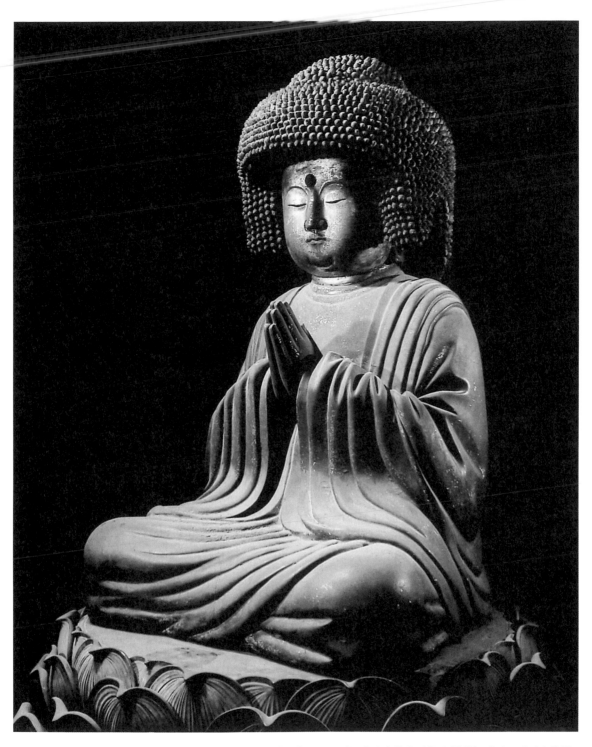

圖 125 ｜五劫思惟阿彌陀佛坐像，約 13 世紀。寄木造，上漆，高 106.0 公分。東大寺勸進所（阿彌陀堂），奈良，重要文化財。

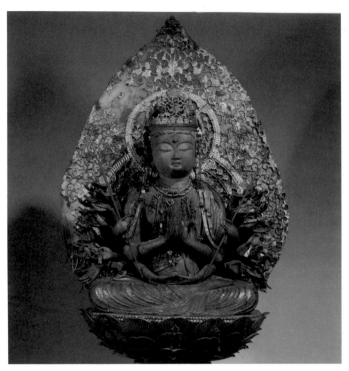

圖 126 ｜ 千手觀音像，12 世紀晚期。實心檀木結構（頭至膝部分）；白檀木及金屬配飾。高 31.5 公分。峰定寺，京都，重要文化財。出自《原色日本の美術 6 ── 阿弥陀堂と藤原彫刻》圖 37，東京：小學館，1967 年。

　　目前寺院收藏一件小而優雅的檀木千手觀音像（圖 126），學者們傾向認為這就是《緣起》提到的 1154 年捐獻的尊像。[47] 此像雕法反映出定朝的古典和樣風格：精緻、沉靜、對稱，高度理想化，同時裝飾著銅造透雕鍍金的花冠和華麗的項圈。觀音像的千手拿著代表世間法力的各種象徵，衣袍上漆飾著織巧的截金文樣，還有精雕細琢的蓮瓣環繞著寶座。不論在雕刻、漆繪或珠寶裝飾上，都是出自大師之手。而且此像是現存罕見的檀木像，是個人捐獻像中的珍品。笠置寺有兩尊類似的像，捐獻給當時的住持貞慶，古老的一尊為重源所捐，另一尊是快慶作品，捐獻者是觀心（頁 202），但都沒有保存下來。

　　峰定寺的釋迦像（圖 127）突出之處在於一絲不苟的仿效中國的原型。[48] 此像雙腿之間呈 V 形下垂的衣褶、波浪狀的下擺、扁平的頭和長指甲都反映出宋代佛畫的影響（參照圖 114）。此像年代推定為 1199 年，在寺院落成後半世紀，不確定製作者是誰。有人說是快慶，他以取法中國範本聞名；也有人認為是定覺，他是康慶次男，但是定覺的作品除此例之外現都已不存（頁 164）。[49] 無論製作者是誰，這位佛師特立獨行，脫離當時日本佛像雕刻已建立的公式。

　　峰定寺釋迦像結緣的勸募工作，是由貞慶弟子覺遍（1174–1258）

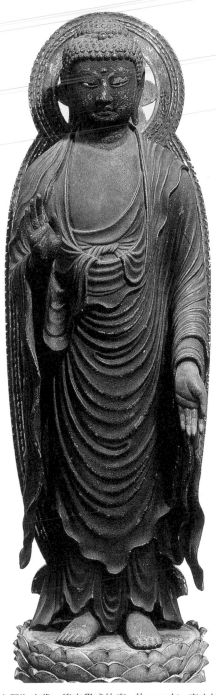

圖 127 ｜ 釋迦立像，傳定覺或快慶，約 1199 年。寄木刨空造，彩漆，原有金泥，玉眼，高 51.4 公分。峰定寺，京都，重要文化財。

主導，他後來晉升奈良興福寺別當（住持），慷慨供養在笠置寺的師父。釋迦像內納入品中有貞慶本人抄經結緣的長卷，這是他信奉舊派大乘佛教的書面證據。內容是法相（唯識）宗經典《解深密經》，貞慶早年在興福寺時，曾仔細研讀並註解。[50] 附於長卷卷末的是《寶篋印陀羅尼》的一份抄本，具名者為兩位僧人：觀心，貞慶的忠誠弟子；以及蓮阿彌陀佛，重源弟子。蓮阿彌陀佛的名字也出現在遣迎院文書，以及年代差不多同時的東大寺南大門仁王像內，但是他的身分還未能確認。

另外又發現六枚菩提樹葉結緣文，內容讚頌釋迦佛，由結緣團體的成員題寫，藉此與佛教的祖師佛取得象徵性的連結。[51] 樹葉必定是來自當年那棵菩提樹的分枝，人們相信在一千五百多年以前，歷史上的釋迦佛是在菩提伽耶（現今中印度北邊的比哈爾省）菩提樹下證成正道。那棵樹的一根分枝，移植到了中國的天台山，而後榮西（1141–1215）取得一節枝條帶回日本，重源曾追憶在東大寺種下這節插枝。[52] 東大寺南門的一尊仁王像內也發現了枯萎的菩提葉。

釋迦像納入品的署名多為貞慶弟子。例如一件水晶製小小的真言宗（五輪塔形）舍利塔，其木製外箱四面墨書題名，「施主丹波入道」（下文解釋，譯註 21），「結緣沙門覺遍」（前文提過）。結緣名單上的許多人極可能是重源的追隨者，因為他們名字的結尾都是阿彌陀佛，並且在重源訂製快慶完成的佛像內，也找到他們的名字列在結緣名單上。

最主要的捐獻者或施主，是俗家人藤原盛實（1159–1225）。[53] 盛實是默默無名的朝臣，為自己更顯赫的家族成員工作，例如惡名昭彰的藤原賴長（1120–1156）。賴長曾策動宮廷兵變，引發慘烈的「保元之亂」（1156 年）。盛實官位是從四位上，他積極參與奈良春日神社的各種事宜，同時協助八條院和九條家的宗教活動（譯註 22）。儘管他似乎是在醍醐寺接受了精深的真言宗訓練，他的兒子們卻是在興福寺出家。興福寺是藤原家族的私寺。藤原盛實的歷史形象很模糊，但非常虔誠，這些富裕貴族的支持是當時佛教信仰和藝術創作盛興的關鍵因素。

僧形八幡神像

佛教信仰在各地散播時，總能吸收民間神祇，納入其信仰的殿堂，這樣的特色在早期印度佛教遺址，如巴呼特（Bharhut）與桑其（Sanchi）都明顯可見。[54] 同樣的，快慶所雕刻，不尋常的等身大神道八幡神像（圖 128），以剃髮僧人形像呈現，就是一神佛融合的明顯例子，像內題記 1201 年十二月開光。[55]

直到明治以前，此像一直被視為秘像來保護，因此表面的彩漆幾乎是完美如新，僅有灰塵累積。[56] 數世紀以來，此像一直是古老神祇的

譯註 21：有關「施主丹波入道」的考證，參考野村卓美，〈解脫房貞慶と『解深密経』：峰定寺釈迦如来像納入の貞慶著「解深密経及び結緣文」を巡って〉，《別府大学国語国文学》，49（2007.12），頁 57–79。

譯註 22：八條院見頁 280。九條家的家祖為九條（藤原）兼實，見頁 281。

「神體」，保護著佛教體制，以及整個國家。神體是有神靈依附的物件，例如鏡子、劍、珠寶、或雕像。在神社中，神體通常被嚴密地秘藏起來。不過，神體也可以是看得見的自然形式，例如，古木、巨石、瀑布，甚至是令人讚嘆的景觀。

八幡像內部的墨書銘文：「巧匠安阿彌陀快慶」，表示快慶是主要施主或主導者，協助他的小佛師多達二十六位，另有三位漆工和一位銅細工師。[57] 快慶對八幡像的詮釋維持他一貫作風，如同我們在此書中的探討，混和兩種佛教藝術的風格：「形而上的理想主義」與「象徵式的寫實主義」。但在此像這兩種原則無法協調。換言之，尊貴佛像的特質，例如僧袍、雙腿結跏趺坐、挺直威嚴的正面姿態、左右完全對稱、完美的卵形頭顱，以及毫無瑕疵的平滑表面等，無法呼應肖像追求的人間性與世俗性，例如額頭、雙眼與嘴唇周圍的皺紋；耳朵與眉毛上精細描繪的毛髮，以及柔順的衣褶。儘管已普遍鑲玉眼，八幡神像的虹膜與瞳孔還是用筆畫的。以黑漆勾勒，與鞏膜的白色強烈對比，使得神像看起來彷彿是全神貫注的凝視觀者。同時肉感的紅唇讓人感覺到活生生近乎戲劇性的存在。這與高度理想化、遠遠超乎平凡人性的如來像，大不相同。

八幡神是國家戰神，推測是應神天皇（大約西元五世紀）的神格化。他是戰爭英雄，儘管發生於大和地區與朝鮮的戰役早已被遺忘，祭祀他的中心是九州宇佐八幡神宮（譯註 23）。750 年，為了進一步融合日本神道教與佛教，傳說八幡神前來保護東大寺，最終宣稱八幡神是「本地垂迹」，也就是法身佛的化現。此戰神被視為菩薩，卻以僧人形象呈現，供奉在八幡殿，離南大門不遠，大佛殿之西（參見圖 81，八世紀東大寺）。奈良的藥師寺和東寺，也有類似的神社。

1180 年的大火燒燬了東大寺原來的手向山八幡神宮，1197 年原址重建。然而問題來了，當官員想要重造「神體」（八幡像）時，神的形狀和外表顯然一直是秘密，沒有人能夠描述。為了尋找替代品，東大寺派出僧團代表前往京都，希望能取得一幅《僧形八幡神像圖》，此畫據說是傳承自弘法大師空海手繪的剪影。[58] 畫作原來安奉在京都，西北高雄山山麓的神護寺金堂，但是後來寺院沒落，此名畫被取走，進入鳥羽法皇離宮收藏。東大寺的要求遇到挑戰，對手是尊貴的石清水八幡宮；這座神社負責守護進入京都的南邊通道。此宮的神體也遭到火焚，同樣要求取得神護寺的圖畫來替代。在重源的紀錄中多次出現的熱血僧人文覺（1203 卒），當時正竭盡心力修復荒廢的神護寺，他搶在兩位競爭對手之前，先將畫作請回了神護寺。因為文覺的阻礙，重源和東大寺僧人只能偷偷臨摹此畫。快慶與他的助手再根據此臨本，製作目前的這尊雕像。[59]

譯註 23：一般認為應神天皇是日本史上第十五任天皇，但實際在位年代無法確認。八幡神宮逐漸由地方神祇躍升為全國性重要神祇。750 年，八幡神被迎請至東大寺，手向山八幡宮，受朝廷尊崇，僅次於伊勢神宮。隨著神佛教的混合日深，被稱為八幡大菩薩。1063 年，源賴義將八幡神迎請至鎌倉，建鶴岡八幡宮。因此，八幡神遂成為源氏的氏神，武士的守護神，全國性的信仰。

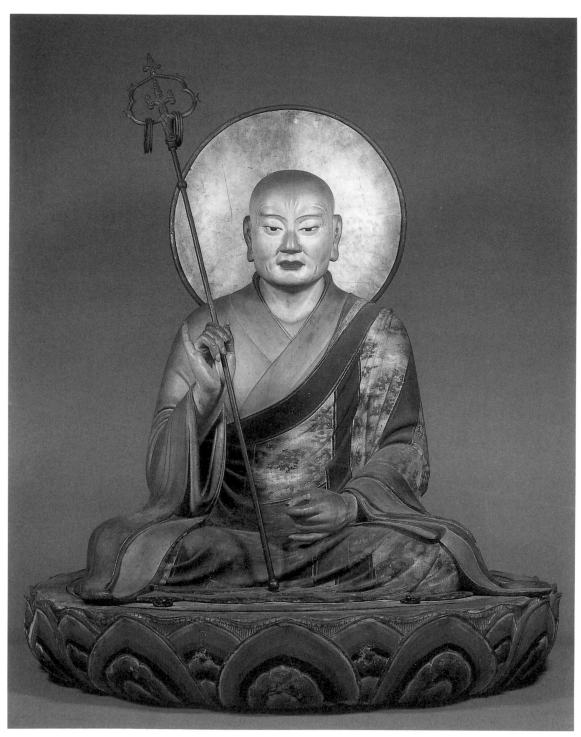

圖128 | 僧形八幡神像，快慶，1201年。寄木刨空造，彩漆，高87.1公分。原藏手向山八幡宮，現存東大寺勸進所（八幡殿），國寶。

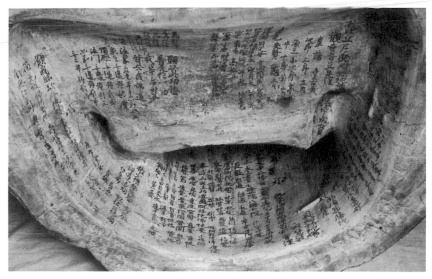

圖 128a｜八幡像底座內部題款。

　　當時國家統治者對八幡神信仰的重視，可以從此像內漆書的結緣名錄看出來。銘文首先是「御開眼」（開光）日期，還有四個梵文種子字，接著列名的皇族有今上（土御門天皇）、太上天皇（後鳥羽）、後白河院（十年前去世）、兩位出家為僧的皇子、一位守寡的妃子，以及無所不在的八條女院（參見頁 280）。東大寺與興福寺的資深僧人都列名，此外還有超過百位的僧人，其中多位法號都附加了「阿彌陀佛」，因此大概是重源的弟子。令人不解的是，重源的名字並沒有出現在結緣名錄，但根據《作善集》，是他負責建造八幡殿並安置雕像；東大寺文獻也毫無疑問指出他是此工程的主事者。[60]

文殊及侍者

　　距離奈良南邊約二十公里，位於櫻井市的文殊院，有數尊雕像代表年老的重源（和他的同夥）與快慶（及其助手）同心協力的豐碩成果（圖 129）。[61]

　　此寺原是東大寺的分院，原名崇敬寺，七世紀時由勢力強大的安倍家族創建，故俗稱安倍文殊院。[62] 平安末期，崇敬寺開始破敗，如同當地其他古寺，十三世紀時在復興古奈良建設的運動下，獲得新生。之後，此寺院又經歷許多變遷與破壞，不過與本文無關。目前新近完工的文殊院，是寬敞的現代建築，以近乎劇場的布置手法，陳列五尊雕像。（譯註 24）

　　文殊像內部題名與文件暗示了這組雕像複雜的緣起。文殊頭部內墨書銘文：紀年建仁三年（1203），「巧匠安阿彌陀佛」，以及「南無阿彌陀佛」，後者顯示了重源的參與。然而，根據軀幹內納藏的卷子，

譯註 24：安倍文殊院距離櫻井車站南約二公里。此騎獅子文殊像，或稱為渡海文殊像，與《華嚴經》法界品，善財童子五十三參有關，故其侍從包括善財童子像。本堂興建於 1973 年，是具有防火功能的現代建築，主要安置快慶所製作，高達七公尺的騎獅文殊像及其四尊脇侍像，觀者在相當迫近的距離內安坐椅子上觀賞，故如作者所言，頗具戲劇性。

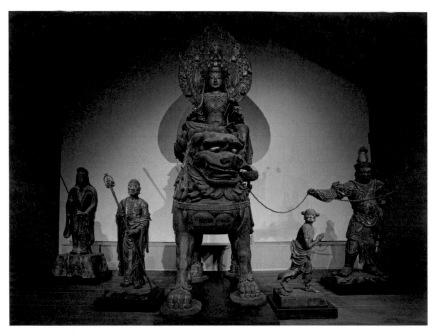

圖 129｜文殊及四脇侍，快慶與弟子。1203–1210 年及之後。寄木刨空造，彩漆，金箔，玉眼。文殊高 199.2 公分。安倍文殊院，奈良縣櫻井市，重要文化財。安倍文殊院提供。

此像直到 1210 年才正式捐獻，當時，重源已去世四年，這期間的七年空檔，沒有任何交代。如果，重源是計畫最初的推動者，那麼慧敏（約 1170 年出生）便是接續的願主，他的叔父明遍（號空阿彌陀佛，參見頁 180）是執筆僧，他在病中，以泥金書寫。叔姪僧人都是權貴藤原通憲（法號信西）的後代，似乎是從老重源的弟子中間脫穎而出。之前討論過，他們是聘請快慶造八葉蓮華寺阿彌陀佛像的核心人物。雖然明遍崇信淨土，宣稱早已忘記真言密教，此文殊像納入品中，他抄寫的卷子上卻有許多行梵文的種子字，包括「佛頂尊勝陀羅尼」（泥金）、以及「胎藏界中台八葉院種子曼荼羅」等（譯註 25）。

　　這組像的主尊文殊以及三位侍者都出自快慶工房，但是文殊的座騎獅子與繁複的背光，以及一旁的老人立像都是十七世紀初期的作品。[63] 快慶的這尊文殊像，成功地在個人優雅的風格中融進中國宋朝強烈而華麗的特色，而不是像淨土寺阿彌陀三尊像，外國的元素看起來沒有完美的融合。文殊菩薩以威嚴的姿態，正面坐在獅子上。他的面容理想化，冷靜的疏離人世。雙手持劍與蓮花莖，身穿精緻唐裝，戴著綴有珠寶的披肩。左腿下垂的坐姿及服飾，與一幅中國木版畫《文殊菩薩騎獅像》，驚人的相像。這幅畫納藏於著名的優填王旃檀釋迦像內部，紀年 984，保存於京都清涼寺。[64]

　　佛教傳入日本之初，文殊菩薩就已聞名。文殊是大乘佛教智慧的體現，在重要經典如《法華經》、《華嚴經》與《維摩經》中是主要角

譯註 25：參見《日本彫刻史基礎資料集成：鎌倉時代造像銘記篇》，冊 2，no. 34，頁 53；奈良國立博物館，《大勸進重源》，圖 130；作者將胎藏界中台八葉院誤植為金剛界曼荼羅中央（成身會）諸尊種子字。

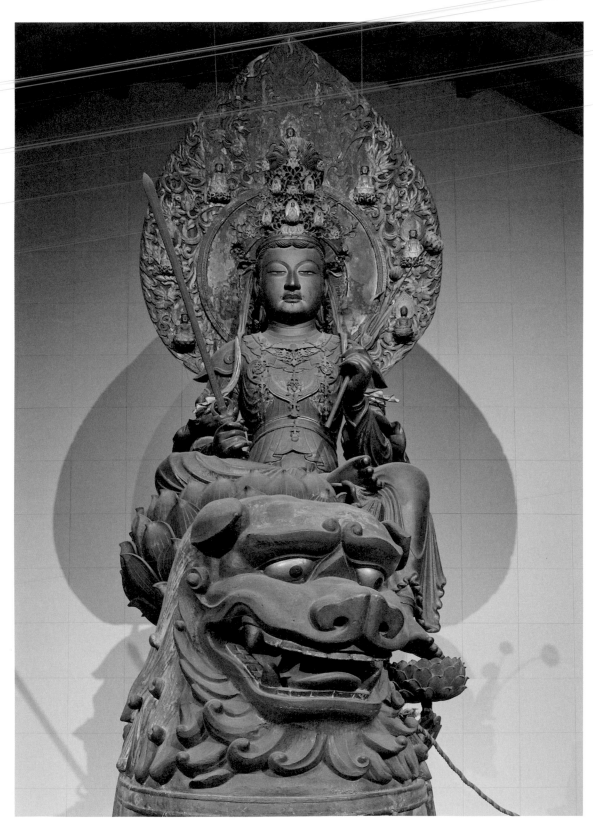

圖 129a｜騎獅文殊。安倍文殊院提供。

圖 130｜文殊變（渡海文殊像），西夏，12 世紀末或 13 世紀初，壁畫。甘肅安西榆林窟第 3 窟，西壁（東壁為普賢騎象），敦煌文物數字化研究所製作。

色，以智慧、慈悲與關懷人類福祉的本性，吸引信徒的想像。事實上，日本傑出的佛教徒，如聖德太子、聖武天皇與高僧行基，都被推崇為文殊菩薩的化身。[65] 最新研究甚至認為，或許鮮少人知道，文殊信仰是促使重源接下重建東大寺艱鉅任務的關鍵動機。[66]

　　在中國的宗教信仰中，文殊也占據顯著地位（譯註 26）。山西省五台山據說是文殊菩薩在世間的道場。[67] 五台山可能是中國規模最大、最莊嚴的佛教叢林，約有七十二所寺院，吸引了印度高僧不空（Amoghavajra，705–774）到此朝聖。不空翻譯的經論影響日本真言宗極為深遠。

譯註 26：孫曉崗，《文殊菩薩圖像學研究》，蘭州：甘肅人民美術，2007。

圖 131 ｜ 文殊渡海圖，13 世紀下半葉，掛軸，絹本設色，
高 143.3 公分。醍醐寺，京都，國寶。

　　不空建議唐代宗（762–779 在位）敕令全國所有寺院建立文殊院，
他也將文殊菩薩的信仰植入密教的核心。日本天台宗僧人圓仁（794–
886），曾拜訪五台山，在他的巡禮紀錄中說，在五台山，文殊可以化
身為卑微的人物，甚至是動物，因而在此地感覺到眾生平等。[68] 他舉例
說，有位孕婦出現在供養僧人的大齋會，除了自己的飯食外，她要求
多一份給胎兒。當施主拒絕時，她「變作文殊師利，放光照耀，滿堂
赫奕。皓玉之貌，騎金毛獅子。萬菩（薩）圍繞，騰空而去。」一時，
僧俗跪拜，懺悔悲泣。因而發願，「從今已後，送供設齋，不論僧俗，
男女大小，尊卑貧富，皆須平等供養。」（譯註 27）

　　另一位前往五台山朝聖的日本僧人是東大寺奝然（938–1016），他
帶回釋迦「真身像」，現存京都清涼寺。[69] 奝然的日記中描述他拜訪五
台山兩次，親眼見文殊放光（譯註 28）；回到日本後，他提倡文殊信仰，
廣受民眾愛戴。[70]（懷疑本書主角重源曾經到中國巡禮的學者，主張他
可能剽竊圓仁與奝然的著作，編造自己的故事。）重源曾向九條兼實表
示，他渡海到中國的初衷是參訪五台山，並見證文殊放光。[71] 然而他
發現五台山屬於金朝（1115–1234）女真人的領地，他決定停留在江南，
今浙江省一帶。[72]

譯註 27：「入此山者，自然
起得平等之心。……平等供
養，不看其尊卑大小，於彼
皆生文殊之想。」圓仁，《入
唐求法巡禮行記》卷 3，頁
72–73。

譯註 28：川口久雄、志田延
義校注，《和漢朗詠集・梁塵
秘抄》，日本古典文学大系，
73，東京：岩波書店，1965，
卷 2，no. 280，頁 393–394。

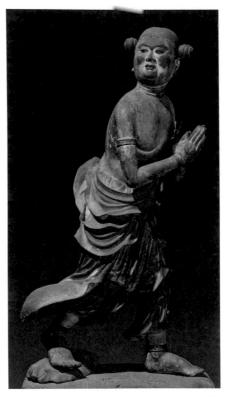

圖 132 │善財童子，快慶。寄木刳空造，彩漆，金箔，玉眼。高 134.7 公分。安倍文殊院，重要文化財。安倍文殊院提供。

譯註 29：文殊菩薩的圖像最
早在 5 世紀就出現於中國。
紀年題記如，雲岡石窟第 11
窟東壁上方，題名：「文殊師
利菩薩」，紀年北魏太和七年
（483）。《雲岡石窟》, vol. 8,
Cave XI, Pl. 30。

譯註 30：一般通稱善財童子
五十三參，但文殊菩薩會面
兩次，另有一位遍友沒有說
法，故也有合計五十五位的
說法。

譯註 31：日本佛教傳統的
文殊五尊中有優填王做為侍
者，傳說佛在世時優填王最
早造佛像。安倍文殊院官方
說法，此為優填王像。相對
地，中國傳統中則是于闐
王，他是西域的護法國王。
中國有關于闐王與五台山文
殊信仰的關連，最晚出現在
宋代。參見張廣達，榮新江
著，《于闐史叢考》，增訂本，
北京：中國人民大學出版社，
2008。

自八世紀開始，文殊出現在中國與日本的佛教圖像中（譯註 29），祂的象徵意義逐漸融合五台山原有的傳說與不空引進的密教教義。[73] 中國敦煌附近的安西榆林窟第 3 窟西壁，有一幅十二世紀或十三世紀初的壯觀壁畫《文殊變》（圖 130），描繪文殊菩薩和一大群隨從渡水，背景是想像的山水。[74] 相同主題出現在十三世紀末的一幅日本絹畫《渡海文殊》（圖 131），不過此畫中文殊只有四位侍者相伴，乘雲渡過波濤洶湧的大海。這幅收藏在醍醐寺的畫作雖然缺乏相關史料，年代推定大概是 1275 年，公認為當時最傑出的佛教繪畫。[75]

安倍文殊院雕像群組的成員與《渡海文殊》相同。菩薩左側小男孩是善財童子（圖 132），他是《華嚴經》〈入法界品〉的主角。故事敘述他在文殊的引導下，展開參訪各地共五十五位（譯註 30）善知識的心靈修行。[76] 文殊院的善財童子雙手合掌，大步跨出左腳，回首右盼，頭髮梳成雙髻，誠為快慶最生動、最有原創性的作品之一。

文殊院雕像群中最大尊的侍者是優填王（圖 133），傳說中的古印度王，為釋迦佛委造第一尊真身像。（譯註 31）然而，在中國有關文殊或五台山的傳說中，都沒有出現優填王的名字，很可能這個名字不過

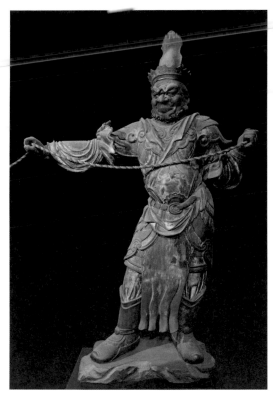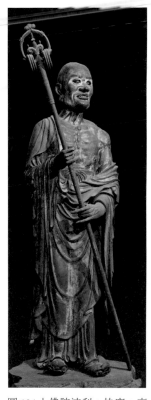

圖133｜優填王，快慶，高268.7公分。安倍文殊院提供。

圖134｜佛陀波利，快慶，高188.5公分。安倍文殊院提供。

是用來象徵文殊信仰來自印度。在快慶的刻劃下，優填王是牽著文殊坐騎獅子的崑崙奴，形貌類似十六世紀日本繪畫中的南蠻，即西方人。優填王穿著精緻盔甲和重靴，蓄有鬍鬚的臉瞪眼怒視，戲劇性十足。

手持錫杖的瘦削老僧則是佛陀波利（Buddhapālita，圖134，譯註32）。根據五台山傳說，676年（儀鳳元年），波利遠從喀什米爾到五台山來朝聖，祈見文殊。[77] 他抵達五台山後，一位老人出現，要他回去西方取得一部重要的密教經典《佛頂尊勝陀羅尼經》，才能請見文殊（頁277）。根據中國的史傳，波利取得經書後，回到長安（683年），將此陀羅尼翻譯成八十行的漢文。五台山的傳說則是，他取經回到山上時，那位老人將他帶入一個秘洞，從此消失不見——「波利才入，窟門自合。」（譯註33）。山中老人當然就是文殊菩薩偽裝的（這組雕像中的第四位侍者有可能就是這位，俗稱此尊為「大聖老人」或稱「最勝老人」）。快慶將佛陀波利詮釋為令人敬畏、也許略微制式化的外國僧人，腳下穿著笨重的雲頭鞋。他頂著光頭、胸部肋骨裸露、頸部筋肉突出；肩膀、手部，甚至修長手指上也青筋暴露。額頭皺紋深刻，雙眼凝視，牙齒外露有如能劇面具。

譯註32：劉淑芬，〈《佛頂尊勝陀羅尼經》與唐代尊勝經幢的建立——經幢研究之一〉，《中央研究院歷史語言研究所集刊》，67/1（1996.3），頁145–193；收入同作者《滅罪與度亡：佛頂尊勝陀羅尼經幢之研究》，頁5–49。

譯註33：《佛頂尊勝陀羅尼經》，大正藏，冊19，頁349；圓仁，《入唐求法巡禮行記》，卷3，頁70。

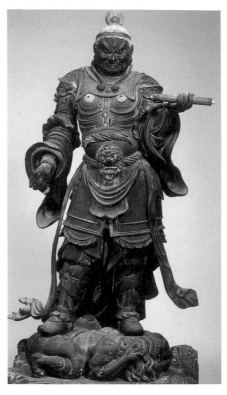

圖 135｜廣目天，四大天王之一，快慶，約 1203 年。寄木刨空造，彩漆，切金，高 135.2 公分。金剛峰寺，高野山，重要文化財。

圖 135a｜接樺銘刻：「巧匠快慶安阿彌陀佛」。

四大天王

　　1200 年代初，重源委託快慶和他的助手為自己在高野山的別所製作雕像，在這同時，他們正以飛快速度為東大寺大佛殿趕製巨大的四天王木雕像。[78] 大佛殿的四天王像早已消失，然而高野山這組較小的雕像保存下來了（圖 135），並且經過詳細審慎的考證，可以說與佚失的大佛殿四大天王像有關聯，同樣是天平時期（710–794）盛行的唐代雕刻風格，氣勢宏偉，震撼人心。[79] 高野山這組木刻像原來供奉在重源別所的六角經藏樓，還伴隨另外兩件戲劇張力強大的雕刻，下文會討論。

　　快慶的名字銘刻在廣目天像左腳下接樺內側（圖 135a），同時也書寫在納藏於頭部的卷子上。納藏的文獻是在 1945 年修復時發現的。納入品中的文書包括《寶篋印陀羅尼》其他真言和陀羅尼等，還有部分年號「建□□年」，有可能是建久（1190–1199）或建仁（1201–1204），但前者可能性較高。

　　如果快慶主要負責雕造的是廣目天像，其餘三尊像必定是在他監督下指派給工房的其他匠師製作。四尊像穿戴精雕的甲冑，覆蓋住軀

圖 136｜廣目天，四大天王中兩件完成像之一，1799 年動工。寄木刨空造，高約 5 公尺，東大寺大佛殿。

圖 137｜韋馱天，明代，16 世紀。金銅，高約 200 公分，廣濟寺，北京。凌海成、邵學成提供。

幹與大腿，加上寬鬆的馬褲、厚重的靴子和飄飛的帛帶，這就是四大天王一開始出現在中國佛教圖像中，一貫保持的標準服飾。他們的五官因為現憤怒相而有些扭曲，兇惡的獅頭出現在雙肩護甲，以及腰帶中央。總之，廣目天以及其他三尊天王像，戲劇張力強大而誇張的姿態，充滿震懾、威嚇的意味，當然目標是威脅佛教信仰的敵人。

　　假設高野山四天王像與同期製作的大佛殿尊像至少有系出同源的相似性，那麼將它們與十八世紀末至十九世紀初為大佛殿第三次重建製作的雕像相比（圖 136），就很有意思了。1567 年大火之後，東大寺第三次重造四天王像的工程延宕至十八世紀末到十九世紀初。[80] 雖然穿戴的甲冑、配飾，甚至表現方式都相似，美學效果卻相差甚遠。[81] 快慶製作的雕像（圖 135），甲冑與服飾的細節都融入整體的動態感，而較近代製作的雕像，這些細節機械化，停留在表面，缺凡整體感，它們反映的是同時期的中國雕塑風格（圖 137）。[82]

一對護法神像

　　快慶雕造了一對傑出的護法神像（圖 138、139），現藏於京都府北

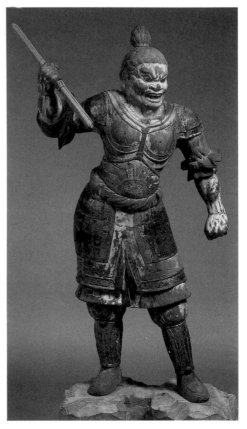

圖 138｜深沙大將，快慶，約 1203。
寄木刨空造，彩漆，高 84.5 公分。
金剛院，京都舞鶴市，重要文化財。

圖 139｜執金剛神，快慶，約 1203。寄木刨空造，
彩漆，高 88.2 公分。金剛院，京都舞鶴市，重要
文化財。

邊舞鶴市的金剛院。金剛院是創建於九世紀的古老鄉間寺院。[83] 推定作
者的根據是這兩尊像的腳下接榫都有題款：「巧匠 安阿彌陀佛」。這也
顯示製作年代不會晚於 1203 年，那一年快慶被晉升為法橋，主要還是
為重源工作。

　　這一對不尋常雕像的相關歷史，我們一無所知，不過似乎可以確
定的是，它們是重源與快慶密切合作的產品。《作善集》記載我們的和
尚重源捐獻過相同的一對護法神給高野山別所。[84] 事實上，高野山現在
有這兩位護法神的雕像，不過似乎年代略晚於金剛院的作品，而且表
現力較弱，因此學者推測《作善集》提及的可能是金剛院的尊像。[85]

　　上身赤裸，露出健碩胸肌的護法神是深沙大將（圖 138）。這顯然
不是日本熟悉的題材，源自中國的民間故事。唐代高僧玄奘（600–664）
赴印度留學求法的旅程是佛教傳播到東亞的核心事件。杜撰的故事描
述玄奘西出敦煌的陽關，橫渡沙漠，遺失水瓶而乾渴困頓。他夢見一
位持戟的巨人鼓勵他繼續前進，不久他就抵達綠洲獲救。中文註解這

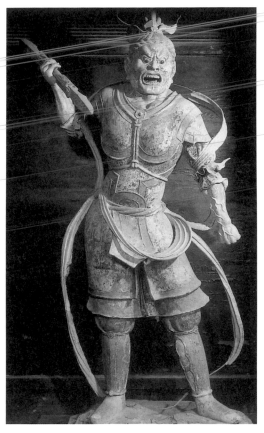

圖 140 ｜執金剛神，8 世紀上半葉。塑造，彩色，黑石嵌眼，高 170.4 公分。法華堂，東大寺，奈良，國寶。

位巨人就是毗沙門天王（Vaiśravaṇa）化身。[86] 因此中國發展出深沙大將的形象和民間崇拜，九世紀時傳到日本。在日本深沙大將成為眾所週知的人物，因而在密教儀軌手冊《覺禪鈔》中也圖繪了他的形象（圖6）。《覺禪鈔》是重源同時代的高僧覺禪所編輯的，本書第一章提過。深沙將軍也以毗沙門的形象出現在十四世紀鎌倉時期的日本繪卷，那是描述玄奘西行印度取經的《玄奘三藏繪卷》。[87] 在日本，深沙大將有少許幾件雕像，不過快慶為金剛院製作的雕像還是最為人稱道。[88]

　　深沙大將跨步向前，注視下方，面容猙獰，眼睛暴突，咬牙切齒，有如當代佛教地獄繪卷中的惡魔。他渾身肌肉糾結，肌腱布滿胸肋骨，裙下冒出兩個剝皮製成的象頭。這是採用了印度為神祇穿獸皮的習慣，象皮暗示神祇賦有的力量遠勝大象。怒髮衝冠的神情蘊含了強大能量和粗野力量，讓這尊像成為日本象徵性寫實主義作品中，最具戲劇張力的其中一件。

　　執金剛神（Vajrapāṇi）揮舞著金剛杵，必定是效法東大寺法華堂

供奉的著名神像（圖 140）。[89] 這尊八世紀泥塑像很可能是東大寺現存最古老的一尊像，據說是高僧良辨個人的「念持佛」，而且早於他成為聖武天皇的首席顧問之前。快慶如何，又在何時看到此珍藏造像（或素描稿）已不可考，但毫無疑問他的確觀摩過這尊像。這兩尊像高度相像，是慶派佛師轉向天平時代作品尋找靈感的明確證據。他們並不是要全然複製，而是根據新的質材與當時風格重新詮釋古典形式。

第八章 ——舍利與法器

　　如果《作善集》精確反映出重源的思想，那我們可以推知，他認為供養舍利、法器，甚至造湯屋用浴缸等所獲得的宗教功德，與贊助佛像、佛畫平等重要。文藝復興時期後，西方美學理論所強調的精緻藝術與應用藝術之間的顯著區別，大概重源從來沒有思考過。身為真言宗的僧人，他相信上述所有物品都具有不可思議的法力。[1] 不過，法器中力量最強大的還是釋迦牟尼的遺骨，他是歷史上佛教的創始人。空海宣稱從中國帶回八十粒釋迦佛舍利。重源也宣稱在新修復的東大寺大佛像內納藏了八十粒舍利。在他的回憶錄《作善集》中，留下豐富的證據顯示，在他累積的功德修行中，舍利與舍利塔占有核心位置。[2]

舍利

　　根據小乘佛教傳說，歷史上的佛祖釋迦牟尼圓寂後，肉身火化（荼毗），他的骨灰舍利（śarīra）分給四方信眾。[3] 梵文稱此埋葬骨灰的半圓形土塚為「stūpa」，佛塔。信仰佛教的印度各地興建佛塔來祀奉佛舍利，於是佛舍利成為大眾敬拜的對象。[4] 佛的乞鉢、披帛，甚至於弟子的遺骨，都被視為神聖的遺物，賦有不可思議的法力。隨著舍利信仰傳布亞洲，佛塔（英文通稱 pagoda）成為佛寺最顯著的建築特色。釋迦真正的遺骨極為稀罕，但是傳說他的遺體荼毗時，不只出現了牙齒、骨片和骨灰，也有珠子般的結石。因此，水晶或玻璃的珠子也被視為真舍利，隨著信仰的傳播，數量不斷增加。

　　九條兼實在日記中詳細記載，重源對中國的舍利崇拜印象非常深刻。[5] 重源自稱兩次拜訪寧波附近的阿育王寺，這是中國最宏偉的寺院之一（譯註 1）。阿育王寺創立於公元三世紀，用來紀念傳說印度阿育王曾在此處建造舍利塔，這是寺名的由來。阿育王總共造了八萬四千座舍利塔。寧波阿育王寺保存了一粒「原始」的舍利，據重源描述，是收藏在金、銀、銅製的三重函內，而且舍利出現「種種神變」，如忽大忽小、放光明，甚至變身小佛像。[6]

　　1168 年，據他自述從中國巡禮歸來，不久就前往位在信濃國山腳下的善光寺參拜；這裡是新興熱門的淨土宗中心。[7] 根據《作善集》中有些隱諱的敘述，他在那裡誦持「阿彌陀佛」佛號百萬遍，夢見被賜予金色舍利，並遵照指示吞下去。他繼續持佛號，遂夢見阿彌陀佛，深受感動的他慷慨解囊，捐獻此寺。[8]

　　1191 年，重源陷入關於舍利的詭異爭議，並且驚動了日本統治最高層。[9] 九條兼實全神關注這樁醜聞長達兩個多月，根據他的日記所述，三十粒珍貴的舍利從室生寺被人偷走；室生寺是興福寺分寺，也是當時舍利信仰的中心。[10] 有人告知兼實，興福寺與室生寺的僧人認為重源該為竊案負責，群情激憤。兼實召請重源來對質，老和尚指出一名中國弟子空諦可能涉案；他說空諦神智不清，舍利應該可以追回。然而舍利遲遲不見歸還，興福寺僧人火冒三丈，威脅要阻撓東大寺重建工程。兼實唯恐重源受到傷害，懇請臥病的後白河法皇出面調停。

　　耽擱了好一段時間，空諦終於在後白河法皇宮中，交出三十粒舍利，三粒給朝臣，二十七粒給當時病情嚴重的法皇。由於人們相信舍利可以治病，興福寺僧人只好吞下憤怒。次年，後白河法皇去世後，舉行了舍利法會為他祈求冥福。

　　佛陀舍利的神奇法力連結到祈願寶珠（cintāmaṇi，又稱如意寶珠，摩尼寶珠）；這些寶珠象徵菩薩的法力，如持珠地藏（圖 121），為人們

譯註 1：陳定萼，〈天童禪寺和阿育王寺修復前後〉，《寧波文史第二十輯・寧波文物古跡保護紀實》，（寧波：寧波出版，2000），頁 318–326。阿育王寺位於中國浙江省寧波市鄞州區寶幢鄮山南麓育王嶺上，傳說發現阿育王塔。有關阿育王塔，阿育王像在中國的影響，見肥田路美，《初唐佛教美術の研究》，東京：中央公論美術出版，2011 年，頁 197–199。

圖 141 ｜五輪塔形舍利容器，1198 年，重源獻給敏滿寺。金銅盒內藏水晶舍利容器。整體高 38.7 公分。胡宮神社，滋賀縣，重要文化財。

圖 142 ｜水晶五輪塔形舍利容器，重源捐獻，約 1198 年，高 5.45 公分。新大佛寺，三重縣，重要文化財。

解決世間困難。舍利崇拜的元素甚至進入日本王權的朝廷儀式中：天皇的冠冕上有顆寶珠。[11]

舍利容器

　　重源總是慎重其事將舍利珍藏在引人注目的青銅容器內，其象徵意義將在下文探討。他曾捐獻一粒佛舍利及五輪塔給敏滿寺（圖141），或許最清楚顯現了他的煞費苦心。[12] 敏滿寺是當時近江國（現滋賀縣）的著名寺院（譯註 2）這份禮物附上了重源的親筆文書「舍利寄進狀」（現仍保存），紀年 1198 年，說明這粒舍利來自東寺，由弘法大師空海自中國帶回。[13] 重源保證此為「真實之佛舍利」，不可懷疑或妄言，應恭敬供養（譯註 3）。此舍利很可能是 804 年空海自中國帶回的八十粒之一。[14]

　　為了獻給敏滿寺，重源將這粒舍利放入寶珠形水晶罐中，再安置在鍍金的銅製蓮花座上。水晶罐與蓮花座一起裝入方形的鍍金銅盒中，銅盒四面浮雕四大天王像。最後，就像俄羅斯套娃（譯註 4），整組舍利容器封藏在非常大的「鎏金三角五輪塔」中。大約四年前，重源也捐獻了幾乎一模一樣的五輪塔給淨土寺（譯註 5），現仍保存，但相關文獻已經佚失。[15] 不過，平心而論，重源的舍利塔頗為素樸，同時代的其他舍利塔更為華麗精緻，最有名的就是唐招提寺的金龜舍利塔，內藏鑑真和尚自中國帶來的白琉璃（玻璃）舍利壺；以及西大寺與海龍王寺的舍利容器。[16] 重源的舍利塔或許不夠華麗，然而尺寸較大，並且賦有強烈的象徵意涵。[17]

譯註 2：重源原文作「彌滿寺」，與常見的「敏滿寺」，讀音同（Bimanji）。敏滿寺在室町時期兩次遭戰火已蕩然無存。目前重源所獻舍利塔收藏於其鎮守社，胡宮神社。參考《仏舎利と宝珠：釈迦を慕う心》，圖 95，96。

譯註 3：重源原文：「……右以件佛舍利，相具以前舍利，可被安置當寺候。是真實之佛舍利也，不可有疑殆。若加妄言者，必可墮妄語罪候。早垂賢察，可被致恭敬供養候之由。……」引自小林剛，《俊乘房重源史料集成》，no. 144。

譯註 4：木製空心玩偶，一組大小多個套疊。

譯註 5：此即兵庫縣小野市淨土寺，見第七章，頁 183–189。

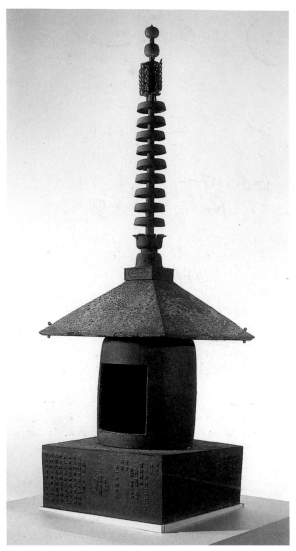

圖143｜鐵寶塔，草部是助鑄造，重源委託，1197年。門佚失，相輪為後代修補，總高（去相輪）155公分。阿彌陀寺，山口縣防府市，國寶。

五輪塔舍利容器

譯註6：關於此五字真言的意義及音譯略有幾種說法，參見善無畏所譯三部經，《大毘盧遮那成佛神變加持經》、《大毘盧遮那經廣大儀軌》、《佛頂尊勝心破地獄轉業障出三界祕密三身佛果三種悉地真言儀軌》，大正藏，冊18，頁52下、91下、912中。

　　重源的舍利容器形狀幾乎都屬於密教藝術與建築中最典型的象徵物——五輪塔。[18] 五輪塔常見於墓碑及佛壇，象徵組成所有物質、一切生物和神祇的五大要素。正方體的底部象徵土，通常刻有梵文種子字「阿」（A.）。上一層的球體代表水，種子字是「微」（Vi.）。四面金字塔形的部分代表火，種子字「囉」（Ra.）。再上面的半球代表風，種子字「吽」（Hūṃ.）。頂上的寶珠形代表空，種子字「欠」（Khaṃ.）。這五個字組合起來成為「阿、微、囉、吽、欠」（譯註6），是胎藏界曼荼羅中（圖4）的大日如來報身真言。[19]

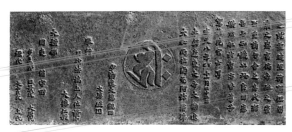
圖 143a｜鐵寶塔基座銘文。

重源的五輪塔之金字塔型部分只有三面，而不是常見的四面。這樣的變化是否有教義依據不是很清楚，不過早在重源之前三面形就已出現在醍醐寺等處。[20] 所有重源捐獻的舍利塔，不論是銅製或水晶製（圖142，譯註7），都有與眾不同的三面形特徵，他自己不起眼的墓塔位於山坡上俯瞰東大寺，也是如此。

重源的思想融合密教與淨土信仰，反映在他獻給阿彌陀寺（位於本州偏遠地區的山口縣）的水晶舍利塔上。這個三角五輪形舍利容器是供奉在一大型、樸拙的鑄鐵塔中，塔頂有十三重相輪（圖143）。對真言密教而言，鐵塔具有特殊意涵，傳說此宗第一位祖師「龍猛菩薩」曾至南天竺，入鐵塔當面請教金剛薩埵菩薩傳授密教大義（譯註8）。

阿彌陀寺的鐵塔是由草部是助（下文介紹）與兩位助手鑄造，形式簡單平淡。然而，底座上有不尋常的高浮雕銘文，詳細描述阿彌陀寺歷史以及鐵塔的眾多施主（圖143a）。[21] 根據銘文，1197 年重源發願造此鐵塔並主持儀式。鐵塔名為「多寶十三輪鐵塔」，奉納（捐獻）了水晶五輪塔與七粒「釋迦真舍利」。

三重縣新大佛寺是重源最晚創立的伊賀別所，收藏一件木板做成的「板雕五輪塔」。[22] 這塊檜木薄板，據說是重源所雕刻，正面淺浮雕一千三百尊小佛，以及五個正確的梵文種子字。背面刻有我們已經熟悉的《寶篋印陀羅尼》，不過現況磨損相當嚴重。幸而，紀年 1203 年（建仁三年）以及重源的頭銜「造東大寺大勸進大和尚」仍可辨識。這件物品的實際功能尚未確定。最常看到的解釋是用來「印佛」，也就是製作版畫用，然而板上的小佛造形是圓滾的，牴觸了這樣的說法。總之，千佛象徵大乘佛教重重無盡的佛世界（參見頁 178、180）。

寶篋印塔形舍利容器

舍利信仰不僅盛行於中國浙江一帶，更影響到日本。大唐皇朝滅亡後，吳越國王朝（907–978）短暫興起於華南一帶，虔誠的忠懿王錢弘俶（948–978 在位）發願造八萬四千座小銅塔，十年內完成（譯註9）。每座銅塔都供奉一份當時流行的印本《寶篋印陀羅尼經》。[23] 據說其中

譯註 7：此水晶三角五輪塔高 5.45 公分，原書誤植 13.8 公分，參見圖錄，《大勸進重源》，圖 121；《仏舍利と宝珠：釈迦を慕う心》，圖 98。新大佛寺官網。

譯註 8：Nāgārjuna 或譯龍樹，或譯龍猛。鳩摩羅什譯，《龍樹菩薩傳》，大正藏，冊 50，頁 184–185。在密教傳承中，龍猛菩薩從金剛薩埵傳承金胎二部大法的事蹟見，唐海雲，《兩部大法相承師資付法記》，大正藏，冊 51，頁 783。

譯註 9：關根俊一，〈錢弘俶八萬四千塔について〉，《MUSEUM 東京國立博物館美術誌》，441（1987.12），頁 12–20。黎毓馨，〈阿育王塔實物的發現與初步整理〉《東方博物》31（2009.3），頁 33–49。王鍾承，〈吳越國王錢弘俶造阿育王塔〉，《故宮學術季刊》，29:4（2012.6），頁 109–178。

圖 144 | 寶篋印舍利塔，吳越王錢弘俶造阿育
王寺 84000 座塔之一，955 年。鑄銅，高 18.5
公分。誓願寺，福岡，重要文化財。

圖 145 | 寶篋印舍利塔，972 年。銀製，
高 35.6 公分。杭州西湖雷峰塔天宮出土，
現藏浙江省博物館。顧怡攝影。

五百座銅塔（寶篋印塔）傳到日本，本書所示的這一座（圖 144），收
藏在九州福岡市博多附近的誓願寺。誓願寺由榮西所創建。

　　中國現存最經典的寶篋印塔，是新近在杭州西湖雷峰塔的遺址上
挖掘出土的，972 年錢弘俶發願委製（譯註 10）。雷峰塔曾高聳在西湖
畔，地基發現了大批寶物，其中一件是大型鎏金純銀舍利塔，四面描
繪了佛本生故事（圖 145）。[24]

　　日本經歷源平之亂後，《寶篋印陀羅尼經》大為流行，如本書頁
276–277 的探討。誦持此陀羅尼不但能得到一切佛舍利的功德，也能
救濟亡者，尤其是那些死於非命者，避免他們成為復仇的怨靈。[25] 因
此，此形制特殊，納藏陀羅尼的中國佛塔（寶篋印塔）在日本廣受歡
迎，並改造為紀念性寶塔，最古老的一座紀年 1287 年（弘安十年），
位於高野山上。據此基本造型複製了約數十件，不過細節上略有差
異，如四面刻四方佛或種子字。[26] 我們在這裡呈現的是一座典雅的紀念
塔（圖 146），座落於京都醍醐寺三寶院的墓園區。三寶院是本坊（總
部）所在，也是歷代座主（住持）居住之處。[27] 儘管刻有四個種子字，
此石塔並沒有題記，不過學者考證很可能是此寺院第六十五代座主賢俊
（1299–1357）圓寂時，為紀念他而建。在醍醐寺漫長的歷史中，賢俊
是重要人物，負責主要的修復工程和興建三寶院，他的紀念塔也受到
完善保護迄今。

譯註 10：2000、2001 年雷峰
塔遺址天宮與地宮各發現一
座銀製「阿育王塔」，即本文
所稱寶篋印塔。

圖 146｜寶篋印舍利塔，14 世紀早期。石造，高 2.34 公尺。醍醐寺三寶院，京都，重要文化財。河合哲雄攝影。

金剛杵

　　《作善集》中有一段值得注意的陳述，重源捐獻了三支原屬於弘法大師空海的金剛杵（vajra）。[28] 隨同捐獻還有一紙文書，說明重源於 1184 年取得這三支獨鈷（一叉）、三鈷（三叉）與五鈷（五叉）的金剛杵，兩個月後就送往高野山御影堂供奉。[29] 此處原是弘法大師的持佛堂，安奉了大師的畫像與紀念物以供禮拜。一般認為是重源捐獻的三支金剛杵（圖 147），目前收藏在高野山的總本山金剛峰寺。[30] 專家認定，這三支由於長期使用鍍金已經黯淡的金剛杵，大概是在日本製作，或許是九世紀時，以空海自中國帶回來的法器為模型。[31] 中國帶回來的原件保存在京都東寺，日本密教（真言宗）開始繁盛時，金工們爭相模仿中國密教法器的真品（圖 148），因此不難理解為何重源誤以為，他所獲得的金剛杵曾經屬於真言宗創始人空海。與重源相關的金剛杵，目前僅知就是高野山的這三支，不過我們確信，重源對於這些法器如何運用在真言宗的儀軌中，以及教義內涵，必定相當嫻熟。

　　金剛杵源自於古老的印度神話，是吠陀眾神的武器，據說擁有雷電般無可抵抗的力量，如鑽石般堅硬不可摧。在早期佛教敘事浮雕中，已經出現金剛杵，由皈依佛教的印度教神祇「帝釋天」（因陀羅，Indra），以及只知名為「金剛手」（持金剛杵者，vajrapāṇi）的護衛武士拿在手上。「金剛手」是夜叉（Yakṣas）之首，釋迦牟尼的保衛者。[32] 象徵雷電般的威力與金剛石般的堅硬，金剛杵逐漸成為如來金剛大智

圖 147｜1185 年重源獻納金剛杵，9 世
紀，金銅，日本製。高野山金剛峰寺。
翻拍自宮崎忍海編，《高野山靈光》，和
歌山縣：高野山金剛峯寺弘法大師一千百
年御遠忌事務局，1928 年。左：獨鈷杵，
長 25 公分。右：三鈷杵，長 22.4 公分。

圖 148｜鈴杵等法器，空海從中國帶來，
約 800 年。金銅，鈴高 30.7 公分。教王護
國寺（東寺），京都，國寶。

慧的表徵，廣泛運用在各種密教儀軌上，以至於他們的教義也稱為金
剛乘（*Vajrayāna*），相對於強調僧行的上座部（小乘，*Hīnayāna*），
以及比較入世的大乘（*Mahāyāna*）佛教。

　　在密教修行中，金剛杵形的法器運用在息災儀式、觀想以及唱頌
真言咒與陀羅尼。禮拜中，祈請不同的佛菩薩而搖出各種鈴聲的「金
剛鈴」，把手部分就是金剛杵形。要探討這些法器的象徵意義會過於
複雜，超過本書研究範圍，用最簡單的話來說，獨鈷杵代表大日如來
（毘盧遮那）的真法界。三鈷杵象徵法身（*dharmakāya*）所現的身口
意三密。五鈷杵則代表物質的五大元素及五智，同時也代表胎藏界五
方佛。[33] 這類法器鑄造精巧，富有高度象徵意義，不論在視覺上或知
性上都非常吸引人。

銅鐘與鑄鐵

　　根據重源回憶錄《作善集》記載，他十二次捐獻銅鐘給佛寺或社
寺。[34] 這類銅鐘（亦稱梵鐘）意義重大而且價值不斐，很可能許多件都

圖 149 ｜梵鐘，1176 年。重源獻納給高野山
延壽院，鑄銅，高 78.7 公分。現藏泉福寺，
和歌山，重要文化財。

來自與東大寺有正式關係的一家大型專業工房。歷史悠久且備受尊崇的
「物部家族鑄工房」，似乎就是《作善集》所提銅鐘的主要來源。確實，
1193 年，重源為他播磨國的別所淨土寺訂製的銅鐘就在東大寺製作，
而且物部的名字出現在淨土寺巨大阿彌陀像內納藏的結緣名錄上。[35]

　　物部家族的歷史可以追溯至五世紀，他們在宮廷的爭權中敗給蘇
我家族。被剝奪了朝臣的地位，族人分散至本州各處，到了平安時期
他們成為各種工藝的職人。[36] 有一位物部清國（活躍於十二世紀）從京
都被召請到日本東北的平泉（今岩手縣），為當地奧州的藤原氏監造一
所寺院。[37] 1186 年，物部為里陪同重源，到周防國徵集重建大佛殿的木
材；他也負責監造東大寺的戒堂。因為協助重建的功績，他官職為從
五位下，同時被任命為主要是榮譽職的伊勢國權守（譯註 11）。他的兒
子物部為國（活躍於 13 世紀上半葉）是大木匠師，在高野山、宇治平
等院，以及新建禪院「東福寺」等地工作（譯註 12）。這個家族的分支
以在日本東部和奈良鑄造銅鐘而聞名，不過市場需求很大，因此全日
本各處都有鑄造工房。

　　鑄造銅鐘既昂貴又艱難，然而在東亞的佛教世界中，銅鐘是儀式
與美學生活中不可或缺的部分，如同在基督教世界中，鐘聲也是處處
可聞。在日本最古老的佛教寺院中，獨立的鐘樓與經樓相對而立；隨
著時間流轉，鐘樓的位置會有更動，然而深沈振動的共鳴會迴盪在僧

譯註 11：日本自古代至中世
紀，由中央派至地方（國）的
官吏稱為國司，又分四等，
最高階為守（kami），類似
於中國的太守、刺使。權官
類似於中國的散官，是一種
榮譽頭銜，無實權。

譯註 12：東福寺位在京都
市伏見区，臨濟禪僧円爾
（1202–1280）創建，他曾入
宋，師從無準師範（1177–
1249），傳回佛典、祖師頂
相與茶樹種子，身後以聖一
國師聞名。東福寺是京都五
山之一，著名賞楓景點。

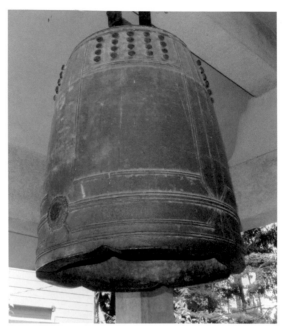

插圖 4│笠置寺銅鐘。重源贈予貞慶的銅鐘，其口緣有重源的題名。譯者攝影。

譯註 13：此梵鐘銘文表示，為僧照靜、僧聖慶、源時房、尼妙法祈冥福。源時房與聖慶（約 1153-1175）為源師行之二男、三男。參見奈良國立博物館，《大勸進重源》，說明，頁 213；小林剛，《俊乘房重源の研究》，頁 33-34。另根據和多氏與追塩氏的研究，僧照靜、尼妙法可推定為父親源師行與女兒。追塩千尋，〈東大寺惠珍とその周辺〉，《比較文化論叢》，札幌大学文化学部紀要，11（2003.3），頁 69-95。

房與禪堂，提醒寺院一日六時的行事。鐘聲宣告重要法事的進行，同時餘音繚繞也象徵信仰深入鄰近鄉里。重源捐贈寺院與神社的十多座鐘，現僅保存三座。

最古老的一座是 1176 年，奉獻給高野山延壽院的銅鐘（圖 149）。[38] 此時重源尚未擔綱重建東大寺的工程。延壽院是覺鑁弟子融源（1120-1217）創建的分寺，師徒致力於融合阿彌陀與大日如來信仰。此鐘尺寸不大，長篇的銘文記錄重源的頭銜是：「勸進入唐三度聖人重源」，這顯示重源負責造鐘的勸募工作，並且確定他曾巡禮中國三次。列名施主者，包括重源長期贊助人源師行的兩位女兒與三位兒子（譯註 13）。源師行四年前剛過世（1172 年；頁 282-283）。學者研究認為，鑄造此鐘的大部分施主與源師行相關，都是村上源氏的族人。[39] 鐘上的銘文是傳統大乘（顯教）、密教與淨土宗教義融合為一的完美例證，讓重源得以調和表面上看來相衝突的觀點。銘文起首的密教「種子字」代表大乘的釋迦三尊：釋迦、普賢與文殊。接下來也是以種子字呈現的阿彌陀小咒、光明真言、法華曼荼羅尊像名與五大如來名。

現存重源捐獻的第二座銅鐘在笠置寺（插圖 4），他的同道解脫房貞慶當時正努力將此山頂避難所轉變為重要寺院。此梵鐘紀年 1196，幾乎是延壽院的銅鐘兩倍大，是重源慷慨送給朋友寺院的厚禮一部分。[40] 此外，在《作善集》（行 48）有些含糊不清的提到重源捐給東大

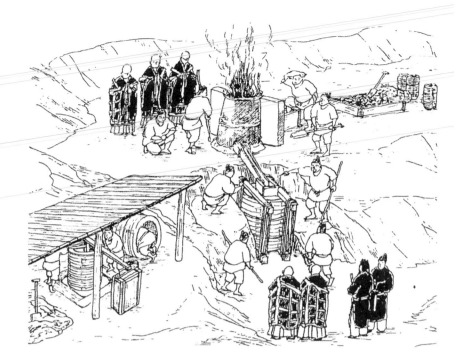

圖 150 ｜梵鐘鑄造工程示意圖。

寺「鐘一口」，現存東大寺勸進所鐘樓的大梵鐘，一般認為就是重源所捐獻，但是沒有銘文可證實。[41]

　　重源臨終前幾個月，正籌劃修復東大寺的大銅鐘，重約二萬七千公斤，是當時日本最大的鐘。[42] 752 年，製作東大寺原大佛像時，同時鑄造了這座銅鐘，但此鐘接下來的歲月歷經祝融與地震的損傷，最後遷移到別的位置。重源計畫在他的東大寺別所重建鐘樓，地點在俯視東大寺的山丘上。然而計畫付諸實踐前，他已辭世。榮西繼任東大寺勸進，他實現重源願望，在此地點新建一石台，上方豎立起厚重堅固的木結構，支撐此龐大巨鐘。

　　既然東大寺內有卓越的物部家族鑄工房，他們沒有參與修復大佛不免讓人訝異。鑄造巨大銅鐘或塔剎的技術和手藝應該接近修復工程之所需（圖 150，頁 132–136），然而我們只能猜測何以物部家族未能參與。也許他們不願意（或不被允許）逾越他們的專業，前文（頁 134–135）提過，京都十位金工到東大寺檢視受損的大佛，最後宣布修復大佛非人類技術之可為。沒有選擇之下，重源只能轉而尋求中國匠師來主持此大規模的鑄造工程。

　　為了協助中國的鑄工修復大佛，重源徵召了一組日本鑄物師，他們應該是協助製作土模與澆鑄銅液等工作。此團隊由草部是助領導，

他也相當有地位，曾封官從五品。他的家族歷史可以追溯至四世紀，後來定居現今的大阪地區，成為鑄物師。[43] 草部是助的專業似乎是鑄鐵，而非鑄銅，他替重源完成的工作主要也是鑄鐵，不過他的技術在修復大佛時也派得上用場。

重源聘請草部是助團隊為下醍醐寺三寶院與上醍醐寺製作湯屋用鐵浴缸（容量 180 公升），這是在東大寺大佛的右手臂鑄造完工後一個月左右。[44] 他同時贈送高野山本寺巨型鐵浴缸（直徑 2.9 公尺）和龐大的（煮水）鐵鍋。[45] 草部是助工房所鑄造的鐵舍利寶塔，紀年 1197 年，仍保存於山口縣防府市（古周防國）的阿彌陀寺（圖 143）。《作善集》提到，1197 年，有位伊賀聖人捐獻一只鐵釜（鍋）給東大寺。[46] 我沒法確認這位施主的身分。鐵鑄工房遍布全國，而在日本西部各地寺社，重源參與捐獻的沐浴設備至少有二十九件。這些講究的沐浴設施並非僅是為了潔淨。雖然日本民風向來極重視個人清潔，沐浴淨身會成為集體修行儀式是根植於佛教徒的意識型態。[47]

第九章 ——佛教繪畫與繪本佛經

　　為了取代 1180 年戰火燒毀的奈良地區佛
畫，相關人士費盡心血，然而值得注意的是，
重源的《作善集》罕見提及繪畫藝術。下文
將討論與重源生涯相關的少數幾幅畫，沒有
一幅屬於淨土宗流行或典型的圖像範疇，如
阿彌陀淨土、阿彌陀禪定、阿彌陀或地藏來
迎、淨土宗祖師像等，或者身體腐爛與地獄
受苦的景象。最可能的解釋是，重源時代還
沒有形成十三世紀時席捲日本各地的淨土繪
畫熱潮。法然與弟子雖然在朝廷取得影響力，
然而傳統佛教核心勢力如延曆寺與興福寺等，
深恐失去貴族的支持，因此對他們大力抨擊。
1212 年法然去世後，弟子們開始組織教派，
隨著親鸞（1173–1262）與一遍（1239–1289）
等深具群眾魅力的領袖出現，淨土圖像開始
如衝破閘門的洪水氾濫。

　　與重源相關的繪畫極為有限，不過我們
不應該就此詮釋為絹、紙上的圖像比較不受
重視。完全相反，我們知道相同性質的工房、
贊助系統和結緣網絡都應聘而來，製作成組
的畫卷與繪本佛經。不過與重源主持並視為
一生成就（如《作善集》所顯示）的大規模建
築與雕刻計畫相比，這些畫卷與經書較為脆
弱，容易損毀。

圖151｜淨土五祖圖，南宋，12世紀，傳重源請回。掛軸，絹本設色，高114.3公分。
二尊院，京都，重要文化財。

圖 152 ｜淨土五祖圖前的法然，《法然上人繪傳》卷 6，紀年 1301–1313。四十八卷之一，手卷，紙本設色，高約 32.5 公分。知恩院，京都，國寶。

淨土五祖圖

重源名字與一幅罕見而精緻的南宋肖像畫緊密相連，那就是收藏在京都二尊院的《淨土五祖圖》（圖 151）。[1] 這幅畫軸登錄為日本重要文化財，據說是法然促請重源從中國帶回來的圖像，但是《作善集》沒有提及此事，況且法然與重源的關係尚待釐清。再者，這幅畫軸說明了藝術品完成後，經過一段歲月，可以挪做他用，賦予新意。

這是一幅絹畫，肖像結構有如曼荼羅，中央人物正面坐在華麗的高椅上，兩旁有四位僧人圍繞（譯註 1）。勾勒臉部與手部輪廓的線條銳利生動，反映出逐漸盛行於南宋，尤其是寧波一帶畫房的自然主義精神。日本來中國的朝聖者通常搭船抵達之處就是寧波。[2] 不只畫中人物的身分無法確認，也不太可能是真正的肖像。

差不多算是法然正式傳記的四十八卷《法然上人繪傳》，敘述法然選定五位中國高僧成為他的宗派祖師。[3] 深信中國必定有這五位祖師的肖像，他請求正要出發到中國的重源，找到一幅帶回日本。有如奇蹟，重源果然找到這樣一幅畫。在法然繪傳中，描繪了法然在祖師像前合什祈請（圖 152）。

這段不太可信的敘述，符合信徒之間傳說的普遍模式，將重源及其他地位崇高的僧人從屬於法然之下。繪傳中另一段同樣無法證實，但比較可信的軼聞是，1191 年，重源邀請法然到尚未正式落成的東大寺大佛殿宣講，他展示了中國淨土宗祖師圖，以及一幅名為「觀經變」的畫軸（下文即將討論）。[4] 繪傳宣稱，超過兩百位僧人從奈良各寺院

譯註 1：根據《大勸進重源》圖錄解說，五祖圖中央為曇鸞，畫面右前方道綽、左前方善導、右後方懷感、左後方少康。又，根據圖錄此畫年代為南宋十三世紀，而本書作者寫為十二世紀，暫依作者寫法。參考《大勸進重源》，頁 260。

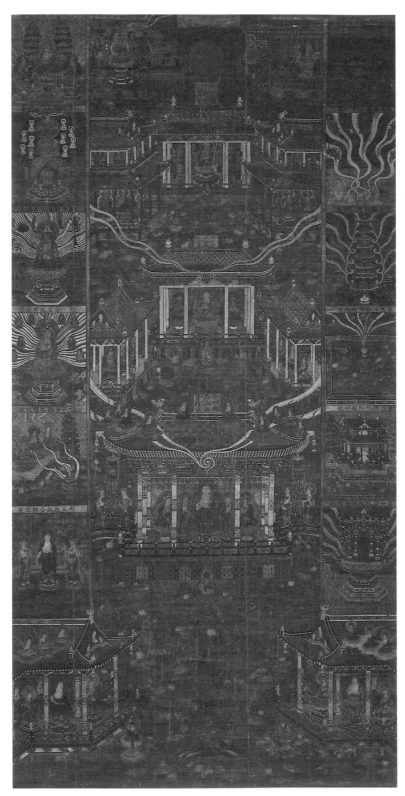

圖 153 ｜ 觀經十六觀變相圖，13 世紀。掛軸，絹本設色，高 209 公分。長香寺，
京都，重要文化財。

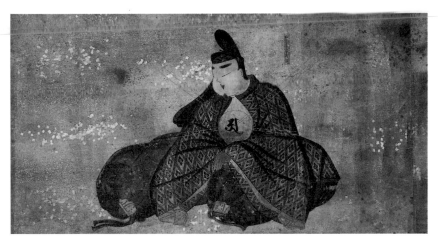

圖 154｜男性貴族觀想阿字，阿字義繪卷，12 世紀末至 13 世紀初。手卷，紙本設色，灑金銀箔片，高 26.1 公分。藤田美術館，大阪，重要文化財。

聚集來聽講，儘管最初鄙視法然，他們折服於大師的學養與辯才，感動落淚。

　　這幅中國五祖像，成為法然與弟子建立法脈正當性的核心基礎。[5] 出於競爭心態，東亞佛教的主要宗派興起時，向來堅持他們的教義具有可靠的法脈源流，經過師徒傳授，代代相傳，因而製造出大量的祖師像流傳。[6] 這類祖師系譜中最家喻戶曉的是真言宗八祖：五位印度僧、兩位中國僧，以及一位日本僧空海。[7] 天台宗也創立了各種系譜，通常會包含兩位印度僧、四位中國僧，以及兩位日本人（聖德太子與最澄）。中國禪宗宣稱其教義是釋迦牟尼親口傳授，歷經二十八位印度祖師傳給來華的菩提達摩（譯註 2）。在日本，興福寺僧人除了奉祀兩位兄弟檔印度高僧：據說曾親臨天宮受教於彌勒菩薩的無著，以及宣揚其學說的世親（頁 114–115），同時建立了繼承教義的一組中國與日本祖師。法然及其弟子顯然也想創立類似的中國祖師系譜。沒有證據顯示，法然選定的祖師在中國也普遍獲得同樣認可，但是這幅畫像保存在日本淨土宗的重要道場二尊院（譯註 3），有助於建立這五位中國祖師在日本淨土宗的穩固地位。究竟這幅畫如何抵達日本仍是未解的謎團，不過目前是歸功於重源。

十六觀

　　《作善集》記載，重源曾捐獻一幅《十六想觀》圖，給他在高野山的別所；這是根據《觀經》繪製的變相圖。[8] 這幅畫目前已佚失，但是其他文獻提到，重源從宋朝帶回另一幅相同題材的畫作，捐獻給東大寺，再輾轉到東大寺的分寺，奈良阿彌陀寺。[9] 這幅畫至今仍保存於該

譯註 2：除了西天二十八祖外，中土以菩提達摩為初祖，傳承到大鑒惠能，共計六代。參見，北魏吉迦夜共曇曜譯，《付法藏因緣傳》，卷 6，大正藏，冊 50；田中良昭，〈付法藏因緣伝と禅の伝灯——敦煌資料數種を中心として——〉，《印度學佛教學研究》10（1962），頁 243–246。

譯註 3：二尊院創建於九世紀，法然再興。地址：京都府京都市右京区嵯峨二尊院門前長神町 27。供奉兩尊立像，勸發心往生的釋迦佛與來迎的阿彌陀佛，故稱二尊院。京都遣迎院類似的兩尊佛像，參見第七章，圖 107、108。

圖 155 ｜ 海浪洶湧，《華嚴經》，〈十地品〉，卷 35，扉頁，1195 年。手卷，紺紙銀線金字，高 25.5 公分。東大寺，重要文化財。

寺，不論從風格或材料（絲絹與顏料）來看，都像是日本的作品，而且年代晚於重源。但是，很有可能是臨摹一幅如今已消失的中國畫，因為畫幅上方以大字書寫標題（譯註 4），這是中國供畫的常見特徵，卻罕見於日本。我們無法取得複製此畫的許可，只能選擇另一幅收藏在京都長香寺構圖非常類似的畫作，但畫幅上沒有書寫標題（圖 153）。[10]

如阿彌陀寺畫作的題記所示，這幅畫的內容是根據《觀無量壽佛經》倡導的十六種觀法。[11] 這部經典是淨土宗三大經典之一，最初於公元 425 年譯成漢文，並有多家註解、義疏。其中宋代高僧元照（1048–1116）的《觀無量壽佛經義疏》，不僅吸引了日本讀者，尤其在韓國大受歡迎。目前韓國留存更多這個主題的畫作。《觀無量壽佛經》原文詳述觀者如何專注心念在阿彌陀佛與其淨土的十六觀法，並藉此功德往生淨土。本文不詳細討論十六觀，在此僅指出往生淨土依功德有九品，主要分上、中、下三品，各自再細分三階成九品。[12] 阿彌陀寺畫作將十六觀以垂直排列的小圖呈現出來，中央的主畫面是淨土的三個層次（譯註 5）。

在日本，十六觀變相圖非常罕見，僅有兩三件作品存世。做為淨土宗供奉的圖像，十六觀不折不扣是「邊緣」產物，因為它是從西方淨土變相圖，例如著名的《當麻曼荼羅》（譯註 6），畫面邊緣的小圖演變出來的。[13]

「阿」字觀

雖然與重源沒有直接關係，大阪市藤田美術館收藏的一幅短手卷

譯註 4：標題橫書：「觀無量壽佛經十六觀相」；見《大勸進重源》，圖 141。

譯註 5：此幅畫中央最上方描繪紅色日輪，代表第一觀「日想觀」，第二至第七觀（水觀、地觀、樹觀、池觀、總想觀、華座觀）依序排列在右方，第八至第十三觀（聖像觀、佛身觀、觀世音觀、大勢至觀、普想觀、雜想觀）排列在左方，中央淨土分三段，由樓閣下方開始，依次向上第十四至十六觀（上輩上生觀、中輩中生觀、下輩下生觀）。參見，《大勸進重源》，圖 141，頁 259。

譯註 6：《當麻曼荼羅》指奈良當麻寺收藏的淨土變相，或稱曼陀羅，係貴族藤原家的女兒中將姬用五色絲線織成，描繪極樂淨土。參見河原由雄，《日本の美術 272——淨土図》（1989.1）。

圖 155a｜海浪洶湧，卷首細部。

（圖 154），充分闡釋了淨土信仰與密教教義的融合，貼切反映出重源
的思想與活動領域。[14] 目前現存原畫的兩個片段，可以看到一位貴族
與一位尼師閉目凝神，專注在胸前蓮瓣上的「阿」字種子字（譯註 7）。
圖版上恐怕很難看出，從種子字放射出金色光芒，代表神聖力量的存在。

　　此畫卷沒有題跋，欠缺記載交代來歷，又經過不專業的修復，顏
色也剝落了；這個時期的畫卷經常遭到這樣的損傷。不過，此畫卷確
實是在十二世紀末至十三世紀初，專為平安朝上流階層服務的畫房所
製作，華麗的風格與有名的《平家納經》（圖 20、21）不相上下。紙面
上到處裝飾著仔細裁剪的小方塊金銀箔片，描繪人物則採傳統大和繪
形式，運用「引目鉤鼻」的特殊技法，這是當時呈現高雅貴族的典型畫
風（譯註 8）。

　　在這麼晚的年代，能找到如此清楚呈現古老佛教修行的畫作，並

譯註 7：此《阿字義繪》一
卷十六紙，貴族與尼師的觀
想畫像出現在第七、八紙。
參考柳澤孝的說明，秋山光
和編，《原色日本の美術》，
冊 8，圖版 48，頁 63、72。
成原有貴，〈阿字義繪の詞書
編者と絵をめぐる新知見〉，
《仏教芸術》211（1993.11），
頁 15–38。

譯註 8：引目鉤鼻 hikime
kagibana，是平安時期、鎌
倉時期大和繪與風俗繪，常
見的形式性描寫技法，如眼
睛以細長的墨線一筆完成，
短曲線略勾勒鼻子，下巴圓
鼓，嘴唇僅以紅色小點示意
等特徵。參見維基百科，引
目鉤鼻。

圖 156 | 如日遍照，《華嚴經》,〈十地品〉,卷 37，扉頁，1195 年。手卷，紺紙銀線金字，高 25.5 公分。東大寺，重要文化財。

不尋常。早在印度佛教初期，修行者為修習三昧（觀佛三昧）境界，藉由將意念集中在佛菩薩，如釋迦牟尼、彌勒、阿彌陀，以及文殊身上，以達到身心與佛法融合不二。一直到九世紀時，空海依舊強調觀想修行。[15] 在這樣的修煉過程中，視覺藝術，如畫像、雕像、書法、圖表與示意圖等，就成為觀想的聚焦點。

畫卷的文字部分似乎是用來普及教化，運筆快速、鋒利，談不上優雅，帶有藤原信西以及定家的風格。文字部分有幾個子標題：「阿字義」、「阿字功能」、「淨三業真言」等。目前還沒有找出文字內容的出處，但是顯然結合了淨土與真言宗信仰，而且與高野山大法師覺鑁以口語寫成的宣教文驚人的相似。[16]（譯註 9）重源也是受到覺鑁雄辯滔滔吸引的人（頁 61–62）。覺鑁主張代表阿彌陀的種子字「阿」，等同「胎藏界曼荼羅」中代表大日如來的「鑁」字，因此只要禮拜其中之一等於同時禮拜兩者。藤田美術館的《阿字義繪卷》涉及十二世紀一群人，包括源氏朝臣、政府官員、詩人與僧人，顯示這些修行觀已經滲透到日本統治階層。再者，繪卷以平等態度描繪男性貴族與尼師，也反映出淨土信徒越來越重視女性的教化濟度。

華嚴經繪本

1195 年，為準備東大寺大佛殿重建落成儀式，以年僅十五歲的後鳥羽天皇（1180–1239）名義下詔，令東大寺抄寫一部八十卷的《大方廣佛華嚴經》（譯註 10），「率由舊式，以致共敬。」[17] 這是因為華嚴經與奈良時代東大寺的創立有密切關係，752 年，大佛落成舉行開眼儀式時，

譯註 9：御遠忌八百五十年記念出版編纂委員会編，《興教大師著作》，卷 6，東京：真言宗豐山派宗務所，1992–1994 年。真保龍敞，〈興教大師の教化——觀法〉,《現代密教》2（1990），頁 100–131。

譯註 10：本書所提到的《大方廣佛華嚴經》（以下簡稱《華嚴經》）有早晚兩個版本，一為六十卷本，東晉佛馱跋陀羅譯（418–420），二為八十卷本，武周實叉難陀譯（695–699），分別收入大正藏 9、10 冊。東大寺繪本《華嚴經》為八十卷本，以下不再一一註明。

便曾講說《華嚴經》，於是重建大佛嚴落成之際，需要再供養一部新版華麗的八十卷《華嚴經》（圖155、156）。東大寺資深經師良嚴負責監督抄經事宜，因而在落成供養式中，讚許其功勞而封他「法橋」榮銜。

目前仍保存在東大寺的這部八十卷新經，仿照唐代與天平時期的抄經形式，紙面為深藍紺色，先用銀泥畫線，再以金泥書寫。這是十二世紀末到十三世紀初，普遍用來大量抄寫佛經的形式。例如，位於日本東北岩手縣平泉的中尊寺（奧州藤原家族的寺院），就備有這種形式的金字經七千卷以上，稱為「中尊寺經」。[18] 京都神護寺則擁有紺紙金字一切經五千卷；當時高僧文覺（1139–1203）獲得後白河上皇的協助，正在修護此寺院。平氏家族也曾獻納六十卷本《華嚴經》給嚴島神社，又稱「平家納經」。[19]

這些經卷都擁有裝飾華麗的封面，上面書寫佛經的名字，並裝飾中國式唐草文樣，封面的背面是卷首插畫，此頁日文稱為「見返」（mikaeshi，譯註11）。卷首插畫通常描繪的是釋迦牟尼佛在靈鷲山說大乘法的固定場景，菩薩及羅漢脇侍兩側。然而，到了十二世紀後期十三世紀初，繪師們在卷首插畫上揮灑出無數變化與創新。東大寺《華嚴經》繪卷出類拔萃的原因就在於擺脫了傳統公式，又能適切點出經文要意。以第三十五卷為例，卷首插畫是：眾人坐在劇烈搖晃的小船上，面對洶湧大海（圖155）。水比喻無明與世俗的貪婪，船代表佛法，是航向彼岸，獲得平安的媒介（譯註12）。第三十七卷卷首插畫表現的是：太陽大放光明於十方，比喻佛法遍及各處，對眾生無分別（圖156）。第七十九卷的插畫描繪地獄苦刑，「行惡業者」受獄卒脅迫進入沸騰的大湯鍋，或吞火炭（譯註13）。

東大寺《華嚴經》繪本的插畫，反映出當時日本繪畫藝術共通的改變：自由奔放的筆觸、圖像的寫實、自然的場景、帶有敘述性的空間。傳統佛教圖像那種形而上、出世的理想主義，由世俗藝術的象徵性自然主義所取代。

羅漢畫

《作善集》記載，重源曾捐獻兩組中國十六羅漢圖給他在高野山的別所，另外還捐了一組羅漢畫（來源不清楚）給伊賀別所。[20] 雖然在重源的心靈世界裡，羅漢似乎不具有重要地位，不過他們出現在《作善集》，再次證明重源瞭解中國佛教的發展，也是中國禪宗思想開始滲透入日本的跡象。

在佛教傳說中，羅漢是釋迦牟尼近乎歷史人物的弟子，他們沒有

譯註11：和裝本書在封面頁的背面貼紙或布做裝飾或圖繪，並稱此頁為「見返」。

譯註12：「一切眾生為大瀑水波浪所沒，入欲流、有流、無明流、見流，生死迴澓，愛河漂轉，湍馳奔激，不暇觀察……，我當令住廣大佛法、廣大智慧。」《華嚴經》，卷35，頁186。

譯註13：「譬如有人，將欲命終，見隨其業所受報相：行惡業者，見於地獄，……或見獄卒手持兵仗，或瞋或罵，囚執將去，……，或見鑊湯，或見刀山，或見劍樹，種種逼迫，受諸苦惱。」《華嚴經》，卷79，頁437。

圖 157｜天臺石橋。五百羅漢圖之一，周季常繪，1178 年。掛軸，絹本設色，高 109.4 公分。京都大德寺舊藏，現藏於 Freer Gallery of Art, Smithsonian Institution, Washington, D. C.。Charles Lang Freer 捐贈，F1907.13。

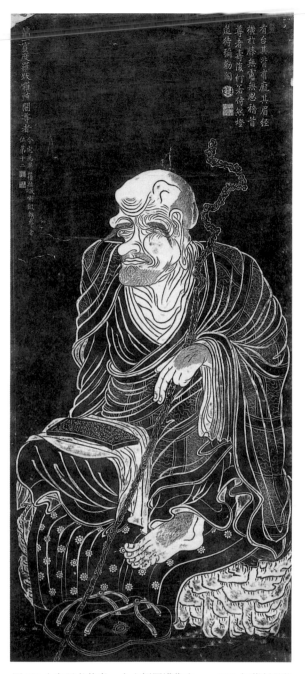

圖158｜賓頭盧尊者，十六幅羅漢像之一，1764年摹刻貫休
（831–912）畫作石碑。19世紀末至20世紀初拓印，掛軸，紙
本設墨，高117公分。聖音寺，浙江省。Collection Fine Arts
Library, Harvard University, Cambridge, Massachusetts。

追隨釋迦入涅槃,而是留在世間,憑藉苦行修證悟道。[21] 羅漢的地位介於具有神性的菩薩與世俗凡人之間,在東亞的佛教圖像中越來越突出,其形象是佛法熱心的保護者和實踐者。中國早在四世紀便出現羅漢信仰,他們被比擬為具有神通力的道教聖人,並且以八、十六、三十六或更多位,成組出現在儀軌中。浙江一帶盛行五百羅漢信仰。[22] 羅漢不拘成規,示現奇蹟的作風,吸引了想要掙脫傳統佛教繁文縟節的禪修老參。重源在世的時候,有一百幅畫軸在寧波這個港口城市繪製完成(約 1178–1188 年),每一幅各畫五位羅漢與聖蹟感應的背景,合為「五百羅漢圖」(圖 157)。[23] 這組羅漢畫被帶到日本後,流傳於關東一帶禪寺。[24] 經過長時間的輾轉換手,五百羅漢圖最後歸屬於京都大德寺,並成為東亞美術史的卓越里程碑。[25]

根據《作善集》來推測,重源那三組十六羅漢圖很可能來自中國或日本的禪院,因為同一份清單中還包括一幅《釋迦出山圖》,這類圖像通常與禪修實踐相關。[26] 三組中有一組註明為「墨畫」,很可能是指宋朝末年正在實驗的技法革新,用筆特別簡潔。此外,重源奉獻給伊賀別所的十六羅漢圖,在《作善集》中描述為「摺寫」(shissha),我們幾乎可以確認這是石刻的搨片。石刻的原圖畫是貫休作品(832–912);貫休是唐代傳奇的僧人、畫家、書法家和詩人,受推崇為「第一位具有禪修背景的偉大藝術家」。[27] 貫休的原作無一傳世,但是流傳後代的搨本(拓本)與臨摹本構成了自成一格的羅漢圖像傳統,呈現出來的是駝背畸形的醜陋形象(圖 158),與理想化的形象背道而馳。

重源有可能旅行到浙江時,取得這些羅漢圖,他將圖畫奉獻給他的別所時,必然相信它們同樣是神聖的佛教文物。然而,除了《作善集》略微帶過這幾幅與禪宗相關的羅漢畫,沒有證據顯示重源的思想或日常實踐受到任何一丁點禪宗的影響。

第十章——南無阿彌陀佛作善集：重源回憶錄註釋

　　有關重源的一生最為詳盡的文獻是一卷手寫稿，大概是根據他的口述，一位或多位親近人士記錄而成。大約在 1203 年編輯完成，題名為《南無阿彌陀佛作善集》，本書簡稱《作善集》，或依行文方便直接稱為重源回憶錄。[1] 此份文件可能只是初步的筆記，打算將來發展成正式的文書，文長不足二百行，而且是寫在 1202 年備前國穀物收成納貢報告書的背面（圖 159）。[2] 此外，後代一些不知名人士曾經稍微校訂和編輯。

　　總之，這份文獻應該是編纂於重源八十歲以後，去世前不久。與許多回憶錄相同，這份文書也是為了塑造形象留給後代，同時，不免反映出垂垂老矣的心態。[3] 它的內容常常前後不一致或是一再重複，絕大部分只是條列式的綱要，其餘的則是回憶個人成就與虔誠信仰。談到的主題沒有按照時序，僅有少數有紀年，有些重要事件完全略過不提，例如，完全沒有談及他到中國的旅行，然而在其他記錄中，重源以此經歷為傲。這份文獻提到的顯赫人物只有後白河法皇（行 145–150）、虔誠的八條院（行 180）、傑出的公卿九條兼實（行 138）、佛師快慶（行 101、178）、保守然而是重源親密夥伴的僧人貞慶（行 134），以及知名的天台座主公顯（行 104）。費解的是，文書中沒有提到其他影響過他生涯與事業的人，如榮西甚至法然。再者，《作善集》也沒有使用現今學者分析日本佛教信仰的任何詞彙，如法相或華嚴等宗

派名稱，或者是當時蔚為風潮的教義革新，
如淨土或禪。

《作善集》以漢文書寫，為方便日本讀者
閱讀，加註了平假名，幫助理解文法和地名
讀音。原稿還使用了非正式的縮寫和冷僻的
字，還有一些意義不明的段落，專家學者應
參考原稿複製本。我可以闡明許多主題，然
而我既非古文書學者，也不是古文獻的訓詁
專家，很可能分辨不出微妙的字義。[4]《作善
集》提到的一些地名似乎在文獻中杳無蹤跡，
不過我所能確認的一些罕為人知的地點，它
們牽涉到重源宗教、政治的關懷，以及對後
援物資的考慮，這應該是不證自明的。

文本中經常提到佛像的尺寸，並使用複
雜的古中國唐尺為單位。一尺約相當於現在
的計量單位30.3公分。一尊約5公尺高的造像，
《作善集》稱為「丈六」。「半丈六」代表2
公尺半。關於造像高度的教義根據，請參考
頁 129，註釋 27。

《作善集》本非文學作品，然而內容詳細
描述了重源與他的藝術家盟友的活動範圍。
文中提到的大多數建築物與藝術品都已佚失，
但是保存下來的足以讓我們一窺，當時重源
及日本所處的特殊精神氛圍。

中文翻譯說明

　　文本《南無阿彌陀佛作善集》依據奈良文化財研究所 1955 年刊行本，但將卷子全文在每行之首加上編號。原文直書，且有部分說明文字縮小寫成雙行。為利閱讀及排版方便在此　律改為橫書形式，說明文字不採縮小字型而是加括號以示區別。以下為中譯本說明。因文本為漢文，作者在本章進行英譯及解說。中譯本直接回歸原文，翻譯作者的解說，但不再逐行逐字翻譯文本，若文本閱讀有難度，則參照英譯而翻譯，並在必要時為中文讀者增加譯註。故而，原書「英文翻譯說明」（原書頁 208，右列 3–16 行）在此調整為中譯說明。

　　為盡量減少中文閱讀困擾，將少數罕見或古代日式漢字直接改用中文通用漢字，例如：「修複」改為「修復」；「并」改為「並」；「水精」改為「水晶」；「躰」即中文「體」字，在此用來表示尊像的單位，故改為常用的「軀」；「脇士」指佛兩側的弟子、菩薩或力士，在此改為「脇侍」；「苆」是「菩薩」的簡寫，中文仍改回「菩薩」。有興趣進一步閱讀文本的讀者，應參照 1955 年刊行本。

　　其次，為避免本章行文中一再重複解釋，首先在此說明本文書常見用語如下：

　　「奉」是敬語，表示敬意，在文書中處處可見，用在捐獻、營造、以及製作雕像，沒有具體意義。「奉結緣」表示參加結緣團體，此類似於中國中古時期佛教徒的義邑團體，共同捐獻造像或造寺等活動。

　　「間」，是建築物的正面寬度的單位，一間四面表示方形四面建築物，每一面一間；五間四面表示每一面五間的方形建物。

　　「宇」指屋宇，是建築物的單位，一宇如一棟、一座。

　　「度」表示次數，如五度、「度々」表示多次；「少々」表示一些。

　　「皆金色」表示佛像全身塗金或貼金。「佛金」是貼金佛像。

　　「湯屋」指浴室、澡堂。「常湯」表示溫泉常年不斷，不因季節而變化。「湯船」為浴缸、澡盆；「湯釜」是煮洗澡水的大鑄鐵鍋。「湯屋一宇（在鐵湯船、釜）」指一所浴室，附有鑄鐵浴缸與煮水的大鍋。日文漢字「在」等於中文「有」。

　　「廚子佛」指放在如小櫃子的佛龕中的佛像，小型木製佛龕通常可以開闔，方便移動，或攜帶旅行。

　　下文恕不再一一說明。

內容大綱

修復與捐獻東大寺的佛像

文本一開頭 1–4 行，概述重源最主要且最艱鉅的工程，即修復慘遭 1180 年大火嚴重損害的東大寺。與東大寺相關的其他活動則列於 11–34 及 144–150 行。

1. **奉造立修復大佛　並丈六佛像員數**（譯註 1）

2. **合**

 合計

3. **大佛殿七軀**

 大佛殿七軀與組成大佛殿最初核心象徵的七尊尊像一致，即大日如來、兩尊菩薩像以及四天王像。13、14 行會再度描述這七尊像。

 淨土堂十軀

 重源在東大寺北邊的一小塊高地上，興造淨土堂做為他個人別所，目前此處已改建俊乘堂以紀念他。十尊像可能是傳統的九尊阿彌陀像，代表九品往生，再加一尊觀音像。45–49 行還會提到他對此處的供養。

 伊賀別所三軀（此外石像地藏一軀）

 此處在東大寺上下文突然插入伊賀國別所，次序紊亂；89–93 行還會再次提到。這三尊像可能就是快慶所造阿彌陀佛三尊，類似播磨小野市淨土寺所存三尊像（圖 113）。石刻地藏像已佚失。與重源相關的石刻像，見頁 147–148。

4. **唐禪院三軀**

 唐禪院是位在東大寺講堂西側的小建築，原來是為唐僧鑑真（頁 85–86，圖 35）特別興建的，現已不存。735 年至 759 年，鑑真停留此地，直到專屬於他的唐招提寺完工。唐禪院再度出現於 23 行。

 法華寺一軀

 奈良法華寺建立於八世紀，與東大寺分庭抗禮，是日本的總國分尼寺。此寺與聖武天皇的光明皇后（701–760）密切相關，附屬於皇室。光明皇后的虔誠為日後宮廷婦女樹立典範。後代傳說光明皇后是十一面觀音（法華寺主尊）的化身，成為一小群信徒崇拜的中心。參見 128–129 行。

 中門二天

 此木造二天王，毘沙門天與持國天，由快慶與定覺兩位佛師率領的工匠團隊完成。1567 年焚毀。參見 14 行。

譯註 1：「員數」即數量、件數。從第三行以下，開始列舉他一生捐獻的丈六佛像。

捐獻佛像給重源相關寺院

回憶錄 5-10 行含糊不清列舉五十三件尊像，由重源捐獻給東大寺分寺，或是他為重建工程巡行勸募時，經過的一些寺院。其中部分尊像有可能是他早年仍為遊歷聖僧時捐獻的（頁 50-52）。

5. **國中一軀**

國中位於大和，奈良盆地北方。

渡部一軀

重源在渡邊（難波）建立別所，位在淀川的出海口，現大阪市內。參見 64-71 行、180-181 行。

安曇寺一軀

安曇寺（安堂寺）位於現在大阪市內，安曇江岸邊的小寺院。

6. **栢杜九軀**

栢杜堂或稱栢森堂，附屬於重源始終虔信的醍醐寺（參見頁 45-47，及回憶錄 36 行）。九尊像很可能類似第 3 行提及的東大寺淨土堂的九尊阿彌陀像。[5]

山城國一軀

山城國是京都所在的分國，但是沒有線索可以確認此處所指的寺院。

丹波國二軀

7. **播磨國一軀**

沒有指名寺院。重源在播磨國有一重要別所「淨土寺」，靠近今天的小野市。參見 72-77 行。

備中別所一軀 參見 78-82 行。

備前常行堂一軀

常行堂是淨土寺院常見的建築，供長時間修行念佛號用。

8. **周防南無阿彌陀佛一軀**

應該是指他在周防國的別所阿彌陀寺，參見 83-85 行。

同國府一軀

國府在此指周防國都城，山口縣防府市。

鎮西今津一軀

鎮西即今九州，今津是位於今日福岡市附近的重要港口。榮西第一次入宋留學歸來後到再次入宋前（1168-1187），活躍於今津的

誓廍寺。1175 年，榮西為誓願寺造本尊阿彌陀像，重源加入結緣團體。[6]

9. **大興寺一軀**

此寺院位於今北九州市小倉南邊。

攝津國一軀

備中庭瀨一軀

小村落庭瀨位於今倉敷與岡山之間。這是一條重要資訊，參見 82 行。

10. **南大門金剛力士**

沒有指名寺院。這個時期大多數佛寺在入口大門，配一對力士像是標準規格。

（以上五十三軀）

捐獻與修復東大寺

11–28 行交代重源肩負重任的東大寺主要工程。詳細描述了建築物及造像的精確尺寸，彷彿重源完全掌握工程細節。此處尺寸沿用古中國唐尺制。

11. **東大寺**

12. **奉造立**

13. **大佛殿（九間四面）**

傳統建築的平面基本單位，開間（譯註 2）指四根柱子所圍成的矩形空間；一間指兩柱中間的距離。不過實際上，間距並沒有標準化，地區差異頗為顯著。大佛殿九間四面，表示是四面每面有十根柱子的建築物。重源修復的大佛殿與天平時期原建築的規模必定是一樣的。一般認為當時大佛殿兩柱間距是 1.82 公尺，整個結構是寬 88 公尺，深 52 公尺，高 47 公尺。

大佛（金銅盧遮那佛　十丈七尺）

我無法解釋為何此行與下面數行給的尺寸無法與現今的算法吻合。若按照這裡說的尺寸，大佛將高達 32.46 公尺，約為原來佛像的兩倍大。原大佛推測為 15 公尺，再加銅蓮花座 3 公尺。

脇侍（觀音　虛空藏　六丈）

按此說法，坐姿的脇侍菩薩觀音與大勢至菩薩，將高達 18.18 公尺（59.6 英呎），不太可能，或許是筆誤。

譯註 2：有關開間的解釋，參見李乾朗《台灣古建築圖解事典》，頁 61。

14. **四天（四丈三尺）**

威武的四天王像將高達 12.12 公尺（39.7 英呎），這也不太可能。

石像脅侍四天

這表示大佛殿內部有石造四天王像在兩側，太不尋常了。當時日本的石造像仍然罕見，因此是受中國影響的證據。文稿中沒有一處提到殿內原始配置圖中出現的兩尊石造觀音像。這些石像目前都已佚失。有關重源的石造像，參見頁 145–148。

中門二天

中門的兩尊木造仁王像，是快慶與定覺領導的團隊製作，毀於 1567 年。

石師子

這一對巨大石獅是伊行末團隊雕刻，據說石材是從中國進口。目前石獅子搬移到南大門，面對大佛殿（頁 147–148，圖 89）。

15. **四面迴廊　南北中門　東西樂門　左右軒廊（合百九十一間）**

根據《作善集》，包圍大佛殿的四面迴廊，總長約 347.6 公尺，與現有迴廊的長度，大約 373 公尺，相距不大。兩個小樂門開在側廊，顯然是預備在法會時供顯貴或樂師出入。

16. **南大門（五間　金剛力士二丈三尺）**

8.03 公尺高，相較於上述佛像給的尺寸，這個高度與目前金剛力士的尺寸較為接近。關於力士像的討論，見頁 169–174。

戒壇院一宇（五間四面）

此戒壇院原來是 754 年為了律宗大師鑑真在此傳戒而建。有一段短時間，東大寺戒壇院是日本三大戒壇之首，為出家人授戒。原來的戒壇院毀於 1180 年戰火，1197 年開始重建，榮西接續重源之後完成，但是後來有多次損傷和改建。[7] 目前院內保存的國寶四天王泥塑像，非常精美，是八世紀中期奈良時代的作品，但是它們的來源並不清楚。近年來，每年在戒壇院舉行紀念鑑真的法會。每隔二十年，唐招提寺住持會到戒壇院為東大寺高僧大德主持菩薩戒。[8]

17. **奉納大佛御身佛舍利八十餘粒　並寶篋印陀羅尼經（如法經）**

舍利的數目也許是比照空海在長安時，其師父惠果贈送他八十粒舍利，參見頁 218。《如法經》即《法華經》。

18. **兩界堂二宇（勤修長日供養法　奉安置八大祖師御影）**

兩界堂指供奉兩界曼荼羅的兩龕。八大祖師御影指真言宗八大祖師畫像。重源在大佛像後壁兩旁設置佛龕，供奉真言宗最重要

的兩幅曼荼羅，金剛界曼荼羅在東面，胎藏界曼荼羅在西面（頁39、48–49，圖4）。八大祖師畫像也是真言宗寺院必備的供養圖像，象徵此派教義源自印度，傳到中國，再至日本（頁85、233）。

19. **長日最勝御讀經**

長時間誦讀《金光明最勝王經》。早自七世紀起，在建立佛教為日本國教的過程中，《金光明最勝王經》就是重要的基礎。事實上，東大寺正式寺名為：金光明四天王護國之寺。四天王像通常配置在佛壇的四個角落。

奉納脇侍四天

御身佛舍利各六粒（三粒東寺　三粒招提）

不同舍利的珍貴性有天壤之別，這裡提到的特別珍貴。東寺三粒傳說由空海自中國帶回；唐招提寺三粒則是唐僧鑑真帶來的。

20. **鎮守八幡御寶殿並拜殿　（奉安置等身木像御影）**

「鎮守」一詞代表在佛寺旁設置神社，象徵佛教吸收神道，並接受本土信仰的保護。八幡神社原來建在南大門的右前方（圖81），經過一段長時間後，遷移至現在地點，寺院的東北角。在重源的年代，八幡神崇拜越來越重要，因為新興的鎌倉幕府源氏以八幡神為保護神。1201 年重源捐獻此像給東大寺（頁 202–205，圖 128）。

21. **納置八幡宮紫檀甲箏並和琴**

紫檀木製作並裝飾玳瑁的「唐箏」與「和琴」，這類豪華樂器對於寺社來說是常見禮物，如東大寺正倉院收藏的琵琶。

22. **奉修復**

23. **法花堂**

《作善集》只有這一次提到東大寺最古老而且最受尊崇的法華(花)堂，這是 730 年代為了唸誦《法華經》的法會建立的佛堂。法華堂的主體正殿倖免於 1180 年的戰火，但前方容納禮拜者的禮堂損毀。修復工作迅速展開，現存的禮堂「棟札」——木板上書寫興建記錄，上梁時放置在主梁上，可知重源指導他的弟子信阿彌陀佛，在 1199 年，採營建的「新風格」，即「天竺樣」，進行修復（見頁 141–145）討論。經過後世幾度改建，重源的許多貢獻已經看不大出來了，不過仍殘留「天竺樣」的痕跡。[9]

唐禪院堂並丈六三軀二天

三軀可能指阿彌陀三尊像，二天指二天王像。唐禪院參見第 4 行。

僧正堂

這很可能是紀念印度僧菩提僊那的建物，現已不存。菩提僊那以「婆羅門僧正」之名聞名，擔任奈良時期原始東大寺大佛開光法會（752 年）的導師，參見圖 69。有關僧官階級見頁 161。

24. **御影堂**

這可能是紀念良辨的建物（圖 48），又稱開山堂。

東南院藥師堂

東南院曾經是東大寺的主要分寺，位在南大門內自成一個院落。雖然原建築已完全消失，目前位於此地的是「本坊」，寺院行政總部與住持的寓所。[10] 東南院由醍醐寺僧人聖寶（832–909）創立，是三論宗與真言宗的學習中心，佛堂包括藥師堂、真言堂，大鐘樓，還有神社供奉八幡神、伊勢神、春日神與白山神。東南院又稱為院御所，是後白河法皇、源賴朝等尊貴客人到東大寺參訪時下榻之處。在重源的年代，此院住持屬於東大寺最重要僧職之一。1190 年，重源開始修復東南院，並且用播磨國與周防國的收入來支持。

25. **食堂一宇（安救世觀音像一軀）**

在食堂供奉觀音像。救世代表普濟世界，常用在聖觀音的名號前。

26. **大湯屋一宇（在鐵湯船　大釜二口之內一口　伊賀聖人造立之）**

大浴室一間，內有鐵鑄浴缸。在東大寺及其他地方，大浴室都受到重視，提供洗滌身心的功能，滿足宗教與衛生上的需求。在東大寺，沐浴的傳統與聖武天皇的光明皇后有關，據說她為痲瘋病患與窮人設澡堂，並供奉阿閦佛。原來的設施完成於 764 年，毀於 1180 年的戰火，1197 年重源重建。[11] 兩口鐵鍋，其一是無法確認身分的伊賀聖人所造。另一只可能是草部是助所造（頁 228）。目前浴缸還在，但建築物年代則是 1239 年以後。請注意，現存的浴缸只有八世紀原物的一半大小。

27. **鯖木 跡**

（奉殖菩提樹）

此句意思是在神蹟地點，種下菩提樹。對於虔誠的佛教徒而言，最珍貴的教派遺物之一是，釋迦牟尼佛在菩提伽耶（Bodhgaya）樹下證道的那棵菩提樹。據說那棵樹的一節分枝被帶到中國，種在天台山上，入宋僧榮西在那裡取得一節插枝帶回日本。他先種在九州一間神社，1195 年，大佛殿落成供養會後，在重源見證下，移植一節分枝種在東大寺。目前此樹的後代仍然挺立在迴廊東側。[12] 菩提樹的強烈象徵意涵，展現在京都峰定寺釋迦像納藏品中發現菩提葉（見頁 201–202，圖 127）。鯖木跡，是指聖武天

皇時，宣講《華嚴經》的神變聖跡。（譯註 3）

奉修復橋寺行基菩薩御影

奈良時期興建東大寺的主要人物是行基，他也成為重源的典範
（頁 52–53），在此尊稱他為菩薩。這裡所提的行基像現已不存，
橋寺也無法確認是哪座寺院。但是行基的寫實雕像還保存在唐招
提寺（圖 8）、西大寺等奈良寺院。重源去世後，1238 年，在奈
良與大阪府之間的生駒山附近，發現行基骨灰的埋藏地，因此重
新燃起對這位古代聖僧的興趣。圖 8 唐招提寺的雕像，最初是供
奉在行基骨灰埋藏處的寺院裡。[13]

28. **奉造宮氣比（並天一神　弘尼御寢殿等）**

行文可能有些錯亂（譯註 4）。宮氣比，即氣比神宮，「氣比大
神」曾風行於本州東北，屬於神道信仰，保護日本海上的船夫與
旅人，還有漁夫家庭及農夫。[14] 約與九州的八幡神信仰同時，源
於公元前二、三世紀，但興盛情況從來比不上八幡神，原因超出
本書討論範圍。此信仰受到興起於北方的藤原氏支持，必然是與
八幡神一起引進東大寺，以確保本國神祇的保護與背書。不過，
從這裡的文字無法確認氣比神是否也比照八幡神，被認為具有菩
薩格。九條兼實記載了氣比神宮毀於 1180 年戰火。[15] 除此之外，
找不到什麼相關記錄。現今位在福井縣敦賀市海港的氣比神宮，
建築精美，香火鼎盛。

捐獻東大寺鄰近地點

29–34 行主要記載重源在東大寺附近山區捐助的建築，今日這些建
物都已無跡可尋。

29. **奉結緣**

30. **天智院堂**

天智院堂可能是指行基所建的大型寺院，位於法華堂上方，春日
大社後面。主殿供奉文殊。

大興寺丈六

大興寺可能是天智院的一部分，供奉丈六像。

伴寺堂

伴寺堂是奈良時期興建的小寺院，位在東大寺西北的山坡上。目
前此地已成為靈場（墓地），重源的墓碑在此。

31. **西向院堂　皆金色三尺阿彌陀立像一軀**

譯註 3：「東大寺鯖木遺
跡」，意指傳說聖武天皇在
大佛開光法會前，憑其夢中
啟示找到一位賣鯖魚老翁充
當誦經師，老翁被推上高座
之際，扁擔木突然豎起立在
台座前，一籮筐的鯖魚突然
變成八十卷《華嚴經》，從
此東大寺每年舉行讀誦《華
嚴經》法會。此感應神蹟典
出平安末期編輯之佛教事蹟
與民間傳說，《今昔物語》（舊
稱《宇治大納言物語》），卷
12，〈於東大寺行花嚴會語〉，
收入黑板勝美編，《修訂增
補國史大系》，卷 17，東京：
國史大系刊行會，1931，頁
76。作者在此推測「鯖木」
(sabagi) 可能指娑婆 (saba)
世界，但可能性不大（見原
書，頁 213）。

譯註 4：如「天一神」，可能
為一天神；「弘尼御寢殿」無
法確認所指為何。

「皆金色」指全部塗金或貼金箔（以下不再重複解釋）。

32. **上官堂　皆金色三尺阿彌陀立像一軀**

上官堂指上寺務所，是東大寺的辦公處，位於大佛殿的東北方。

33. **禪南院堂　釋迦三尊像各一軀**

34. **尊勝院　水晶五輪塔一基（奉納佛舍利一粒）**

尊勝院原址在東大寺偏遠的西北角，曾經是重要分寺，僧人專精於《華嚴經》研究。[16] 此院有容納十位僧人的生活空間，主殿供奉一組精緻的尊像。重源營造的建物完成於 1200 年，現已不存。重源名字出現在 1200 年的結緣錄中。有關舍利五輪塔，參見頁 219–221。

醍醐寺善行

35–44 行記載重源在醍醐寺的善行。如第一章所述，他最初在醍醐寺出家並學習真言密教，終其一生經常回到醍醐寺。最後三行提到他在源氏家村上房的協助下，在上下醍醐寺營造的建築。[17]

35. **上醍醐寺奉造立**

36. **下醍醐栢杜堂一宇　並九軀丈六**

在重源的協助下，源師行在離主院落稍遠的南邊，建造了一群建築。包括一間雙層的八角型藏經閣（經藏），以及栢杜堂（三間長寬），供奉代表九品往生西方淨土的九尊丈六像（參見前文第 3 行「淨土堂十軀」）。

37. **奉安置皆金色三尺立像一軀**

38. **上醍醐經藏一宇（奉納唐本一切經一部）**

藏經閣面寬不足 10 公尺，採用「天竺樣」形式，1198 年落成（圖 86）。此建物於 1260 年代焚毀，後來大致照原貌重建，保存至 1938 年，又毀於森林大火。原收藏 6,096 卷經，放置在 606 個漆盒內，相當珍貴，大部分保存至今。[18]

39. **大湯屋之鐵湯船　並湯釜**

40. **奉安置**

41. **淨名居士影**

淨名居士指維摩詰，是大乘佛教核心與永恆的象徵人物（見頁 81–83），回憶錄唯有在此提到他。

慈恩大師御影

慈恩大師指玄奘的忠實弟子窺基（632–682），是初唐中國佛教信

仰的重要人物。在日本，他被公認是法相宗祖師，著作經廣泛研讀，尤其在奈良的興福寺和藥師寺。此二寺院也收藏他的多幅肖像畫（圖 33、43）。

達磨和尚影各一鋪

達摩被推定為中國禪宗（禪定）學派的創始人。《作善集》幾次隱隱約約提到禪宗的肖像，這是第一次（參見 58、93 行）。

42. **奉結緣**

43. **本堂　新堂　東尾堂　一乘院　慈心院塔**

 這五間分堂，主要是借助源氏家族之力興建，目前都已不存。[19]

44. **中院堂　觀音堂**

各地別所的活動

45–49 行描述東大寺別所，這是重源主持重建工程時的修行中心與行政總部。[20] 此建物來歷不是很確定，但應該是在 1182 年重源擔綱重建計畫後，迅速建立的。地點接近目前的鐘樓，位於俯視大佛殿的狹長地基上。東大寺別所包括：淨土堂（六間平方）、鐘樓，以及下述建築。重源時期的建物都已不存，現址的標誌為重源紀念堂（俊乘堂），是紀年 1698 年的念佛堂，以及一間供奉行基像的小廳堂。[21]

45. **東大寺　別所**

46. **淨土堂一宇（奉安置丈六十軀　之內一軀　六條殿尼御前　自餘九軀相具御堂　自阿波國奉渡之）**

 淨土堂供奉十尊丈六像，其中之一由尊貴的六條院尼奉捐，其餘九尊像與建築物一起從阿波國移來。

 淨土堂亦見於第 3 行。阿波國即現在的德島，屬於四國，莊園收入分配給東大寺。從其他紀錄得知，1185 年平家在壇之浦戰役被源家擊潰，幾乎滅族後，其部屬平重能將島上的淨土堂捐給東大寺。奉納的理由可能是懺悔平家軍放火燒毀東大寺等奈良重要寺院。六條院尼無法確認，但從「御前」與「六條」的尊稱，推測可能是後白河法皇留駐六條宮時的後宮妃子。據說重源在此淨土堂內往生，建築物已毀於 1567 年大火。

47. **金銅五輪塔一基（奉納御舍利三粒　一粒者聖武天皇御所持舍利　今二粒東寺　西龍寺）**

 五輪塔內供奉三粒舍利，一原屬於聖武天皇，另外兩粒來自東寺與西龍寺。注意：每粒舍利都清楚註明來歷，來自東寺的尤其貴

重，參見 19 行。西龍寺已不復存在，原為附屬於西大寺的尼寺。西大寺建於八世紀末，是奈良七大寺中最晚興建的。在藤原家的護持下，西大寺伽藍莊嚴，後來又經高僧叡尊（1201–1290）復興。叡尊在十三世紀末深具影響力，如同世紀初的重源。[22]

48. **奉安置一切經二部（一部唐本） 鐘一口**

東大寺勸進所仍保存一座大銅鐘，相傳是重源捐獻，儘管極有可能，但缺乏題記可供確認。

49. **湯屋一宇（在常湯一口）**

印佛一面（一千餘軀）

印佛一面，指一張或一卷紙上蓋滿許多佛像戳印。此時風行蓋佛像戳印，因為等同於念誦佛號的功德，而且具體。在此「一千」或許應該詮釋為很大的數目，而不是確實數字。這類印佛紙多張一捆納藏於佛像，參見下文 170 行與圖 112。

50–62 行描述重源在高野山的捐獻，是回憶錄中最詳細的一段。[23] 首先提到給自己別所的捐贈；這間別所鄰近高野山山峰，座落於隱僻的蓮華谷（頁 56）。根據古文獻，有二十三或二十四位男女在此地共修，其中許多人的身分是「入道」（已剃度，未受具足戒，多顯貴出身）。附近還有一座別所是明遍（1142–1224）所興建；明遍是具有影響力的僧人，顯然是重源的盟友。儘管重源興建的所有建築都已消失，還有一些法器保存下來，包括他捐獻給高野山主寺金剛峰寺的法器（圖 147）。

50. **高野新別所（號專修往生院）**

專修往生院意指在此專注念佛求往生。儘管此別所名稱反映出重要的淨土修行，但是從下列捐贈顯示，他並沒有放棄真言信仰。

51. **奉造立一間四面小堂一宇 湯屋一宇（在鐵船 並釜）**

52. **食堂一宇（奉安等身頻頭盧並文殊像 各一軀）**

食堂內安置等身大小的頻頭盧像與文殊像。

頻頭盧即賓頭盧（Pindola），是釋迦弟子，十六羅漢之首（圖 158）。中國禪林僧堂（食堂）傳統上供奉賓頭盧尊者，每次進食必先供養之。[24] 中唐時期，密教大師不空提倡在食堂供奉文殊以取代賓頭盧，但往往兩者並置。賓頭盧在日本逐漸融入流行信仰，今日東大寺大佛殿門口有一尊大型賓頭盧木造坐像，相當醒目。

53. **三重塔一基（奉安置銅五輪塔一基長八尺 奉納其中 水晶塔一基 高一尺二寸 納佛舍利五十一粒）**

三重塔內有金銅五輪塔，其內又有一水晶舍利塔高一尺二寸，約

33.33 公分，內藏五十　粒舍利。從五輪塔與水晶塔的大尺寸顯示其非常重要，可惜現已不存。

54. **奉安置三寸阿彌陀像一軀　並觀音勢至（唐佛）**

小型阿彌陀二尊像，主尊僅三寸，約 9.09 公分，傳自中國。

55. **三尺皆金色　阿彌陀像　並觀音勢至**

56. **八大祖師御影八鋪**

真言宗八大祖師畫像，可能是掛軸。

三尺涅槃像一軀　四尺四天（王）像各一軀

涅槃像指釋迦佛臥像。涅槃雕像常見於印度、中國與東南亞，日本則不多見。在日本，舉行佛祖釋迦涅槃法會時，通常面對的是大幅涅槃畫像。[25] 這裡所指四天王像很可能保存至今，見圖 135。

57. **執金剛身深蛇大王像各一軀**

深蛇大王通常稱為深沙大將，而不是王。有關執金剛神與深沙大將的介紹參見頁 214–216。這對不常見的守衛神源自與唐三藏（玄奘）相關的中國小眾信仰，反映出重源對於中國民俗知之甚詳。這一對尊像原來供奉在重源高野山別所的六角經藏樓，脅侍主尊釋迦佛與四大天王，傳為快慶所造。目前高野山有一對這兩位神祇的尊像，雖然可能是同時代的作品，但是風格上與快慶其他作品並不一致。[26]

十六想觀一鋪

十六觀是淨土基礎觀想法，其教義闡述於《觀無量壽佛經》，（圖 153，頁 232–234）。這類圖像很少見，《作善集》中僅有這一次提到淨土宗的圖像。

58. **十六羅漢像十六鋪（唐本）**

十六羅漢畫像雖見於大乘佛教各派，但是禪宗特別流行。禪宗強調苦修與自律，如實踐羅漢行（頁 237–240）。

釋迦出山像一鋪（但紙佛）

紙本釋迦出山圖是禪宗特有的圖像，通常釋迦佛的禮拜圖像為絹本。此圖象徵禪宗新出現的表現風格。[27]

又十六羅漢十六鋪（唐本墨畫）

第二組從中國傳來的十六羅漢圖，特別註明水墨畫，透露出南宋水墨畫即將流傳並盛行於日本。

59. **弘法大師御筆之華嚴經一卷**

弘法大師空海手書《華嚴經》一卷。

重源文獻中很少提及這部以盧舍那佛為信仰中心的基礎經典。請留意此處空海以諡號出現。

心經三卷

有關《心經》，參考頁 302，註釋 30。

60. **良辨僧正御筆見無邊佛土功德經一卷**

良辨抄寫的經名目前無法辨識。

61. **繪像涅槃像一鋪　四臂不動尊一尊**

《作善集》只有在此及 169 行提到真言宗儀軌中最受歡迎的神祇：不動明王。

普同塔一座

及銅塔一座

湯屋一宇（在鐵湯船　釜）

62. **鐘一口　本寺大湯屋　鐵船並釜（口徑各八尺　釜卅石納）**

本寺大澡堂內鐵浴缸與鍋子直徑都是八尺，後者容量為三十石，約五千公升。

傳法院塔九輪鐵施入之

捐獻給傳法院一個九輪塔刹。套著九個相輪的刹桿是仿照印度佛塔的形制。比重源早兩世代的革新派僧人覺鑁創立此傳法院，並於 1134–1135 年任住持（頁 61–62）。雖然覺鑁在五年後被趕出高野山，其教義也遭禁止，但是重源不可能不體會他為調和真言與阿彌陀信仰的努力。1168 年，逐漸受阿彌陀淨土吸引的後白河法皇贊助傳法院的整修。

蓮花谷鐘奉施入

蓮花（華）谷是重源別所之地，一些淨土聖僧也退隱在此。具體是誰接受此捐贈並不清楚。

下面一行《作善集》提供了重要的藝術史資訊。

63. **播磨並伊賀丈六　奉為本樣畫像　阿彌陀三尊一鋪（唐筆）**

於播磨國，今兵庫縣小野寺淨土寺與伊賀國，即三重縣新大佛寺，各捐獻阿彌陀佛三尊像，都以中國畫為範本。相關詳細討論參見頁 183–185，圖 113、161。

64–71 行討論渡邊（即渡部）別所，位於現在大阪市內淀川出海口。重源在顯貴八條女院（小傳見頁 280）掌管的莊園內興建精舍。從關西運來的建材都集中此處，準備好沿著淀川拖行北上，抵達京都府附近

的木津川支流，從那裡這些物資可以向東漂流到離奈良只有十公里左右的地方（地圖二）。很可能自從 1185 年大佛像落成後，重源便開始經營此地。根據其他文獻記載，渡邊別所的佛堂等建築與其他別所大致相同，僅多了一座九間平方的兩層大庫房。[28] 此別所有時也被歸入東大寺分院，一度繁華的院落現已完全消失，僅有少數法器被帶到東大寺保存下來。[29] 重源還修復了附近的兩座橋（行 151）。

64. **渡邊別所**

65. **一間四面淨土堂一宇（奉安皆金色丈六阿彌像一尊並觀音勢至）**

66. **來迎堂一宇（奉安皆金色來迎彌陀　來迎像一尊長八尺）**

1197 年，重源首度將來迎法會引進攝津國的渡邊別所（頁 189）。1201 年，後鳥羽上皇親臨此寺，參加來迎法會。

67. **娑婆屋一宇　銅五輪塔一基（奉納佛舍利三粒）**

娑婆屋象徵惡濁的人世間，是迎講會（或稱來迎會）不可少的部分（頁 189）。

68. **大湯屋一宇（在鐵湯船、釜）　鐘一口（在鐘堂一宇）**

69. **天童裝束卅具**

天童指在來迎或迎講法會上扮演侍者的小孩，其服飾共三十套。

菩薩裝束廿八具　樂器等

70. **印佛一面（一千餘軀）奉始迎講之後六年成 建仁二年（1202）**

「印佛」參見 49 行。奉始迎講來迎會為 1197 年。

71. **奉結緣　一間四面小堂一宇**

72–77 行列舉在兵庫縣淨土寺的善行，這是重源七座別所中目前保存最好的。

72. **播磨別所**

73. **淨土堂一宇（奉安皆金色阿彌陀丈六立像一軀　並觀音勢至）**

見圖 113。

74. **一間四面藥師堂一宇　奉安豎丈六一軀**

在重源建立別所之前，此處已經有一座藥師堂。重源營建新堂，供奉原來的主尊與數百尊小型木雕藥師像。現存佛堂是 1517 年重建。

75. **湯屋一宇　在常湯一口　奉結緣　長尾寺御堂（並半丈六　三軀　觀音勢至　四天）**

長尾寺是八世紀時行基所創建，位於淨土寺西北約三十五公里

處，毀於 1142 年大火，不再重建。

76. **鐘一口　始置迎講之後二年（始自正治二年 1200）**

這口鐘的捐獻是在舉行迎講會（1197 年，行 66–67）後兩年。

77. **彌陀來迎立像一軀**

可能就是圖 117 所示，裸上身的木雕像。

鐘一口

78–82 行與 94–100 行記錄重源在備前、備中、備後三國，也就是現在岡山與廣島縣一帶的活動。[30] 小小的金山寺位於岡山市邊界，可能就是重源建立別所之處，然而他當時的建物已經杳然無蹤（譯註 5）。1193年，當地官吏拒絕支援東大寺修復工程，重源因此獲得此地的管轄權。

78. **備中別所**

79. **淨土堂一宇（奉安置丈六彌陀像一軀）**

80. **吉備津宮造宮之間　奉結緣之　鐘一口鑄奉　施入之**

吉備津神宮正值興建之際，參加結緣會共同捐一座鐘。

位於現今岡山市，吉備津神宮依舊是「山陽道」（沿瀨戶內海海邊，從京都到九州的高速公路）沿線香火最鼎盛的神社，保護備前、備中、備後地區。

宮內原來有一佛堂，直到明治時期在神佛分離政策下，才撤除。據說此建物也融合了天竺樣風格（頁 141–145）。

81. **奉結緣神宮寺堂　並御佛金**

「神宮寺堂」指神社兼佛寺，或神社內佛堂。「佛金」指貼金箔佛像。

82. **奉修造庭瀨堂並丈六**

尊像名不清楚。庭瀨是位在備前與備中邊界的小村莊，如今位在岡山市西邊。《平家物語》（卷 8–10）提到，藤原成親（1113–1177）被殺於庭瀨，他是後白河天皇的重臣和親密盟友。他受牽連捲入前朝天皇對抗平家的陰謀，激怒了平清盛，因此放逐到備前國，出家為僧。平家派刺客追殺，在庭瀨找到他，以殘忍手法處決。他的妻兒悲痛之餘，在此舉行多次法會為他祈求平安往生。重源的善行應該與此相關。

83–88 行的地點是周防國，現在的山口縣，位於本州島最西邊。1186 年重源開始到此地蒐集巨木建材以供營造大佛殿（頁 58）。在周防國，他建立一間別所，《作善集》83 行稱為「南無阿彌陀佛」，不久以「阿彌陀寺」聞名。下面幾行著重 1195 年，為了重建大佛殿，他在供應木

譯註 5：金山寺本堂（重要文化財）於 2012 年 12 月 24 日發生火災，全毀。參考每日新聞網站：〈火災：岡山・金山寺の本堂全燒〉。

村及海運的適當地點，整修當地神社。[31] 重源在周防國的佛教善行，散見於《作善集》。

83. 周防南無阿彌陀佛

84. 一間四面淨土堂一宇（奉安彌陀丈六像一軀）

85. 鐘一口　湯屋一宇（在釜）

此沐浴設備部分殘存。根據阿彌陀寺文獻所示，重源曾在此浴室主持「不斷念佛」儀式，我們可以推測他所建造的其他浴室，如果不是全部至少有部分是兼有衛生與宗教修行的功能。目前阿彌陀寺浴室的位置就在大門口內側，顯示它同時提供給在家民眾和僧團使用。

86. 奉造宮一宮御寢殿　並拜殿三面迴廊樓門

周防國一宮位在舊政府中心，名為玉祖神社，主祭出雲神（譯註6）。此神社仍保存在防府市，雖然自重源時代以來改變甚多。此神社被皇室封為一宮（第一級神社）。這樣的分級最早出現在《延喜式》（延喜年間 901–923 律令，譯註7）在日本的主要大島上都可以看到一宮、二宮、三宮等級的神社。

87. 遠石宮八幡宮

遠石八幡宮位在今日德山市（譯註8），距離重源的基地阿彌陀寺向東約 40 公里。這個地區蘊藏豐富的建築材料：石灰石、矽土與無煙煤，全都是東大寺重建工程所需要的。八幡宮最早的紀年記錄是 1176 年，它與九州宇佐神宮，以及石清水的八幡宮相關，共同守護前往京都的南方道路（譯註9）。

小松原宮八幡三所

小松原三所八幡神宮，也許是指三處附屬神社。小松原村位於岩國市與防府之間，盛產穀物（譯註10）。附近的海岸沿線是曬鹽場。目前保存的一座神社規模小且默默無名。

末武宮御寢殿（八幡三軀）

末武八幡宮（譯註11）正殿（譯註12），三尊八幡像。大概是位於海港和造船的城鎮「下松市」，神社目前的名字是花岡八幡宮。

88. 天神宮御寢殿　並拜殿三面迴廊樓門

天神宮現在稱為防府天滿宮，位於今防府市松崎，與京都北野天滿宮、福岡太宰府天滿宮並稱，是日本祭祀北野天神的三大神社；防府天滿宮最古老。北野天神即菅原道真（845–903），日本人暱稱為學問之神，曾在防府活動，神社建立於 904 年，安撫其亡魂。

譯註6：一宮指神社的社格，周防國一宮玉祖大明神，參見網路版《日本大百科全書》解釋。周防國一宮位在今山口縣防府市。

譯註7：《延喜式》，平安中期律令施行細則，藤原時平等奉醍醐天皇敕命，905 年（延喜 5 年）開始編輯，927 年完成。

譯註8：2003 年劃歸為周南市。

譯註9：石清水八幡宮位於京都府八幡市八幡高坊 30。

譯註10：岩國市位於山口縣東端，鄰近廣島縣。小松原八幡宮位在周南市，現已沈寂，正式名稱是「周防國能（熊）毛郡小松原村松原八幡宮」。參見，小林剛，《俊乘房重源の研究》，頁 171。

譯註11：末武八幡宮，現多依其地名改稱花岡八幡宮，位於山口縣下松市花岡町。

譯註12：御寢殿，即寢殿，正殿；本書翻譯為 treasure house，或源自寶殿之意。總之，神社的正殿即最主要建築。

圖 159｜南無阿彌陀佛作善集行 9–31，約 1203。手卷，紙本墨書，30.3 公分 x 516 公分
東京大學史料編纂所重要文化財。

這是當地規模最大而且人氣最鼎盛的神社，自重源時代以來，建築幾經修整，改變頗多。

89–93 行敘述新大佛寺，這是重源眾別所中最後完成，而且可能是最小的一座。[32] 新大佛寺位在伊賀國，此地盛產木材與稻米，不同勢力團體都想占為己有，其中包括：皇室、東大寺、伊勢神宮、興福寺與石清水八幡宮。1190 年，重源的中國伙伴陳和卿獲得伊賀國三個莊園的管轄權，以支持重源在東大寺營造淨土堂所需。然而，陳和卿被指控行事專橫傲慢。後來，重源在此建立伊賀別所，究竟是什麼時候無法確認，大致在《作善集》編寫之前。也許就是為了就近掌控此地資源。參見 63、161–164 行。

89. **伊賀別所**

90. **卜五古靈瑞地　建立一聚別所　當其中古崎引平**

這裡我們應當注意，重源相當瞭解別所附近的地理條件。五古指五鈷杵。

這段過於簡短的文句可能是指，卜得一塊形如五鈷杵的（靈瑞）地段，建立別所。地面上崎嶇之處都將石頭打掉、整平。如五鈷杵形或者是指陡峭的溪谷（圖 160）[33]。

91. **巖石　立一堂（佛壇大座皆石也）**

巖石二字係接上行之整地。新大佛寺的主殿已消失，但石造佛壇與佛座仍殘存（圖 90）。[34] 此處石雕可能是由中國工匠伊行末團隊負責（見頁 147–148）。

92. **奉安置皆金色彌陀三尊　來迎立像一軀　並觀音勢至　各丈六**

圖 160 │ 新大佛寺鳥瞰圖，寺導覽傳單。

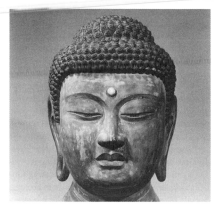
圖 161 │ 阿彌陀頭像（修復中）約 1203 年，原阿彌陀三尊像局部。原像毀損。18 世紀時被納藏在毘廬遮那佛像內，再出土。寄木造，高 104 公分，新大佛寺，重要文化財。

63 行已提及這些尊像，它們必定近似大約十年前快慶在播磨淨土寺創作的雕刻（圖 113）。十七世紀時，伊賀雕像遭受嚴重毀損，幸而阿彌陀佛的頭部保存下來（圖 161）。1724 年左右，此佛頭安置在新製作的盧舍那佛坐像上，成為今日新大佛寺的主尊像。

93. **鐘一口（至肩長四尺）　湯屋一宇（在釜）**

（皆金色三尺釋迦立像一軀　優填王赤栴檀像第二轉畫像奉摸作之　御影堂　奉安置之）

銅鐘高度（至肩部）為四尺。一尊三尺高釋迦立像表面全上金色，此係模仿古印度優填王所造紅檀木釋迦像，並供奉於御影堂，即祖師堂。根據古老傳說，憍賞彌國優填王命人用檀木製作釋迦像，而後此像傳播至各地佛教世界。日本最有名的範本，且經常在雕像與繪畫中複製的，是京都清涼寺的釋迦像，986 年由中國帶回日本，像內納藏許多供奉品。[35] 檀木有香氣，稀少且硬度高。《作善集》清楚區分白檀木與紅檀木（行 186）。傳統上白檀木來自印度，紅檀木來自中國。來自熱帶亞洲的檀木，是製作佛像與焚香最吉祥的材料，參見 169、173、186 行。令人不解的是，重源沒有提到保存在此寺院的水晶舍利容器（圖 142）。

（摺寫十六羅漢十六鋪　同御影堂安置之）

十六羅漢拓本共十六幅，安置於祖師堂。參見 239 頁，圖 158。

94–98 行討論重源在備前地區的工作，不過結尾附帶提到其他地區。請留意備前緊鄰備中（見前述 78–82 行）與備後。

94. **備前國**

95. **造立常行堂（奉安丈六彌陀佛像）**

「常行堂」供長時間念佛號修行用，參見本章第 7 行。

96. **同國府立大湯屋　不斷令溫室（施入田三丁畠卅六丁）**

在備前國都城（現在岡山市）建設大浴室，溫水常年不斷供應。奉獻稻田三町，一町約一百公尺；畠為旱地。

97. **豐原御庄內造立豐光寺　立湯屋（在常湯一口）**

豐光寺應該是建立在這個地區最為富庶的莊園，好幾座小寺院之一。豐原庄位於吉井川兩岸，鄰近今日的備前市，長期提供歲收給皇室。1193 年，已故後白河法皇轄下收入轉移一部分給東大寺，並責成重源監管此莊園（譯註 13）。為了提高收獲，重源投入許多心力建設灌溉工程以及晒海鹽的鹽田。1206 年，重源去世後，此地收入再度回歸皇室財庫。

譯註 13：原文稱 1194 年後白河法皇撥部分收入給東大寺。事實上，此時法皇 (1127–1192) 已去世，事件年代也略有差異，參見小林剛，《俊乘房重源の研究》，頁 215–229, 262；奈良國立博物館，《大勸進重源》，頁 270。

98. **此外國中諸寺　奉修造凡廿二所也**

捐獻雜項

《作善集》自此行以降，漫無次序列出重源的各種善行，與個人成就。

譯註 14：菩提山真言宗正曆寺地址：奈良市菩提山町 157 番地。參見正曆寺官網。正願院原在正曆寺內，經過 1455 與 1507 年大火，早已毀失，甚至遭遺忘。小林剛，《俊乘房重源の研究》，頁 232。

99. **奉結緣　菩提山正願寺十三重塔　鐘一口**

正願寺是規模較大的菩提山真言宗大本山正曆寺的別院，位在奈良縣東北角（譯註 14）。正曆寺創立於一條天皇（986–1011）年代，焚毀於 1180 年代的內戰。九條兼實（頁 281）與其弟僧人信圓 (1153–1224) 重建分院（譯註 15），成為學問所（佛學中心）；重源的盟友貞慶也參與其中。[36] 由於重修工程至 1218 年始完成，此時重源早已去世，我們只能推測他晚年參與結緣共同捐獻。十三重塔反映出當時日本正要開始流行中國式佛塔（圖 93）。不幸的是，正願寺已被祝融奪去所有痕跡。

譯註 15：信圓，藤原忠通四男，曾任法相宗興福寺別當，大僧正。1185 年東大寺大佛開光法會擔任咒願師，大佛殿落成法會擔任導師。後信圓退隱至菩提山重修正曆寺，1218 年完成，同時建立個人別所正願院，成為興福寺分院。原文稱信圓重建分院，恐為新建。鎌倉時期正曆寺屬法相宗，江戶中期才轉為真言宗。

100. **三重塔　大安寺鐘一口**

三重塔具體地點不清楚。至於大安寺，重源時代有數座。最有名的在奈良，卻與東大寺沒什麼關聯。不過 1199 年奈良大安寺籌劃鑄造新鐘以取代不再悅耳的舊鐘，重源名字出現在新鐘的結緣名錄中，而且大安寺也可能向他請教銅鐘的鑄造技術。[37] 同時，在備前國（今岡山市）也有一座與後白河天皇相關的同名分院。

譯註 16：善通寺地址為香川縣善通寺市善通寺町 3-3-1；四國八十八所靈場第 75 番。參見該寺官網。

結緣讚岐國善通寺修造

這裡《作善集》轉移到四國島，以及空海出生地的寺院：香川縣的善通寺（譯註 16）。空海將真言宗帶到日本，善通寺是日本最早的真言宗主要研修中心，曾經擁有六十九個宿坊，然而在十六世紀的內戰中，嚴重損毀，而且規模縮小。

101. 天蓋湯屋並湯釜

此加蓋浴室與煮水鍋，我推測是在善通寺。

太子御廟安阿彌陀佛建立御堂

這裡轉到大阪府東南的河內郡，聖德太子（572–621；圖 17）的陵墓就位在叡福寺域內，鄰近其父用明天皇及姑母推古天皇的陵墓。聖德太子去世後不久，就成為崇拜中心，被視為觀音的化身。而日本天台宗則視他為中國天台宗祖師慧思（515–577）轉世；事實上，日本所有佛教宗派都把他神格化，因此他的陵墓成為朝拜聖地（譯註 17）。據說空海曾捐獻一座石牆、一群組建築物，包括一座尼寺。此地還有六座神社。重源一生很明顯越來越重視聖德太子，而佛師快慶，即安阿彌陀佛，能在此陵墓建造精舍，顯示他的地位崇高，擁有資源豐沛。1203 年，重源兩位弟子遭控告破壞太子陵墓，重源要求將他們分別放逐到他轄下的備前國與周防國。[38]

個人修行與實踐

102–143 行敘述重源的個人奉獻與虔誠修行，描述之精細遠超過《作善集》其他部分。頭四行主要修行地點為醍醐寺，這是他最早接受教育的寺院，其後則漫無次序列舉他在日本各地寺院甚至中國所做的功德。

102. 一於上醍醐 一千日之間 無言轉讀六時懺法 奉行

在一千日內禁語誦經，並每日按六個時段行懺法。有關重源在醍醐寺的學習，詳見頁 45–49。大乘佛教各宗派都提倡「懺法」為修行基礎。《作善集》指的可能是修「法華懺法」，基本上是冥思《法華經》，通常上午三次，下午再三次。懺法並非個人懺悔，較多是禮敬諸佛菩薩，目的是消除業障，證成正覺。

103. 御紙衣 於上下構道場 於十一所喎百餘人請僧 如法經

（接上行）穿著特別的修行白紙衣。在上下醍醐寺建立十一所道場，請來一百多位僧人（譯註 18）。如法經指《法華經》。

104. 一日奉書寫供養 （導師三井寺宰相僧正公顯）

譯註 17：山口哲史，《四天王寺史・叡福寺史の展開と聖德太子信仰》，關西大學文學研究科博士論文摘要，2014 年 3 月。

譯註 18：根據小林剛解說，103–104 行紀錄指重源捐獻上下醍醐寺許多建築，並且在經藏落成供養法會，請眾僧抄經供養；《俊乘房重源の研究》，頁 133。作者解讀「上下」為御紙衣上下袍，恐為誤筆。

天台宗三井寺（園城寺）的公顯（1110–1193），指導此一日抄經法會。公顯是天台宗僧人，負責主持重要的真言宗與淨土法會，與貞慶並列，是《作善集》提及最顯赫的僧人。例如他主持了運慶捐獻豪華版《法華經》的法會。公顯經常出入後白河法皇的朝廷，後升任僧正一職（最高階僧官）；名字也出現在遣迎院結緣名錄中。他的暱稱「宰相」，大概是來自父親或親戚曾擔任此高階文官職。

105. 凡於上下醍醐　奉書寫如法經度々

共於上下醍醐寺多次抄寫《法華經》。但此行以及 107、108、111 行，也可以解讀為如法（依照儀軌）抄經。

106. 相模國

今神奈川縣

於笠屋　若宮王子之御寢前　奉結緣如法經

此段難解的文字指出，重源參與鎌倉幕府源氏的結緣活動。若宮王子即若宮大路，是鎌倉城的主要幹道，通往幕府御家人與其部屬的行宮，方便他們出入，並且直達宏偉的鶴岡八幡神社；八幡神社是新造都城的中心。據說重源於 1187 年造訪此地。[39] 參見 142 行。

107. 鎮西於箱崎奉　書寫如法經

鎮西是日本西部的政府中心，位於今福岡縣（譯註 19）。箱崎在今福岡市東區，是古時候北九州的主要港口，也是對中國貿易的中心。抄《法華經》的年代是 1187 年，不過據信重源多次到訪此地，很可能在此遇上中國匠師陳和卿。一般認為《作善集》這一行指的是箱崎神社，當地最大神社。[40]

於糸御庄奉結緣丈六

系田庄（莊園）位在豐前國（今福岡縣東，大分縣北）。

108. 於那智　奉書寫如法經

如法經在此解為《法華經》，另一種解釋參見 105 行。那智位於巨大瀑布腳下，紀伊半島（今和歌山縣）東南海岸上，自古就是神道聖地，也是觀音菩薩象徵性的駐足地。那智與熊野地區另外兩大結合神道與佛教信仰的神社，彼此距離遙遠，三地形成了重源年代最神聖的朝聖路線（修驗道）之一。

譯註 19：鎮西，意指鎮壓西邊，別名西海道，共九國；鎮西府即太宰府，現今福岡縣太宰府市。

早年生涯

109–114 行交代重源在山岳間苦修（修驗道）的經歷，這對他的個

性與養成具有重要影響。

109. **生年十七歲之時　修行四國邊**

指在四國島各地朝山修行。

110. **於生年十九　初修行大峯　已上五度　三度者　於深**

111. **山取御紙衣　調料紙　奉書寫如法經（法花經）**

十九歲時首次在大峯山修行，後來共去五次。第三次時，在深山穿御紙衣抄寫《法華經》。大峯山位在奈良縣南邊界上，主峰高達 1,719 公尺（譯註 20）。

112. **二度者　以持經者十人　於峯內令轉讀千部（大日經）經於熊**

113. **野　奉始之　於御嶽　誦　作禮而去　文　又千部法花經　奉讀誦**

第二次在大峯山，共十位誦經者，轉讀千部《大日經》。

熊野御嶽可能指奈良縣金峯山與吉野山。這麼繁複的法會如何在山巔舉行實在是個謎，誦讀一千部「法華經」是行之已久的法事。

114. **葛木二度**

葛木指葛城山（譯註 21）。參見下面第 143 行。

115. **信濃國　參詣善光寺**

信濃國即今長野縣。位於長野市的善光寺，在重源時代發展成為淨土宗主要朝聖地。[41] 寺內主尊為小型的青銅阿彌陀三尊像，傳說神奇地從印度經由朝鮮來到日本，目前是寺內秘佛，吸引無數朝聖者（譯註 22）。學者相信重源於 1168 年來此朝聖，也就是他從中國巡禮回來後不久，而且這次拜訪似乎讓他印象深刻，因為他在此停留長時間，又慷慨捐獻。

一度者十三日之間　滿百萬遍

首次拜訪共停留十三天，持念佛號百萬遍。這是淨土宗信徒的標準修行儀軌 [42]。

116. **一度者七日七夜勤修　不斷念佛　初度夢想　云金色　御**

117. **舍利賜之　即可吞　被仰仍吞畢**

第一次在善光寺苦修，夢見受賜金色舍利，於是吞下。

118. **次度者　面奉拜見阿彌陀如來**

第二次時，阿彌陀佛示現，即禮拜。

119. **奉造立豎丈六四軀　此度自加賀馬場　參詣白山　立山**

加賀（石川縣）馬場的地點無法確認，但白山、立山則是修驗道的名山。白山山脈連綿三縣之間（譯註 23）；立山靠近富山縣。

譯註 20：歷史上的大峯山指大峯山脈的「山上岳」南邊的小篠到熊野的山峰，自古即是修驗道路徑。2004 年（平成 16 年）7 月，史跡「大峯山寺」、史跡「大峯奧駈道」等為「紀伊山地的靈場和參拜道」之一部份，登錄為聯合國教科文組織的世界遺產。

譯註 21：葛城山位在大阪府東南，奈良縣御所市邊界，金剛山脈的主峰之一，標高 959 公尺。維基百科，大和葛城山。

譯註 22：善光寺地址：長野縣長野市元善町 491。供奉的善光寺阿彌陀三尊是重要的絕對密佛，相傳自百濟國傳來。密佛不公開，但每七年（實際是六年）舉行開帳儀式，展出本尊的前立替身——重要文化財，參見其官網。

譯註 23：白山（白山國家公園）、立山與富士山並稱日本三大山（靈山）。白山橫跨石川、福井與岐阜縣。

這兩座山脈分別高達 2,500 與 3,000 公尺以上。重源持續修驗道的精神苦修，直到中年。

捐獻中國

120.　大唐明州阿育王山

唐並非唐朝而是指中國。阿育王山指阿育王寺，此占地廣闊的寺院以印度佛教君主阿育王為名，並且成為舍利信仰的中心。寺院地點在寧波港附近的內陸，而日本來的船隻主要停靠在寧波港，因此阿育王寺是日本訪客很容易參訪之處。重源的工作夥伴陳和卿與此寺院關係密切（頁 136–137，145–147）。

121.　渡周防國　御材木　奉起立舍利殿　為修理　又奉渡柱

122.　四本　虹梁一支　南無阿彌陀佛之影　木像畫像二軀

123.　安置　阿育王山舍利殿　供香華等

運送周防國木材給阿育王寺建造舍利塔，再送四根柱子，一支虹梁。虹梁通常用於日本建築的上層結構，橫向跨越柱子的間距，以支撐屋頂，兩端微微下彎像彩虹形狀。請注意《作善集》使用了這個技術性上的專有名詞，顯示重源熟知建築的細節。此外，還贈送阿育王寺重源的兩種肖像，一為畫像，一為木雕像；安置在舍利殿內，以香花供養。當時的日本留學僧返國後，回饋禮物送到中國頗為常見。榮西曾運送木材給附近的天童寺；辨圓則送給杭州附近的徑山寺，那是他受教的地方。泉涌寺的湛海（1181–1255?）也曾捐贈資金以重建寧波的一所寺院。[43]（譯註24）重源這次贈禮的年代約為 1196 年。[44]

雜記事項

124.　興福寺　施入湯船二口　五重塔心柱三本

興福寺鄰近東大寺，1180 年戰火中同樣受到嚴重損害。重建工程雖有富裕的藤原氏做後盾，也和東大寺一樣困難重重。兩寺之間經常競爭贊助與影響力，重源微薄的贈禮可能是為了示好求和（頁 55）。現已不存的興福寺五重塔建於 1205 年左右，這表示重源捐獻塔心柱時已接近他生命的尾聲。

125.　光明山　施入湯釜

光明山寺位在舊山城國（今木津市）南邊的山丘上，接待來自東大寺、興福寺、延曆寺，以及其他寺院的僧人在此專修淨土法

譯註 24：西谷功，〈泉湧寺僧と普陀山信仰──観音菩薩坐像の請来意図〉，《聖地寧波》，奈良國立博物館，頁 260–263。

譯註 25：光明山寺跡，目前已是一片旱田，無法想像當年盛況。遺址距離蟹滿寺東約一公里。http://www.kagemarukun.fromc.jp/page031.html。坂上雅翁，〈光明山寺を中心とした南都浄土教の展開〉，《関西国際大学研究紀要》9，2008，頁 25–33。

門，目前原址已了無痕跡，但根據文獻，最多時曾有二十八間建築（譯註 25）。光明山寺僧人也加入了遣迎院結緣名錄。

126. 攝津國　小矢寺修造之時　奉結緣之

此小矢寺無法確認。

127. 伊勢國　石淵尼公奉渡　三尺地藏菩薩一軀

無法確認身分的石淵尼僧，捐獻地藏像。

128. 天王寺御塔奉　修復之　奉　修造法華寺　御堂一宇　塔二基

天王寺與法華寺是各地方常見的寺院名稱，不過下一行提到八世紀的光明皇后，她與奈良法華寺關係密切，因此很可能回憶錄所指是奈良法華寺，以及同樣聞名的大阪四天王寺。這裡提及的建築都已無跡可尋。九條兼實曾記載，多次與重源在四天王寺面商各種問題。[45]

129. 奉修復　丈六一軀並脇侍　或人夢想云光明皇后令來給被仰悅云云

修復法華寺三尊像，有人（可能為重源）夢見光明皇后表示滿意。目前法華寺保存一莊嚴佛頭（圖 99，頁 164），內部銘文將修復之功歸於重源，而且提到他的好友「過去前大僧正勝賢」，顯示勝賢已經去世。因此，修復工程應該是在 1196 年勝賢去世與 1202/3 年撰寫《作善集》之間。

130. 於春日社　大般若經一部　奉安置之（供養齋莚了　噛六十人禪侶展）

東大寺的鄰居春日大社，跟興福寺關係緊密，都是藤原氏的寺社，也和皇室關係密切（譯註 26）。重源獻納《大般若經》，並且設素齋供養六十位禪僧，可能是為了敦親睦鄰，同時討好地方神祇。他到伊勢神宮參拜（132–134 行），也是相同理由。

131. 於當寺　八幡宮　御寢前　奉供養　大般若三部　安置之

我找不到春日大社有八幡宮的記載。

132. 伊勢大神宮　奉書寫　供養大般若六部（外宮三部　內宮三部）

為了祈求伊勢神宮的神祇支持東大寺修復工程，重源 1186 年二月和四月到伊勢神宮參拜，過程詳細記錄。這段文字大概是指第一次參拜。

133. 六部　三度奉　供養　每度加持經者十人　六十人請僧

六部《大般若經》共分三次供養，每次法會都請十位僧人誦讀經典，並親自率領來自東大寺的六十位僧人與會。據說在法會誦經後，重源夢見一位高貴婦人送他珠寶，夢醒後發現珠寶就在手中。[46]

134. 並持經者皆勢州人也（導師解脫御房）　今二度者以本寺僧徒奉

譯註 26：奈良春日大社創立於 768 年，世界文化遺產。參見其官網。

供養之

誦經者都是伊勢人，而導師為解脫上人貞慶。第二次則是東大寺僧人主事供養。

135. **（四）天王寺　御舍利供養二度（大法會一度　小法養度々）**

大法會一次，小法會頻繁多次。大法會通常需要眾多僧人參與。

136. **於西門滿百萬遍度々**

在四天王寺西門經常修持念佛百萬遍，參見 115 行。

137. **大和國諸寺諸山　併施入　御明御油**

於奈良各地寺院捐獻點燈用油。

138. **五輪石塔一基（高五尺　奉渡九條入道殿下）**

九條入道（貴族居士）很可能是指九條兼實（1144–1207），他對重源的一生影響甚鉅，然而全本回憶錄僅有此處提及他（參見附錄二，頁 281）。沒有線索查證五尺高的佛塔位於何處，儘管我們知道九條兼實慷慨贊助菩提山的正曆寺（參見 99 行）。

139. **實無山北面　奉施入　三尺阿彌陀立像一軀**

實無山高僅 200 英尺，位於古代「藤原京」中軸線的北端（譯註27）。藤原京在七世紀末八世紀初，僅十六年間為日本的都城，模仿中國都城的幾何式街坊布局，需要有屏障保護，阻擋惡勢力從北面入侵。[47]

140. **秦樂寺　南　施入半丈六迎講像一軀**

秦樂寺現存於奈良縣田原本町，靠近古藤原京，是來自中國、曾經風光的秦氏家族私寺，秦氏自稱是秦始皇後代。歷史記載，早在公元三世紀秦氏就定居山城國（今京都府南部）。秦氏一位族長秦河勝，任職聖德太子朝廷，太子賜予他一尊觀音像，供奉在秦樂寺。秦河勝擅長建築，創建有名的廣隆寺（譯註28）。重源時代秦氏家族仍然非常活躍（圖 1）。

141. **額觀寺　奉安置大佛形佛　半丈六**

額觀寺無法確認是哪座寺院。[48] 不過，重源在此安奉東大寺大佛的小型複製形佛值得注意。因為在東大寺法華堂有一尊平安初期的優雅佛像，公認為是原大佛的實驗模型。[49] 這尊小佛像的來源與歷史都不清楚，與大佛相關是因為超大的佛頭。如前討論（頁 129–131），比例的扭曲對於龐大佛像是必要的，第一尊大佛的複製品想必複製了這樣的扭曲。

142. **東小田原　北行　十餘町　萱堂　安置厨子佛一腳**

在離東小田原北邊約十多町的萱堂（草屋），安奉一座佛像櫥子。

譯註 27：飛鳥時代都城，藤原京位於今奈良縣橿原市，是日本史上最初條坊制（棋盤式）的都城。參見維基百科，藤原京。

譯註 28：位於京都市右京區的廣隆寺創建於七世紀初，以供奉木造半跏思維彌勒菩薩（國寶）出名；維基百科，廣隆寺。

這段模糊又無紀年的敘述，很難確認具體指涉。小田原是今日神奈川縣內的重要城市，在鎌倉市西南。這段文字可能指重源在關東地區的活動（參見 106 行）。[50] 不過，在高野山上也有一塊名為小田原的地方，該地有座淨土寺院。[51]

143. **依葛上淨阿彌陀口入　河內國　奉　安置　三尺木像阿彌陀佛一軀（唐佛）**

葛上位於葛城山上；葛城山則是今日奈良與大阪之間的一座山。在此地區的寺社中，有一座仍然存在的葛木寺，據說是飛鳥時期聖德太子所建，而且半傳奇人物役行者（634–？）曾在此山區苦修（譯註 29）。

東大寺善行

144–150 行記事具有歷史意義，說明重源擔任東大寺大勸進的貢獻以及後白河法皇的贊助。

144. **於行年六十一　蒙東大寺造營　勅定　至當年八十三　成**

按日本計算法，東大寺修復大功告成時重源八十三歲，應該是 1203 年。

145. **廿三年也　而　六年　奉　造立大佛遂　御開眼之日　後白河**
146. **院有臨幸　又御棟　上同臨幸　又五六年之間　造畢　御**
147. **堂　申行御供養　當院御位　時有臨幸**
148. **當寺　申寄六個所　庄薗　宛置佛性燈油人供會式**
149. **等　用途　決定可被切頸人　申　免事　十人**
150. **放生少々　施行少々**

擔任東大寺大勸進共二十三年，其中有六年投入鑄造大佛，開光之日幸蒙後白河法皇親臨現場。大佛殿上樑之日造立供養會（1195），法皇也到場。經過五、六年，大殿落成總供養法會（1195），法皇再次臨幸，重源在旁侍立。此外，為提供營造所需資源，法皇賜給東大寺六所莊園，以及一位燈油人，負責補給點燈的燈油（燈象徵佛性），等等。又決定大赦，減免十位死刑犯的罪刑。另外做了些放生與施捨的善行。

關西地區善行

151–159 行漫無系統列舉一些善行。這些記載隨意變換主題，並且

譯註 29：役行者小角是日本修驗道始祖，大和國葛城上郡茅原村人，是飛鳥時代至奈良時代的知名咒術師，世稱「役小角」，又稱「役行者」、又被描述成信仰三寶的佛教人。參見末木文美士著，涂玉盞譯，《日本佛教史——思想史的探索》，頁 248–250，有關修驗道的討論。

圖 162 | 重源狹山池改修碑 1202 年，高 58.5 公分，大阪府立狹山池博物館。

從一地區跳到另一地區，甚至涵蓋八世紀時行基的公共工程計畫。[52]

151. 渡邊橋並長羅橋等結緣之

結緣建造上述兩座橋。

橋的位置推測是在今大阪市淀川流向內海（大阪灣）的三角洲一帶。

河內國　草香首源三釜一口與之

草香位在生駒山腳下（譯註 30），鄰近攝津國與大和國交界處，行基曾在此地教化外來移民（譯註 31）。重源捐獻一個煮熱水三足鼎鍋，具體受供養者不清楚。

152. 攝津國　乙國　彌勒丈六結緣之　藥師寺塔結緣之

此乙國（譯註 32）丈六彌勒像與藥師寺塔目前無法確認。

153. 奉結緣千軀地藏

沒有交代詳細地點。但共造千尊地藏像，代表當時佛教團體盛行大規模豪華造像。

154. 魚住泊彼嶋者　昔行基菩薩　為助人　築此泊　而星

155. 霜漸積　侵損波浪　然間上下船遇風波　漂死輩　不知幾

156. 千　仍遂菩薩聖跡　欲復舊儀

行基曾發慈心整頓魚住泊（譯註 33），但久經風霜，港口老舊而船難頻繁，故重源修復之。魚住泊離重源播磨國別所正南方僅 20 公里左右，這個停泊港長久以來就是瀨戶內海客運與貨運的重要轉運站。八世紀時，行基整修此港與其他四個停泊港，然而如《作善集》所言，此時已經年久失修。1196 年，重源請求許可立石椿，修復魚住泊以及尼崎港（現今神戶港一部分）的碼

譯註 30：草香山是生駒山的西側部分，位在奈良與大阪之間，現屬東大阪市。

譯註 31：行基是重源一生典範，他在生駒市創建竹林寺，圓寂後埋葬於此。維基百科，竹林寺。

譯註 32：乙國讀音 Otokuni，又寫成弟國、乙訓。乙訓寺創建於七世紀，位在現今京都府長岡京市。

譯註 33：魚住泊位在兵庫縣明石市西，是奈良時代行基所開闢五港之一，瀨戶內海的重要港口。小林剛，《俊乘房重源の研究》，頁 201。

譯註 34：狹山池是飛鳥時期建立的蓄水池，至今仍是大阪地區最大水庫。2001 年大阪府立狹山池博物館成立，由安藤忠雄設計，參見其官網。

頭；1203 年，他還上書幕府，抱怨當地官府不合作。[53] 魚住當地的工房製作陶瓦與純金屬鑄件，送往京都與奈良。由於大量垃圾掩埋，魚住（兵庫縣明石市魚住町）目前已成為內陸。

157. **河內國　狹山池者　行基菩薩舊跡也　而堤壞崩　既同山野**

158. **為彼改復　臥石樋事六段云々**

為修復狹山池，埋下石造水道，長約 6 公尺半。

狹山池位於大阪東南（譯註 34），向南分出六條小支流，兩旁築有土提擋水。[54] 經由精心規劃的水道與水閘系統，池水可以流入灌溉溝渠，造福沿岸平原的稻田。狹山池是日本最古老的灌溉水池，記載於八世紀初《古事記》，歷代官府都持續維修。近年考古發掘出土一石碑（圖 162），紀年 1202 年，記錄了重源在此地的功績（譯註 35；參見頁 275–276）。

159. **清水寺橋並世多橋加口入。**

橫跨世多川（譯註 36）的木橋（瀨田唐橋）超過 220 公尺長，是日本的一大地標，歸入「近江八景」之中（譯註 37）。此橋位在大津市東邊，瀨田川與琵琶湖交會處，一直持續維修與重建。《作善集》沒有說明重源在此的工作詳情，也沒有提供線索判斷另一座橋的位置，因為附近許多寺院名為清水寺。

160–164 行特別有趣，因為描述了重源身為遊歷聖僧如何「清理」困難險阻的地方。文中特別使用了「掃」這個動詞。《作善集》雖然沒有提到宗教儀式或超自然力量，很難想像重源沒有召喚神力加持，例如「狹山池題記」就清楚指出重源祈請佛菩薩幫助（譯註 38）。

160. **備前國般坂山者自昔相交　綠陰往還人或愁惱　或失**

161. **身命　仍勸進國中貴賤　切掃彼山　成顯路永留　盜賊難**

我（重源）長久以來與前往備前國船坂山的人來往（譯註 39），但行人有時提心吊膽，時有人喪命。於是我開始勸募款項，清理山區，修造永久大路，免去盜賊威脅。船坂山是播磨國（兵庫）與備前國（岡山）之間來往必經要道，高約 180 公尺。

162. **或又伊賀國　所々山々切掃　往反人令平安**

163. **又同國道路最惡之故　往還人馬其煩多　或付損害**

164. **或死亡 仍為助　彼等嶮惡所々　悉作直止人畜歡**

清除所有險惡之處，讓行人與動物（例如馬）都免除煩惱。

165. **鎮西廟田　施入常湯　結緣湯屋事　已上十五個所（加常湯定）**

譯註 35：「重源狹山池改修碑」，參見狹山池調查事務所編，《狹山池埋藏文化財編》，頁 10–12，大阪：狹山池調查事務所，1998，網路版。

譯註 36：世多河今名瀨田川。滋賀縣（古名近江國）大津市琵琶湖流向南唯一大河為瀨田川，到京都稱宇治川，到大阪稱淀川，流入大阪灣。參考《大津歷史の事典》電子版。

譯註 37：瀨田唐橋與宇治橋、山崎橋共稱為日本三大橋。

譯註 38：參見「重源狹山池改修碑」，開首稱：「敬白三世十方諸佛菩薩等」。奈良國立博物館，《大勸進重源》，圖 76。

譯註 39：作者在此解釋「自昔相交」為重源長久與此山區人來往，恐怕值得商榷。若斷句為「自昔相交綠陰（蔭），往還（返）人或愁惱」，則解讀為「山區長年樹木雜草茂密，行人擔心不安全」；是否更合適，值得思考。暫且保留作者的解釋。

譯註 40：廟田（Hakata）沒有說明，或為今博多（同音），福岡縣福岡市的一區。

鎮西國指九州（譯註 40）。參與共同捐獻浴室十五所，外加一常年溫泉。

166. **奉圖繪大佛曼荼羅七鋪**

我還在尋找此處的「大佛曼荼羅」或 178 行提及的「大佛殿曼荼羅」的出版品，但我們應該記得，在重源的年代，即使是概要式的構圖都可以使用「曼荼羅」一詞。《作善集》所指可能是下面兩種圖像的變化版本。其一是以類似曼荼羅的構圖形式，表現大佛殿伽藍的布局。[55] 其二就是所謂的《四聖御影》，以大幅畫面描繪坐著的聖武天皇，旁邊的三位僧人對於東大寺工程都有重要貢獻：良辨、行基與菩提僊那（圖 69）。[56] 這幅畫最早的版本製作於 1256 年，1377 年東大寺的一座分院製作了摹本。重源是否也捐獻了相似的畫作呢？

167. **一日書寫法華經數部（為自他法界並父母也）**

168. **卒都婆一日經數度**

一整天誦讀和抄寫佛經，通常都是《法華經》，是常見的修行儀式。這段文字也可能表示，重源抄經使用的紙張，上面印有小小的佛塔（卒都婆）圖案，而他把經文抄寫在佛塔圖案上。

169. **奉渡越前阿闍梨　白檀三寸（9.9 公分）阿彌陀像一軀　不動尊一軀**

阿闍梨（ācārya）是指密教（真言宗）寺院中特別受尊敬的導師。受捐獻者不詳。有關檀木，見 93、173、186 行。

170. **奉安置厨子　來迎彌陀三尊立像　各一軀**

受捐獻者不詳。

171–175 行說明重源對於各宗派寺院的貢獻，顯示他自己的宗教信仰廣納各派。

171. **笠置般若臺寺**

創建於八世紀的素樸精舍，聳立在笠置山山頂，離奈良市東北不遠（譯註 41）。與重源來往密切的高僧貞慶（見 283–285）曾經振興此寺院，擴大其規模。通稱笠置寺。

172. **奉施入　唐本大般若一部　鐘一口**

笠置寺仍保存此銅鐘，其銘文列名重源為「大和尚南無阿彌陀佛」，紀年 1196 年，參見第八章（頁 226，插圖 3）。

173. **白檀釋迦像一軀（聖武天皇御本尊也）**

由於是聖武天皇的供養佛，來源如此珍貴，這份贈禮意義非凡。（另外一件據說是聖武天皇的物品，參見第 47 行。）有一件白

譯註 41：笠置寺地址：京都府相樂郡笠置町笠置山 29。直線距離奈良興福寺約 15 公里。般若臺是放置大般若經的六角堂。參見附錄二，貞慶小傳。小林義亮，《笠置寺激動的 1300 年：ある山寺の歷史》，東京：文芸社，2002，頁 80。

譯註 42：有關敬滿寺以及重源所獻五輪舍利塔，參見《仏舎利と宝珠：釈迦を慕う心》，圖 95，96；參見本書頁 219，譯註 2。

檀釋迦佛坐像，傳說是貞慶個人修行的持佛，是 1210 年貞慶弟子觀心委請快慶創作。此像與重源捐獻之像都已不存。[57] 白檀佛像是日本最高貴的禮拜像。大多數白檀像都已佚失，不過有一件優雅的檀木千手觀音像，紀年 1154，仍完美保存在京都附近的峰定寺（圖 126），來龍去脈與貞慶本人相關。[58]

174. 近江國　彌滿寺

彌滿寺即敏滿寺，現已不存，原址在滋賀縣彥根市西南約 4 公里。（譯註 42）據說敏滿寺是聖德太子在近江國（滋賀）建立的十二所寺院之一。寺院面積遼闊，擁有四十座以上建築，曾毀於 1180 年代的戰亂，不過迅速重建。據說重源在 1186 年，首次到伊勢神宮朝拜歸途中，曾停留此地，因而加入重建此寺的結緣名錄。[59] 他在此舉行法會，祈求自己長命延年，並且似乎與當地僧人建立親密聯繫，促使他多次造訪，並且慷慨捐獻。鄰近敏滿寺的胡宮神社傳承迄今重源捐獻的法器與文獻。

175. 奉施入　銅五輪塔一基　奉納佛舍利一粒

有關此五輪銅舍利容器見頁 219 及圖 141。與此同時捐獻的還有重源親筆的文書：〈佛舍利寄進狀〉，紀年 1198 年，說明舍利是弘法大師空海從中國帶回來的。[60]

額一面

大概是一面木製帶邊框的大匾額，書寫寺院的題名。敏滿寺的文獻頗為自豪的陳述，寺院匾額書跡出自藤原伊經（1227 年去世）。藤原伊經是有豐厚人脈的朝臣，也是才華洋溢的歌人，其書法風格追隨平安後期最出色的書法家藤原行成（971–1027）。[61] 伊經也為後白河法皇敕令，藤原俊成編輯的《千載和歌集》（1187–1188）題寫封面書名。

176–186 行凌亂地記載了他個人修行以及捐獻的佛像與法器。

176. 阿彌陀佛名付日本國貴賤上下事　建仁二年始之（成廿年）

約在距今二十年前的建仁二年（1202）開始，阿彌陀佛佛名深入日本社會各階層，廣被接受。

177. 背西方座臥輩禁制之　九品取始之

欲修行九品往生西方淨土者，坐臥時不可背對西方。

這是《作善集》僅有一次評論淨土修行者的舉止，說他們不可以背對阿彌陀佛的西方淨土。

178. 厨子佛一脚（阿彌陀三尊　中尊一尺六寸脇侍　扉大佛殿曼陀羅

行基菩薩　弘法大師　聖德太子　鑑真和尚）

佛像櫃子龕一座，供奉主尊阿彌陀佛，高約 48.21 公分，左右還有二脅侍。門扉畫大佛殿曼陀羅，包括行基、空海、聖德太子與鑑真四位畫像。我沒有見過重源時代的這類曼荼羅圖保存下來（參見 166 行）。聖德太子與空海都沒有參與東大寺大佛殿的創立，不過，他們兩位對於重源宗教觀點的形成具有重大影響。重源時代，聖德太子是一群熱心信徒崇拜的對象（見 101 行）。空海於 804 年在東大寺受戒，並持續與此寺保持密切關係，甚至於 810 年擔任別當。出身真言宗的重源為空海教義的追隨者，向來熱切將空海納入東大寺的重要名人。

179. **右自安阿彌陀佛手傳得之　奉隨身**

上述這件佛像櫃子是快慶親手交付重源的，重源隨身攜帶修行。

這行文字再度佐證重源與快慶關係密切，以及後者地位重要。

180. **渡部頭成庄　自八條女院　自建仁元年被施入　渡部淨土**

181. **堂念佛眾時料　并佛性燈油料　并王子御供料等了**

1201 年，八條院障子內親王（參見頁 280）施捨渡部頭成庄的收入供給重源的渡部別所淨土堂念佛會所需，另外還提供佛燈油料錢等。（譯註 43）頭成庄位於未來的大阪城附近，現在的大阪市內。值得注意的是，同一年後鳥羽法皇親臨此別所，參加來迎法會（參見 64–66 行）。

182. **厨子佛一腳（三尺彌陀）　渡　帥阿闍梨**

「阿闍梨」參見 169 行，受捐獻者不詳。

183. **厨子佛一腳　渡　法佛房**

受捐獻者不詳。

184. **高野御影堂　弘法大師御所持獨古　三古　五古　納置之**

御影堂即祖師堂。空海是真言宗的創始人，在重源心目中占有核心位置（見 19、100、175 與 178 行）。根據《作善集》此行，重源捐獻空海會使用的三件法器：獨鈷杵、三鈷杵與五鈷杵，給高野山御影堂，這是供奉祖師空海肖像與相關紀念物的地方。有關這些法器及其象徵的討論，參見頁 223–224。

185. **國見寺　一切經　奉結緣之**

國見是日本到處可見的地名，不過這裡可能是指國見山，位於奈良縣吉野郡與三重縣松阪市邊界上，其中有個山峰供奉普賢菩薩。

186. **三尺皆金色釋迦立像一軀（隅田入道　渡之　優填王赤栴檀像以第二轉畫像奉　模之）**

此行與 93 行、173 行重複。捐獻者隅田入道未能確認身分。

附錄一
教義與儀軌說明

結緣

　　結緣的概念有如金色絲線貫穿整個日本佛教史；以《作善集》（重源回憶錄）為例，這個詞彙出現了不下十七次。[1] 此詞日文有二種讀法（kechien; ketsuen），直譯為「連結－關係」。結緣是佛教寺院深層精神氛圍的關鍵，代表眾生與佛菩薩及其法力的正向連結。一則經常引用的經典例子是，在真言宗的入門儀式中，弟子雙眼蒙上，投花瓣至平面的曼荼羅上，花著落的佛像就成為他一輩子的本尊。這項重要儀式稱為灌頂（*abhiṣeka*）。[2] 不過，還有很多種方式讓眾生與諸佛產生個人連結。他們可以觀想佛菩薩的形象、持誦佛號、抄寫經文、贊助佛像或寺院殿堂、供養鮮花和水果，或結合他人虔誠共修。

　　虔誠供養一尊佛菩薩，將累積極大功德。以此功德或願得往生，或祈請解決現世困難。此功德還可以迴向給任何人，無論在世或已逝者，亦即發願供養者可以將功德轉送先亡的長輩、祖先，這對於關心亡魂福祉的社會很重要。自古印度以來，迴向功德就是佛教信仰傳播至亞洲各地時不可或缺的概念。[3] 六世紀時中國信徒認捐的石碑上刻寫的名字包括施主、他們的祖先（七世父母）、遠在天邊的統治者，甚至國家本身，全部都是功德迴向的對象。因此，名字出現在結緣名錄上，不一定代表當事人知曉或贊成列入名單，不過，的確透露出贊助者的態度，以及他們想要把功德迴向給哪些個人和機構，範圍有多廣。[4]

　　近年在大阪府狹山池發現一座石碑（圖 162），上面的題記詳細描述了重源領導的結緣團體具有的特質。「重源狹山池改修碑」記載了修復

灌溉水渠的過程，展現出他推動的事業結合修行並兼顧現實利益。[5] 重源接下此艱鉅任務時，已經年過八十，而且健康衰退。這件事不久就寫入《作善集》中。[6]

石碑紀年 1102 年春天，題記開頭是禮敬昭告十方與三世（過去、現在、未來）的諸佛菩薩（「敬白三世十方諸佛菩薩等」）。接著非常精細地記載，此水利工程是 731 年，時年六十四歲的行基菩薩所建設，但已損壞不堪。三個國（攝津、河內、和泉）五十多鄉的民眾原本受惠於湖中流下的水，群起央求年邁的南無阿彌陀佛（重源）修復與重建狹山池。費時兩個月又五天挖掘與重新安置輸水道（石樋）。僧人、沙彌、村夫村婦、小孩、乞丐，甚至浪人，都親手勞動。他們不為名利做事，而是為公眾利益謙卑服務，他們組成結緣團體，接受佛法教誨，將佛的祝福平等的傳給一切生靈（譯註 1）。

跋尾開頭是阿彌陀佛的梵文種子字，其後為重源的名字與頭銜「大勸進造東大寺大和尚，南無阿彌陀佛」。接下來是「鑁阿彌陀佛」，他是高野山僧人，名字經常出現在重源的文獻中。還有兩位資深弟子，也都有阿彌陀佛的名號。題記結尾提到引進了二十位工匠，包括東大寺的匠師，伊勢□？（第三個字推測是「權」或「執」），可能是伊行末團隊的石匠。此外，有三位中國工匠，其中一位是名為「保守」的木匠。

持咒

重源經常誦持或刻寫陀羅尼（dhāraṇī），這是類似真言咒的祈請唱誦。不過與真言咒不同的是，陀羅尼比較長，據信可以傳達經文的要義，相傳是釋迦牟尼佛或其他佛菩薩的真言。高僧藉著抄寫或誦持陀羅尼，可以召喚經文的神秘力量。不過，因為陀羅尼是由梵文構成，經過漢文音譯，已成為無法理解的一串語音。奇特的是，當僧人誦持陀羅尼時，不可解卻更增添神秘力量的氛圍。

儘管佛教興起時，印度的信徒團體已開始誦持陀羅尼，但是密教特別著重此修行。[7] 其中，《寶篋印陀羅尼》特別盛行於源平之亂後的日本。[8] 持誦此陀羅尼的功德是確保那些橫死或沒有好好安葬的亡魂心靈安寧，避免他們成為怨靈，同時安慰他們的家屬，並祈求整體的幸福和世俗的成功。[9]

重源將《寶篋印陀羅尼》納藏於奈良大佛，以及南大門的力士像內部。他的同僚貞慶抄寫整部陀羅尼經，納藏於峰定寺的釋迦牟尼佛像（圖 127）。重源的記錄顯示，他是在寧波附近的阿育王寺見到此陀羅

尼，立國短暫的吳越國國王錢弘俶（948–978 在位）是虔誠的佛教徒，曾下令造八萬四千座小型金銅舍利塔，每座都納藏一份木刻印《寶篋印陀羅尼》（圖 144）。[10] 據說其中五百座舍利塔送到了日本，從十二世紀中期開始，日本各地普遍模仿此塔形製作石造舍利塔（圖 146）。[11] 在中國，這種獨特造型的最佳範例，就是新近在雷峰塔地宮出土的銅塔（圖 145）。[12]

重源時代另一著名的陀羅尼，出處是《佛頂尊勝陀羅尼經》，[13] 此陀羅尼的神奇法力源自歷史上釋迦牟尼佛兩眉間白毫蘊藏的智慧。唐代經多次翻譯，在日本吟誦此陀羅尼是為了增長壽命和祈求健康。九條兼實聽到他的兒子良通猝死時，誦持此陀羅尼祈求兒子復甦。[14]

想要保存佛教舊傳統的僧人偏愛誦持古老的光明真言：不空大灌頂光真言（譯註 2）。此真言（咒）常在喪禮上誦持，祈請亡者往生阿彌陀佛淨土。[15] 重源在他奉獻給高野山延壽院的銅鐘上，鐫刻此真言（頁 225，圖 149）。

善導與淨土教義

沒有直接證據顯示重源研讀過善導（613–681）的著作；善導是中國重要的淨土思想家與倡導者。在日本，天台宗尤其是總部比叡山延曆寺的僧人，都要鑽研善導的著作，然而重源是在真言宗的醍醐寺出家修行，他們是對立的兩派。延曆寺主要僧人源信（942–1017）精熟善導學說，為日本淨土信仰的再起奠定了基礎。也是在延曆寺修行的法然（1133–1212），自稱因為閱讀善導而開悟，而且善導曾入夢來認可他是真實信徒。[16] 重源逐漸被阿彌陀佛的信仰深深吸引，而且從他主導的法事看來，毫無疑問他最後完全熟悉善導的學說。

善導出生於中國山東，早年研習傳統大乘經典，輾轉於北方寺院求訪名師 [17]（譯註 3）。他的一生平淡，完全沉浸於佛法，致力著述與講經。他最終相信只有藉由阿彌陀佛的力量，眾生才能在末法時代獲得解脫，而且持續觀想阿彌陀佛是不可或缺的首要修行。他的修行是如此虔誠，人們認為他就是阿彌陀佛的化身，他的教導也是來自佛的真言。

善導強調《觀經》所說，往生淨土者依照其累積功德，分三個等級進入上、中、下三品往生。[18] 三品又各自分三個等級，合為九品往生。奉守戒行的信徒進入最高階的上品上生，惡行者則屬於最下階的下品下生，若非臨死之際唸誦阿彌陀名號，就會墮落地獄受苦。一般大眾則是中品中生。將功德分為九品的表現方式瀰漫在東亞思想的眾多面

譯註 2：光明真言，全名為毘盧遮那佛大灌頂光真言。此真言出自菩提流志譯，《不空羂索神變真言經》，大正藏，冊 20，頁 384–385；不空譯，《不空羂索毘盧遮那佛大灌頂光真言》，大正藏，冊 19，頁 606。

譯註 3：善導最早的簡短記載見，道宣，〈會通傳〉《續高僧傳》，卷 27，遺身篇，大正藏，冊 50，頁 694 上。牧田諦亮，《淨土佛教の思想 五——善導》。

向，也反映在佛像的手印上（圖 109）。鑑賞家也運用九品位階評斷藝術品的價值。

伊勢巡禮

重源一生中最富戲劇性也最重要的事件是，到伊勢神宮巡禮。他似乎至少去了四趟，大概是想要仿效傳說中四百年前的行基朝聖之旅。[19]據說聖武天皇委託行基攜帶一粒舍利去捐獻給天照大神，祈請祂加持東大寺大佛的建造工程，然而這個說法似乎沒什麼事實根據。[20]一直到平安末期，宣稱行基到過伊勢的文本才出現，反映的是當時伊勢神宮的信仰逐漸增強。[21]

我至多只能判斷，1186 年二月，重源為了祈求東大寺大佛殿重建成功，首度到伊勢巡禮。[22]同行的一位成員記載，參拜途中重源夜宿時，天照大神示現夢中。天照大神自稱近年身疲力衰，而再建東大寺工程艱辛，因此「若欲遂此願，汝早可肥我身云云。」（譯註 4）參拜團繼續前行，我們可以想像，看著他們跋涉蜿蜒碎石路的身影，穿過茂密的扁柏森林，終於來到樸素沒有彩漆的神宮前。《作善集》（行132–134）記載，重源在此供養《大般若波羅蜜多經》六部：外宮三部，內宮三部。

同年三月，重源獲得授權管理遙遠的周防國國務（譯註 5）。不知為了什麼理由，他在四月返回奈良，又在二十六日帶領一大批東大寺僧人前往伊勢。一整個星期，他們在當地主要寺院舉行《大般若經》轉讀法會（也就是誦讀每卷卷首數行，一卷接一卷快速進行）。其中有兩天，由顯赫的僧人明遍（1142–1224）與貞慶到場主持。1193 年與1194 年重源帶領的伊勢巡禮團記錄比較少，不過，隨著僧團祈請宗教計畫順利完成，東大寺與伊勢神宮之間逐漸發展出緊密的聯繫。

譯註 4：重源與伊勢神宮的互動象徵佛教與神道之間的關係。作者在此誤植重源在夢中向神宮表示身疲力衰，需要加持。但事實上是夢中示現的神宮要求重源供養以壯大威力，才能保護東大寺。「太神宮示現云，吾近年身疲力衰，難成大事，若欲遂此願，汝早可肥我身云云。」重源與眾僧商量後，決定以《大般若經》供養。「增益神明之威光，無過般若之功力。仍新寫大般若經二部，……於內外二宮各二部為敕願，開題供養。……」〈東大寺八幡大菩薩驗記〉摘錄，轉引自小林剛，《俊乘房重源史料集成》，no. 42，頁 100。由此看來，重源雖然參拜神宮，祈求保護東大寺工程，但神宮表示先需要佛的智慧法力（《大般若波羅蜜多經》），才能增強威力，非常有趣。

譯註 5：周防國在本州的西端，今山口縣，靠近瀨戶內海。伊勢國在奈良東南，本州中央，今屬三重縣，面對伊勢灣與太平洋；參見本書地圖 1。

附錄二
人物小傳

傳記資料來源主要擷取自《平安時代史辞典》、遠藤元男著作《源平史料総覧》、《平家物語》（譯註 1）、《愚管抄》、青木淳《遣迎院阿弥陀如来像像内納入品資料》，以及與 Michael Jamentz 的私人通訊。

後白河天皇

日本第七十七代天皇，後白河（1127–1192）東大寺修復計畫在重源的人生中具有關鍵性地位。在歷史定位上他是任性的獨裁君主，然而最初他的父皇指定繼承人時，因為他的個性反覆無常且縱情享樂，遂跳過他。世人皆知，他偏好流行歌曲（今樣，imayō）而不是傳統貴族品味的和歌（waka）。在同父異母弟，第七十六代天皇近衛（1139–1155）早逝後，他才得以繼位。

後白河天皇正式在位僅三年（1155–1158），然而他表面上退位出家成為法皇，卻實施院政，持續操控五代天皇，實質享有天皇的權力與威望（譯註 2）。為了擺脫藤原家族對皇室的控制，他一再搬遷宮殿，將自己捲入慘烈的宮廷政治鬥爭。反諷的是，他非常倚賴藤原家的一位中階朝臣，學識淵博的藤原通憲（1106?–1159），世人多稱其信西，這是他出家後的法號（小傳參見下文）。後白河為了總攬政權，操弄朝臣結黨互鬥，武士家族彼此爭戰，東大寺修復工程也是他要展現至高皇權的主要象徵。他雖然成功了，卻落入武家盟友的殘酷掌控，首先是平家，繼之是源家。

譯註 1：鄭清茂譯注，《平家物語》，臺北：洪範書店，2014。

譯註 2：至 1192 年院政時期結束，受後白河上皇操控的共有五代天皇，即第 78 至 82 代，二條（1143–1165）、六條（1164–1176）、高倉（1161–1181）、安德（1178–1185）與後鳥羽天皇（1180–1139）。

後白河篤信佛教與神道的儀式，因為他相信唯有神力才能保障他個人及其國家的福祉。舉例來說，他去參拜熊野神社超過三十五次（譯註 3）。他也廣泛贊助各地寺社舉行無數法會。他支助寺院興建計畫，例如重建位於京都西方的神護寺（譯註 4）。他接收位在今京都市東山區的法住寺，這是十世紀末期藤原氏所創建的寺院，占地廣闊。他將此寺轉成為院政主要施政中心，又增建了蓮華王院，也就是今日知名的三十三間堂（圖 100，譯註 5）。平清盛支持這項皇室營建工程，但是當他與法皇變成敵手時，這位平家總帥不斷羞辱、逼迫法皇。

對後白河而言，政治、宗教與宗教藝術緊密結合。為了增強反抗源賴朝的勢力，他任命僧正勝賢修「如意寶珠法」卻敵（譯註 6），又請佛師院尊製作巨大的護國毗沙門天雕像。[1] 當然他的抗爭失敗了，他再度受到羞辱，被剝奪了權力，不久即去世。法皇駕崩時，東大寺盛大舉行華嚴追薦法會，有一百八十位僧侶參加。[2]

八條院

後白河的同父異母妹八條院（1137–1211），成為當時最富有、最有影響力的貴婦之一。當她的同父異母弟近衛天皇早逝時，她曾被認真考慮過繼承皇位。然而，當時跟現在一樣，在日本的社會階層中女性很難登上最高位，因此皇位交給後白河。

不過，即使在如此明顯的父權社會中，上層社會出身的女性還是擁有土地稅收，並且可以分享家族資源。她的父親鳥羽天皇和母親美福門院（1117–1160）遺贈給她豐厚的莊園稅收。

1157 年，她未婚出家成為真言宗尼師，但仍擁有自己的離宮以及皇室隨從。對於真言宗主要寺院，如醍醐寺、高野山、東寺、仁和寺與東大寺等，她都慷慨施捨，贊助盛大法會，或捐獻舍利與經書，同時自己手抄經。1202 年，她大力捐助重源在渡邊（渡部）建立別所。[3]

雖然出家為尼，八條院仍無法避開政治鬥爭。平氏對她的莊園課重稅以因應物資需求。她與後白河次子，時運不濟的以仁親王（1151–1180）交好，實際上待他如親子。以仁文化修養高又虔誠，卻被說服制裁對抗平氏的叛亂。他在戰爭中被俘虜，斬首於宇治川邊的平等院前。此後八條院便負責照顧他的家族。

八條院與九條兼實及其家人密切來往，她也受到九條的文學圈朋友吸引，尤其是傑出的詩人藤原俊成與其子定家。隨著年歲增長，她逐漸成為後白河的傾訴與諮詢對象。有一件事最能證明她的崇高地位，或許是當時最尊貴的女性，那就是在奈良大佛開光法會上，她坐在她的哥哥，院政法皇的身邊。

譯註 3：熊野神社地址：京都市左京區聖護院山王町 43 番地。

譯註 4：高雄山神護寺為高野山真言宗遺跡本山，收藏傳為藤原隆信所製作的三幅肖像畫，參見頁 72 譯註 9 說明，圖 23、24，國寶；神護寺也收藏一幅《僧形八幡神像圖》，參見第七章註 59 說明。

譯註 5：法住寺在後白河法皇去世後原址重建。有關蓮華王院三十三間堂，參見頁 162；湛慶雕造三十三間堂的巨大主尊「千手千眼觀音」，參見頁 166–167，圖 100。

譯註 6：有關後白河法皇與如意寶珠，見美川圭，〈後白河院政と文化・外交：蓮華王院宝蔵をめぐって〉，立命館大學文學會，《立命館文學》624（2012.1），頁 510–522。

藤原通憲

藤原通憲（1106?-1159）一般稱其法號信西，不僅在世時，影響了日本政治與高階文化，死後透過遺傳他高智商與事業心的眾多子子孫孫，繼續發揮影響力。[4] 他的父親實兼是相當低階的朝臣，曾經擔任管理皇室檔案的官吏，也曾主持「大學寮」，那是培養年輕貴族的京都學院。信西成為認真的學者，精通儒家經典、漢學天文與命理。入仕鳥羽天皇朝廷後，他迅速高昇成為重要朝臣。妻子曾任後白河的奶母，當後白河即位不久又退位，企圖重掌政權時，信西成為他的主要顧問。

藤原氏內部的紛爭，以及武家平氏與源氏之間的緊張關係，導致暴力衝突。1159 年「平治之亂」中，信西被迫自殺。平家軍隊砍下屍體的首級，送回平安京遊街示眾。幾世代之後，這段情節被描繪於那個時代的傑作《平家物語繪卷》第二卷。[5] 信西家屬共有十九人被捕並且處死。十二位兒子逃過劫難，都遁入空門成為和尚，其中有幾位大力協助重源的事業，尤其是勝賢與貞慶（見下文）。

九條兼實

兼實（1149-1207）是本研究中的重要人物，在 12 世紀末的混亂時代，盡其全力維持藤原家在朝廷的主導地位。父親為藤原忠通（1097-1164），曾任最高階公卿——攝政與關白，是位高權重的藤原道長（966-1027）直系子孫。藤原道長將藤原氏的權勢帶到最高峰。與父親一樣，兼實的養成背景是平安末期奢華而優雅的宮廷文化，他並未準備好應付即將在他身邊爆發的血腥鬥爭。

十六歲時，他開始接受訓練成為書家，不久技藝就成熟到足以為宮廷及佛寺書寫正式文獻。[6] 他深諳宮廷音樂，同時支持一群具有影響力的優秀詩人，包括藤原信西與定家父子，以及詩僧西行與俊惠。他邀集詩歌吟唱會，自己也寫了許多和歌。兼實的文化影響力與其弟天台宗僧人慈圓密切相關。另一位弟弟是有名的真言宗學問僧信圓。

兼實年紀輕輕就位居高階公卿，但是沒有什麼政治權力或影響力。他對於企圖篡奪政府權力的武家沒有好感，但是也抗拒後白河天皇剝奪藤原氏政治權力的努力。不過平家 1185 年戰敗之後，他開始與源氏（源賴朝）結盟，並且在源家的擁護下成為公卿第一人，整個藤原家族的領袖。他還建立獨立的分支「九條家」，氏名來自他居住的地方，京都九條。[7] 次年 1186 年，他受封為攝政（僅次於關白），1191 年晉升關白（類似今日的總理大臣）。在他權勢達到高峰時，他安排自己的女兒嫁給當時在位的後白河天皇。[8]

身為京都皇室與鐮倉幕府之間的橋梁，兼實也常與重源聯繫。他的日記《玉葉》詳細記載 1164 年至 1203 年之間發生的事件，提供東大寺與藤原氏私寺興福寺的重要史料。1196 年，一場宮廷政變迫使兼實與他的兒子良經黯然下台，女兒的妃子地位遭廢黜，他因此出家為僧。[9]

早在 1177 年，兼實已經深為淨土教義所吸引，他和家人可能是法然最主要的贊助者。1198 年，兼實勸請法然寫下其宗派最早的正式論述：《選擇本願念佛集》，通常簡稱為《選擇集》。[10] 1206 年（重源去世之年），法然遭放逐到土佐國。兼實非常傷心，設法讓法然轉移到比較舒適的地方，落腳在兼實的讚岐國莊園（譯註 7）。次年，他在念佛號聲中往生，享年五十八。

藤原行隆

行隆（1120–1187）是朝廷指派監督東大寺重建的貴族，他與重源親密共事，也是重源與變動頻繁的行政官僚之間主要的溝通管道。行隆長子天台僧人信空（1146–1228），後來成為法然的親近弟子，是推動淨土信仰的主要人物。

據《平家物語》描述，行隆入仕八條院與二條天皇，但是 1166 年，他得罪後白河，因此遭流放，困厄幾近餓死。[11] 1178 年初，年老而越來越專橫的平清盛（1118–1178）逐漸失去對日本政體的控制，他想起行隆的父親是往昔所信賴的近臣。平清盛下令將行隆召回，升任五品官，兼任山城國守，管理平家屬地，並且贈與豐厚禮物。接著平清盛又指派行隆負責他奇想而困難重重的計畫，在今神戶市內的福原營建一新都城。1180 年，行政首都正式遷移至福原京。同年年末，東大寺及大佛殿被戰火焚燬，於是行隆成為最有資格監督修復工程的人。1181 年六月，他受命為「造東大寺長官」，直到 1187 年去世，重源感嘆失去了無可取代的夥伴。[12] 繼任者是位朝廷官僚，藤原定長（1129–1202）。

源師行

最近的重源研究多強調他從源氏分支村上房得到的支援。[13] 僅次於藤原家，源家長期在朝廷擁有權勢，也如同藤原家，培養出世世代代的官吏、后妃、詩人、書家、僧人及武士。另一與藤原家相似處是，源家也發展出獨立的支脈，其中村上房這一支的祖先溯源至九世紀的村上天皇，長期護持醍醐寺。事實上，村上房是重源已知最早的贊助者。源師行（1172 年卒）晚年在醍醐寺隱退成為在家僧（入道）。他的父親源師時（1077–1136）是位高階朝臣，在皇室建造六勝寺的龐大計

譯註 7：土佐國在今四國島南邊高知縣；讚岐國在今四國島北邊香川縣，是空海誕生地，較富庶。

書中頗為活躍，同時參與朝廷的宗教與藝術活動。[14] 這個家族不少成員在醍醐寺受戒成為僧尼，並且擔任重要寺職。

源師行追隨父親的愛好，他的子女也延續家庭傳統的虔誠善行。1176 年他們都加入結緣團體，支持重源鑄造銅鐘捐獻給高野山的寺院（圖 149）。師行的孫子是東大寺大分院「東南院」的主事僧人（參見《作善集》行 24），而且村上房的顯貴也在東大寺南大門兩尊金剛力士像內的結緣名錄上，占據了重要位置。總之，早在 1181 年東大寺修復計畫啟動前，重源與包括村上房的顯貴家族，已經建立起密切而長久的關係。

勝賢

儘管比重源小十五歲，而且出身遠高於重源，勝賢（1136–1196）對重源的影響力非常大。[15] 在他位高權重的父親藤原通憲（信西）慘死後，勝賢遁入佛門，他有多位兄弟姊妹也是如此。勝賢在真言宗法脈下的寺院修行，包括醍醐寺、高野山、仁和寺與東寺，並且迅速擔任各寺院的最高僧職，例如，他曾三次任醍醐寺座主。他撰寫無數闡述教義與儀軌的論著，也擅長法會中的唱誦。他精通佛教圖像，與醍醐寺編輯真言宗儀軌圖像大全集的僧人關係密切。如同他父親，他也是後白河法皇的親信，很可能就是他促成起用重源擔任東大寺修復大勸進職位。

在重建東大寺期間，勝賢成為重源可信賴的幫手。重源促成勝賢擔任重要分院東南院院主的任命，接著在 1192 年成為東大寺的別當（行政總管）。大佛殿落成供養會上，勝賢與他的兄長，興福寺別當覺憲共同擔任導師。他曾以調停人身分，協助平息重源捲入的室生寺舍利失竊醜聞（頁 218）。他們兩人的關係如此密切，因此重源 1197 年的遺囑（財產讓渡書）中，表示他原本預定將財產及頭銜轉讓給早逝的勝賢。

貞慶

貞慶（1155–1213）雖然比重源小三十四歲，可能是他在教義上最親近的盟友，而且在重源的記載中，僅次於佛雕師快慶，是最常出現又最突出的人物。他是顯貴藤原通憲（信西）的孫子，因此屬於平安朝最高階的貴族世家出身。[16] 終其一生他與九條兼實，以及歌人藤原俊成和定家密切來往。

貞慶八歲入興福寺薰習佛法，三年後在東大寺受戒出家。他的學習出色，迅速博通「八宗」，涵蓋顯密體制（頁 60；譯註 8），並且以

譯註 8：日本中古時期顯密佛教，新舊對立，分為傳統南都（奈良）六宗：法相宗、俱舍宗、三論宗、成實宗、華嚴宗、律宗與新自中國傳來的平安（京都）二宗：真言宗、天台宗。

法相宗與律宗為其專長。[17] 為了提倡復興傳統佛教紀律，他強調早期較樸素的日本大乘佛教修行：僧人苦行、禮拜釋迦佛及其舍利、禮敬彌勒未來佛，同時紀念聖德太子（古日本佛教的支持者）。不過，貞慶也熱衷禮拜日本本土神祇。他曾陪同重源巡禮伊勢神宮一次，祈請天照大神協助他復興傳統佛教。他與高僧明惠都極虔信春日大社，因此分別被稱為春日大明神的長子與次子。[18]

貞慶倖免於 1180 年奈良寺院的戰火，並投入興福寺與東大寺的修復工作。1180 年代他主要活動於興福寺，而且快速升遷，聲譽日隆；年方三十六歲就被拔擢為興福寺每年固定舉行的維摩會講師（見 104–105），在大寺輩分分明的僧團體系中，這是榮譽的象徵（譯註 9）。他為修復興福寺與春日大社的勸募非常成功，然而儘管是受人敬佩的法會主持者與講師，他卻逐漸疏離當時的宗教氣氛。根據一段軼事，1192 年，穿著華麗法衣出席宮廷講經會的僧侶，嘲笑他穿著粗陋的袍子。總之，他開始隱居笠置寺，這間小寺院聳立在陡峭的笠置山頂，位於奈良東北直線距離不到十五公里之處。

此寺院的孤絕與震撼人心的優美絕非言語所能描述，它建立在花岡岩巨石之間，四周圍繞著幽深的柳杉林，參拜者必須辛苦攀爬蜿蜒的山徑，才能登上近乎垂直的山壁。（譯註 10）此寺院據說是良辦所創立，對貞慶的吸引力有部分是因為 638 年雕刻在壁面的巨大「磨崖線刻彌勒像」（頁 148，插圖 2，註釋 27）。民間甚至傳說彌勒淨土就在寺院底下。

貞慶發願十年抄寫《大般若波羅蜜多經》（通稱《大般若經》）全部六百卷。1192 年完成時，他在笠置寺建立一座六面的經臺「般若臺」來納藏。1195 年俊乘房重源慷慨捐獻：珍貴的白檀木釋迦像一尊（據說曾經是聖武天皇所有），以及一部分中國傳來的《大般若經》，供養般若臺。[19] 次年，重源再捐獻銅鐘一座，至今猶存。（見第八章頁 226，插圖 4）隔年貞慶回報，在播磨國淨土寺的落成法會上擔任導師並講經（譯註 11）。傳言，重源曾夢見貞慶為觀音菩薩化身，而同一晚，貞慶則夢見重源為釋迦化身，他們各自出門尋找對方，最後在平野相遇，確認此神奇經驗。[20]

貞慶雖然也修行淨土，但是 1205 年卻上呈天皇請願書，請求下令禁止法然及其教義。這份奏摺稱為〈興福寺奏上〉，代表在建制內的佛教教派發言。奏摺提出九項理由（九條之失）指責法然，其中幾項包括未經朝廷許可成立新教派，提倡新式圖像，輕視釋迦佛（尊崇阿彌陀佛），忽視本土神祇，擾亂國家秩序等。奏摺承認淨土教義的正確性，但是反駁法然主張唯有此法才能解脫輪迴。請願之後，天皇下令嚴禁法然及其弟子活動。重源此時已年逾八十，孱弱不堪，沒有參與此事。

譯註 9：另一說為 1186 年，貞慶三十二歲即擔任興福寺維摩會講師，《解脫上人貞慶——鎌倉佛教の本流》，頁 258。

譯註 10：笠置山位在京都府立笠置山自然公園內，從京都車站開始約轉乘三次，可達笠置驛。寺院距離登山口約僅 1 公里多，標高 289 公尺，樹林茂密，自古以彌勒靈場聞名，也是修驗道及僧人修行地，迄今遊客不多。笠置寺「磨崖線刻彌勒像」雖然已在十三世紀中被戰火所磨滅，但是十三世紀一幅清晰地描繪此磨崖立像的絹畫，「笠置曼荼羅」仍保存於奈良大和文華館。

譯註 11：據以下兩份研究，1196 年重源供養般若臺，1197 年貞慶主持淨土寺落成；見小林剛，《俊乘房重源の研究》，頁 265–267；《解脫上人貞慶——鎌倉仏教の本流》，頁 259–260。

1206 年，重源去世之年，貞慶離開笠置寺，移居海住山寺（譯註 12）。這座古老的寺院位於山邊，靠近木津川，據說是聖武天皇與良辨所創立。移居的理由不是很清楚。[21] 貞慶很早就與此寺院有往來，而且相較於笠置寺，海住山寺交通比較方便。在後鳥羽上皇的援助下，貞慶復興此寺院。他規劃造五重塔（頁 145；圖 84），遵循歷史悠久的和樣營造形式，在 1213 年他去世前後完工。

譯 註 12： 另 一 說， 貞 慶於 1208 年移居海住山寺，見《解脫上人貞慶——鎌倉仏教の本流》，頁 19。海住山寺地址：京都府木津川市加茂町例幣海住山 20；參見該寺官方網站。

各章註釋

導讀

1　ジョン・ローゼンフイールド（John Rosenfield），〈俊乘房重源と仏教美術のルネサンス〉，《運慶と快慶——鎌倉の建築・雕刻》，《日本美術全集》冊 10，東京：講談社，1991，頁 190–194。

2　戶田禎佑著，林秀薇譯，《日本美術之觀察——與中國之比較》（《日本美術の見方——中国との比較による》，東京：角川，1997），東京：林秀薇，2000，頁 3。

3　雷德侯、吳若明，〈雷德侯（Lothar Ledderose）教授訪談錄〉，《南方文物》2015.3，頁 16。

4　眾所周知，上個世紀中國學者陳寅恪（1890–1969）為此研究的傑出先驅。相關的日本學者例如，江上波夫（1906–2002）、西嶋定生（1919–1998）、堀敏一（1924–2007）、川本芳昭（1950年生）是為代表。

5　川本芳昭著，余曉潮譯，《中華的崩潰與擴大——魏晉南北朝》（桂林：廣西師範大學，2014），頁 263–320。作者認為，高句麗先於古代日本，開始形成以高句麗為中心的「中華意識」。

6　唐道宣，《釋迦方志》卷上，中邊篇第三。陳金華，〈東亞佛教中的「邊地情結」：論聖地及祖譜的建構〉《佛學研究》21（2012），頁 22–40。

7　中國現存最早的寺院建築是山西五台縣南禪寺大殿，紀年唐建中三年（782），規模很小，寬11.62、深 9.9 公尺，內部佛壇上保存佛像彩塑，狀況良好。其次，五台縣佛光寺，雖然創立於北魏，目前最古的建築係正殿（東大殿）紀年唐大中十一年（857），規模較大，面寬七間長34 公尺、縱深四間長 17.66 公尺。另外，山西還有兩座晚唐小型建築，地處偏僻，即芮城廣仁王廟（道教）正殿與平順天台庵彌陀殿。參見柴澤俊，《山西古建築文化綜論》，北京：文物出版社，2013，頁 5–15。

8　何炳棣著，范毅軍、何漢威整理，〈北魏洛陽城

的規劃〉，《何炳棣思想制度史論》，臺北：中央研究院、聯經出版社，2013，頁 399–434。

9　楊衒之撰，徐高阮校勘，《重刊洛陽伽藍記》五卷，附校勘記五卷（據明如隱堂本為底本），臺北：中央研究院歷史語言研究所，1960。

10　西晉末年，持續十六年（291–306）間，皇族為爭奪皇位而引發內亂，朝廷陷入空前大混亂，外族紛紛入侵，征戰中原。311 年，前趙劉聰命其將領進攻洛陽，燒殺擄掠，犧牲數萬人，史稱永嘉之亂。川本芳昭著，余曉潮譯，《中華的崩潰與擴大——魏晉南北朝》，桂林：廣西師範大學，2014，頁 51–57。

11　東大寺俊乘忌相關資訊，參見世界遺產東大寺官網。

12　目前東大寺大佛約 15 公尺高。鎌倉大佛約 13 公尺高。

13　大佛樣建築風格目前仍可見於少數與重源相關的建築，如東大寺南大門以及兵庫縣小野市淨土寺淨土堂。

14　Goodwin, Janet R. *Alms and Vagabonds: Buddhist Temples and Popular Patronage in Medieval Japan*. Honolulu: University of Hawai'i Press, 1994, pp. 75–80.

15　對於此書歷史背景，包括後白河法皇狡詐多變的性格，以及源平之戰有興趣的讀者，不妨閱讀司馬遼太郎著，曾小瑜譯，《鎌倉戰神——源義經》，臺北：遠流，1997。此外，2005 年日本NHK電視台曾製播大河劇《義經》，共四十九集。

16　女帝推古天皇既是聖德太子的姑母，也是姨母；太子的父親用明天皇與推古為同母兄妹；同時，太子的母親又是推古的異母妹。有關聖德太子與佛教的關係，參考末木文美士著，涂玉盞譯，《日本佛教史——思想史的探索》，臺北：商周出版社，2002，頁 37–48。

17　末木文美士著，涂玉盞譯，《日本佛教史——思想史的探索》，頁 227–247。

18　義江彰夫著，陸晚霞譯，《日本的佛教與神祇信仰》，北京：商務印書館，2010，頁 122–131。

19　神奈川縣鎌倉市鶴岡八幡神社，參考維基百科，鶴岡八幡神社。傳聞重源曾至此神社參拜，又見本書第十章，行 106。

20　最具有代表性的是位在京都市上京區北野神社，又稱天滿宮，祀奉主神是受嫉妒、陷害而死的朝臣菅原道真（845–903）。道真怨魂造成許多災難與死亡，連天皇也不放過。最後只好請密教高僧收服，成為太政天神。946 年建立北野神社，每年舉行御靈會，是後代祇園祭的開端。義江彰夫著，陸晚霞譯，《日本的佛教與神祇信仰》，頁 73–88。

21　「結緣交名」字面意思指結緣共做功德的名錄。另請參考附錄一，〈結緣〉。

22　此參考松尾剛次，〈仏教者の社會活動〉，收入末木文美士等編集，《新アジア仏教史 12 日本 II 躍動する中世仏教》，東京：佼成出版社，2010，頁 180–182。感謝中央研究院文哲所廖肇亨教授提供此書。另參見 Goodwin, Janet R. *Alms and Vagabonds: Buddhist Temples and Popular Patronage in Medieval Japan.*

23　小林剛編集，《俊乗房重源史料集成》，奈良國立文化財研究所史料第 4 冊，東京：吉川弘文館，1965，頁 511。筆者在此感謝蔡家丘博士協助在筑波大學圖書館局部掃描此書，以應緊急之需；最後，史語所傅斯年圖書館協助提供館際合作服務，從國外調閱此書。

24　小林剛，《俊乗房重源の研究》，横浜：有隣堂，1971。此書係作者溘然長逝後，由其門人將近三十年研究的相關遺作編輯而成。目前史語所傅斯年圖書館以及歐美大學圖書館收藏的多為同出版社，同編輯代表人，1980 年改版本。根據新版說明，內容不動，但省略部分照片以及插圖，用意在降低成本，朝向普及版發行。筆者進行翻譯時，由於無法取得原版，遂一律採用此新版，逐筆查詢，頁碼與原書略有出入，謹此說明，敬請讀者留意。

25　奈良國立博物館近年共兩次推出與重源有關的大型特別展，《大勸進重源——東大寺の鎌倉復興と新たな美の創出》，2006；《賴朝と重源——東大寺再興を支えた鎌倉と奈良の絆》，2012。

26　參見竹村公太郎著，張憲生譯，《日本歷史的謎底——藏在地形裡的秘密》，北京：社會科學文獻出版社，2015，頁 50–52。

27　《運慶と快慶——鎌倉の建築‧雕刻》，《日本美術全集》冊 10，東京：講談社，1991。

28　後來為減少一木造佛像龜裂問題，也有從佛像背部將木心挖空，或者將像剖開為二，內部從頭至腳均勻刨空者。有關木佛像的技法，參見奈良國立博物館，《奈良仏像館名品圖錄》（奈良：奈良國立博物館，2011），頁 134–137。

29　末木文美士著，涂玉盞譯，《日本佛教史：思想史的探索》，頁 166–169。

30　奈良六大寺大観刊行会編，《奈良六大寺大観》，東京：岩波書店，1968–1973，冊 11，頁 18，圖版 3。

31　有關羅教授的學術生涯，除了筆者往昔所知，主要參考 Yoshiaki Shimizu, "John Rosenfield（1924–2013）", *Archives of Asian Art*, vol. 64, no. 2, 2014, pp. 211–213.

32　有關 Heckscher 傳奇的一生與其從一位畫家拜師，立志成為藝術史家的艱辛過程，參見維基百科網站。

33　Rosenfield, John, The Dynastic Arts of the Kushans, *University of California Press, Berkeley, CA.*, 1967.

34　Seiroku Noma 野間清六 ; trans. by John Rosenfield, *The Arts of Japan : Ancient and Medieval*, Tokyo; New York: Kodansha International, 1966. 後續由羅教授主導，約 14 冊的一系列翻譯，名為 *Japanese Arts Library* 皆由同出版社出版。

35　Ive E. Covaci, "Portraits of Chōgen: The Transformation of Buddhist Art in Early Medieval Japan" caa.reviews.2012.122，網址：http://www.caareviews.org/reviews/1884。

36　Rosenfield, John M., *Preserving the Dharma: Hōzan Tankai and Japanese Buddhist Art of the Early Modern Era*, Princeton University Press, 2015.

第 1 章

1　英文概論參見 Souyri, *The World Turned Upside Down*, pp.17–46; Hurst, Insei; Adolphson, *The Gates of Power*, ch. 4; McCulloughz trans., *The*

Tale of the Heike and Yoshitsune; Sansom, *Japan: A Short Cultural History*, ch.13; Sansom, *A History of Japan*, vol. 1, chs. 13–15。

2　重 1960 年代已知文獻資料皆收錄於小林剛,《俊乘房重源史料集成》;關於《玉葉》,見 *Dictionnaire des sources du Japon classique*, 頁 105–106。

3　小林剛,《俊乘房重源史料集成》, no. 1。

4　McCullough trans., *Kokin wasashū: The First Imperial Anthology of Japanese Verse*, pp.3–13; McCullough, *Brocade by Night*, pp.302–326;《平安時代史事典》,第 1 冊,頁 633。

5　《平安時代史事典》,第 1 冊,頁 634;菅原道真被神化為北野天神。

6　《長谷雄草紙》紙本著色,高 29.6 公分,橫 1001.9 公分,重要文化財,《續日本繪卷大成》,冊 11。對名人的滑稽嘲弄,參見諷刺玄奘的中國西遊記故事(英譯,Waley, *The Real Tripitaka*),以及敘述遣唐使吉備真備(695–775)在中國旅程的趣話(波士頓美術館收藏《吉備大臣入唐繪卷》,見於《新修日本繪卷物全集》,卷 6)。空海則被描繪成躍入空中,在中國皇帝面前以手、腳、口持筆書寫(見《續日本繪卷大成 5 ——弘法大師行狀繪詞》,頁 59)。

7　小林剛,《俊乘房重源の研究》,頁 4;筒井英俊,《東大寺論叢》,冊 1,頁 88–90。

8　吉田兼好(1283–1358)生於神道世襲的神職家庭,任職中階朝臣,後辭官成為隱逸佛教居士、詩人、散文家。著作《徒然草》公認是早期日本文學傑作,英譯本見 McCullough comp. and ed., *Classical Japanese Prose*, p. 393。

9　關於世俗階層與家族網絡對於僧職人員的影響,見 Ford, *Jōkei and Buddhist Devotion in Early Medieval Japan*, 頁 16–17;青木淳,〈空阿弥陀佛明遍の研究(三)〉。

10　九條兼實,《玉葉》,文治二年(1186)二月二日,記載重源沒有被聘任東大寺別當之事。

11　其中最有名的僧人如勝賢與貞慶,皆系出藤原通憲一支(見附錄二「人物小傳」)。藤原通憲,以「信西」之名聞世,為退位的後白河天皇首席顧問,在 1159 年平治之亂後被迫自殺。通憲死後,其後代多人在日本宗教與文化生活中貢獻良多;參見 Jamentz 著〈信西一門の真俗ネットワークと院政期繪畫制作〉。

12　參見《醍醐寺大觀》,全三冊。

13　相關介紹,見 Abe, *Weaving of Mantra*, p.1; Yamasaki, *Shingon*, pp.3–27; Kasahara, *History of Japanese Religion*, pp.83–88; Bogel, *With a Single Glance*, pp.17–22。

14　Payne, *Tantric Buddhism in East Asia*, pp.1–26.

15　Chou(周一良),"Tantrism in China",收錄於 Payne, *Tantric Buddhism in East Asia*, pp. 33–60.

16　小林剛,〈醍醐寺における俊乘房重源の事蹟について〉;關於惠果傳法於空海的敘述,參見 Abe, *Weaving of Mantra*, pp.120–127;關於密宗儀軌,見 Bogel, *With a Single Glance*, pp.112–130。

17　《作善集》,行 102;Rambelli, "Transmission of the Esoteric Episteme", pp. 4–9。

18　真言宗三部基本經典:(1) *Mahāvairocana sūtra*(大毗盧遮那成佛神變加持經、又稱大日經),善無畏(Śubhakarasiṃha)中譯,並由山本智教(Yamamoto Chikyō)譯成英文;(2) *Susiddhikara sūtra*(蘇悉地羯羅經),善無畏與一行譯;(3) *Vajraśekhara: Sarvatathāgatasaṃgraha*(金剛頂經),不空(Amoghavajra)譯。關於後兩部經典的英譯本,見 Giebel, *Two Esoteric Sutras*。

19　Abe, *Weaving of Mantra*, pp.129–132。

20　McBride 在 "Dhāraṇī and Spells" 一文中強調,早在密宗佛教興起前,在印度便已常見咒語、陀羅尼,以及其他所謂「怛特羅」的修持法。

21　《作善集》,行 18。

22　韓國佛教密宗的分支之一稱為神印宗,足見手印在密教儀軌中的重要性,見鎌田茂雄,《朝鮮佛教史》,頁 102–105。

23　《淨土寺開祖傳》,見小林剛,《俊乘房重源史料集成》, no. 2。

24　《作善集》,行 116–118,129。

25　Sharf and Sharf, eds., *Living Images*, pp.154–156, 162, 181–184; Faure, *Visions of Power*, pp.114–123; Bogel, *With a Single Glance*, pp.259–262.

26　《春日權現驗記繪》;Tyler, *Miracles of the Kasuga Deity*, pp.98, 111–126。

27　有關夢境的討論,參見朝臣兼書法名家藤原

行成（972–1027）的日記《權記》，英譯見 Rabinovitch and Minegishi, "Some Literary Aspects of Four Kambun Diaries", pp.17–19。

28 主要文獻資料收錄於《大正新脩大藏經》附錄《大藏經圖像》，共 12 冊，見 Bogel, *With a Single Glance*, pp.73–75, 303–305。

29 早期研究見佐和隆研《白描圖像の研究》；浜田隆《圖像》；中野玄三《日本佛教美術史研究續々》，頁 9–150。

30 《覺禪鈔》；見《大藏經圖像》，4、5 冊；Ruppert, *Jewel in the Ashes*, pp.287–312, 316。十三世紀中期的《阿娑縛抄》則整理天臺宗事相之象徵，見 *Dictionnaire des sources du Japon classique*, p. 28。

31 圖 6，《覺禪鈔》室町時代抄本，勸修寺藏。關於勸修寺，見 Ruppert, *Jewel in the Ashes*, p.344。

32 望月信亨編，《仏教大辞典》，第 2 冊，頁 1301。

33 有關此時和歌的社會與政治脈絡的詳盡解釋，見 Huey, *Making of the Shinkokinshū*。

34 Rambelli, "Transmission of the Esoteric Episteme", pp.18–22; Abe, *Weaving of Mantra*, p.2; Bogel, *With a Single Glance*, pp.163–180.

35 Cranston, "Mystery and Depth in Japanese Court Poetry", Hare, Borgen, and Orbaugh eds., *Distant Isle*, pp.65–104.

36 Miner, *Introduction to Japanese Court Poetry*, p.108.

37 柏杜堂（Kashiwamoridō），亦讀 Kayanomoridō。

38 《作善集》，行 6，36–37；《醍醐寺大觀》，冊 1，頁 13–14。

39 《作善集》，行 3，46，177；《大和古寺大觀》，冊 7，頁 63–109，圖版 129–155。

40 永村真，《修驗道と醍醐寺：山に祈り、里に祈る》；關於修驗道英文介紹，見 Kasahara, *History of Japanese Religion*, pp.145–150, 314–333; Hitoshi Miyake, *Shugendō*; Blacker, *Collected Writings*, pp.186ff; Earhart, *Religious Study of the Mount Haguro Sect of Shugenō*.

41 《作善集》，行 109–114，119。

42 《作善集》，行 100。

43 西行，《山家集》卷 3，第 1118 首，收於《新編国歌大觀》，冊 3，頁 594。英譯見 Watson, *Poems of a Mountain Home*, p. 165。

44 Rosenfield, *Extraordinary Persons*, vol. 1, nos. 133, 145.

45 和多秀乗，〈高野山と重源及び観阿弥陀仏〉；五来重，〈高野山における俊乗房重源上人〉。

46 奈良國立博物館，《聖と隱者》；Goodwin, "Building Bridges and Saving Souls"; 山折哲雄等編，《聖と救済》。

47 Augustine, *Buddhist Hagiograph in Early Japan*; 井上薫編，《行基事典》; Abe, *Weaving of Mantra*, pp.78–80。

48 小林剛，《俊乗房重源史料集成》，no. 20。

49 《拾遺和歌集》中有一首十一世紀初期的詩篇，提到著名印度僧人 Bodhisena（704–760，菩提仙那，圖 69）視行基為文殊菩薩（Cranston, *Waka Anthology*, vol. 2, part A, p. 434）。

50 《拾遺和歌集》，卷 20（1346），英譯見 Cranston, *Waka Anthology*, vol. 2, pt A, p. 433。

51 根據史實，是朝臣橘諸兄（684–757）在伊勢神宮祈得天照大神的神諭認可，而非行基；見笠原一男，《日本宗教史》，頁 301。

52 《作善集》中提到行基，行 27，30，75，151，154，157，178；有關浪辨，行 24，60，166。

53 《拾遺和歌集》，卷 20（1344），英譯見 Cranston, *Waka Anthology*, vol. 2, pt. A, p. 432。

54 六原（Rokuhara）與六波羅同音，六波羅源自梵文（ṣaṭapāramitās），指達到開悟的六個修行法門：布施、持戒、忍辱、精進、禪定、智慧，簡稱六度。參見 187 頁。

55 關於此寺歷史，見杉本苑子編，《六波羅蜜寺》。

56 《日本彫刻史基礎資料集成：鎌倉時代》，冊 2，no. 65。

57 筒井英俊，《東大寺論叢》，冊 1，頁 265–268；《作善集》有關沐浴的記載，見行 26，49，51，61，62，68，75，85，93，96，97，101，125，151，165。沐浴用具和宗教意義，參見十六世紀《東大寺大仏縁起絵卷》，描繪光明皇后（701–760）在阿閦佛像前為窮人淨身。（《續々日本絵卷大成》，冊 6，頁 92–93）。

58 Adolphson, *Gates of Power*, pp.57–58; Keirstead, *Geography of Power in Medieval Japan*, pp. 10–17。

59 《作善集》，行 97，107，148，180。引用出自 Rambelli, *Buddhist Materiality*, p. 205. 真言宗法

師偏好的「祈願」（yacñya），是用特別的密教咒語祈請現世實際的利益，並袪除邪惡。（望月信亨編，《仏教大辞典》，冊 1，頁 531–532。）

60 此解釋主要參考 Piggott, "Hierarchy and Economics in Early Medieval Tōdai-ji", pp. 52–58.

61 關於藤原家協助興福寺 1180 年火災後重建，見橫內裕人，〈「類聚世要抄」に見える鎌倉期興福寺再建〉。

62 近畿地方，以首都平安京為核心，分為畿內五國：山城（今京都府）、大和（奈良縣）、河內（大阪府）、和泉（大阪府）、攝津（大阪府與兵庫縣）。

63 見《作善集》，行 50–62；青木淳，〈空阿弥陀仏明遍の研究〉，III，頁 131–195；和多秀乘，〈高野山と重源及び観阿弥陀仏〉；五来重，〈高野山における俊乗房重源上人〉，頁 185。

64 Watson, trans., Poems of a Mountain Home, pp. 169–174；五来重，《增補——高野聖》，頁 159–178。

65 小林剛，《俊乗房重源の研究》，頁 80–100。

66 《作善集》，行 45–49。

67 小林剛，《俊乗房重源の研究》，頁 206–213。

68 小林剛，《俊乗房重源の研究》，頁 214–229。

69 關於播磨國，見上註，頁 192–205；伊賀國，頁 175–191。

70 此說法根據狹山池博物館編，《行基の構築と救済》，頁 16–23；五味文彦，《大仏再建——中世民衆の熱狂》，頁 171–176；三坂圭治，〈周防国と俊乗房重源〉；Arnesen, "Suō Province in the Age of Kamakura"。

71 《東大寺大仏縁起》收於《續々日本絵巻大成》，冊 6，頁 106–107。所謂「縁起」（敘述因緣起始的源流）是佛寺與神社歷史，混和事實與神蹟。這類描繪傳說的敘事繪卷，在室町時代晚期大量複製。關於《東大寺大仏縁起》，見奈良國立博物館，《東大寺のすべて》，179 號；《續々日本絵巻大成》，冊 11，頁 77–78。

72 Soper, Evolution of Buddhist Architecture in Japan, p. 212n.

73 圖見奈良國立博物館，《大勧進重源》，圖 90。

74 最大的巨木長約 40 公尺，直徑約 1.5 公尺。

75 《作善集》，行 120–122。

76 長峰八州男編，《周防長門の名刹》，頁 207–208。

77 《作善集》，行 8，83–85，120–123。

78 《玉葉》，1189 年（文治五年八月三日）。

79 《玉葉》，1183 年（壽永二年一月二十四日）；部分英譯見 Ruppert, Jewel in the Ashes, pp. 178–179。

80 Bialock, Eccentric Spaces, Hidden History, pp. 197–205。

81 強烈質疑者如，山本栄吾，〈重源入宋伝私見〉。

82 五味文彦，《大仏再建——中世民衆の熱狂》，頁 88–92；小林剛，《俊乗房重源の研究》，頁 9–12；杉山二郎，《大仏再興》，頁 193–198。

83 《作善集》，行 38，48，54，58，63，143，172。

84 概論見 Bowring, The Religious Traditions of Japan；笠原一男，《日本宗教史》。深入討論見 Ford, Jōkei and Buddhist Devotion; Abe, Weaving of Mantra; Morrell, Early Kamakura Buddhism; Foard, "In Search of a Lost Reformation"。

85 Kuroda Toshio, "The Development of the Kenmitsu System as Japan's Medieval Orthodoxy"; Ford, Jōkei and Buddhist Devotion, pp. 187–194; Abe, Weaving of Mantra, p. 381.

86 印度輪迴觀和中國自然哲學的線性時間觀不一致，見 Needham, Science in Traditional China, p. 124.

87 奈良國立博物館，《奈良国立博物館蔵品図版目録：考古編 経塚遺物》。

88 Reischauer, A.K. "Genshin's Ojō Yōshū"; Andrews, Teachings Essential for Rebirth; Dictionnaire des sources du Japon classique, p. 297; Horton, "Influence of the Ōjōyōshū in Late Tenth- and Early Eleventh-Century Japan"。

89 McCullough, comp. and ed., Classical Japanese Prose, pp. 379–387.

90 《作善集》，行 176。重源似乎對於取法號蔚為風氣有過重要影響，此習俗後來成為日本信仰與文化生活的重要特色。見石田尚豐，《日本の美術269——華厳経絵》，頁 351–389。（譯者按：本書卷號作者誤植 269，應為 270）

91 Bowring, Religious Traditions of Japan, pp. 245–253. 裏辻憲道，〈法然上人と重源上人〉，頁 81–88。博聞的天臺宗僧人慈圓，在著述《愚管抄》中，主張重源自稱是法然上人的追隨者。(Brown and Ishida, Future and the Past, p. 172)。

92　Coates and Ishizuka, *Hōnen the Buddhist Saint*, pp. 277–279. 此書對 48 卷《法然上人繪傳》有完整英文翻譯與詳實註解。此繪傳公認是法然一生最早且詳盡的紀錄。儘管此畫傳提供許多資訊，卻也描述了杜撰的神蹟，無法當成客觀歷史來閱讀。參見《續々日本絵巻大成》，1–3 冊；《新修日本絵巻物全集》，卷 10。

93　Stone, "Secret Art of Dying," p. 151.

94　Sanford, "Amida's Secret Life," pp. 120–138.

95　《作善集》，行 62。

96　石田尚豊，《日本美術史論集》，頁 354–355。

97　和多秀乗，〈高野山と重源及び観阿弥陀仏〉，頁 113。

98　《作善集》，行 50–62。

99　貞慶認為念佛號也是觀想修持，而且他同時念釋迦牟尼佛與阿彌陀佛，見 Ford, *Jōkei and Buddhist Devotion*, pp. 114–118. 此畫像題記，見奈良國立博物館，《聖と隠者》，圖 65。有關奈良傳統寺院中的貞慶肖像，見《興福寺国宝展》，圖 56–60。

100　Sansom, *Japan: A Short Cultural History*, p. v.

101　小林剛，《俊乗房重源史料集成》，no. 172。

102　重源晚年的回顧主要依據前註，nos. 154–180，以及小林剛，《俊乗房重源の研究》，頁 26–27。小林剛試圖統整各種傳統文獻的差異。

第 2 章

1　相關概論，見 West, *Portraiture*; Brilliant, *Portraiture*; Pope-Hennessy, *Portrait in the Renaissance*; Breckenridge, *Likeness: A Conceptual History of Ancient Portraiture*. 影響我深遠的是哈佛大學研究所老師，George Hanfmann, *Observations on Roman Portraiture*。

2　Seckel, *Das Porträt in Ostasien and Das Bildnis in der Kunst des Orients*; Levine, *Daitokuji*（大德寺）, pp.1–30; Ching, "Tibetan Buddhism and the Creation of the Ming Imperial Image"; Stuart, *Worshipping the Ancestors*; essays by James Watt, Wen Fong, and Maxwell Hearn, in Fong and Watt, *Possessing the Past*; Vinograd, *Boundaries of the Self*.

3　京都國立博物館，《日本の肖像》，頁 239–240。

4　小林剛，〈俊乗房重源の肖像について〉。

5　Brinker and Kanazawa, *Zen Masters of Meditation in Images and Writings*；西川杏太郎，《日本の美術 123——頂相彫刻》。

6　梶谷亮治，《日本の美術 388——僧侶の肖像》，頁 30；村重寧，《日本の美術 387——天皇と公家の肖像》，頁 20–25。

7　黒田日出男，《王の身体：王の肖像》；赤松俊秀，〈鎌倉文化〉，《岩波講座日本歴史 5 中世 1》，頁 315–341；米倉迪夫，《源頼朝像：沈黙の肖像画》，頁 22–27；米倉迪夫，〈写実を拒むもの〉。

8　黒田日出男，《王の身体：王の肖像》，頁 5–16。在提到日本天皇時，黒田使用「神体」一辭，此通常用來指稱神社內，被認定有神靈附身的物件。

9　2006 年春，亞洲研究協會（Association of Asian Studies）波士頓會議上，丹尼森大學(Denison University) Tsuruya Mayu 討論到統治者過於神聖而不得公開示眾的概念。Tsuruya 女士表示，在太平洋戰爭期間（1937–1945），大約 200 幅愛國主題畫作曾被委託製作，其中沒有一幅描繪昭和天皇。這位統治者的意識形態無所不在，卻不被描繪。

10　《平安時代史事典》，冊 2，頁 1990。

11　慈圓，《愚管抄》。Brown and Ishida, The Future and the Past, p.117。

12　秋山光和編，《御物：皇室の至宝》，冊 1，圖版 1，頁 201–202；東京都美術館，《聖徳太子展》，no. 150，頁 162–163；梶谷亮治，《日本の美術 388——僧侶の肖像》，頁 20–22。

13　關於波士頓的藏畫，見 Chen Pao-chen（陳葆真），"Painting as History: A study of the Thirteen Emperors Attributed to Yan Liben," *in History of Painting in East Asia*, pp.55–92；關於《絵因果経》，見《新修日本絵巻物全集》，卷 16。

14　《原色日本の美術》，冊 13，圖版 27–28；《御物：皇室の至宝》，冊 6，圖版 I–II，頁 207–208；川本重雄、川本桂子、三浦正幸，〈賢聖障子の研究〉。

15　田中親美，《西本願寺本三十六人集》；《日本美術全集》（学研），冊 9，圖版 45–58。

16　小松茂美，《平家納経の研究》；京都國立博物館，《平家納経》。

17　Meech-Pekarik, "Taira Kiyomori and the Heike

18 江上綏，《日本の美術478——葦手絵とその周辺》；Meech-Pekarik, "Disguised Scripts and Hidden Poems"。

19 《新修日本絵巻物全集》，卷 19。

20 梶谷亮治，《日本の美術388——僧侶の肖像》，頁 26–28；《作善集》（行 18，54）提到真言祖師的肖像時，稱為「御影」（gyoei 或 miei），源自中文用法。原意指威權人物的圖像如同影子或倒影，本用於中國禮儀中所展示的統治者形象。

21 Samuel C. Morse, "Style as Ideology," p. 28.

22 《玉葉集》，1173 年（承安三年九月九日）；村重寧，《日本の美術387——天皇と公家の肖像》，頁 29–30。

23 附帶說明，《法然上人繪傳》的歷史價值雖有待商榷，卻記載後白河法皇委託藤原隆信繪製法然的肖像，「這幾乎是史上前所未聞的事。」（Coates and Ishizuka, Hōnen the Buddhist Saint, p. 235.）

24 圖版見《新修日本絵巻物全集 26——随身庭騎絵巻》；《新修日本絵巻物全集 24——年中行事絵巻》（17 世紀摹本）；《新修日本絵巻物全集 5——伴大納言絵詞》。

25 詳細資訊參見《平安時代史事典》，冊 2，頁 2121；村重寧，《日本の美術387——天皇と公家の肖像》，頁 28–29。

26 Huey, The Making of the Shinkokinshū（新古今集），頁 401。

27 Coates and Ishizuka, Hōnen the Buddhist Saint, p. 256.

28 《明月記》，1205 年（元久二年七月二十八日）；藤原定家，《明月記》（訓注版），冊 2，頁 262。

29 村重寧，《日本の美術387——天皇と公家の肖像》，頁 36–41。

30 《日本美術全集》（講談社），冊 9，圖版 22、23；有關這些畫作的主要研究見，米倉迪夫，《源賴朝像：沈默の肖像画》，頁 104；村重寧，《日本の美術387——天皇と公家の肖像》，頁 50–53。

31 文字抄錄於米倉迪夫，同上註，頁 54–55。

32 中國佛畫掛軸也普遍可見「裏彩色」技法，先在臉部或身體其他部位背面敷白粉，提高亮度。

33 Temman, Le Japan d'André Malraux, pp.110–114.

34 特別是源豐宗，〈神護寺蔵伝隆信筆の画像についての疑〉，收入《源豐宗著作集 4》。

35 米倉迪夫，《源賴朝像：沈默の肖像両》，頁 78–86。兩幅畫最關鍵的比較包含眼、唇，以及頭部輪廓的處理方式。

36 宮島新一，《肖像画の視線》，頁 2–14。

37 Levine, Daitokuji, pp. 63–82.

38 村重寧，《日本の美術387——天皇と公家の肖像》，頁 30–32；京都國立博物館，《日本の肖像》，no. 56；Carpenter, "Calligraphy as Self-Portrait: Poems and Letters by Retired Emperor Gotoba"。

39 1221 年（承久三年七月八日），《吾妻鏡》，冊 3，頁 356。

40 京都國立博物館，《日本の肖像》，no. 52。很遺憾社寺拒絕授與這幅畫的複製版權。

41 另外兩件像主據說是最有權勢的源賴朝和北條時賴（1227–1263）——鎌倉幕府第一代將軍和第五代執權，但無法證實。《神奈川県文化財図鑑》，冊 4，圖版 128–129，圖 281，頁 97–99。

42 參見上野記念財団助成研究会，《肖像美術の問題：高僧像を中心に》，研究会報告書，冊 5，頁 18–22，列有數百件中國世俗與佛教的肖像圖像。

43 《中國美術全集 II：雕塑篇》，vol.2, pt.3, no.134。

44 Needham, Science in Traditional China, pp.14ff, 107.

45 Bush and Shih, Early Chinese Texts on Painting, p. 20.

46 Bush and Shih, Early Chinese Texts on Painting, p. 31。

47 Bush and Shih, Early Chinese Texts on Painting, p. 146.（譯者按：出自荊浩《筆法記》。）

48 Spiro, Contemplating the Ancients; Soper, "A New Chinese Tomb Discovery".

49 這些三國魏至西晉文人成為隱逸象徵，據說他們整天飲酒、寫詩、彈琴，逃避戰爭與政治紛亂。相傳顧愷之與陸探微曾以他們為繪畫題材。

50 Needham, Science in Traditional China, p. 14.

51 印度佛教藝術家手冊，Pratimālakṣaṇam（圖像特徵）。雖然此文本是 13 世紀作品，卻引用了更早的資料，而且譯者推定這些造像準則早已用於西元二、三世紀的佛教造像。Banerjea, "Pratimālakṣaṇam," p. 9。

52　Coomaraswamy, "Votive Sculptures of Ancestors and Donors in Indian Art,"p.32，引述 Śukrācārya, *Śukranītisāra*,IV.4.78。

53　Rosenfield, *The Dynastic Arts of the Kushans,* pp.172–73; Meunié, *Shotorak,* fig. 62.

54　Kramrisch, *Exploring India's Sacred Art,*p.271. 引自她 1928 年翻譯 *Viṣṇudharmottora* 的導論。

55　《佛說維摩詰經》被譽為大乘文學之珠，漢文本可溯自中國西元 2 世紀晚期；梵文原文(現已佚失)更早一些。英譯見 Lamotte, *L'enseignement de Vimalakīrti*; Thurman, *The Holy Teaching of Vimalakīrti*; Watson, *The Vimalakīrti Sutra*。

56　Seckel, *Before and Beyond the Image,* esp. pp.55–58. 空海肯定這個觀點，見 Bogel, *With a Single Glance,* pp. 177–178。相反意見參見，Rambelli, *Buddhist Materiality,* pp. 82–87。

57　Dumoulin, *Zen Buddhism: A History, vol. I. China and Japan,*pp.49–51; Thurman, *The Holy Teaching of Vimalakīrti,* pp.131–132. (此經典中最著名場景。)

58　英譯引自，Watson, trans. *Selected Poems of Su Tung-p'o,* p.17。

59　Foulk and Sharf,"On the Ritual Use of Ch'an Portraiture in Medieval China," P. 163.

60　Wong,"The Making of a Saint: Images of Xuanzang in East Asia," pp. 47–51,77.

61　浅井和春，〈敦煌莫高窟隋唐塑像に見る写実表現〉。有關日本作品所反映的中日佛教肖像傳統，見奈良國立博物館，《日本の仏教を築いた人々》。

62　見《慈恩大師御影聚英》。

63　圓仁，《入唐求法巡礼行記》，英譯見，Edwin Reischauer, trans. *Ennin's Diary,* pp.59–60, 68, 224, 294。

64　《新東宝記：東寺の歴史と美術》，圖版 310–317，頁 444–451。

65　《奈良六大寺大観》，冊 13，圖版 34–37；128–133，頁 40–43。

66　俊乗房重源，《作善集》，行 4。

67　*Dictionnaire des sources du Japon classique,* p. 430。《東征傳》畫卷描繪鑑真相關傳說。見《新修日本絵巻物全集》，卷 21；《日本の絵巻》，冊 15。

68　《中國石窟‧敦煌莫高窟》，冊 4，圖版 126；《東洋美術における写実：国際交流美術史研究第十二回シンポジアム》，頁 22–28。

69　Foulk 與 Sharf 曾探討中國禪宗脈絡下與此相關的議題，見其著作，"On the Ritual Use of Ch'an Portraiture in Medieval China"。

70　水野清一、長廣敏雄，《龍門石窟の研究》，頁 115–120，圖版 81–97；優質圖版，見《中國石窟雕塑全集》，冊 4，圖版 207–215。

71　Kim, *Buddhist Sculpture of Korea,* pp. 83–91; Kang, *Buddhist Sculpture,* pp. 148–58.

72　有關看經寺僧人可能代表佛教禪宗祖師的說法，見 Kucera, "Recontextualizing Kanjingsi: Finding Meaning in the Emptiness at Longmen"。她強調，八世紀中國佛教各教派，企圖建立源自佛祖釋迦牟尼的正統教義傳承。

73　光明皇后為亡母橘三千代（733 年卒）冥福而建西金堂。《奈良六大寺大観》，冊 7，頁 85–91，圖版 125–131；166–177。

74　《大和古寺大観》，冊 5，圖版 60–61；96–99，頁 61–63；Visser, *Ancient Buddhism in Japan,* pp.443–444; 596–605；Rosenfield, "Studies in Japanese Portraiture: The Statue of Vimalakīrti at Hokkeji"。

75　重源，《作善集》，行 4，128，129。

76　東京國立博物館，《特別展：平安時代の彫刻》，圖版 20。

77　《慈恩大師御影聚英》，圖版 64。

78　《秘寶‧園城寺》，圖版 14–15。

79　《秘寶‧園城寺》，圖版 12–13。

80　據說圓珍從長安帶回來日本最古老的「手印指南」《五部心觀》長手卷，描繪金剛界曼荼羅五部的各單像（譯者按：金剛界五部指蓮華部、金剛部、佛部、寶部和羯磨部）。原始版本藏於園城寺；相傳圓珍手摹本藏在仁和寺；還有一卷是 1194 年的覺禪摹本。見八田幸雄，《五部心觀の研究》。

81　若井富藏，〈三井寺智証大師像及び其の模刻〉。

82　《日本彫刻史基礎資料集成：平安時代　重要作品篇》，冊 3，圖版 49。圓珍創立的聖護院位於京都加茂川東岸，是延暦寺分院及天台宗修驗道中心。

83　Kim, *Buddhist Sculpture of Korea,* pp.124–125.

海印寺局部逃過火災及日軍侵略，不過現存韓國寺院圖像年代多在十七世紀後。

84 《奈良六大寺大観》，冊 10，頁 66–67，圖版 148–150，196–200；井上博道，《東大寺》，頁 173–174。

85 平岡定海，《東大寺辞典》，頁 467–468。

86 這項議題的摘要見，《奈良六大寺大観》，冊 10，頁 71–75。

87 針對日本有題記的肖像畫（絕大多數與佛教相關）的詳細評論，見大阪市立美術館，《特別展肖像画賛》。

第 3 章

1 《奈良六大寺大観》，冊 8，解說 頁 35，圖版 18–23,120–143；《日本彫刻史基礎資料集成：鎌倉時代造像銘記篇》，冊 1，no. 7。

2 關於興福寺法相宗，見 Ford, *Jōkei and Buddhist Devotion*, pp. 35–47。

3 法相宗六祖包括中國的神叡（667–737），與五位日本僧人：玄昉、善珠（723–797）、行賀、玄賓(737–818)與常騰（739–815）。這些人名見於巡禮記等文獻中，不過每尊像的身分指認仍屬推測而不確定。參考 Gregory Levine 研究所示，這類辨識很容易被推翻而改變。(Levine, *Daitokuji: The Visual Cultures of a Zen Monastery*, pp.1–82)

4 《奈良六大寺大観》，冊 8，頁 43–47，圖版 32–35, 63–67；《日本彫刻史基礎資料集成：鎌倉時代 造像銘記篇》，冊 1，no.17。

5 關於雕刻師定慶，參見本書 164 頁以下。

6 每年一週的法會還有兩個：（1）御祭會—素食盛宴；正月；在宮廷舉辦，誦《金光明最勝王經》。見《作善集》，行 19；（2）最勝會——講同一部經，為保護俗世；三月；在藥師寺舉行。

7 奈良國立博物館，《大勧進重源》，圖 11；小林剛，〈俊乘房重源の肖像について〉。

8 小林剛，同上註，頁 74–75。

9 《奈良六大寺大観》，冊 11，頁 17–18，圖版 11，50–55；奈良國立博物館，《大勧進重源》，圖 9；水野敬三郎，《日本彫刻史研究》，頁 451–454。

10 《奈良六大寺大観》，冊 8，頁 43；副島弘道主張運慶雕刻此像，見《運慶：その人と芸術》，頁 154。

11 《奈良六大寺大観》，冊 11，頁 18，n. 3。

12 聖樹木材被用作神道造像，見《新東宝記：東寺の歴史と美術》，頁 178，圖 83–86。感謝 Samuel Morse 教授提供這條資訊。運慶所供養的法華經卷木軸係利用東大寺大佛殿火焚後之木材，參見奈良國立博物館，《大勧進重源》，圖 6。晚至 1254 年，東大寺大佛殿火焚後木料也用在春覺寺地藏像，參見 Anne Nishimura Morse, "The Invention of Tradition", p.123。

13 《東大寺》，祕寶系列，冊 4，圖版 95，頁 298。

14 《作善集》，行 45–49。

15 井上博道，《東大寺》，頁 179。

16 不空三藏譯，《般若理趣經》，大日如來為金剛手菩薩所說，實相般若和密教無上秘密。

17 奈良國立博物館，《大勧進重源》，圖 124；《東大寺》，祕寶系列，冊 5，圖版 255–256。

18 相關法會，見井上博道，《東大寺》，頁 168––173。這些肖像的年代及藝術品質落差極大；見奈良國立博物館，《東大寺のすべて：大仏開眼 1250 年》，第五部分。

19 見《作善集》，行 24。聖寶以努力調和早期大乘與密教而聞名。

20 奈良國立博物館，《大勧進重源》，圖 12；京都國立博物館，《日本の肖像》，圖版 4、5。

21 《大正新脩大蔵経 図像》，冊 8，頁 329（no. 9），頁 351（no. 5）。圖像取自 1669 年京都勧修寺印刷冊子，圖示胎藏界和金剛界曼荼羅中每一尊神祇的手印。

22 Elizabeth ten Grotenhuis, *Japanese Mandalas*, p.100。

23 奈良國立博物館，《大勧進重源》，圖 10。

24 小林剛，〈俊乘房重源の肖像について〉，頁 72。

25 《日本彫刻史基礎資料集成：鎌倉時代 造像銘記篇》，冊 2，no. 64；《奈良六大寺大観》，冊 8，圖版 26、28、30、150–154；27、28、31、155–159。根立研介，《運慶：天下復夕彫刻ナシ》，頁 149–168。

26 《奈良六大寺大観》，冊 8，頁 43。

27 《日本彫刻史基礎資料集成：鎌倉時代 造像銘記篇》，冊 2，no. 65。

28 此鉦鼓和鉦架與重源在其渡邊別所使用的相同，後者銘文有 1198 年（建久九年）「東大寺末寺渡

各章註釋　　295

部淨土堂迎講鉦鼓」等文字。十五世紀時被珍藏
在東大寺戒壇院，十八世紀時，公慶上人取出
用來募款重建。見奈良國立博物館，《大勸進重
源》，圖 28；筒井英俊，《東大寺論叢》，冊 1，
頁 269。

29 參見第一章敘述空也弘揚阿彌陀信仰的歷史貢
獻，見頁 33–34。

30 小林剛，《肖像彫刻》，頁 268–269。另有些較不
成熟的空也立像，見《国宝。重要文化財大全》，
卷 4，nos. 662, 664, 655。（原書此書目有誤）

31 Samuel C. Morse, "Style as ideology".

32 Rambelli, *Buddhist Materiality*, pp. 58–87.

33 Hall and Toyoda, *Japan in the Muromachi Age*.

第 4 章

1 Rosenfield, "On the Dated Carvings of Sarnath: Gupta Period".

2 *Citralaksana of Nagnajit*（印度笈多王朝時
期，約公元四到六世紀，圖像特色文獻）；
Brhat Samhitā of Varāhamihira（505–587）。
下文書目中列出兩者的標題。Banerjea,
"Pratimālaksanam（Aspects of Images）". p. 9;
Tagore, Abanindranath, *Some Notes on Indian
Artistic Anatomy*。

3 關於三十二相的討論，參見 Conze trans., *The
Large Sutra on Prefect Wisdom*（大般若經），pp.
583–585; Lamotte, *La traité de la grande vertu
de sagesse*, vol.I, pp.271–279。其中最著名的如頂
髻相，即頂上隆起如髻形之相（梵：uṣṇīṣa），以
及雙眼間的白毫相（梵：ūrṇa）。

4 Sickman and Soper, *Art and Architecture of
China*, p. 46.

5 Conze trans., *The Large Sutra on Prefect
Wisdom*, pp.38–43, 48–51.

6 《梨俱吠陀》10:129. 英文譯本見 Doniger, trans.,
The Rig Veda: An Anthology, p.25。在各種譯本
中，這段有名的文字意義大致相同。

7 Rambelli, *Buddhist Materiality*, p.8.

8 水野清一、長廣敏雄編，《雲岡石窟：西暦五世
紀における中国北部仏教窟院の考古的調査報
告》，冊 12，頁 40, 102。佛教教義、圖像學與儀
式修行中常見反覆出現的禱文及圖像。見《作善
集》行 49，70，105，115，136，153。

9 Howard, *The Imagery of the Cosmological
Buddha*.

10 關於佛陀的英文概說，見 Williams, *Mahāyāna
Buddhism*, pp.122–127; Ruppert, *Jewel in the
Ashes*, pp. 322–323; Hakeda, *Kūkai: Major
Works*, pp.85–93。

11 Chang, *The Buddhist Teaching of Totality*, p.154;
Williams, *Mahayana Buddhism*, pp.122–127,
136–137.

12 Yen, "The Sculpture from the Tower of Seven
Jewels," pp.20–25。

13 水野清一、長廣敏雄，《龍門石窟の研究》，頁
73，圖版 56；較佳的圖版參見《中國石窟雕塑全
集》，冊 4，圖版 165–183。

14 有關萬象神宮的研究，Forte, *Mingtang
and Buddhist Utopias in the History of the
Astronomical Clock*；Yen, "The Sculpture from
the Tower of Seven Jewels," pp. 8–11。

15 關於聖武天皇計畫的詳盡說明，見 Piggott, The
Emergence of Japanese Kingship, pp.236–293，
書中附有天皇大佛計畫的詔書，同時詔書也出
現 在 Brown and Hutton, eds., *Asian Art*, pp.
276–277。

16 Piggott, *The Emergence of Japanese Kingship*,
p.259; Abe, *The Weaving of Mantra*, pp. 330–
332。

17 梶谷亮治，《日本の美術 388——僧侶の肖像》，
圖 5；奈良國立博物館，《東大寺のすべて：大
仏開眼 1250 年》，作品 127，128；《奈良六大寺
大観》，冊 11，圖版 128，51–153，頁 64–66。
聖武天皇被視為觀世音菩薩化身，大佛開眼導
師菩提僊那為普賢王如來化身，勸募僧行基為
文殊化身，東大寺第一代別當良辨為彌勒化身。

18 Elisseeff, "Bommōkyō and the Great Buddha of
the Tōdaiji," p.95；中文經文抄錄於石田尚豐，《日
本の美術 270—— 華厳経絵》，頁 164。（原書
卷號誤植為 269）華嚴經也有類似段落，翻譯見
Piggott, *The Emergence of Japanese Kingship*,
p.258。

19 吉村怜，〈東大寺大仏の仏身論——蓮華蔵荘厳
世界海の構造について〉；《奈良六大寺大観》，
冊 10，圖版 140–142，62–170，頁 54–56。

20 這種宇宙論的起源可以追溯到印度笈多時期的

《阿毘達磨倶舍論》，三十卷，「論師」世親著（450），玄奘譯（651），大正藏，冊29。相關研究見 Rosenfield, Cranston, and Cranston, *The Courtly Tradition in Japanese Art and Literature*, no. 33。

21　Paul, *The Art of Nālandā*，圖版 45；尤其見 Mus, "Le Buddha paré"。

22　智拳印右手代表法界圓滿智慧，左手代表未開悟眾生。此手印象徵法界智慧與現實眾生的邂逅，或者是法界幻化出現實世界的剎那。見《図印大鑑》，頁 25；Elizabeth ten Grotenhuis, *Japanese Mandalas*, p. 45。

23　《作善集》，行 18。

24　奈良國立博物館，《大勧進重源》，圖 47。

25　其餘兩件，一為紀年 685 年，山田寺大佛頭，於興福寺發現（《奈良六大寺大観──興福寺二》，冊 8，圖版 1–3 及 65–67，頁 99–109），以及著名的奈良藥師寺講堂的藥師三尊，年代有爭議，但大致推定為八世紀前半（《奈良六大寺大観──藥師寺》，冊 6，圖版 51–63 及 99–109，頁 44–57）。

26　杉山二郎，〈蟹満寺本尊像考〉，這項說法已普遍接受；圖見《日本美術全集》（講談社），冊 2，圖版 145，頁 226。

27　在古印度，形容一般人標準高度的說法是：八個「前腕長度」(cubits；梵：*hasta*)。中文佛經將 *hasta* 翻譯為尺，原指一個人腳的長度(大約為美國習用的一英尺)。依此計算方式，一般印度人的身高是不可能的八英尺，而如來則有十六英尺，因為公式是一丈（十尺）＋六尺 =16 尺。早期相關文獻，見《普曜經》(*Lalita-vistara*)、《薩婆多部毘尼摩毘婆沙》(*Sarvāstivāda-vinaya-vibhāṣā*)、《觀無量壽佛經》（收入大正藏，冊 3，冊 23，冊 12）。參見望月信亨編，《仏教大辞典》，頁 3731–3732；詳細請參考 JAANUS 網站，搜尋 "jourokuzou"（丈六像）。

28　Zürcher, *The Buddhist Conquest Of China*, vol.1, p.158.

29　《奈良六大寺大観》，冊 10，頁 54–56。

30　東大寺收藏一件九世紀初期出色的小型木造彌勒，暱稱「大佛試驗」，因為它的頭部過大。(奈良國立博物館，《東大寺のすべて：大仏開眼 1250 年》，圖 232；《奈良六大寺大観》，冊 10，頁 64–65，圖版 146–147，192–195。)

31　《神奈川県文化財図鑑》，卷 4，頁 27–31。

32　以下論述主要根據前田泰次等編，《東大寺大仏の研究》，頁 1–68；香取忠彦、穂積和夫，《奈良の大仏──世界最大の鋳造佛》；荒木宏，《技術者のみた奈良と鎌倉の大仏》。

33　公麻呂是負責東大寺建造的官員，造東大寺次官，官位頗高，從四位下；他的工作房就位在日後的東大寺院址中。完整論述參見前田泰次等編，《東大寺大仏の研究》，頁 33–37；小林剛，《日本彫刻作家研究：佛師系譜をたどって》，頁 31–78；英文資料見 Tazawa Yutaka, *Biographical Dictionary of Japanese Art*, pp. 457–458。

34　前田泰次等編，《東大寺大仏の研究》，頁 9；荒木宏，《技術者のみた奈良と鎌倉の大仏》，頁 31。

35　伊藤延男，〈東大寺大仏背後の山の築造をめぐって〉。

36　《玉葉》，卷 35，治承四年（1180）十二月二十九日。(引文為原文)

37　《玉葉》，卷 36，治承五年（1181）正月一日。

38　小林剛，《俊乗房重源史料集成》，no. 17。同作者，《俊乗房重源の研究》，頁 50。

39　相關論述受惠於 Goodwin, *Alms and Vagabonds*; Goodwin, "Buddhist Monarch Go-Shirakawa and the Rebuilding of Tōdai-ji"。

40　前田泰次等編，《東大寺大仏の研究》，頁 54。

41　宣旨原文已佚，但主要內容收入小林剛，《俊乗房重源史料集成》，no. 20，尤其是頁 34–36 (引自《東大寺続要録》)。

42　重源的任命可能是因為他與高層貴族的密切關係，如源師行以及藤原通憲的兒子勝賢和尚（見頁 281）。

43　Coates and Ishizuka, *Hōnen the Buddhist Saint: His Life and Teaching*, p. 539; 小林剛，《俊乗房重源史料集成》，頁 39–42。

44　髮右旋如螺，是如來三十二大人相之一。

45　《玉葉》，卷 37，寿永元年（1182）三月二十日。

46　前田泰次等編，《東大寺大仏の研究》，頁 65–73。

47　《玉葉》，寿永二年（1182）二月十二日。

48　《醍醐寺文書》，函 1，頁 154，no. 180。

49　香取忠彦、穗積和夫，《奈良の大仏世界——最大の鑄造佛》，頁 51；荒木宏，《技術者のみた奈良と鎌倉の大仏》。

50　前田泰次等編，《東大寺大仏の研究》，頁 69。

51　相當於超過四十磅的貴重金屬。小林剛，《俊乘房重源史料集成》，no. 36。（譯者按：此條僅有源賴朝，並沒有藤原秀平捐獻記載。）見 Yiengpruksawan, *Hiraizumi: Buddhist Art and Regional Politics in Twelfth-Century Japan*, p.163; Goodwin, *Alms and Vagabonds*, pp.886–890，後者討論源賴朝提供支援的政治與經濟意涵。

52　鴨長明的《方丈記》詳細記錄此災難之慘烈，英譯見 McCullough, comp. and ed., *Classical Japanese Prose: An Anthology*, pp.385–386。

53　小林剛，《俊乘房重源史料集成》，no. 35。

54　Shinoda, *Founding of the Kamakura Shogunate*, pp. 296–297. 一石約等於 4.96 浦式耳（原則上，一石是一人一年的米消耗量）；一千兩大約等同三十八公斤或八十三磅黃金，數量可觀。要用現今的計量單位估算出同等價值，是可惡地困難。

55　杉山二郎，《大仏再興》，頁 221–224；平岡定海，《東大寺辞典》，頁 287–288；小林剛，《俊乘房重源史料集成》，no.40。

56　《玉葉》，文治元年（1185）四月二十七日。（原文誤植五月二十七日，今訂正）

57　1189 年，九條兼實於金紫色紙張上，簡潔描述相關的獻納品。見小松茂美，《日本書蹟大鑑》，卷 3，圖版 65。

58　值得注意 805 年空海從中國長安帶回師父惠果賜給的八十顆舍利，其中有一顆是金黃色。這些舍利供在東寺真言院，能再生繁衍，因此每次分送，如給奈良大佛，其數量都會補足甚至增加。見 Ruppert, *Jewel in the Ashes: Buddha Relics and Power in Early Medieval Japan*, pp.136–141；景山春樹、橋本初子，《舍利信仰：その研究と史料》，頁 202–258；《作善集》，行 17。

59　「金堂鎮壇具」，包括銀器、大刀等，《奈良六大寺大観——東大寺一》，冊 9，圖版 180–181，214–217，解說頁 87–88；奈良國立博物館，《東大寺のすべて：大仏開眼 1250 年》，圖 210。

60　Strong, *Relics of the Buddha*.

61　《玉葉》，文治二年（1186）七月二十七日。

62　東大寺（300 位僧侶），興福寺（500），元興寺（15），大安寺（30），藥師寺（100），西大寺（50），及法隆寺（40）。這些數字的分配反映出當時各寺院的規模與興盛程度。見平岡定海，《東大寺辞典》，頁 287–288。

63　山岡一晴，《正倉院の組紐》，圖版 56，頁 86。

64　《玉葉》，文治元年（1185）八月二十八日至三十日。

65　《玉葉》，文治五年（1189）八月二十二日。（原文誤植二十日，今訂正）

66　奈良國立博物館，《東大寺公慶上人：江戶時代の大仏復興と奈良》；《奈良六大寺大観——東大寺三》，冊 11，頁 50–53，圖 42。

第 5 章

1　大佛殿寬 88.3 公尺、深 51.9 公尺、高 47.5 公尺；有些用於室內的木材，據說長達 30 公尺，重數噸。

2　田中淡，〈大仏様建築：宋様の受容と変質〉；伊藤延男，〈天竺様と重源〉；Soper, *The Evolution of Buddhist Architecture in Japan*, pp. 211–224; Soper in Paine and Soper, *The Art and Architecture of Japan*, pp. 378–383。

3　脊梁（ridge beam）高度在石台上方約 25.4 公尺；形成主結構的十八根大柱子，每根約 19.8 公尺高。

4　Soper, *The Evolution of Buddhist Architecture in Japan*, p.106; Coaldrake, *Architecture and Authority in Japan*, pp. 70–80; Parent, *The Roof in Japanese Buddhist Architecture*, pp. 95–110.

5　Parent, *The Roof in Japanese Buddhist Architecture*, pp.14–16.

6　《大和古寺大観》，冊 7，圖 2；《日本建築史基礎資料集成》，冊 11，號 6，圖版 24–27，頁 141–151。

7　Parent, *The Roof in Japanese Buddhist Architecture*, pp. 97–101.

8　《醍醐寺大観》，冊 1，頁 59，圖版 57–82，冊 3，頁 29；Parent, *The Roof in Japanese Buddhist Architecture*, p.105；《作善集》，行 38。

9　Guo Qinghua, "The Structure of Chinese Timber Architecture Principles." 傅熹年，〈福建的幾座宋代建築及其與日本鎌倉"大佛様"建築的關係〉。收入《傅熹年建築史論文集》，頁 268–281。

10　Miller, "The Eleventh-century Daxiongbaodian of Kaihuasi and Architectural Style in Southern Shanxi's Shangdang Region," pp. 16–17, fig. 21.

11 Feng, "The Song-Dynasty Imperial Yingzaofashi" ; Soper in Sickman and Soper, *The Art and Architecture of China*, pp. 257–258; Nancy Steinhardt, ed., *Chinese Architecture*, pp.187–189; 關於山西地區不同的斗拱系統，見 Miller, "The Eleventh-century Daxiongbaodian of Kaihuasi"。

12 見《作善集》，行 23。「天竺樣」一詞也用於形容平安時代早期的雕塑，排除盛唐華麗的裝飾，回歸較簡單、素樸的印度雕刻形式。見 Bogel, *With A Single Glance*, pp.88–98. 就我所知，以「天竺樣」指涉印度模式（Indian Mode）是現代學者約定俗成，並無歷史根據。

13 Soper, *The Evolution of Buddhist Architecture in Japan,* p. 217. 天竺山是西湖群山主峰，樹林密集，歷代詩詞常歌詠其美。相關地點的介紹，見《歷史文化名城杭州》，頁 278–283。

14 岡崎讓治，〈宋人大工陳和卿伝〉。

15 根據重源向九條兼實報告，記載於《玉葉》，卷 37，壽永元年（1182）七月二十四日。

16 《玉葉》，卷 38，壽永二年（1183）正月二十四日。

17 橫內裕人，〈『類聚世要抄』に見える鎌倉期興福寺再建〉，頁 22。

18 《吾妻鏡》，建久六年（1195）三月十三日；收入《俊乘房重源史料集成》，no. 120。

19 《吾妻鏡》建保四年（1216）六月八日至承久三年（1221）七月八日。

20 山川均〈重源と宋人石工〉；西村貞〈鎌倉期の宋人石工とその石彫遺品について〉，頁 176–185。

21 〈笠卒都婆偈并記〉，題記全文見《大和古寺大觀》，冊 3，頁 97–99；石田茂作，《日本仏塔の研究》，no. 142。

22 西村貞，〈鎌倉期の宋人石工とその石彫遺品について〉，頁 176–177。

23 小林剛，《俊乘房重源の研究》，圖 39–40；奈良國立博物館，《大勸進重源》，圖 115；奈良國立博物館，《聖地寧波》，圖 17。

24 《大和古寺大觀》，冊 3，圖 119–121, 134–137。

25 Groner, "Icons and Relics in Eison's Religious Activities," pp.114–150.

26 望月友善編，《日本の石仏 4 ——近畿篇》，頁 34–35。1209 年後鳥羽上皇曾正式至此巡禮佛像，足見其重要性。

27 笠置寺（京都府相樂郡笠置町）摩崖彌勒佛像，大約 5 公尺高，毀於 1330 年代戰火，現僅存背光輪廓。有關大野寺摩崖彌勒佛與中國石匠，見 Fowler, *Murōji*, pp. 107–109, n. 97。笠置寺官網。

28 伊藤延男，〈東大寺大仏背後の山の築造をめぐって〉；小林剛，《俊乘房重源史料集成》，no. 74。

29 小林剛，《俊乘房重源史料集成》，no. 109–111。源賴朝所捐砂金大概約 1.32 公斤，或接近 3 磅。

30 奈良國立博物館，《大勸進重源》，圖 50；見本書頁 201–203。

31 對有德行高僧尊稱「和尚」，天台宗音唸「kashō」，禪宗與淨土宗是「oshō」，法相宗、律宗、和真言宗是「wajō」。

32 《吾妻鏡》，卷 15，建久六年（1195）五月二十四日；釋文見小林剛，《俊乘房重源史料集成》，no.122.

33 分別稱為東塔院和西塔院，其歷史參見平岡定海，《東大寺辞典》，頁 172、362；箱崎和久，〈東大寺七重塔考〉，《論集——東大寺創建前後》；參見其中一塔復原線圖，香取忠彥、穗積和夫，《奈良の大仏世界——最大の鑄造佛》，頁 72–73。

34 Goodwin, *Alms and Vagabonds*, p. 105。

35 《重源上人勸進狀》保存於東大寺。奈良國立博物館，《大勸進重源》，圖 61；小林剛，《俊乘房重源史料集成》，no.177。

36 小林剛，《俊乘房重源史料集成》，no. 179。

37 Soper, *The Evolution of Buddhist Architecture in Japan*, p. 214.

第 6 章

1 谷信一，〈論説：佛像造顕作法考——歷世木仏師研究の一節として〉，頁 222。這些相關作品大多毀於 1185 年地震。雖然法勝寺後來曾經重建，但目前所有遺跡已不存。

2 這些寺院包括白河上皇法勝寺在內，統稱為六勝寺；見望月信亨，《仏教大辞典》，冊 5，頁 5065；關於當時遺存的藝術作品，參見京都國立博物館，《王朝の美》展覽圖錄。

3 《日本彫刻史基礎資料集成：平安時代　重要作品篇》，冊 7，no. 229。

4 小林剛，《俊乘房重源史料集成》，no. 20。

5 在造像的底部和背部刨洞，以防止木材裂開。

6　《日本彫刻史基礎資料集成：鎌倉時代　造像銘記篇》，冊 6，no. 1；《平等院大観》，冊 2，圖版 1–12，頁 6–15。傳統認為定朝的工房位在平安京七條通，鄰近現今京都車站。

7　《平等院大観》，冊 2，頁 19。

8　組裝這些構件的過程日文稱為「矧ぐ」（hagu）。

9　西川杏太郎編，《日本の美術 202——一木造と寄木造》，圖 56。

10　此陀羅尼為不空所作，參見《平等院大観》，冊 2，頁 25–26。

11　佛像內納入品的詳細介紹，見《重要文化財》，別卷冊 1、冊 2；倉田文作，《日本の美術 86——像内納入品》。

12　例如，京都清涼寺從中國請來的著名釋迦牟尼佛像，紀年 987 年。見 Henderson and Hurvitz, "The Buddha of Seiryoji（清涼寺）: New Finds and New Theory."; McCallum, "The Saidaiji Lineage of the Seiryoji Shaka Tradition"。

13　此戲劇性事件詳細描述於《平家物語》（卷 3，第 3 章）與九條兼實的日記《玉葉》，1178（治承二年十一月十二日至十九日）

14　Samuel C. Morse, "Jocho's Amida at the Byodoin and Cultural Legitimization in Late Heian Japan"。

15　參見本書附錄二〈人物小傳〉：源師行。

16　在法隆寺金堂中，毗沙門天與吉祥天雕像相對，供奉在紀年 623 年，著名的釋迦青銅像兩側，供懺悔儀式時使用。《奈良六大寺大観》，冊 2，圖版 172–173，210–213，奈良國立博物館編，《國寶法隆寺金堂展》，頁 88–95，178–179。

17　另見紀年 1162 年的毗沙門像，參考東京國立博物館編，《特別展：平安時代の彫刻》，no. 67。此像來自一間廢寺，中川寺，位在大和（奈良）東北端。

18　京都國立博物館，《院政期の仏像：定朝から運慶へ》。

19　長坂一郎，〈講師仏師の成立について〉。

20　《国史大辞典》，卷 13，頁 340；《日本国語大辞典》，冊 12，頁 709–710；根立研介，《日本中世の仏師と社会——運慶と慶派・七條仏師を中心に》，頁 88–90。

21　小林剛，《俊乗房重源史料集成》，no. 130，頁 331–337，原文誤植 no. 21，今訂正。

22　関根俊一，《日本の美術 281——仏・菩薩と堂内の荘厳》；Bogel, With A Single Glance: Buddhist Icon and Early Mikkyō Vision, pp. 54–57。

23　見塩塩千尋，《中世南都の僧侶と寺院》。

24　有關家元制度，參見西山松之助，《家元制の展開》；Rosenfield, ed., Competition and Collaboration: Hereditary Schools in Japanese Culture；工房之間競爭激烈，甚至導致謀殺事件，見 Yiengpruksawan, Hiraizumi: Buddhist Art and Regional Politics in Twelfth-Century Japan. Harvard East Asia Monographs, p. 188。

25　參見平田寬，《絵仏師の時代》，冊 2，頁 127–136；同作者，《絵仏師の作品》。

26　關於僧綱的司職，見 Abe Ryuichi, The Weaving of Mantra: Kūkai and the Construction of Esoteric Buddhist Discourse, pp. 30–34; 望月信亨，《仏教大辞典》，冊 4，頁 3052–3057。

27　西川新次，〈宮廷仏師とその周辺〉，《院政期の仏像：定朝から運慶へ》，京都國立博物館編，頁 v–xii。受到皇室與僧綱賞識的佛雕師，通常被稱為「僧綱佛師」；見根立研介，〈僧綱仏師の出現〉。每一級再分五等，但在當時文書中卻罕見紀錄。

28　望月信亨，《仏教大辞典》，冊 5，頁 4544，4564，4589。1788 年畫家田中訥言（1760–1823）獲得法橋頭銜，其證書由天皇私人秘書——藏人，頒發並簽名，見京都國立博物館，《復古大和絵派：訥言・一恵・為恭画集》，展覽圖錄，圖版 15。

29　英文版傳記摘要，見 Tazawa Yutaka, Biographical Dictionary of Japanese Art, pp. 423–483；小林剛，《日本彫刻作家研究：仏師系譜をたどって》。

30　小林剛，《日本彫刻作家研究》，頁 198–213。最近靜岡縣富士市瑞林寺發現的地藏菩薩坐像，紀年 1177，題名康慶造，參見奈良國立博物館，《運慶と快慶その弟子たち》，圖 1。

31　奈良國立博物館，《大勧進重源》，圖 52。值得注意的是，雕刻面具是佛雕工房的例行工作；見西川杏太郎，《日本の美術 62——舞樂面》（1971）；英譯本，參見 Nishikawa, Bugaku Masks, translated by Monica Bethe (1976)。

32　小林剛，《日本彫刻作家研究：仏師系譜をたどって》，頁 200。

33 概論參見久野健,《運慶の彫刻》；小林剛,《仏師運慶の研究》。

34 奈良國立博物館,《東大寺のすべて：大仏開眼 1250 年》,圖 98；久野健,《運慶の彫刻》,頁 106–108。

35 Drogin, "Images for Warriors: Unkei's Sculptures at Ganjōjuin and Jōrakuji".

36 奈良國立博物館,《大勸進重源》,圖 128。

37 西川杏太郎,《舞楽面》,頁 162。

38 根立研介,《日本中世の仏師と社会——運慶と慶派・七條仏師を中心に》,頁 178,200（圖 45）。

39 基礎研究：水野敬三郎,《日本彫刻史研究》,頁 342–389；Kurasawa, Der Bildschnitzer Kaikei；小林剛,《巧匠安阿弥陀仏快慶》；毛利久,《仏師快慶論》。

40 毛利久,〈快慶と重源〉,頁 60–65。

41 《日本彫刻史基礎資料集成：鎌倉時代 造像銘記篇》,冊 1,no. 6。

42 「太子御廟安阿彌陀佛建立御堂。」《作善集》,行 101。

43 《大和古寺大観》,冊 5,圖版 103,頁 64；奈良國立博物館,《大勸進重源》,圖 69。

44 Kainuma, "Kaikei and Early Kamakura Buddhism: A Study of the An'Amidayō Amida Form".

45 奈良國立博物館,《運慶・快慶とその弟子たち》,頁 21。

46 滋賀縣阿彌陀寺阿彌陀立像,紀年 1235,《運慶・快慶とその弟子たち》,圖版 56。

47 〈千手観音坐像〉,《日本美術全集》（講談社）,冊 10,圖版 79,80。

48 奈良國立博物館,《国宝法隆寺金堂展》,頁 96–99,179–180；《奈良六大寺大観——法隆寺》,冊 2,圖版 15,75–81,解說頁 38–43（註：無脇侍菩薩圖版）。

49 〈弘法大師像〉,《日本美術全集》（講談社）,冊 10,圖版 74。

50 《奈良六大寺大観——東大寺》,冊 11,圖版 1–7,17–40,頁 9–17。

51 《日本彫刻史基礎資料集成：鎌倉時代 造像銘記篇》,冊 1,no. 33；《東大寺南大門：国宝木造金剛力士立像修理報告書》（權威結案報告）；《仁王像大修理》（簡報）；根立研介,《運慶：天下復夕彫刻ナシ》,頁 119–149；副島弘道,《運慶：

52 「造東大寺大勸進大和尚」以及「願主」；《仁王像大修理》,頁 20。

53 建仁三年（1203）七月二十四日開工,八月八日左像安座。十月三日舉行開光儀式。參見《仁王像大修理》年表,頁 234–235。1196 年慶派佛雕師曾經在同樣急促的時程內,完成大佛殿的雕像群。

54 1194 年已先採集荷重主木材,因此有大約八年時間乾燥儲備。然而,較小件非承重木件,只需在使用前一年砍伐。《仁王像大修理》,頁 72–74。

55 兩組繪佛師的領導為正順與有尊。有尊曾協助彩繪東大寺八幡神像（圖 128）及興福寺的文殊和維摩詰像。有尊也在興福寺創設了吐田座（畫房）。見 Anne Nishimura, "The Invention of Tradition: The Uses of the Past in Buddhist Paintings from Nara during the Twelfth and Thirteenth Centuries," p.118。

56 《奈良六大寺大観》,冊 8,圖版 36–39,168–173,頁 47–48。

57 《奈良六大寺大観》,冊 8,頁 48。

第 7 章

1 《日本彫刻史基礎資料集成：鎌倉時代 造像銘記篇》（2003）,冊 1,no. 12,頁 101–170。

2 毛利久,《仏師快慶論》,頁 76–83。

3 善導,《觀經散善義》（譯者按：作者在此處將觀經誤植為觀音,正式書名是《觀無量壽佛經疏》卷 4,〈散善義〉）,大正藏,冊 37,頁 273。

4 石田尚豊,《日本美術史論集》,頁 307–317。

5 京都國立博物館,《淨土教絵画》,圖版 3,頁 149–152。

6 關於結緣名錄的詳細研究,見青木淳,《遣迎院阿弥陀如来像像內納入品資料》。其中有些人名聲長久不墜,並成為十八世紀流行文學的諷刺對象,參見 Jamentz, Michael E., Boudoir Tales of the Great Eastern Land of Japan, pp. 47–74。

7 青木淳,〈空阿弥陀仏明遍の研究〉。

8 《愚管抄》書名可被直譯為「摘錄愚蠢漫談」（Summary of Foolish Prattle）；這種謙虛自嘲是儒家道德觀的特色。也有人翻譯書名為「我的歷史觀」（My Views of History）。部分英譯與解釋見 Brown and Ishida, The Future and the Past:

A Translation and Study of the Gukanshō, an Interpretative History of Japan Written in 1219. 另外參考，Dictionnaire des sources du Japon classique, pp.101–102.

9　《作善集》，行 104。

10　Moerman, "Passage to Fudaraku: Suicide and Salvation in Premodern Japanese Buddhism".

11　McCullough, trans. Yoshitsune（義經）: A Fifteenth-Century Japanese Chronicle; Morris, The Nobility of Failure: Tragic Heroes in the History of Japan, pp.67ff.

12　小林剛，〈播磨浄土寺の經營〉，《俊乘房重源の研究》，頁 192–206。近年在耶魯大學 Beinecke 圖書館發現兩份相關文書，是協議的草稿，內容指出，在重源請求下，天皇的大部莊領地收益轉移給東大寺。Kondo Shigekazu, "Japanese Medieval Documents from the Beinecke Rare Book and Manuscript Library".

13　小林剛，《俊乘房重源史料集成》，no. 152。

14　觀阿彌陀佛出身於平安京大江家，並在平等院、東大寺與高野山修行密教。1192 年，他來到播磨國浄土寺。在他身後，寺內豎立兩座石塔紀念他；他的名字也出現在峰定寺的釋迦像（圖 127）與遣迎院的阿彌陀佛像（圖 108）中。和多秀乘，〈高野山と重源及び觀阿弥陀仏〉，頁 113–126；石田尚豐，《日本美術史論集》，頁 234。

15　《日本彫刻史基礎資料集成：鎌倉時代 造像銘記篇》，冊 1，no. 14；西川杏太郎編，《阿弥陀三尊》。

16　《作善集》，行 63。「播磨並伊賀丈六 奉為本樣 畫像 阿彌陀三尊一鋪（唐筆）。」

17　《作善集》，行 54，143。

18　1906 年指定為日本國寶。

19　《日本彫刻史基礎資料集成：鎌倉時代 造像銘記篇》，冊 1，no. 14，頁 174–187。

20　部戶是日本寝殿與家居建築的特徵之一，但平安時代末期之後，除了運用在特殊象徵意義，逐漸不流行。

21　西川杏太郎編，《阿弥陀三尊》，頁 54–56。

22　奈良國立博物館，《大勸進重源》，圖 65。

23　Samuel C. Morse, "Style as Ideology: Realism and Kamakura Sculpture."; Samuel C. Morse, "Dressed for Salvation: The Hadaka Statues of the Twelfth and Thirteenth Centuries."; Rosenfield, "The Sedgwick Statue of the Infant Shōtoku Taishi."; Rosenfield, John, and Shimada Shūjirō, Traditions of Japanese Art: Selections from the John and Kimiko Powers Collection, no. 50.

24　《作善集》，行 67。

25　《作善集》，行 66，92，140，170。

26　〈金銅三角五輪塔〉，奈良國立博物館，《大勸進重源》，圖 120。

27　《日本彫刻史基礎資料集成：鎌倉時代 造像銘記篇》，冊 2，no. 57（作者誤植 56）；《奈良六大寺大観》，冊 11，頁 24–26。

28　Kainuma Yoshiko, "Kaikei and Early Kamakura Buddhism: A Study of the An'Amidayō Amida Form"。作者曾分別在中國上海玉佛寺，和泰國曼谷大理寺（Wat Benchamabophit）看到此像銅造複製品，推測它們是在近代被虔誠的日本信徒送去的，但是相關詳情及贊助者仍有待進一步瞭解。

29　此像切金文樣設計創意多變化，很難從照片中觀察，也不在此討論。這次追加切金的紀錄被銘刻在左腳下，連接基座樺上。

30　《心經》，正式名稱為《大般若波羅蜜多心經》（Mahāprajñā pāramitā hṛdaya sūtra）是《大般若經》濃縮版本，最有影響力的早期大乘經典。英譯本見，Williams, Paul, Mahayana Buddhism: The Doctrinal Foundations, pp.40–42; Conze, Edward, trans., The Large Sutra on Prefect Wisdom.

31　《奈良六大寺大観——東大寺三》，冊 11，圖版 20–23，70–73，頁 26–29。

32　此地藏像目前供奉在勸進所，因此被認為與重源有關。勸進所又稱公慶堂，紀念十七世紀後期僧人公慶，他以重源的努力為典範，再次重建東大寺。參見小林剛，《日本彫刻作家研究：佛師系譜をたどって》，頁 318。

33　《奈良六大寺大観——東大寺三》，冊 11，頁 47。

34　《南無阿弥陀仏作善集》，行 3，127，153。具有密教色彩的地藏菩薩，被中國與日本民間信仰所接受，並逐漸成為地獄受苦之人的解救者。松島健，《日本の美術 239——地藏菩薩像》；Visser, The Bodhisattva Ti-tsang (Jizo) in China and Japan.

35 八葉蓮華名稱來自胎藏界曼陀羅，大日如來坐於中心圓，其旁圍繞八瓣蓮花，四佛與四菩薩各坐其上，合稱中台八葉院。

36 《日本彫刻史基礎資料集成：鎌倉時代　造像銘記篇》，冊 2，no. 41。文獻包括紀年文治四年（1189）的願文，阿彌陀經長卷，梵文真言陀羅尼，以及印有阿彌陀與菩薩形象的紙張。詳細討論見根立研介，〈快慶作八葉蓮華寺阿弥陀如来像の納入品について〉。

37 西川杏太郎，《舞楽面》。

38 《日本彫刻史基礎資料集成：鎌倉時代　造像銘記篇》，冊 2，頁 100。

39 前引書，冊 2，no. 67，頁 260–380；三宅久雄推測，此像可能在十八世紀中從醍醐寺三寶院末寺寶祥院移來，參見三宅久雄，〈玉桂寺阿弥陀如来像とその周辺〉，頁 197。寶祥院原位於大阪府堺市，較玉桂寺交通方便，目前已消失不存。

40 Coates and Ishizuka, *Hōnen the Buddhist Saint: His Life and Teaching*, pp. 649–652.

41 三宅久雄，〈玉桂寺阿弥陀如来像とその周辺〉。

42 慈圓著，《愚管抄》；見 Brown, Delmer M., and Ishida Ichirō, *The Future and the Past: A Translation and Study of the Gukanshō, an Interpretative History of Japan Written in 1219*, pp. 172–173。

43 《奈良六大寺大観》，冊 11，圖版 90–91，頁 37–38；奈良國立博物館，《大勧進重源》，圖 13。

44 曹魏康僧鎧譯（一說 421 年陀跋陀羅及寶雲共譯），《佛說無量壽經》，大正藏，冊 12，俗稱《大阿彌陀經》；Inagaki Hisao（稲垣久雄），trans., *Three Pure Land Sutras: Larger Sutra on Amitayus; Sutra on Contemplation of Amitayus; Smaller Sutra on Amitayus. Vol. 3*, pp. 28–44。

45 《重要文化財　彫刻》，卷 1，nos. 456, 457。（原書誤植為卷 2）

46 參考峰定寺釋迦如來像說明，《日本彫刻史基礎資料集成：鎌倉時代 造像銘記篇》，冊 1，no. 23，頁 225–236，提供寺院歷史相關研究書目。

47 東京國立博物館，《特別展：平安時代の彫刻》，圖 69；奈良國立博物館，《檀像：白檀仏から日本の木彫仏へ》，圖 74。

48 《日本彫刻史基礎資料集成：鎌倉時代　造像銘記篇》，冊 1，no. 23；《興福寺国宝展：鎌倉復興期のみほとけ》，no. 63。

49 毛利久，《仏師快慶論》，頁 120；小林剛，《日本彫刻作家研究：佛師系譜をたどって》，頁 251；奈良國立博物館，《大勧進重源》，圖 128。

50 玄奘譯，《解深密經》（Saṃdhinirmocana sūtra），《大藏經》，冊 16，no. 676。見 Ford, *Jōkei and Buddhist Devotion in Early Medieval Japan*, pp.36, 37; Rosenfield, *The Dynastic Arts of the Kushans*, pp. 236–237。

51 《日本彫刻史基礎資料集成：鎌倉時代 造像銘記篇》，冊 1，no. 23，頁 228–230。

52 《作善集》，行 27。

53 主要題記僅稱「丹波入道」。參見《平安時代史事典》，冊 2，頁 2196–2197。

54 關於這個議題的經典研究，參見 Coomaraswamy, *Yaksas*；亦見 Bogel, *With a Single Glance,* pp. 267–271; Ford, *Jōkei and Buddhist Devotion in Early Medieval Japan*, pp.147–149。

55 Kanda, Christine Guth, "Kaikei's Statue of Hachiman in Tōdaiji"；《奈良六大寺大観》，冊 11，圖版 12–15，56–59，頁 18–23；《日本彫刻史基礎資料集成：鎌倉時代　造像銘記篇》，冊 1，no. 27。關於此像奉獻銘文的詳細研究，見青木淳，〈東大寺僧形八幡神像の結縁交名〉。

56 明治政府 1868 年頒佈「神佛分離令」，將佛教圖像與法器移出神社（參見 Ketelaar, *Of Heretics and Martyrs in Meiji Japan: Buddhism and Its Persecution*）。此像原密藏於東大寺鎮守八幡宮現稱手向山八幡神社，位在東大寺後方），全此時才移至東大寺勧進所八幡殿，定時開放參觀。

57 部分人名看來是圓派與慶派的佛師。令人費解的是，赫赫有名的運慶也列名其中。

58 關於此曲折事件的長篇文獻，見小林剛，《俊乗房重源史料集成》，no. 138。

59 神護寺（原書誤為東大寺）保存的一幅畫，據傳為快慶所繪的那幅，但無法證實。從風格來看，此畫為十四世紀作品。參見奈良國立博物館，〈僧形八幡神像〉，《大勧進重源》，圖 65。（原書誤為圖 66）

60 《作善集》，行 20；小林剛，《俊乗房重源史料集成》，no. 161。

61 《日本彫刻史基礎資料集成：鎌倉時代 造像銘

記篇》，冊 2，no. 34；Kanda, "Kaikei's Statues of Mañjuśrī and Four Attendants in the Abe no Monjuin"。

62　重源時代，此家族仍活躍，但地位大為降低。

63　第五尊雕像，僅知道是大聖（或稱最勝）老人，是 1607 年取代遺失原件的複製品。可能是取自民間流傳故事，象徵文殊菩薩化身為卑微的老人。

64　Kanda, "Kaikei's Statues of Mañjuśrī and Four Attendants in the Abe no Monjuin." figs.11, 12；《作善集》，行 93。

65　Groner, "Icons and Relics in Eison's Religious Activities." pp.133–142；Nakamura, *Miraculous Stories from the Japanese Buddhist Tradition: The Nihon ryōiki of the Monk Kyōkai*, pp.39, 67。

66　谷口耕生，〈重源の文殊信仰と東大寺復興〉，《大勸進重源》，頁 35–40。

67　五台山又稱清涼山，這是京都西邊郊區清涼寺的寺名來源。Lin Wei-Cheng（林偉正），*Building a Sacred Mountain: The Buddhist Architecture of China's Mount Wutai*, Seattle: University of Washington Press, 2014。

68　Edwin Reischauer, *Ennin's Diary: The Record of a Pilgrimage to China in Search of the Law*, pp.194–211；亦見於 Birnbaum, "Visions of Mañjuśrī at Mount Wutai"。

69　《作善集》，行 93。

70　後白河法皇時期彙編平安後期流行歌謠——《梁塵秘抄》，有一首文殊讚誦，傳頌奝然將文殊菩薩與其侍者迎回。*Dictionnaire des sources du Japon classique*, p.315。

71　《玉葉》，1183 年（壽永二年一月二十四日）。

72　在另一場合，重源又聲稱，曾經到五台山見到文殊放光。（谷口耕生，〈重源の文殊信仰と東大寺復興〉，頁 35。）這類前後矛盾引人懷疑重源的信譽。

73　Wu Pei-Jung（巫佩蓉），"The Manjusri Statues and Buddhist Practice of Saidaiji: A Study of Iconography, Interior Features of Statues, and Rituals Associated with Buddhist Icons"。

74　《中國石窟 安西榆林窟》，圖版 164–170。（譯者按：根據此書，第 3 窟年代為西夏。）

75　《醍醐寺大觀》，冊 1，圖版 44–45。

76　Fontein, *The Pilgrimage of Sudhana: A study of Gandavyūha Illustrations in China, Japan, and Java.*

77　Birnbaum,"Visions of Mañjuśrī at Mount Wutai".

78　《作善集》，行 56；《日本彫刻史基礎資料集成：鎌倉時代 造像銘記篇》，冊 2，no. 48。重源的別所位於高野山的主要寺院，金剛峯寺。

79　《日本彫刻史基礎資料集成：鎌倉時代 造像銘記篇》，冊 2，頁 130。

80　奈良國立博物館，《東大寺公慶上人：江戶時代の大佛復興と奈良》，圖 99, 100；《東大寺：秘寶》，冊 4，圖版 47–49，頁 328。這次重建四天王像工程，僅完成毗沙門天與廣目天像，其餘兩尊像只有雕出頭部，身體沒有動工。

81　田辺三郎助，〈江戶時代再興の東大寺大仏脇侍像について〉，頁 75–86。

82　《北京古剎名寺》，頁 127。

83　金剛院執金剛神與深沙大將立像，奈良國立博物館，《大勸進重源》，圖 81, 82，頁 239。

84　《作善集》，行 57。

85　高野山金剛峰寺執金剛神與深沙大將立像，奈良國立博物館，《大勸進重源》，圖 79, 80，頁 239。

86　Wong, "The Making of a Saint: Images of Xuanzang in East Asia." pp.60–66.（原書註 86–89 順序有誤，今依內容修訂）

87　大阪市藤田美術館藏，《玄奘三藏繪》，卷 2（國寶，共十二卷）；見《續日本の繪卷》，冊 4，頁 75；《新修日本繪卷物全集》，卷 15，圖版 25，頁 34；覺禪鈔，《大正藏図像》，卷 5，nos. 389, 390，頁 560。

88　其他相關例子，參見東京都美術館，《三藏法師の道：西遊記のシルクロード》，圖 185–187，其中最早的一件為十一世紀。

89　《奈良六大寺大觀》，冊 10，圖版 34–37, 95–99，頁 35–39。

第 8 章

1　Rambelli, *Fabio, Buddhist Materiality,* pp. 61–62.

2　《作善集》，行 17，19，47，53，117，135，175。

3　Strong, *Relics of the Buddha*；奈良國立博物館，《仏舎利と宝珠：釈迦を慕う心》。

4　在日本，*Stūpa* 翻譯為漢字的「卒都婆」，常簡

寫成塔婆或者塔。

5　《玉葉》，1183（壽永二年一月二十四日）。（譯者按：原書誤植為壽永元年）

6　《作善集》（行 120–122）指出，重源為了協助修復阿育王寺舍利殿，送去周防國木材，以及兩幅他本人的畫像作為供養。

7　McCallum, *Zenkoji and Its Icon*.（譯者按：參考信州善光寺官網：zenkoji.jp／）

8　《作善集》，行 115–118。

9　詳細討論，見 Ruppert, *Jewel in the Ashes: Buddha Relics and Power in Early Medieval Japan*, pp. 184–188。

10　《玉葉》，1191 年（建久二年五月二日以降）。

11　Abe, *The Weaving of Mantra : Kūkai and the Construction of Esoteric Buddhist Discourse*, pp.127, 359–367; Ruppert, *Jewel in the Ashes*, pp. 43–101.

12　見《南無阿弥陀仏作善集》，行 175。

13　奈良國立博物館，《大勸進重源》，圖 117，「舍利寄進狀」。

14　Ruppert, *Jewel in the Ashes*, pp.135–139.

15　奈良國立博物館，《大勸進重源》，圖 120。

16　西大寺金銅八角五輪塔形舍利容器，海龍王寺金銅火焰寶珠形舍利容器，參見奈良國立博物館，《仏舍利と宝珠：釈迦を慕う心》，圖 35，47，53，57；Groner, "Icons and Relics in Eison's Religious Activities," pp. 128–130。西大寺金銅八角五輪塔形舍利容器，海龍王寺金銅火焰寶珠形舍利容器。

17　東大寺保存傳為重源所贈的一粒舍利，目前安置在紀年 1585 年金銅舍利容器中，大致模仿重源捐給敏滿寺和淨土寺之物。見奈良國立博物館，《大勸進重源》，圖 124。

18　五輪塔若照字面翻譯，英文為"Five-Wheel Stupa"，但作者以為"Five-element Pagoda"較妥當。

19　三身佛：「法身」（dharmakāya），無形、不可見，不可思議，代表至高實相；「報身」，佛發願成為救世者，如大日、阿彌陀佛、藥師佛；「應身」（nirmānakāya），例如釋迦牟尼化現世間，教化眾生。參見 Abe, *The Weaving of Mantra*, pp. 128–129, 195, 207, 298–302; Ford, *Jōkei and Buddhist Devotion*, pp. 103–104。

20　內藤榮，〈重源の舍利・寶珠信仰——三角五輪塔の源流をめぐって〉，《大勸進重源》，奈良國立博物館，頁 32–33；石田尚豊，《日本美術史論集》，頁 333–344。

21　小林剛，《俊乘房重源の研究》，頁 145–147。

22　新大佛寺收藏一件木造重源坐像與板雕五輪塔，參見奈良國立博物館，《大勸進重源》，圖 12, 122；伊賀新大仏寺編，《伊賀国新大仏寺歴史と文化財》，頁 52。

23　奈良國立博物館，《聖地寧波》，圖 27, 32–35；奈良國立博物館，《ブッダ釈尊：その生涯と造形》，第二部分，圖 21；Groner, "Icons and Relics in Eison's Religious Activities,"p. 132；景山春樹、橋本初子，《舍利信仰：その研究と史料》，頁 165；關於置入青銅的陀羅尼經（darani）印本（譯者按：不空譯，《一切如來心祕密全身舍利寶篋印陀羅尼經》，大正藏，冊 19，頁 710–712。）參見 Choe, "Buddhist Sculpture of Wu Yüeh（吳越，907–978），" fig. 6, pp. 28–29。

24　奈良國立博物館，《聖地寧波》，圖 27；《雷峰塔遺址》，圖 186–203。

25　Groner, "Icons and Relics in Eison's Religious Activities," p.132。

26　作品參見石田茂作，《日本仏塔の研究》，nos. 385–447，解說文字，頁 97–103。

27　《醍醐寺大観》，冊 1，圖 56，頁 56–59。

28　《南無阿弥陀仏作善集》，行 194（譯者註：原書誤植 184）：「高野御影堂弘法大師御所持獨古三古五古納置之。」

29　重源手書「施入狀」（捐獻文書），原本已佚失，臨本現藏高野山金剛峰寺，見奈良國立博物館，《大勸進重源》，圖 86，說明，頁 240。

30　奈良國立博物館，《大勸進重源》，圖 83, 84, 85。金剛杵兩端呈對稱的分岔，依分岔的數目命名為獨鈷或三鈷等。

31　《新東宝記：東寺の歴史と美術》，圖 317；Bogel, *With a Single Glance: Buddhist Icon and Early Mikkyō Vision*, pp. 127–130。

32　Ingholt, *Gandharan Art in Pakistan*, pl. V.3, figs. 16, 54.

33　Yamasaki, *Shingon*, pp. 163–164.

34　《南無阿弥陀仏作善集》，行 48，62，68，76，77，80，85，93，99，100，172。

35　杉山洋，《日本の美術 355——梵鐘》，頁 42–44；Tazawa, *Biographical Dictionary of Japanese Art*, pp. 509, 513；小林剛，《俊乘房重源史料集成》，no. 101；《日本彫刻史基礎資料集成：鎌倉時代　造像銘記篇》，冊 1，no. 14。

36　《平安時代史事典》，頁 2560。

37　Yiengpruksawan, *Hiraizumi*, pp. 134, 189.

38　小林剛，《俊乘房重源の研究》，頁 39–42。

39　和多秀乘，〈高野山と重源及び観阿弥陀仏〉，《仏教芸術》，105（1976.1），頁 113。

40　《作善集》，行 171–173；奈良國立博物館，《東大寺のすべて：大仏開眼 1250 年》，圖 95。（譯者註：此銅鐘被指定為重要文化財，是笠置寺現存唯一與貞慶相關的文物，寺方稱此為解脫鐘，可能是紀念貞慶 [號解脫上人]。鐘下方口緣處，除了紀年建久七年以及重源署名「南無阿彌陀佛」外，還刻有涅槃經雪山童子偈：「諸行無常，是生滅法。生滅滅已，寂滅為樂。」。2017 年 7 月 19 日田野記錄。）

41　《奈良六大寺大觀》，冊 9，圖 72，頁 97。

42　同上註，圖 34–37，124–131，頁 51–55。

43　《平安時代史事典》，頁 692。

44　小林剛，〈醍醐寺における俊乘房重源の事蹟について〉，頁 131。

45　《南無阿弥陀仏作善集》，行 62。

46　《南無阿弥陀仏作善集》，行 26。「大釜二口之內，一口伊賀聖人造立之。」

47　五来重，《高野聖增補》，頁 182–185。

第 9 章

1　奈良國立博物館，《大勸進重源》，圖 143。

2　奈良國立博物館，《聖地寧波》，圖 53。

3　《法然上人繪傳》，英譯版見 Coates and Ishizuka, *Hōnen the Buddhist Saint*, p. 190；《新修日本絵卷物全集》，卷 14；《続日本の絵伝》，冊 1–3。

4　小林剛，《俊乘房重源史料集成》，no. 84。

5　法然繪傳中提到此五位僧人為曇鸞（476–542）、道綽（562–645）、善導（613–681）、懷感（7–8 世紀）和少康（805 卒），但缺乏證據顯示祖師畫像與這五位僧人相關。他們都曾寫過關於阿彌陀信仰的豐富論述，其中善導的著作廣為日人閱讀。見 Coates and Ishizuka, *Hōnen the Buddhist Saint*, p. 190。

6　上野記念財団助成研究会，《肖像美術の諸問題》；奈良國立博物館，《日本の仏教を築いた人々》。後者圖錄雖然書名僅提及日本，實際上涵蓋中國淨土宗祖師像。

7　《八大祖師御影八鋪》，《南無阿弥陀仏作善集》，行 18，56。

8　十六想觀一鋪，《南無阿弥陀仏作善集》，行 57。

9　奈良國立博物館，《大勸進重源》，圖 140，141；韓國之例見《한국의미：조선불화》（韓國之美：朝鮮佛畫），圖版 24–26。

10　奈良國立博物館，《大勸進重源》，圖 140；京都國立博物館，《浄土教絵画》，圖版 65。

11　英譯本見 Inagaki , *Three Pure Land Sutras*, vol. 3, pp. 93–120。（譯者註：劉宋畺良耶舍譯，《佛說觀無量壽佛經》，大正藏，冊 12，頁 342–346。）

12　Elizabeth ten Grotenhuis, *Japanese Mandalas*, pp. 20–21; Visser, *Ancient Buddhism in Japan*, pp. 328–330.

13　Elizabeth ten Grotenhuis, *Japanese Mandalas*, pp. 13–32.

14　《続日本の絵巻》，冊 7，頁 1–6。

15　高田修，〈見仏観像について〉；Bogel, *With A Single Glance*, pp. 199–205。

16　Veere, *A Study into the Thought of Kogyo Daishi Kakuban*, pp. 96–99. 覺鑁的文集（興教大師文集）包含以下數篇論述：〈阿字觀〉、〈阿字問答〉、〈阿字觀儀〉、〈阿字功德抄〉等。

17　奈良國立博物館，《大勸進重源》，圖版 50；《奈良六大寺大觀》，11 冊，圖版 175，頁 81-84；石田尚豊，《日本の美術 269 —華厳経絵》；近藤喜博，〈東大寺の紺紙金泥華厳経その見返絵〉。另參見《國華》，754 號。

18　Yiengpruksawan, *Hiraizumi*, pp. 80–88.

19　田中塊堂，《日本写経綜鑒》。

20　《南無阿弥陀仏作善集》，行 58，93。

21　Faure, *Visions of Power,* pp. 88–96; Visser, *Ancient Buddhism in Japan.*

22　《玉葉》，1183 年（壽永二年一月二十四日）；Choe, "Buddhist Sculpture of Wu Yueh, 907–978," pp. 24–25。

23　奈良國立博物館，《聖地寧波》，圖 104–105。

24　*Awakenings: Zen Figure Painting in Medieval*

Japan, nos. 26–28, pp. 138–142; Lawton, *Chinese Figure Painting*, no. 19; Fong, "Five Hundred Lohans at the Daitokuji".

25 Levine, *Daitokuji*, pp. 287–313.

26 *Awakenings: Zen Figure Painting in Medieval Japan*, pp. 64–70, 此書並提供相關研究書目。

27 Fontein and Hickman, *Zen: Painting and Calligraphy*, pp. xix, 69–70.

第 10 章

1 奈良國立文化財研究所編集、複製，東京大學史料編纂所收藏手稿，《南無阿弥陀仏作善集》；同文獻印刷體版本見田沢坦，〈南無阿弥陀仏作善集〉，以及小林剛，《俊乗房重源史料集成》，附錄史料，頁 481–495；同作者，《俊乗房重源の研究》，頁 271–282。

2 見岡玄雄，〈作善集より見たる重源〉，收於中尾堯、今井雅晴編，《重源・叡尊・忍性》，頁 4–18。《大勸進重源》，圖 14。

3 五味文彦，《大仏再建——中世民衆の熱狂》，頁 83。

4 在解讀、演繹此份隱諱的文件時，哈佛大學研究生 Michael Jamentz 曾提供許多專業協助，然而其中仍有些段落不能完全掌握，翻譯上疏漏的責任概歸於我。

5 類似的建築參見 Yiengpruksawan, *Hiraizumi*, pp. 53, 59, 79。

6 小林剛，《俊乗房重源史料集成》，no. 14。

7 小林剛，《俊乗房重源の研究》，頁 158–159。

8 井上博道，《東大寺》，頁 169–170。

9 奈良國立博物館，《大勸進重源》，圖 59。

10 參見小林剛，《俊乗房重源の研究》，頁 135–137；平岡定海，《東大寺辞典》，頁 363–364。

11 筒井英俊，《東大寺論叢》，冊 1，頁 265–268。

12 小林剛，《俊乗房重源の研究》，頁 103–104。

13 《奈良六大寺大観》，冊 13，圖版 210–212，頁 74–75。

14 《神道史大辞典》，頁 337–339。

15 《玉葉》，1181（養和元年正月六日）。

16 小林剛，《俊乗房重源の研究》，頁 124–125；平岡定海，《東大寺辞典》，頁 278。

17 田中淡，〈重源の造営活動〉，頁 21–24。（譯者按：有關村上房源氏家族，參見第六章東大寺南大門力士像贊助人的討論。）

18 《醍醐寺大観》，冊 1，圖版 57–58，頁 59–61；冊 3，圖版 121，頁 72。

19 《醍醐寺大観》，冊 1，頁 13–14, 20–21；杉山信三，〈重源の建築技法と栢杜遺跡〉。

20 小林剛，《俊乗房重源の研究》，頁 80–94。

21 小林剛，〈俊乗房重源の肖像について〉，頁 76。

22 參見中尾堯、今井雅晴編，《重源・叡尊・忍性》，第二部分。

23 和多秀乘，〈高野山と重源及び観阿弥陀仏〉；五来重，〈高野山における俊乗房重源上人〉，頁 170–200。

24 Rosenfield, "Studies in Japanese Portraiture: The Statue of Gien at Okadera," pp. 43–47.

25 奈良國立博物館，《ブッダ釈尊》，圖 43–44。

26 奈良國立博物館，《大勸進重源》，圖 79–80。

27 *Awakenings: Zen Figure Painting*, no. 2.

28 小林剛，《俊乗房重源の研究》，頁 267–277。

29 奈良國立博物館，《大勸進重源》，圖 28。

30 小林剛，《俊乗房重源の研究》，頁 214–230。

31 關於 1195 年重源在這些寺社的活動，見小林剛，《俊乗房重源の研究》，頁 145–174。

32 小林剛，《俊乗房重源の研究》，頁 175–191；荒木伸介編，《伊賀新大仏寺発掘調査報告書》。

33 伊賀新大仏寺編，《伊賀国新大仏寺歴史と文化財》，頁 34–35。

34 伊賀新大仏寺編，《伊賀国新大仏寺歴史と文化財》，圖 14–16。

35 Ingholt, *Gandharan Art in Pakistan*, no. 125; Rambelli, *Buddhist Materiality*, pp. 82–83; Henderson and Hurvitz, "The Buddha of Seiryoji"; McCallum, "Saidaiji Lineage of the Seiryoji Shaka Tradition".

36 小林剛，《俊乗房重源の研究》，頁 231–232；Ford, *Jōkei and Buddhist Devotion*, p. 84。

37 見上註，頁 232–233。

38 小林剛，《俊乗房重源史料集成》，no.167。

39 小林剛，《俊乗房重源史料集成》，no.52。

40 小林剛，《俊乗房重源史料集成》，no.53。

41 McCallum, *Zenkoji and Its Icon*.

42 Coates and Ishizuka, *Hōnen the Buddhist Saint*, p. 243. n. 8。

43 田中淡，〈重源の造営活動〉，頁 26；Soper, *Evolution of Buddihist Architecture in Japan*, p. 215, n. 371。

44 小林剛，《俊乘房重源史料集成》，no. 133。

45 小林剛，《俊乘房重源史料集成》，nos. 89, 106。

46 小林剛，《俊乘房重源史料集成》，no. 42。原文：「眠中貴女來與二顆寶珠，……上人（重源）驚而見之，兩顆珠親在掌中。」

47 McCallum, *The Four Great Temples*, fig 2.1, p. 96.

48 小林剛，《俊乘房重源の研究》，頁 230。

49 奈良國立博物館，《東大寺のすべて》，圖 232；《奈良六大寺大観》，冊 10，圖版 146–147, 192–195，頁 64–65。

50 小林剛，《俊乘房重源史料集成》，nos. 48, 52。

51 田中淡，〈重源の造営活動〉，頁 26。

52 狹山池博物館，《重源とその時代の開発》。

53 小林剛，《俊乘房重源史料集成》，nos. 128, 166。

54 狹山池博物館，《重源とその時代の開発》，頁 224–230。

55 〈東大寺緣起圖〉，《奈良六大寺大観》，冊 11，圖版 167，頁 75。

56 《奈良六大寺大観》，冊 11，頁 64，圖版 128，131–153。

57 《日本彫刻史基礎資料集成：鎌倉時代》，冊 1，圖版 23，頁 233。

58 東京國立博物館，《特別展：平安時代の彫刻》，圖 64；關於檀木像的特展，見奈良國立博物館，《檀像》。

59 小林剛，《俊乘房重源史料集成》，no. 61；小林剛，《俊乘房重源の研究》，頁 244–247。

60 奈良國立博物館，《大勧進重源》，圖 117。

61 《平安時代史事典》，頁 2090。

附錄 1

1 使用「結緣」一詞的例子，參見《作善集》行 151，153，165。

2 空海在中國曾接受此法灌頂；參見 Abe, *Weaving of Mantra*, p. 122; Bogel, *With a Single Glance*, p. 209。

3 Conze, *Buddhism: Its Essence and Development*, p.148；見《作善集》行 167。

4 有關快慶雕像作品具有納藏文書，包括結緣名錄的研究，參見青木淳，《遣迎院阿弥陀如来像像內納入品資料》，頁 219–223。

5 相關細節，參見狹山池博物館編，《重源とその時代の開発》；山川均，〈重源と宋人石工〉，頁 106。

6 《作善集》，行 157, 158。

7 McBride, "Dhāraṇī and Spells in Medieval Sinitic Buddhism".

8 全名：《一切如來心秘密全身舍利寶篋印陀羅尼經》（梵：Sarvatathāgatādhstānahrdaya guhya dhātu rantakaraṇdamudrā dhāraṇī），大正藏，冊 19；望月信亨主編，《佛教大辭典》，頁 4564–4565。

9 Groner, "Icons and Relicx in Eison's Religious Activities," pp. 132–133; Ruppet, *Jewels in the Ashes*, pp. 237, 252. 對怨靈普遍的恐懼，見 Blacker, *Collected Writings*, pp. 51–59.

10 奈良國立博物館，《聖地寧波》，圖 27, 32–35。奈良國立博物館，《ブッダ釈尊：その生涯と造形》，第二部，圖 21；Groner, "Icons and Relicx in Eison's Religious Activities,"p. 132；景山春樹、橋本初子，《舍利信仰：その研究と史料》，頁 165。有關木刻印本陀羅尼納藏於銅塔之事，參見 Choe, "Buddhist Sculpture of Wu Yüeh（907–978），" fig. 6, pp. 28–29。

11 石田茂作，《日本仏塔の研究》，nos. 385–447；文字頁 97–103。

12 奈良國立博物館，《聖地寧波》，圖 27；《雷峰塔遺址》，圖 194。

13 此經有多種譯本，參見大正藏，冊 19，no. 967–971，包括不空的註解；參見 Abe Ryuichi, *The Weaving of Mantra*, p. 160.（譯者註，劉淑芬《滅罪與度亡：佛頂尊勝陀羅尼經幢之研究》，上海：上海古籍出版社，2008。）

14 Rabinovitch, Judith and Minegishi Akira, trans. and comm., "Some Literary Aspects of Four *Kambun* Diaries of the Japanese Court," p. 25.

15 Unno, *Shingon Refractions: Myōe and the Mantra of Light*. 近年來西方學者對明惠（1173–1232，Myōe）的研究成果頗豐，他是重源同時代的後輩，特別慶信此咒（真言）。

16 Coates and Ishizuka, *Hōnen the Buddhist Saint: His Life and Teaching*, pp. 205–206, 467.

17 有關善導生平綜述，見 Pas, *Visions of Sukhavati*:

Shan-tao's Commentary on the Kuan Wu Liang-Shou Fo Ching, pp. 67–104。

18 畺良耶舍譯，《佛說觀無量壽佛經》，大正藏，冊 12，頁 344 下 –346 上；Inagaki Hisao（稻垣久雄），trans., *Three Pure Land Sutras,* vol. 12–13, pp. 8–11, 110–117。

19 久保田收，〈重源の伊勢神宮参詣の意義〉。

20 平岡定海，《東大寺辞典》，頁 12；Augustine, *Buddhist Hagiography in Early Japan*, pp.97–117。

21 根據天台宗高僧慈圓（1155–1225），還有些奈良僧職人員也去伊勢朝聖——行基、菩提山與一位印度僧人；見久保田收，〈重源の伊勢神宮参詣の意義〉。

22 小林剛，《俊乘房重源史料集成》，no. 42。

附錄 2

1 Ruppert, Brian, *Jewel in the Ashes: Buddha Relics and Power in Early Medieval Japan*, p. 164；小林剛，《日本彫刻作家研究：仏師系譜をたどって》，頁 195。

2 小林剛，《俊乘房重源史料集成》，no. 86。

3 《作善集》，行 180。

4 Jamentz 著，米倉迪夫譯，〈信西一門の真俗ネットワークと院政期絵画制作〉。

5 《新修日本絵巻物全集》，卷 10；《日本の絵巻》，冊 12。

6 兼實書跡見，小松茂美編，《日本書蹟大鑑》，卷 3，圖版 65，66。

7 兼實壯觀的庭園住宅「月輪莊」，緊鄰今天東福寺與泉涌寺之間的範圍，位在平安城的東南角上。他去世百年後，月輪莊曾被描繪於《法然上人絵伝》卷 8，見《続日本の絵巻》，冊 1，頁 70–72；《新修日本絵巻物全集》，卷 14，頁 54–55，彩色圖版 3；Coates and Ishizuka, *Hōnen the Buddhist Saint*, p. 218，n. 5。

8 有關兼實的政治生涯簡述，參見 Huey, *The Making of Shinkokinshu,* pp. 24–30。

9 有關兼實被迫下台的政治陰謀，見慈圓《愚管抄》，英譯本見 Brown and Ishida, *The Future and the Past*, 158–159。

10 《選擇本願念佛集》摘錄許多相關經文，以及中國淨土高僧善導（以及道綽）等論述。見 *Dictionnaire des sources du Japon classique,* p. 347。

11 《平家物語》，冊 3，卷 17。

12 平岡定海，《東大寺辞典》，頁 419。

13 東大寺，《仁王像大修理》，頁 125–131。《重源上人——東大寺復興に捧げた情熱と美》，頁 32–34。

14 師時的日記《長秋記》，提供當時宮廷生活珍貴資料。*Dictionnaire des sources du Japon classique,* p.47。

15 Jamentz 著，米倉迪夫譯，〈信西一門の真俗ネットワークと院政期絵画制作〉，頁 14–17。

16 貞慶詳細傳記參考 Ford, *Jōkei and Buddhist Devotion in Early Medieval Japan*。（譯者註：《解脱上人貞慶——鎌倉佛教の本流》，展覽圖錄，奈良國立博物館，2012。）

17 Morrell, *Early Kamakura Buddhism*, 66–88.

18 Tyler, *The Miracles of the Kasuga Deity*, pp. 96–104.

19 《作善集》，行 171–173。

20 《源平盛衰記》，卷 25，收入小林剛，《俊乘房重源史料集成》，頁 506–507。

21 Ford, James L, *Jōkei and Buddhist Devotion in Early Medieval Japan*, pp. 152–157.

徵引文獻

一、中日文

Jamentz, Michael E.，米倉迪夫譯，〈信西一門の真俗ネットワークと院政期絵画制作〉，《鹿園雜集——奈良国立博物館研究紀要》，第 10 號，2008，頁 1–6。

八田幸雄，《五部心観の研究》，京都：法蔵館，1981。

九条兼実，《玉葉》，較完整的印刷版見《続々群書類従》，冊 11，東京：国書刊行会；部分註釋版本，東京：宮内庁書陵部，1994；部分譯為現代日文版本，東京：高科書店，1988–1990。

《大蔵経図像》，見《大正新脩大蔵経図像》。

川口久雄、志田延義校注，《和漢朗詠集・梁塵秘抄》，《日本古典文学大系》，第 73，東京：岩波書店，1965，頁 393–394。

川本重雄、川本桂子、三浦正幸，〈賢聖障子の研究（上、下）——仁和寺蔵慶長度賢聖障子を中心に〉，《國華》，第 1028、1029 號，1979。

川本芳昭著，余曉潮譯，《中華的崩潰與擴大——魏晉南北朝》，桂林：廣西師範大學，2014。

小林剛，《仏師運慶の研究》，天理市：養德社，1954。

————，〈醍醐寺における俊乗房重源の事蹟について〉，收錄於中尾堯、今井雅晴編《重源・叡尊・忍性》，日本名僧論集第 5 卷，東京：吉川弘文館，1983，頁 126–136。

————，《巧匠安阿弥陀仏快慶：日本彫刻作家研究の一節》，奈良國立文化財研究所編，天理市：養德社，1962。

————，《日本彫刻作家研究：佛師系譜をたどって》，横浜：有隣堂，1978。

————，《肖像彫刻》，日本歴史叢書第 23 卷，東京：吉川弘文館，1969。

————，《俊乗房重源の研究》，横浜：有隣堂，1971；1980 年改版第一刷。（中文版採用後者）

————，〈俊乗房重源の肖像について〉，《仏教芸術》，第 23 號，1954，頁 71–79。

————，《俊乗房重源史料集成》，奈良國立文化財研究所史料冊 4，東京：吉川弘文館，1965。

小林義亮，《笠置寺激動の 1300 年：ある山寺の歴史》，東京：文芸社，2002。

小松茂美，《平家納経の研究》，三冊，東京：講談社，1976。

小松茂美編，《日本書蹟大鑑》，二十五卷，東京：講談社，1978。

————，《続日本絵巻大成》，二十冊，東京：中央公論社，1981–1985。

————，《続々日本絵巻大成》，八冊，東京：中央公論社，1993–1995。

久保田収，〈重源の伊勢神宮参詣の意義〉，收錄於中尾堯、今井雅晴編《重源・叡尊・忍性》，東京：吉川弘文館，1983，頁 67–80。

久野健，《運慶の彫刻》，東京，平凡社，1974。

三坂圭治，〈周防国と俊乗房重源〉，收入中尾堯、今井雅晴編，《重源・叡尊・忍性》，頁 175–180。

三宅久雄，〈玉桂寺阿弥陀如来像とその周辺〉，《美術研究》，334 號（1986），頁 196–205。

————，〈大仏師定覚〉，奈良大学文学部文化財学科《文化財学報》，27（2009），頁 9–19。

大阪市立美術館，《特別展　肖像画賛：人のすがた人のことば》，展覽圖錄，大阪：大阪市立美術館，2000。

《大日本仏教全書》，卷 121，東京：大法輪閣，2007。

《大正新脩大蔵経》，八十五冊，東京：大正一切経刊行会，1924–1932。

《大正新脩大蔵経図像》，十二冊，東京：大蔵出版，1932–1934。

上野記念財団助成研究会，《肖像美術の諸問題：高僧像を中心に》，研究会報告書冊 5，京都：仏教美術研究上野記念財団助成研究会，1978。

山川均，〈重源と宋人石工〉，《論集　鎌倉期の東大寺復興：重源上人とその周辺》，頁 103–114。

山口哲史，〈平安後期の聖徳太子墓と四天王寺：「太子御記文」の出現をめぐって〉，《史泉》，109（2009），頁 1–18。

―――，《四天王寺史・叡福寺史の展開と聖徳太子信仰》，關西大學文學研究科博士論文摘要，2014 年 3 月。

山本栄吾，〈重源入宋伝私見〉，《日本の歴史》，199（1964）；收入中尾堯、今井雅晴編，《重源・叡尊・忍性》，頁 38–66。

山岡一晴，《正倉院の組紐》，東京：平凡社，1973。

山折哲雄等編，《聖と救済：無名の僧達》，図説日本仏教の世界，冊 7，東京：集英社，1989。

《大和古寺大観》，七冊，東京：岩波書店，1976–1978。

《中國石窟》，十五冊，東京：平凡社，1980–1990。

五味文彦，《大仏再建――中世民衆の熱狂》，講談社選書メチエ 56，東京：講談社，1995。

五来重，《増補――高野聖》，東京：角川書店，1975。

五来重，〈高野山における俊乗房重源上人〉，收入中尾堯、今井雅晴編，《重源・叡尊・忍性》，東京：吉川弘文館，1983，頁 18–37。

井上博道，《東大寺》，東京：中央公論社，1989。

井上薫編，《行基事典》，東京：国書刊行会，1997。

戶田禎佑著，林秀薇譯，《日本美術之觀察――與中國之比較》（《日本美術の見方――中國との比較による》，東京：角川，1997），東京：林秀薇，2000。

水野敬三郎，《日本彫刻史研究》，東京：中央公論美術出版，1996。

―――，《日本の美術 164――大仏師定朝》，東京：至文堂，1980。

水野敬三郎，辻本米三郎，《大和の古寺 6――室生寺》，東京：岩波書店，2009。

水野清一、長広敏雄，《龍門石窟の研究》，東方文化研究所研究報告第 16 冊，東京：座右宝刊行会，1941。

水野清一、長広敏雄編，《雲岡石窟：西暦五世紀における中国北部仏教窟院の考古学的調査報告・東方文化研究所調査　昭和 13–20 年》共三十二冊，京都：京都大学人文科学研究所，1950–1956。

毛利久，《仏師快慶論》，東京：吉川弘文館，1961。

―――，〈快慶と重源〉，《Museum》，36 號（1954），頁 27–30。

中野玄三，《日本仏教美術史研究続》，京都：思文閣出版，2006。

中尾堯，《旅の勧進聖：重源》，「日本の名僧」系列叢書冊 6，東京：吉川弘文館，2004。

中尾堯、今井雅晴編，《重源・叡尊・忍性》，日本名僧論集卷 5，東京：吉川弘文館，1983。

《日本美術全集》，二十五冊，東京：学習研究社，1977–1980。

《日本美術全集》，二十五冊，東京：講談社，1990–1994。

《日本彫刻史基礎資料集成：平安時代　重要作品篇》，五冊，東京：中央公論美術出版，1973–1997。

《日本彫刻史基礎資料集成：平安時代　造像銘記篇》，五冊，東京：中央公論美術出版，1966–1970。

《日本彫刻史基礎資料集成：鎌倉時代　造像銘記篇》，八冊，東京：中央公論美術出版，2003–2010。

《日本建築史基礎資料集成》，二十冊，東京：中央公論美術出版，1971–1999。

《日本古寺美術全集》，二十五冊，東京：集英社，1979–1983。

《日本国語大辞典》，十四冊，東京：小学館，2000–2002。

《日本の絵巻》，小松茂美編，二十冊，東京：中央公論美術出版，1987–1988。

《仁王像大修理》，東大寺南大門仁王尊像保存修理委員会編，東京：朝日新聞社，1997。

《中國美術全集》雕塑編，冊 9。北京：人民美術出版社，1988。

《中國石窟雕塑全集》，冊 4，中國美術分類全集，重慶：重慶出版社，2001。

王以鑄譯，《徒然草》，收入《日本古代隨筆選》，北京：人民文學出版社，1998。

王金林，《日本中世史》，二冊，上、下，北京：昆

命出版社，2013。

王蓮本，〈吳越國王錢弘俶造阿育王塔〉，《故宮學術
　　季刊》，29:4（2012.6），頁 109–178。

《今昔物語》，卷 12，收入黑板勝美編，《修訂增補
　　國史大系》，卷 17，東京：國史大系刊行會，
　　1931。

《北京古刹名寺》，廖頻、望天星編，劉宗仁譯，北
　　京：中國世界語出版社，1993。

《平等院大觀》，共三卷，東京：岩波書店，1987–
　　1992。

《平安時代史事典》，古代學協會編，三冊，東京：
　　角川書店，1994。

平岡定海，《東大寺辞典》，東京：東京堂出版，
　　1980。

平田寛，《絵仏師の時代》，二冊，東京：中央公論
　　美術社，1994。

———，《絵仏師の作品》，東京：中央公論美術
　　出版社，1997。《絵仏師の時代》續篇。

末木文美士等編集，《新アジア仏教史 12 日本 II 躍
　　動する中世仏教》，東京：佼成出版社，2010。

末木文美士著，涂玉盞譯，《日本佛教史——思想史
　　的探索》，臺北：商周出版社，2002。

石田尚豊，《日本の美術 270 ——華厳経絵》，東京：
　　至文堂，1988。

———，《日本美術史論集》，東京：中央公論美
　　術出版，1988。

石田茂作，《日本仏塔の研究》，全 2 冊，東京：講
　　談社，1969。

永村真，《修験道と醍醐寺：山に祈り、里に祈る》，
　　京都：醍醐寺，2006。

田辺三郎助，〈江戸時代再興の東大寺大仏脇侍像に
　　ついて〉，《仏教芸術》，第 131 號（1980），頁
　　75–85。

田中塊堂，《日本写経綜鑒》，大阪：三明社，1953。

田中親美，《西本願寺本三十六人集》，東京：日本
　　経済新聞社，1960。

田中淡，〈重源の造営活動〉，《仏教芸術》，第 105
　　號（1976），頁 20–50。

———，〈大仏様建築：宋様の受容と変質〉，收
　　錄於 GBS 実行委員會編，《論集 鎌倉期の東大
　　寺復興：重源上人とその周辺》，京都：東大寺
　　法藏館，2007，頁 48–60。

田沢坦，〈南無阿弥陀仏作善集〉，《美術研究》，30

號（1934），頁 293–305。

田中良昭，〈付法蔵因縁伝と禅の伝灯——敦煌資
　　料数種を中心として——〉，《印度學佛教學研
　　究》10（1962），頁 243–246。

片野達郎，松野陽一校注，《千載和歌集》，《新古
　　典文學大系 10》，東京：岩波書店，1994。

江上綏，《日本の美術 478——葦手絵とその周辺》，
　　東京：至文堂，2006。

伊賀新大仏寺編，《伊賀国新大仏寺歴史と文化財》，
　　三重県：新大仏寺，1995。

伊藤延男，〈天竺様と重源〉。再版收錄於中尾堯、
　　今井雅晴編，《重源・叡尊・忍性》，日本名
　　僧論集第 5 卷，東京：吉川弘文館，1983，頁
　　137–149。

———，〈東大寺大仏背後の山の築造をめぐっ
　　て〉，《仏教芸術》，第 131 號，頁 86–90。

伊東史朗，〈院政期仏像に見る写実的表現——寄木
　　造との関連〉，收入《東洋美術における写実：
　　国際交流美術史研究会第十二回シンポジウ
　　ム》，頁 16–26。

西川杏太郎編，《阿弥陀三尊》，「魅惑の仏像」系列
　　叢書第 20 冊，東京：毎日新聞社，1987。

———，《日本の美術 123 —— 頂相彫刻》，東京：
　　至文堂，1976。

———，《日本の美術 202——一木造と寄木造》，
　　東京：至文堂，1983。

西村公朝、熊田由美子，《運慶：仏像彫刻の革命》，
　　東京：新潮社，1997。

西村貞，〈鎌倉期の宋人石工とその石彫遺品につい
　　て〉，《重源上人の研究》，頁 175–222。

西山松之助，《家元制の展開》，東京：吉川弘文館，
　　1982。

西尾實校注，《方丈記・徒然草》，《日本古典文學大
　　系》，第 30，東京：岩波書店，1957。

米倉迪夫，《源頼朝像：沈黙の肖像画》，絵は語る 4，
　　東京：平凡社，1995。

米倉迪夫，〈写実を拒むもの〉，《東洋美術における
　　写実：国際交流美術史研究会第十二回シンポ
　　ジアム》，大阪：国際交流美術史研究会，1994，
　　頁 6–9。

吉村怜，〈東大寺大佛の仏身論——蓮華蔵荘厳世
　　界海の構造について〉，《仏教芸術》，第 246 號
　　（1999），頁 41–67。

辻直四郎，《リグ・ヴェーダ讃歌》，東京都：岩波
　　書店，1970。

成原有貴，〈阿字義繪の詞書編者と繪をめぐる新
　　知見〉，《仏教芸術》，第 211 號（1993.11），頁
　　15–38。

竹村公太郎著，張憲生譯，《日本歷史的謎底——藏在
　　地形裡的秘密》，北京：社會科學文獻出版社，
　　2015。

何炳棣著，范毅軍、何漢威整理，〈北魏洛陽城的規
　　劃〉，《何炳棣思想制度史論》，臺北：中央研究
　　院、聯經出版社，2013，頁 399–434。

坂上雅翁，〈光明山寺を中心とした南都浄土教の展
　　開〉，《関西国際大学研究紀要》，號 9（2008），
　　頁 25–33。

赤松俊秀，〈鎌倉文化〉，《岩波講座日本歷史 5 中
　　世 1》，東京：岩波書店，1962。

《吾妻鏡》全訳（東鑑，現代日文全譯）六冊，東京：
　　新人物往来社，1976–1979。

近藤成一，〈イェール大学所蔵播磨国大部庄関係文
　　書について〉，《東京大学史料編纂所研究紀要》，
　　23（2013），頁 1–18。

近藤喜博，〈東大寺の紺紙金泥華厳経その見返絵〉，
　　《重源上人の研究》，奈良：南都仏教研究会，
　　1955，頁 129–144。

村重寧，《日本の美術 387——天皇と公家の肖像》，
　　東京：至文堂，1998。

佐和隆研，《仏像図典》，東京：吉川弘文館，1962。

———，《白描図像の研究》，京都：法藏館，
　　1982。

杉本苑子編，《古寺巡礼京都 25 ——六波羅蜜寺》，
　　京都：淡交社，1978。

杉山洋，《日本の美術 355——梵鐘》，東京：至文堂，
　　1955。

杉山二郎，《大仏再興》，東京：学生社，1999。

———，〈蟹満寺本尊像考——造仏所研究のうち
　　（一）〉，《美術史》，41（1961），頁 14–29。

杉山信三，〈重源の建築技法と栢杜遺跡〉，《仏教芸
　　術》，第 105 號（1976），頁 51–60。

谷信一，〈論説：仏像造顕作法考——歴世木仏師研
　　究の一節として〉，上、中、下，《美術研究》，
　　54、55、56 號（1936）。

谷口基金會，《肖像：国際交流美術史研究会第六
　　回シンポジウム》，京都：国際交流美術史研
　　究会，1990。

———，《東洋美術における写実：国際交流美術
　　史研究会第十二回シンポジウム》，京都：国際
　　交流美術史研究会，1994。

谷口耕生，〈重源の文殊信仰と東大寺復興〉，《特別
　　展：大勧進重源》，展覽圖錄，奈良国立博物館，
　　2006，頁 34–40。

《図印大鑑》，東京：国書刊行会，1992。

巫佩蓉，〈中國與日本佛像納入品之比較：以清涼寺
　　與西大寺釋迦像為例〉，《南藝學報》，2（2011），
　　頁 71–99。

杜佑，《通典》，四十四卷。

李乾朗，《台灣古建築圖解事典》，臺北：遠流出版社，
　　2003。

李永熾，《日本史》，臺北：水牛出版社，1991。

肥田路美，《初唐佛教美術の研究》，東京：中央公
　　論美術出版，2011 年，頁 197–199。

青木淳，〈快慶作遣迎院阿弥陀如来像の結縁交名
　　——像内納入品資料に見る中世信仰者の「結
　　衆」とその構図〉，《佛教史学研究》，38.2
　　（1995）：47–98。

———，《遣迎院阿弥陀如来像像内納入品資料》，
　　日文研叢書 19，京都：国際日本文化研究セン
　　ター，1999。

———，〈空阿弥陀仏明遍の研究〉，《印度学仏
　　教学研究》，Part I 40–2（1992），頁 654–656；
　　Part II 41–2（1993），頁 658–661；Part III 42–2
　　（1994），頁 677–679。討論快慶、贊助，以及
　　結縁交名。

———，〈東大寺僧形八幡神像の結縁交名〉，《密
　　教図像》，12（1993），頁 72–101。

長谷川誠，〈創建期東大寺大仏の比例的復原再考〉，
　　《仏教芸術》，第 131 號（1980），頁 63–75。

《国宝》，叢書十五冊，一別冊，文化廳監修，東京：
　　毎日新聞社，1984。

《国宝・重要文化財大全》，叢書十二冊，一別冊，
　　毎日新聞社第二圖書編集部編集，東京：毎日
　　新聞社，1999–。

《国史大辞典》，十四卷，東京：吉川弘文館，
　　1979–1997。

京都國立博物館，《復古大和絵派：訥言・一惠・
　　為恭画集》，展覽圖錄，京都：大雅堂，
　　1943。

————，《平家納経》，展覽圖錄，京都：光琳社，1974。

————，《院政期の仏像：定朝から運慶へ》，展覽圖錄，京都：京都國立博物館，1992。

————，《浄土教絵画》，展覽圖錄，京都：京都國立博物館，1973。

————，《日本の肖像》，展覽圖錄，京都：中央公論社，1978。

————，《王朝の美》，展覽圖錄，京都：京都國立博物館，1994。

————，《法然生涯と美術》，法然上人八百回忌特別展覽會圖錄，京都國立博物館，2011。

松島健，《日本の美術 239——地蔵菩薩像》，東京：至文堂，1986

————，〈御衣木加持供養〉，《仁王像大修理》，頁 75–77。

青柳正規，《新編名宝日本の美術》，卷 33，東京：小学館，1990–1992。

長峰八州男編，《周防長門の名刹》，東京：毎日新聞社，1986。

長坂一郎，〈講師仏師の成立について〉，《南都佛教》，73（1996），頁 44–58。

奈良國立文化財研究所編，《南無阿弥陀仏作善集》，收錄於《奈良國立文化財研究所研究史料》，第 1 卷，京都：真陽社，1955。

奈良國立博物館，《日本の仏教を築いた人びと：その肖像と書》，特別展展覽圖錄，奈良：奈良國立博物館，1981。

————，《ブッダ釈尊：その生涯と造形》，展覽圖錄，奈良：奈良國立博物館，1984。

————，《仏舎利の荘厳》，展覽圖錄，奈良：奈良國立博物館，1984。

————，《檀像：白檀仏から日本の木彫仏へ》，特別展展覽圖錄，奈良：奈良國立博物館，1991。

————，《奈良国立博物館蔵品図版目録：考古篇　経塚遺物》，奈良：奈良國立博物館，1991。

————，《運慶・快慶とその弟子たち》，特別展展覽圖錄，奈良：奈良國立博物館，1994。

————，《聖と隠者：山水に心を澄ます人々》，特別展展覽圖錄，奈良：奈良國立博物館，1999。

————，《仏舎利と宝珠：釈迦を慕う心》，特別展展覽圖錄，奈良：奈良國立博物館，2001。

————，《東大寺のすべて：大仏開眼 1250 年》，特別展展覽圖錄，東京：朝日新聞社，2002。

————，《観音のみてら：石山寺》，特別展展覽圖錄，奈良：奈良國立博物館，2002。

————，《東大寺公慶上人：江戸時代の大仏復興と奈良》，特別展展覽圖錄，奈良：奈良國立博物館，2005。

————，《大勧進重源：東大寺の鎌倉復興と新たな美の創出》，特別展展覽圖錄，奈良：奈良國立博物館，2006。

————，《国宝法隆寺金堂展》，特別展展覽圖錄，奈良：奈良國立博物館，2008。

————，《聖地寧波——日本仏教 1300 年の源流》，特別展展覽圖錄，奈良：奈良國立博物館，2009。

————，《仏像修理 100 年》，特別展展覽圖錄，奈良：奈良國立博物館，2010。

————，《奈良仏像館名品圖錄》，奈良：奈良國立博物館，2011。

————，《解脱上人貞慶——鎌倉佛教の本流》，奈良：奈良國立博物館，2012。

————，《賴朝と重源——東大寺再興を支えた鎌倉と奈良の絆》，奈良：奈良國立博物館，2012。

奈良六大寺大観刊行會，《奈良六大寺大観》，十四冊，東京：岩波書店，1968–1973。

岡玄雄，〈作善集より見たる重源〉，中尾堯、今井雅晴編，《重源・叡尊・忍性》，頁 4–18。

岡崎讓治，〈宋人大工陳和卿傳〉，《美術史》，30（1958），頁 53–66。

《東大寺》，秘宝系列叢書第 3、4 冊，東京：講談社 1976。

《東大寺南大門：国宝木造金剛力士立像修理報告書》，三冊，奈良：東大寺，1993。

《東大寺展：国宝南大門仁王像修理記念》，展覽圖錄，東京：朝日新聞社，1991。

《東大寺創建前後》，ザ・グレイトブッダ・シンポジウム論集，第 2 号，京都：法蔵館，2004。

東亞繪畫史研討會，《臺灣 2002 年東亞繪畫史研討會論文集》，臺北：石頭出版社，2008。

東京都美術館，《三蔵法帥の道：西遊記のシルクロード》，展覽圖錄，東京：朝口新聞社，1999。

———，《聖徳太子展》，展覽圖錄，東京：東京都美術館，2001。

東京國立博物館，《特別展：平安時代の彫刻》，展覽圖錄，京都：便利堂，1972。

———，《三井寺秘宝展——智証大師1100年御遠忌記念》，展覽圖錄，東京：日本経済新聞社，1990。

東京國立博物館、仙台市博物館、山口県立美術館、平等院、朝日新聞社編，《国宝平等院展——開創九五〇年記念》，展覽圖錄，東京：朝日新聞社，2000。

和多秀乗，〈高野山と重源及び観阿弥陀仏〉，《仏教芸術》，第105號（1978），頁110–117。

林聖智，〈竹林七賢與榮啟期圖研究〉，臺灣大學藝術史研究所碩士論文，1993。

《長秋記》（日記），長承三年（1134）六月十日，《增補史料大成》，卷17。

河原由雄，《日本の美術272 —浄土図》，東京：至文堂，1989。

狹山池調査事務所編，《狹山池埋蔵文化財編》，頁10–12，大阪：狹山池調査事務所，1998。

松原孝俊主編，《國立臺灣大學圖書館典藏日文善本解題圖錄》，臺北：台灣大學圖書館，2009。

牧田諦亮，《淨土佛教の思想 五——善導》，東京：講談社，2000。

浅井和春，〈敦煌莫高窟の隋唐塑像にみる写実表現〉，收入《東洋美術における写実：国際交流美術史研究会第十二回シンポジアム》，頁9–15。

《重源上人の研究》，南都佛教研究會編，奈良：南都佛教研究會，1955。

《重源上人——東大寺復興に捧げた情熱と美》，展覽圖錄，三重県：四日市市立博物館，1997。

《重要文化財》，三十二卷、別卷二冊，文化庁監修，東京：毎日新聞社，1972–1978。

《神奈川県文化財図鑑》，9卷，橫浜：神奈川県教育委員會，1971–1987。

香取忠彦、穂積和夫，《奈良の大仏——世界最大の鋳造仏》，「日本人はどのように建造物をつくってきたか」系列叢書第2卷，東京：草思社，1981。

前田泰次等編，《東大寺大仏の研究》，二冊，東京：岩波書店，1997。

俊乗房重源，《南無阿弥陀仏作善集》，俊成房重源回憶錄，約編輯於1202，手抄本收藏於東京大學史料編纂所；複刻出版於奈良國立文化財研究所編，《南無阿弥陀仏作善集》；此文獻首次釋讀，見田沢坦，〈南無阿弥陀仏作善集〉，以及小林剛，《俊乗房重源の研究》，頁271–282。文本收入本書第10章，並加註解。

南都佛教研究會編，《重源上人の研究》，奈良：南都佛教研究會，1955。

追塩千尋，《中世南都の僧侶と寺院》，東京：吉川弘文館，2006。

———，〈東大寺恵珍とその周辺〉，《比較文化論叢》，札幌大学文化学部紀要，11（2003.3），頁69–95。

狹山池博物館編，《重源とその時代の開発》，大阪狹山市：大阪府立狹山池博物館，2002。

———，《行基の構築と救済》，大阪狹山市：大阪府立狹山池博物館，2003。

《神道史大辞典》，東京：吉川弘文館，2004。

若井富蔵，〈三井寺智証大師像及び其の模刻〉（上、下），《史迹と美術》，79、80（1937），頁13–23；頁1–10。

姚最，《續畫品錄》。

柴澤俊，《山西古建築文化綜論》，北京：文物出版社，2013。

秋山光和編，《原色日本の美術》，冊8，東京：小学館，1997。

美川圭，〈後白河院政と文化・外交：蓮華王院宝蔵をめぐって〉，立命館大學文學會，《立命館文學》624（2012.1），頁510–522。

荒木宏，《技術者のみた奈良と鎌倉の大仏》，橫浜：有隣堂，1959。

荒木伸介編，《伊賀新大仏寺発掘調査報告書》，三重県：新大仏寺，1979。

《原色日本の美術》，三十二冊，東京：小學館，1966–1980。

郭黛姮，《東來第一山：保國寺》，北京：文物出版社，2003。

浜田隆，《日本の美術55——図像》，東京：至文堂，1970。

倉田文作，《日本の美術86 ——像内納入品》，東京：

至文堂，1973。

浙江省文物考古研究所編著，《雷峰塔遺址》，北京：文物出版社，2005。

宮島新一，《肖像画の視線》，東京：吉川弘文館，1996。

根立研介，〈快慶作八葉蓮華寺阿弥陀如来像の納入品について〉，《Museum》（東京國立博物館研究誌），442（1988），頁 4–17。

———，《日本中世の仏師と社会——運慶と慶派・七条仏師を中心に》，東京：塙書房，2006。

———，〈僧綱仏師の出現〉，《京都大學美術史研究會研究紀要》，21（2000），頁 37–65。

———，《運慶：天下復夕彫刻ナシ》，京都：ミネルヴァ書房，2009。

秦始皇兵馬俑博物館編，《秦始皇陵與兵馬俑》，上海：上海世界圖書出版公司，2008。

高田修，〈観仏観像について〉，《国華》，840（1962），頁 105–111。

高啟安，〈莫高窟第 17 窟壁畫主題淺探〉，《敦煌研究》，2012.2，頁 39–46。

荊浩，《筆法記》。

馬世長，〈關於敦煌藏經洞的幾個問題〉，《文物》，1978.12，頁 21–33。

真保龍敞，〈興教大師の教化——觀法〉，《現代密教》，2（1990），頁 100–131。

望月信亨，《仏教大辞典》，東京：仏教大辞典発行所，1931–1963。

望月友善編，《日本の石仏 4——近畿篇》，東京：国書刊行会，1983。

《御物：皇室の至宝》，13 冊，東京：毎日新聞社，1991–1993。

梶谷亮治，《日本の美術 388——僧侶の肖像》，東京：至文堂，1998。

笠原一男，《日本宗教史》，東京：山川出版社，1977；英譯本見 Paul McCarthy and Gaynor Sekimori，*A History of Japanese Religion*，東京：神奈川出版社，2001。

黒田日出男，《王の身体：王の肖像》，東京：平凡社，1993。

清水善三，〈平安末期に於ける造仏の一例〉，《仏教芸術》，第 98 號（1974），頁 54–80。

———，《日本彫刻史研究》，東京：中央公論美

術出版，1996。

副島弘道，《運慶：その人と芸術》，東京：吉川弘文館，2000。

《隋唐雕塑》，《中國美術全集：雕塑篇》，第三集第二冊，北京：北京美術出版社，1988。

陳定萼，〈天童禪寺和阿育王寺修復前後〉，《寧波文史第二十輯・寧波文物古跡保護紀實》，2000，頁 318–326。

陳金華，〈東亞佛教中的「邊地情結」：論聖地及祖譜的建構〉，《佛學研究》，21（2012），頁 22–40。

御遠忌八百五十年記念出版編纂委員会編，《興教大師著作》，六卷，東京：真言宗豊山派宗務所，1992–1994 年。

傅熹年，〈福建的幾座宋代建築及其與日本鎌倉「大佛樣」建築的關係〉，《傅熹年建築史論文集》，北京：文物出版社，1998，頁 268–281

景山春樹、橋本初子，《舍利信仰：その研究と史料》，東京：東京美術，1986。

源信著，石田瑞麿譯註，《往生要集：日本浄土教の夜明け》，二冊，東京：平凡社，1963–1964。

孫曉崗，《文殊菩薩圖像學研究》，蘭州：甘肅人民美術，2007。

筒井英俊，《東大寺論叢》；筒井寬秀編，二冊，東京：国書刊行会，1973。

———編，《東大寺要録》再版，大阪：全国書房，東京：国書刊行会，1971。

野村卓美，〈解脱房貞慶と『解深密経』：峰定寺釈迦如来像納入の貞慶著「解深密経及び結縁文」を巡って〉，《別府大学国語国文学》，49（2007.12），頁 57–79。

曾小瑜譯，《鎌倉戰神——源義經》，臺北：遠流出版，1997。

圓仁，《入唐求法巡禮行記》，卷 3，頁 72–73，收入《大藏經補編》，臺北：華宇出版社，1985。

圓仁著，白化文等校註，周一良審閱，《入唐求法巡礼行記》卷 1，石家莊：花山文藝出版社，1992。

雷德侯、吳若明，〈雷德侯（Lothar Ledderose）教授訪談錄〉，《南方文物》2015.3，頁 16。

遠藤元男，《源平史料総覽》，東京：雄山閣，1966。

《慈恩大師御影聚英》，興福寺・藥師寺慈恩大師御影聚英刊行会編集，京都：法蔵館，1982。

源豊宗，〈神護寺蔵伝隆信筆の画像についての疑〉，《大和文華》13（1954）；收入源豊宗著作集《日本美術史論究 4》，京都：思文閣出版，1982，頁 473–486。

《秘寶・園城寺》，東京：講談社，1971。

《新古今和歌集》，收錄於《新編国歌大観》，冊 1，東京：角川書店，1983。

《新編国歌大観》，十冊，東京：角川書店，1983。

《新修日本絵巻物全集》，三十卷，二別卷，東京：角川書店，1975–1980。

《新東宝記：東寺の歴史と美術》，東京：東京美術，1996。

張廣達，榮新江著，《于闐史叢考》，增訂本，北京：中國人民大學出版社，2008。

裏辻憲道，〈法然上人と重源上人〉，收入中尾堯、今井雅晴編，《重源・叡尊・忍性》，頁 81–88。

《續日本の絵巻》，二十七冊，東京：中央公論社，1990–1993。

楊衒之撰，徐高阮校勘，《重刊洛陽伽藍記》，五卷，附校勘記五卷，（據明如隱堂本為底本），臺北市：中央研究院歷史語言研究所，1960。

関根俊一，《日本の美術 281——仏・菩薩と堂内の荘厳》，東京：至文堂，1989。

———，〈錢弘俶八萬四千塔について〉，《MUSEUM》，441（1987.12），頁 12–20。

稲田繁夫，〈藤原隆信考〉，《人文科學研究報告》，長崎大學學術研究成果報告，1962，頁 10–15。

箱崎和久，〈東大寺七重塔考〉，《論集——東大寺創建前後》，奈良：東大寺，2004，頁 37–51。

横内裕人，〈「類聚世要抄」に見える鎌倉期興福寺再建〉，《仏教芸術》，第 291 號（2007），頁 13–25。

潘谷西、何建中，《營造法式解讀》，南京：東南大學出版社，2005。

黎毓馨，〈阿育王塔實物的發現與初步整理〉，《東方博物》31（2009.3），頁 33–49。

劉淑芬，《滅罪與度亡：佛頂尊勝陀羅尼經幢之研究》，上海：上海古籍出版社，2008。

劉義慶，《世說新語》。

《醍醐寺文書》，第 1 冊，東京大学史料編纂所編，《大日本古文書》家わけ第 19，東京：東京大学出版会，1955。

《醍醐寺大観》，三卷，東京：岩波書店，2001–2002。

《興福寺国宝展：鎌倉復興期のみほとけ》展覽圖錄，東京藝術大学美術館編，東京：朝日新聞社出版，2004。

歷史文化名城杭州編委會編，《歷史文化名城杭州》，杭州：浙江人民出版社，2000。

謝赫，《古畫品錄》。

鎌田茂雄，《朝鮮仏教史》，東京：東京大學出版會，1987。

《鎌倉期の東大寺復興：重源上人とその周辺》，ザ・グレイトブッダ・シンポジウム論集，第 5 号，京都：法蔵館，2007。

藤井惠介，〈醍醐寺所蔵の弘安七年東大寺大仏殿図について〉，《建築史学》，12（1989），頁 100–105。

藤原定家，《明月記》，1180–1235。此處使用版本為：稲村榮一，《訓注明月記》八卷，索引二卷，松江：松江今井書店，2002。

義江彰夫著，陸晚霞譯，《日本的佛教與神祇信仰》，北京：商務印書館，2010。

二、外文

Abe Ryuichi. *The Weaving of Mantra: Kūkai and the Construction of Esoteric Buddhist Discourse.* New York: Columbia University Press. 1999.

Adolphson, Mikael S. *The Gates of Power: Monks, Courtiers, and Warriors in Premodern Japan,* Honolulu: University of Hawai'i Press, 2000.

Andrews, Allan A. *The Teachings Essential for Rebirth: A study of Genshin's Ōjōyōshū.* Tokyo, Sophia University Press, 1973.

Arnesen, Peter J. "Suo Province in the Age of Kamakura." In Mass, ed., *Court and Bakufu in Japan,* Stanford, Calif: Stanford University Press, 1995, pp. 92–120.

Augustine, Jonathan Morris. *Buddhist Hagiography in Early Japan: Images of Compassion in the Gyoki Tradition.* London: Routledge/Curzon, 2005.

Awakenings: Zen Figure Painting in Medieval Japan, Exh. cat, New York: Japan Society, 2007

Banerjea, Jitendra Nath. "Pratimālaksanam." *Journal of the Department of Letters,* Calcutta University, vol. 23 (1933), pp. 1–84.

Bialock, David T. *Eccentric Spaces, Hidden Histories: Narrative, Ritual, and Royal Authority from The Chronicles of Japan to The Tale of the Heike.* Stanford, Calif.: Stanford University Press, 2006.

Birnbaum, Raoul. "Visions of Mañjuśrī at Mount Wutai." *In Studies on the Mysteries of Mañjuśrī: A Group of East Asian Maṇḍalas and their Traditional Symbolism.* Boulder, Colorado: Society for the Study of Chinese Religions, Monograph no. 2, 1983.

Blacker, Carmen. *Collected Writings of Carmen Blacker. In series of Collected Writings of Modern Western Scholars on Japan,* vol. 1, co-published by Japan Library and Edition Synapse, 2000.

Bogel, Cynthea J. *With A Single Glance: Buddhist Icon and Early Mikkyō Vision.* Seattle, Wash.: University of Washington Press, 2010.

Bowring, Richard. *The Religious Traditions of Japan, 500-1600.* Cambridge, U.K.: Cambridge University Press, 2005.

Breckenridge, James D. *Likeness: A Conceptual History of Ancient Portraiture.* Evanston, Illinois: Northwestern University Press, 1968.

Brilliant, Richard. *Portraiture.* Cambridge, Mass: Harvard University Press, 1991.

Brinker, Helmut, and Kanazawa Hiroshi. *Zen Masters of Meditation in Images and Writings, in the series of Artibus Asiae supplementum,* vol. 40. Zürich, Switzerland: Artibus Asiae, 1996.

Brower, Robert H., and Earl Miner, trans. and annot. *Fujiwara Teika's Superior Poems of Our Time: A Thirteenth-Century Poetic Treatise and Sequence.* Stanford, Calif.: Stanford University Press, 1967. Trans of Kindai shūka. (譯自藤原定家，《近代秀歌》，1209。)

Brown, Delmer M., and Ishida Ichirō. *The Future and the Past: A Translation and Study of the Gukanshō* 愚管抄*, an Interpretative History of Japan Written in 1219.* Berkeley: University of California Press, 1979.

Brown, Rebecca, and Deborah Hutton, eds. *Asian Art. Blackwell Anthologies in Art History,* vol. 2. Malden, Mass.: Blackwell, 2006.

Bush, Susan, and Shih Hsio-yen. *Early Chinese Texts on Painting.* Cambridge, Mass: Harvard University Press, 1985.

Carpenter, John T. "Calligraphy as Self-Portrait: Poems and Letters by Retired Emperor Gotoba," *Orientations,* vol. 33, no. 2 (2002), pp. 41–49.

——. *Imperial Calligraphy of Premodern Japan: Scribal Conventions for Poems and Letters from the Palace.* Kyoto: Art Research Center, Ritsumeikan University, 2006. 英日文對照。

Chang Chen-chi. *The Buddhist Teaching of Totality: The Philosophy of Hwa Yen Buddhism.* University Park, Penn.: Pennsylvania State University Press, 1971.

Chen Pao-chen. (陳葆真) "Painting as History: A study of the Thirteen Emperors Attributed to Yan Liben." *In History of Painting in East Asia,* pp. 55–92. Conference Papers, National Taiwan University. Taipei: Rock Publishing International, 2008.

Ching, Dora C.Y. "Tibetan Buddhism and the Creation of the Ming Imperial Image," in David Robinson, ed. *Culture, Courtiers, and Competition: The Ming Court (1368-1644)*, pp. 321–364. Cambridge, Mass: Harvard University Asia Center, 2008.

Choe Songeum. "Buddhist Sculpture of Wu Yüeh 吳越, 907–978: Chinese Sculpture of the Tenth Century." Ph.D. diss., University of Illinois, Urbana-Champaign, 1991.

Chou Yi-Iiang. (周一良) "Tantrism in China." *Harvard Journal of Asiatic Studies* 8 (1945), pp. 241–332. Reprinted in Payne, Tantric Buddhism in Asia.

Coaldrake, William H. *Architecture and Authority in Japan*. London: Routledge, 1996.

Coates, Harper Havelock, and Ishizuka Ryūgaku. *Hōnen the Buddhist Saint: His Life and Teaching*. Kyoto: Society for the Publication of the Sacred Books of the World. Trans. and annot. of the Hōnen-shōnin eden (法然上人繪傳), 1949.

Conze, Edward, trans. *The Large Sutra on Prefect Wisdom: With the Divisions of the Abhisamayālaṅkāra*. Berkeley: University of California Press, 1975.

Coomaraswamy, Ananda K. "Votive Sculptures of Ancestors and Donors in Indian Art." Book review of 1930, reprinted in Coomaraswamy, *Fundamentals of Indian Art*. Jaipur, India: Historical Research Documentation Programme, 1985.

———. *Yaksas*. Smithsonian miscellaneous collections, vol. 80, no. 6. Washington D.C.: The Smithsonian Institution, 1928–1931.

Cranston, Edwin A. "Mystery and Depth in Japanese Court Poetry." In Hare, Borgen and Orbaugh, *The Distant Isle*, pp. 65–104.

———. *A Waka Anthology*. Stanford, Calif.: Stanford University Press, vol. 1, 1993; vol. 2, in parts A and B, 2006.

Cuevas, Bryan J., and Jacqueline Ilyse Stone, eds. *The Buddhist Dead: Practices, Discourses, Representations*. Honolulu: University of Hawai'i Press, 2007.

Dictionnaire des sources du Japon classique. Eds., Joan R. Piggott et al. Bibliotheque l'Institut des hautes études japonaises, Collège de France.

Paris: Boccard, 2006. Bilingual French and English.

Doniger, Wendy, trans. and annot. *The Rig Veda: An Anthology*. Harmondsworth, Middlesex, England: Penguin Books, 1982.

Drogin, Melanie Beth. "Images for Warriors: Unkei's Sculptures at Ganjōjuin and Jōrakuji." Ph.D. diss., Yale University, 2000.

Dumoulin, Heinrich. *Zen Buddhism: A History*. Vol. I: *India and China*. (1988), Vol. II: *Japan* (1990), New York: Macmillan.

Earhart. H. Byron. *A Religious Study of the Mount Haguro Sect of Shugendō: An Example of Japanese Mountain religion*. Tokyo: Sophia University, 1970.

Elisseeff, Serge. "The Bommōkyō and the Great Buddha of the Tōdaiji." *Harvard Journal of Asiatic Studies*, vol. 1 (1936), pp. 84–95•

Faure, Bernard. *Visions of Power: Imagining Medieval Japanese Buddhism*. Princeton, N.J.: Princeton University Press, 1996.

Feng Jiren. "The Song-Dynasty Imperial *Yingzaofashi* (Building Standards, 《營造法式》, 1103) and Chinese Architectural Literature: Historical Tradition, Cultural Connotations, and Architectural Conceptualization." Ph. D. diss., Brown University, 2006.

Foard, James H. "In Search of a Lost Reformation: A Reconsideration of Kamakura Buddhism," *Journal of Japanese Religious Studies*, 7/4 (1980), pp. 261–291.

Fong, Wen . (方聞) "Five Hundred Lohans at the Daitokuji." Ph.D. diss., Princeton University, 1956. Facsimile ed., Ann Arbor, Mich.: University Microfilms, 1971.

———. "Sung Imperial Portraits." In Fong and Watt, eds., *Possessing the Past,* pp. 141–45.

Fong, Wen and James C.Y. Watt, eds. *Possessing the Past: Treasures from the National Palace Museum, Taipei*. Exh. cat. New York: Metropolitan Museum of Art, 1996.

Fontein, Jan. *The Pilgrimage of Sudhana: A study of Gandavyūha Illustrations in China, Japan, and*

Java. The Hague: Mouton, 1967.

Fontein, Jan, and Money L. Hickman. *Zen: Painting and Calligraphy.* Exh. cat. Boston, Mass.: Museum of Fine Arts, Boston, 1970.

Ford, James L. *Jōkei and Buddhist Devotion in Early Medieval Japan.* New York: Oxford University Press, 2006.

Forte, Antonino. *Mingtang and Buddhist Utopias in the History of the Astronomical Clock: The Tower, Statue and Armillary Sphere Constructed by Empress Wu.* Rome: Istituto Italiano per il Medio ed Estremo Oriente, 1988.

Foulk, T. Griffith, and Robert H. Sharf, "On the Ritual Use of Ch'an Portraiture in Medieval China." *Cahiers d'Extrême-Asie,* vol. 7 (1993–94), pp. 149–219.

Fowler, Sherry D. *Murōji: Rearranging Art and History at a Japanese Buddhist Temple.* Honolulu: University of Hawai'i Press, 2005.

Giebel, Rolf W., trans. *Two Esoteric Sutras* (*Sarva-tathāgata-tattva-saṃgraha*《一切如來真實攝大乘現證三昧》 *and Susiddhikara*《蘇悉地經》). Berkeley, Calif.: Numata Center for Buddhist Translation and Research, 2001.

Goodwin, Janet R. *Alms and Vagabonds: Buddhist Temples and Popular Patronage in Medieval Japan.* Honolulu: University of Hawai'i Press, 1994.

———. "The Buddhist Monarch Go-Shirakawa and the Rebuilding of Tōdai-ji." *Japanese Journal of Religious Studies,* vol. 17 (1990), pp. 219–242.

———. "Building Bridges and Saving Souls: The Fruits of Evangelism in Medieval Japan." *Monumenta Nipponica,* vol. 44 (1989), pp. 137–149.

Groner, Paul. "Icons and Relics in Eison's Religious Activities." In Sharf and Sharf, eds., *Living Images,* Stanford University Press, 2001, pp. 114–150.

Gulik, Robert Hans van. *Siddham: An Essay on the History of Sanskrit Studies in China and Japan.* New Delhi: Sharada Rani, 1980. Reprint of 1956 essay.

Guo Qinghua. "The Structure of Chinese Timber Architecture: Twelfth Century Design Standards and Construction Principles." Ph.D. diss., Gothenburg, Sweden: Chalmers University of Technology, 1995.

Hakeda Yoshito. *Kukai: Major Works.* New York: Columbia University Press, 1972.

Hall, John W. and Toyoda Takeshi, eds. *Japan in the Muromachi Age.* Ithaca, N.Y.: East Asia Program, Cornell University., 2001. Reprint.

Hanfmann, George M. A. *Observations on Roman Portraiture. Collection Latomus,* vol. II. Brussels: Revue d'etudes latines, 1953.

Han'gulk uimi, *Choson punhwa* (Arts of Korea: Choson Buddhist Painting). Seoul: Chugang Ilbosa, 1984.

Han'gulk uimi, *Koryo punhwa* (Arts of Korea: Koryo Buddhist Paiming). Seoul: Chugang Ilbosa, 1981.

Hare, Thomas, Robert Borgen, and Sharalyn Orbaugh, eds. *The Distant Isle: Studies and Translations of Japanese Literature in Honor of Robert H. Brower.* Ann Arbor, Mich.: Center for Japanese Studies, University of Michigan, 1996.

Heike monogatari (《平家物語》). See translations by McCullough, Kitagawa, and Watson.

Henderson, Gregory, and Leon Hurvitz. "The Buddha of Seiryoji: New Finds and New Theory." *Artibus Asiae,* vol. 19 (1956), pp. 5–55.

Horton, Sarah J. "The Influence of the Ojoyoshu in Late Tenth-and Early Eleventh-Century Japan." *Japanese Journal of Religious Studies,* vol. 31.1 (2004), pp. 29–56.

Howard, Angela Falco. *The Imagery of the Cosmological Buddha.* Leiden: E. J. Brill, 1986.

Huey, Robert N. *The Making of Shinkokinshu.* Cambridge, Mass.: Harvard University Press, 2002.

Hurst, G. Cameron. *Insei: Abdicated Sovereigns in the Politics of Late Heian Japan, 1086–1185.* New York: Columbia University Press. 1976.

Inagaki Hisao (稻垣久雄), trans. *Three Pure Land Sutras: Larger Sutra on Amitayus; Sutra on Contemplation of Amitayus; Smaller Sutra on Amitayus.* BDK English Tripitaka series. vols.12-

2, 12-3, 12-4. Berkeley, Calif.: Numata Center for Buddhist Translation and Research, 1995.

Ingholt, Harald. *Gandharan Art in Pakistan*. New York: Pantheon Books, 1957.

Jamentz, Michael E. *Boudoir Tales of the Great Eastern Land of Japan*, intro. and trans. Of Hirayasu Kin, Daitō keigo（1786）. in Howard Hibbett Episodic Festschrift, no. 15. Hollywood, Calif.: Highmoonnoon, 2004.

Ive E. Covaci, "Portraits of Chōgen: The Transformation of Buddhist Art in Early Medieval Japan" caa. reviews. 2012.122, website：http://www.caareviews. org/reviews/1884。

Kainuma Yoshiko. "Kaikei and Early Kamakura Buddhism: A Study of the An'Amiyō Amida Form." Ph.D. diss., University of California, Los Angeles, 1994.

Kanda, Christine Guth. "Kaikei's Statue of Hachiman in Tōdaiji," *Artibus Asiae*, vol. 43, no. 3（1981）, pp. 190–208.

———. "Kaikei's Statues of MañJuśrī and Four Attendants in the Abe no Monjuin." *Archives of Asian Art*, vol. 32（1979）, pp. 9–26.

Kang, Woobang. *Korean Buddhist Sculpture: Art and Truth*. Trans. Cho Yoonjung. Chicago: Art Media Resources; Seoul: Youlhwadang, 2005.

Keirstead, Thomas. *The Geography of Power in Medieval Japan*. Princeton, N.J.: Princeton University Press, 1992.

Ketelaar, James Edward. *Of Heretics and Martyrs in Meiji Japan: Buddhism and Its Persecution*. Princeton, N.J.: Princeton University Press, 1990.

Kim, Lena. *Buddhist Sculpture of Korea*. Elizabeth, N.J.: Hollym, 2007.

Kitagawa Hiroshi and Bruce Tsuchida. *The Tale of the Heike*. 2 vols. Tokyo: University of Tokyo Press, 1975. Trans. Heike monogatari.

Kondo Shigekazu. "Japanese Medieval Documents from the Beinecke Rare Book and Manuscript Library." Paper presented in the Japanese Materials Workshop, Yale University, March 2008. Available online at: todaiyale.jp/resources/docs/Kondo.pdf.

Kramrisch, Stella. *Exploring India's Sacred Art: Selected Writings of Stella Kramrisch*. Ed. With biographical essay by Barbara Stoler Miller. Philadelphia, Penn: University of Pennsylvania Press, 1983.

Kucera, Karil. "Recontextualizing Kanjingsi: Finding Meaning in the Emptiness at Longmen." *Archives of Asian Art*, vol. 56（2006）, pp. 61–80.

Kurasawa Masaaki. *Der Bildschnitzer Kaikei*. Wiesbaden: Harrassowitz. Typeset Ph. D. diss., Bonn University, 1982.

Kuroda Toshio. "The Development of the Kenmitsu System as Japan's Medieval Orthodoxy." Trans. James C. Dobbins. *Japanese Journal of Religious Studies*, vol. 23/3–4 (1996), pp. 233–269.

LaFleur, William R. "Symbol and Yugen: Shunzei's Use of Tendai Buddhism," in Sanford, LaFleur, and Nagatomi, eds. *Flowing Traces*, Princeton University Press, 1992, pp. 16–46.

Lamotte, Etienne. *Le traité de la grande vertu de sagesse*. Trans. of Mahāprajñāpā ramitāśāstra. 5 vols . Louvain: Bureaux du Museon, 1944.

———, trans. and annot. *L'enseignement de Vimalakīrti* (Vimalakīrtinirdeśa). Louvain-la-Neuve: Universite catholique de Louvain, Institut Orientalist, 1987.

Lawton, Thomas. *Chinese Figure Painting*. Washington, D.C.: Freer Gallery of Art, 1973.

Ledderose, Lothar. "A Magic Army for the Emperor," in Ledderose, *Module and Mass Production in Chinese Art*. Princeton, N.J.: Princeton University Press, 2000 (pp. 51–73); reprint in Brown and Hunon, Asian Art, pp. 218–236.

Levine, Gregory, P. A. *Daitokuji: The Visual Cultures of a Zen Monastery*. Seattle: University of Washington Press, 2005.

Lin, Wei-cheng（林偉正）, *Building a Sacred Mountain: The Buddhist Architecture of China's Mount Wutai*, Seattle: University of Washington Press, 2014。

Mass, Jeffrey P., ed. *Court and Bakufu in Japan: Essays in Kamnkura History*. New Haven, Conn.: Yale University Press, 1982. Reprint,

Stanford University Press, 1995

McBride, Richard D. "Dharani and Spells in Medieval Sinitic Buddhism." *Journal of the International Association of Buddhist studies,* vol. 28（2005）, pp. 85–114.

McCallum, Donald F. *The Four Great Temples: Buddhist Archaeology, Architecture, and Icons of Seventh-Century Japan.* Honolulu: University of Hawai'i Press, 2009.

———. "The Saidaiji Lineage of the Seiryoji Shaka Tradition." *Archives of Asian Art,* vol. 49（1996）: pp. 51–67.

———. *Zenkoji and Its Icon: A Study in Medieval Japanese Religious Art.* Princeton, N.J.: Princeton University Press, 1994.

McCullough, Helen Craig. *Brocade by Night: Kokin wakashu and the Court Style in Japanese Classical Poetry.* Stanford, Calif: Stanford University Press, 1985.

———, comp. and ed. *Classical Japanese Prose: An Anthology.* Stanford, Calif.: Stanford University Press, 1990.

———, trans. and annot. *Kokin wakashū: The First Imperial Anthology of Japanese Poetry.* Stanford, Calif.: Stanford University Press, 1985.

———, trans. *The Tale of the Heike.* 2 vols. Stanford, Calif.: Stanford University Press, 1988. 平家物語譯註.

———, trans. *Yoshitsune: A Fifteenth-Century Japanese Chronicle.* Stanford, Calif.: Stanford University Press, 1966.

Meech-Pekarik, Julia. "Disguised Scripts and Hidden Poems in an Illustrated Heian Sutra: Ashide-e and Uta-e in the Heike-nōgyō." *Archives of Asian Art,* vol. 31（1977）, pp. 54–75.

———. "Taira Kiyomori and the Heike Nōgyō." Ph.D. diss., Harvard University, 1976.

Meunie, Jacques. *Shotorak: Mémoires de la Délégation Archéologique Française en Afghanistan,* vol.10. Paris: Les Editions d'art et d'histoire, 1942.

Miller, Tracy. "The Eleventh-century Daxiongbaodian of Kaihuasi and Architectural Style in Southern Shanxi's Shangdang Region." *Archives of Asian Art,* vol. 58（2008）, pp. 1–42.

Miner, Earl. *An Introduction to Japanese Court Poetry.* Stanford. Calif.: Stanford University Press, 1968.

Miyake, Hitoshi. *Shugendo: Essays on the Structure of Japanese Folk Religion.* Ann Arbor, Mich.: University of Michigan, Center for Japanese Studies, 2001.

Moerman, Max. "Passage to Fudaraku: Suicide and Salvation in Premodern Japanese Buddhism," In Cuevas and Stone, eds., *The Buddhist Dead,* 2007, pp. 266–296.

Mōri Hisashi（毛利久）. *Japanese Portrait Sculpture.* Trans ., W. Chie Ishibashi. *Japanese Arts Library series,* vol. 2. Tokyo: Kodansha International, 1977.

Morrell Robert E. *Early Kamakura Buddhism: A Minority Report.* Berkeley, Calif.: Asian Humanities Press, 1987.

Morris, Ivan I. *The Nobility of Failure: Tragic Heroes in the History of Japan.* New York: Rinehart and Winston, 1975.

Morse, Anne Nishimura. "The Invention of Tradition: The Uses of the Past in Buddhist Paintings from Nara during the Twelfth and Thirteenth Centuries." Ph.D. diss., Harvard University, 2009.

Morse, Samuel C. "Dressed for Salvation: the Hadaka Statues of the Twelfth and Thirteenth Centuries." Proceedings of the International Symposium on the Conservation and Restoration of Cultural Property: Interregional Influences in East Asian Art History. Tokyo National Research Institute of Cultural Properties, 1994.

———. "Jōchō's Amida at the Byōdōin and Cultural Legitimization in Late Heian Japan." *RES,* vol. 23（1993）, pp. 96–113; reprint in Brown and Hutton, *Asian Art,* pp. 295–310.

———. "Style as Ideology: Realism and Kamakura Sculpture." 收入《東洋美術における写実：国際交流美術史研究会第十二回シンポジウム》, 1994, 頁 27–37。

———. "Revealing the Unseen: The Master Sculptor Unkei and the Meaning of Dedicatory Objects

in Kamakura Period Sculpture." *Impressions*, no. 31 (2010).

Mostow, Joshua S. "Painted Poems. Forgotten Words. Poem-Pictures and Classical Japanese Literature." *Monumenta Nipponica*, vol. 47, no. 3 (1992), pp. 323–348.

Mus, Paul. "Le Buddha paré, Son origine Indienne, Çakyamuni dans le Mahayanisme moyen", *Bulletin de le École Française d'Extrême-Orient* 28 (1928), pp. 81–247.

Nakamura Kyoko. *Miraculous Stories from the Japanese Buddhist Tradition: The Nihon ryōiki of the Monk Kyōkai*. Cambridge, Mass.: Harvard University Press, 1973.

Needham, Joseph. *Science in Traditional China: A Comparative Perspective*. Cambridge, Mass.: Harvard University Press, 1981.

Nishikawa Kyotaro（西川杏太郎）. *Bugaku Masks. Japanese Arts Library series*, vol.5. Trans. and adapt. Monica Bethe. Tokyo: Kōdansha International, 1978.

Paine, Robert Treat, and Alexander Coburn Soper. *The Art and Architecture of Japan*. The Pelican History of Art. 3rd. ed . New Haven: Yale University Press, 1981.

Pande, Alka. *Masterpieces of Indian Art*. New Delhi: Roli Books, 2004.

Parent, Mary Neighbour. *The Roof in Japanese Buddhist Architecture*. New York and Tokyo: Weatherhill, 1983.

Pas, Julian F. *Visions of Sukhavati : Shan-tao's Commentary on the Kuan Wu-Liang-Shou-Fo Ching*. Albany. NY: State University of New York Press, 1995.

Paul, Debjani. *The Art of Nalanda: Development of Buddhist Sculpture A. D. 600-1200*. New Delhi: Munshiram Manoharlal, 1995.

Payne, Richard K, ed. *Tantric Buddhism in East Asia*. Boston, Mass.: Wisdom Publications, 2006.

Payne. Richard K., and Kenneth K. Tanaka, eds. *Approaching the Land of Bliss: Religious Praxis in the Cult of Amitabha: Studies in East Asian Buddhism*. Kuroda Institute Book, vol. 17.

Honolulu: University of Hawai'i Press, 2004.

Piggott, Joan R. *The Emergence of Japanese Kingship*. Stanford, Calif.: Stanford University Press. 1997.

———. "Hierarchy and Economics in Early Medieval Todai-ji." In Mass, ed ., *Court and Bakufu in Japan*, pp. 45–91.

Pope-Hennessy, John Wyndam. *The Portrait in the Renaissance*. The A.W. Mellon lectures in the Fine Arts, 1963. Princeton, N.J.: Princeton University Press, 1979.

Rabinovitch, Judith and Minegishi Akira, trans. and comm. "Some Literary Aspects of Four Kambun Diaries of the Japanese Court. Excerpts from *Uda Tennō Gyoki, Murakami Tenno Gyoki, Gonki, and Gyokuyō*（宇多天皇御記、村上天皇御記、権記、玉葉）." *Journal of the Yokohama National University*, sec. II, no. 39 (1992), pp. 1–31.

Rambelli, Fabio. *Buddhist Materiality: A Cultural History of Objects in Japanese Buddhism*. Stanford, Calif. : Stanford University Press, 2007.

———. "Transmission of the Esoteric Episteme." Lecture Seven. Internet edition. www.chass. utoronto.ca/epc/srb/cyber/ram4, 2006.

Reischauer, A.K. "Genshin's Ojo Yoshu : Collected Essays on Birth into Paradise." *Transactions of the Asiatic Society of Japan,* vol. 7 (1930) , pp. 16–97.

Reischauer, Edwin. *Ennin's Diary: The Record of a Pilgrimage to China in Search of the Law*. New York: Ronald Press, 1955.

———. *Ennin's Travels in T'ang China*. New York: Ronald Press, 1955.

Rosenfield, John M. *The Dynastic Arts of the Kushans*. Berkeley, Calif.: University of California Press, 1967.

———. *Extraordinary Persons: Works by Eccentric, Nonconformist Japanese Artists of the Early Modern Era（1580–1868) in the Collection of Kimiko and John Powers*. 3 vols. Cambridge, Mass.: Harvard University Art Museums, 1999.

———. "On the Dated Carvings of Sarnath: Gupta Period." *Artibus Asiae*, vol. 26, no. 1 (1963), pp. 10–26.

————. "The Sedgwick Statue of the Infant Shotoku Taishi." *Archives of Asian Art*, vol. 22 (1968–1969), pp. 56–79.

————. "Studies in Japanese Portraiture: The Statue of Gien at Okadera." *Ohio University Review*, 5 (1963), pp. 34–48.

————. "Studies in Japanese Portraiture: The Statue of Vimalakīrti at Hokkeji." *Ars Orientalis*, vol. 6 (1966), pp. 213–222.

————, ed. *Competition and Collaboration: Hereditary Schools in Japanese Culture*. Fenway Court series. Boston: Isabella Stewart Gardner Museum, 1992. Interdisciplinary symposium papers.

Rosenfield, John M., *Preserving the Dharma: Hōzan Tankai and Japanese Buddhist Art of the Early Modern Era*, Princeton University Press, 2015.

Rosenfield, John, Fumiko Cranston, and Edwin Cranston. *The Courtly Tradition in Japanese Art and Literature: Selections from the Hofer and Hyde Collections*. Exh. cat. Cambridge, Mass.: Fogg Art Museum. Harvard University, 1973.

Rosenfield, John, and Shimada Shūjirō. *Traditions of Japanese Art: Selections from the John and Kimiko Powers Collection*. Exh. cat. Cambridge. Mass.: Fogg Art Museum, 1970.

Ruppert, Brian. *Jewel in the Ashes: Buddha Relics and Power in Early Medieval Japan*. Cambridge. Mass.: Harvard University Press, 2000.

Sanford, James. "Amida's Secret Life: Kakuban's Amida hishaku." In Payne and Tanaka, eds. *Approaching the Land of Bliss: Religious Praxis in the Cult of Amitabha*, pp. 120–138.

Sanford, James. William LaFleur, and Masatoshi Nagatomi, eds. *Flowing Traces: Buddhism in the Literary and Visual Arts of Japan*. Princeton, N.J.: Princeton University Press, 1992.

Sansom, George. *A History of Japan*. 3 vols. Stanford, Calif.: Stanford University Press, 1958–1963.

————. *Japan: A Short Cultural History*. Rev. ed. Stanford, Calif.: Stanford University Press, 1987.

Seckel, Dietrich. *Before and Beyond the Image: Aniconic Symbolism in Buddhist Art. Artibus Asiae*, supplementum no. 45. Zürich: Museum Rietberg, 2004. Translation of *Jenseits des Bildes. Anikonische Symbolik in der buddhistischen Kunst. In Abhandlungen der Heidelberger Akademie der Wissenschaften* (Philosophisch-historische Klasse), 1976.

————. *Das Bildnis in der Kunst des Orients*. Sruttgart: Steiner, 1990.

————. *Das Porträt in Ostasien*. 3 vols. Heidelberg: Winter, 1997–2005.

Sharf, Robert and Elizabeth Horton Sharf, eds. *Living Images. Japanese Buddhist Icons in Context*. Standford, Calif.: Standford University Press, 1999.

Shinoda, Minoru. *The Founding of the Kamakura Shogunate, 1180-1185: With Selected Translations from the Azuma kagami*. New York: Columbia University Press, 1960.

Sickman, Laurence, and Alexander Soper. *Art and Architecture of China. Pelican History of Art*, vol. 10. Baltimore, Maryland: Penguin Books. 1956.

Soper, Alexander. *The Evolution of Buddhist Architecture in Japan*. Princeton, N.J.: Princeton University Press, Ca. 1942.

————. "A New Chinese Tomb Discovery: The Earlist Representation of a Famous Literary Theme". *Artibus Asiae,* vol. 24 (1961), pp. 79–86.

Souyri, Pierre. *The World Turned Upside Down: Medieval Japanese Society*. Trans from French by Kathe Roth. New York: Columbia University Press, 2001.

Spiro, Audrey. *Contemplating the Ancients: Aesthetic and Social Issues in Early Chinese Portraiture*. Berkeley, Calif.: University of California Press, 1990.

Steinhardt, Nancy, ed., and trans., *Chinese Architecture*. New Haven, Conn.: Yale University Press, 2002.

Stone, Jacqueline. "The Secret Art of Dying: Esoteric Deathbed Practices in Heian Period Japan." In Cuevas and Stone, eds., *The Buddhist Dead*, pp. 134–174.

Strong, John. *Relics of the Buddha*. Princeton, N.J.: Princeton University Press, 2004.

Stuart, Jan. *Worshiping the Ancestors: Chinese Commemorative Portraits*. Exh. cat. Washington, D.C.: Freer Gallery of Art and Arthur M. Sackler Gallery, Smithsonian Institution, 2001.

Tagore, Abanindranath. *Some Notes on Indian Artistic Anatomy*. Trans. from Bengali by Sukumar Ray. Calcutta: Indian Society of Oriental Art, 1914.

Tazawa Yutaka（田沢坦）. *Biographical Dictionary of Japanese Art*. Tokyo: International Society for Educational Information, 1981.

Temman, Michel. *Le Japan d'André Malraux*. Arles: Philippe Picquier, 1997.

ten Grotenhuis, Elizabeth. *Japanese Mandalas: Representations of Sacred Geography*. Honolulu: University of Hawai'i Press, 1999.

Thurman, Robert, trans. *The Holy Teaching of Vimalakīrti: A Mahāyāna Scripture*. University Park, Penn.: Pennsylvania State University Press, 1976.

Tyler, Royall. *The Miracles of the Kasuga Deity*. New York: Columbia University Press, 1990.

Unno, Mark. *Shingon Refractions: Myoe and the Mantra of Light*. Boston, Mass.: Wisdom Publications, 2004.

Veere, Henny van der. *A Study into the Thought of Kogyo Daishi Kakuban: With a Translation of His Gorin kuji myo himitsushaku*. Leiden: Hotei, 2000.

Vinograd, Richard. *Boundaries of the Self: Chinese Portraits, 1600-1900*. Cambridge, U.K.: Cambridge University Press. 1992.

Visser, Marinus Willem de. *Ancient Buddhism in Japan: Sutras and Ceremonies in Use in Japan in the Seventh and Eighth Centuries A.D. and Their History in Later Times*. 2 vols. Leiden, Holland: E.J. Brill, 1935.

——. *The Arhats in China and Japan*. Berlin: Oesterheld.1923.

——. *The Bodhisattva Ti-tsang (Jizo) in China and Japan*. Berlin: Oesterheld, 1914.

Waley, Arthur. *The Real Tripitaka: And Other Pieces*. London: Allen and Unwin, 1952.

Watson, Burton. *Poems of a Mountain Home*. New York: Columbia University Press. 1991. Trans. of Sankashu and Kikigakishu by Saigyo.

——, trans. *Selected Poems of Su Tung-p'o*. Port Townsend, Wash.: Copper Canyon Press, 1994.

——, trans. *The Vimalakīrti Sutra*. New York: Columbia University Press, 1997.

Watson, Burton, and Shirane Haruo. *The Tales of the Heike*. New York: Columbia University Press, 2006.（《平家物語》英譯）

West, Shearer. *Portraiture*. Oxford Hisrory of Art. Oxford, U.K.: Oxford University Press, 2004.

Williams, Paul. *Mahāyāna Buddhism: The Doctrinal Foundations*. London: Routledge, 1989.

Wong, Dorothy. "The Making of a Saint: Images of Xuanzang in East Asia." *Early Medieval China*, vol. 8（2002）, pp. 43–81.

Wu Pei-jung（巫佩蓉）. "The Manjusri Statues and Buddhist Practice of Saidaiji: A Study on Iconography, Interior Features of Statues, and Rituals Associated with Buddhist Icons." PhD. diss., University of California, Los Angeles, 2002.

Yamamoto Chikyo. *Mahāvairocana-sūtra*. English trans. New Delhi: International Academy of Indian Culture and Aditya Prakashan, 1990.（《大日經》英譯）

Yamasaki Taiko. *Shingon: Japanese Esoteric Buddhism*. Boston, Mass .: Shambala, 1988.

Yen Chuan-ying（顏娟英）. "The Sculpture from the Tower of Seven Jewels: The Style, Patronage, and Iconography of the Monument." Ph.D. diss., Harvard Universiry, 1986.

Yiengpruksawan, Mimi Hall. *Hiraizumi : Buddhist Art and Regional Politics in Twelfth Century Japan. Harvard East Asia Monographs,* vol. 171. Cambridge, Mass.: Harvard University Asia Center, 1998.

Yoshiaki Shimizu. "John Rosenfield（1924–2013）", *Archives of Asian Art*, vol. 64, no. 2, 2014, pp. 211–213.

Zurcher, Eric. *The Buddhist Conquest Of China: The Spread and Adaptation of Buddhism in Early Medieval China*. 2 vols. Leiden: E. J. Brill, 1959.

譯者謝辭

翻譯本書的漫長探索過程中，我得以踏訪許多位處於山林深處，人跡罕至，靜謐優美的寺院，放空心靈，傾聽天地與時空的對話，誠然是非常幸運難得的機會。從翻譯到出版超過五年過程中，有許多不足為外人道的痛苦時刻，但也有更多學習成長的欣喜。承蒙許多學者、學生與同好的無私幫忙，難以在此一一列舉，謹向所有關心此書的人士表示至誠的感謝。最關鍵者，朱秋而教授協助日文俳句的翻譯，研究生曹德啟協助梵文查證，吳方正教授熱心鼓勵；陳以凡、詹凱琦、郭懿萱協助書目與註解的初稿；饒祖賢協助初校部分翻譯稿。最後，全文經過好友許琳英女士鉅細靡遺地校對潤飾。我常提醒自己，作者在研究、撰寫文稿之際，並沒有這麼多優秀的研究生和朋友幫忙，而我何其幸運。本書圖版來源紛雜，斡旋圖版授權是一項浩大工程，除了出版社方面的努力，鈴木惠可、大西磨希子與倉本尚德先生協助圖版版權的斡旋。散播海外的朋友，顧怡與杜涓，王惠民、雷玉華、邵學成、卡瑪（Carma Hinton）、呂采芷（Jessica Hada）、裴宰浩、毛瑞（Robert D. Mowry）、葛皓詩（Elizabeth ten Grotenhuis），都曾在實質或精神上協助或支援此艱鉅工作。

本書最初作為科技部經典譯注補助兩年期計畫開始，2015 年初繳交全稿，約半年後，接受兩位匿名審查人提供寶貴的修改意見，計畫正式結案。然而由於科技部合約的出版規定難以執行，唯恐延宕時日，2016 年初獲得科技部人文司正式同意，撤銷計畫，個人賠償計畫經費（行政費用除外）。筆者工作單位，中央研究院歷史語言研究所秘書室張秀芬女士與其助理，居間協調，為筆者遮擋風雨，感激肺腑。石頭出版社方面，社長陳啟德先生，副總

編輯黃文玲女士，挺身相助，允諾此出版重任。視工作為修行的洪蕊女士，毫不猶豫地投入此跨越文化領域的編輯任務，不時還要呼喚、祈請寺院同意一張張圖版的授權。感謝辦公室的研究兼行政助理許曉昀，帶著不變的笑容為我打氣、協助修訂的輸入，兼整理到處流竄的資料、圖像與書籍。出版社及本人盡最大的努力與時間，向相關收藏寺院與單位申請圖版授權，包括對本書最為重要的東大寺同意所有相關圖版授權，安倍文殊院等慷慨地無條件提供高品質圖像，等等最令人感激。

最後，本書在進入美編排版之際，後起之秀李晉如不請而來的天使，以清新的視線細膩地關照此古老的佛教藝術題材，希望本書能提供讀者嶄新的閱讀經驗。

終於有機會向家人致上最深刻的謝意，父親不時的鞭策與溫暖，秀玲、淑惠、娟秀與如彬、李曄，共同守護家園，讓我無後顧之憂，長期放任形骸於世間，充當一名學徒。

圖版來源

　　本書圖版來源有三，經授權轉載自英文原書，以及直接取得典藏單位與攝影者授權所提供的數位檔，清單如下。另外，翻攝超過著作權年限的出版品與寺院觀光文宣品，其出處於圖說註明。

授權清單

六波羅蜜寺
圖 9、63

安倍文殊院
圖 129、129a、132、133、134

本山修驗宗聖護院
圖 45

光明宗法華寺
圖 41、99

忍辱山圓成寺
圖 98

東大寺
圖 48、54、55、89、140、104、121、125、128、136、102、103、120

東寺（教王護國寺）
圖 4、5

法隆寺
圖 97、101

新大佛寺
圖 57、90、142、160、161

極樂山淨土寺
圖 59、117、113

壽福寺
圖 2

鞍岡山若王寺
圖 46

興福寺
圖 39、40、49、50、51、52、60、61、62、106

防府阿彌陀寺
圖 53、143

高野長峰靈場泉福寺
圖 149

高野山靈寶館金剛峰寺
圖 135、135a

登志山誓願寺
圖 144

舞鶴金剛院
圖 138、139

遣迎院
圖 107、108

飯盛神社
圖 92

東京草思社［日本］
圖 71、75、76、80、81（圖 81 數位檔由馬可孛羅出版社［台灣］提供）

東京國立博物館［日本］
圖 43

岡山縣立博物館［日本］
圖 91

敦煌研究院［中國］
圖 32、36、130

The Cleveland Museum of Art［美國］
圖 115

顏娟英（譯者）
圖 29、30、37、67、68、68a、73、78、78a、82、83

陳怡安
圖 64、65

楊懿琳
圖 93

凌海成／邵學成［中國］
圖 137

雷玉華［中國］
圖 74

顧怡［中國］
圖 27、28、145

Caroline Hirasawa［日本］
圖 118

河合哲雄［日本］
圖 146、頁 148 插圖 1

植田英介［日本］
圖 56、77

裴宰浩［韓國］
圖 38、47